티칭아티스트의
두 세계

문화예술교육 총서, 아르떼 라이브러리
이 책은 문화체육관광부 · 한국문화예술교육진흥원과 함께
기획 · 제작하였습니다.

Hybrid Lives of Teaching Artists in Dance and Theatre Arts:
A Critical Reader

Hybrid Lives of Teaching Artists
in Dance and Theatre Arts:
A Critical Reader

티칭아티스트의
두 세계

무용과 연극 교육에 대한
비판적 고찰

메리 엘리자베스 앤더슨 · 더그 리즈너 엮음
김나래 옮김

아카넷

들어가며

하이브리드(hy·brid)

(명사) 다른 두 개 문화나 전통이 섞인 배경을 가진 사람

(형용사) 근본적으로 같은 기능을 수행하는 다른 두 유형의 요소를 지
닌 무엇.

<div align="right">(메리엄-웹스터 사전, 2014)</div>

지난 50년간 예술가와 교육자의 역할을 겸하는 이들의 비중이 눈에
띄게 커져왔다. 물론 지난 반세기 동안 미국에서는 교육 개혁이나 정
치적 압박이 지속 가능한 예술 교육, 특히 연극과 무용 분야 프로그
램을 진행하는 데 자주 걸림돌이 되기는 했다. 하지만 티칭아티스
트는 오늘날 수많은 교육 상황에서 중요한 역할을 수행한다(Rabkin,
2013; Rabkin and Hedberg, 2011; Remer, 2010). 지난 15년 동안 티칭
아티스트의 활동은 전문적 관심과 연구의 대상이 되어왔다. 티칭아티
스트 협회(Association of Teaching Artists, ATA)[1]는 티칭아티스트를 지
원하고 격려하며 도움을 주기 위해 1998년에 설립되었다.《티칭아티
스트 저널(*Teaching Artist Journal*)》은 2003년에 처음 출간되었으며
이론 및 응용 지식과 네트워크, 커뮤니티를 구축하는 기회를 제공
한다.

국립 여론 조사 센터(National Opinion Research Center, NORC)는 2011년에 '티칭아티스트 조사 프로젝트'라는 5년 동안 진행된 연구를 마쳤으며,[2] 티칭아티스트 협회(ATA)는 2010년에 '티칭아티스트와 그들의 업무'라는 설문 조사를 수행하고 결과물을 출간했다.[3]

이 책은 무용 및 연극 교육에 종사하는 티칭아티스트에 초점을 두고 해당 연구 분야를 개발하며 이전까지는 따로따로 연구되었던 여러 예술 분야 교육의 교수법에 대한 지형을 밝히고자 한다. 지난 10년간의 성장과 전문화에 중점을 두며 다음의 질문을 던진다. 무용 및 연극의 예술 교육(teaching artistry)이 어디에서 어떻게 진행되고 있나? 오늘날 무용 및 연극 티칭아티스트의 업무를 인도하고 지원하며 복잡하게 만드는 것은 무엇인가? 티칭아티스트는 어떠한 훈련과 준비 과정을 거치는가? 티칭아티스트는 자신이 마주하는 커뮤니티의 문화 다양성을 얼마나 효율적으로 다루는가? 예술을 교육하고 전달하는 데 정치 및 경제가 끼치는 영향은 무엇인가? 무용 및 연극 티칭아티스트가 얼마나 다양한 모습으로 생활하고 활동하는가? 오늘날 티칭아티스트의 지위는 어느 정도인가?

티칭아티스트 집단은 자신의 업무를 다채롭고 복합적인 방식으로 생각하는 다양한 개인으로 구성되어 있다. 범주화하자면, 스스로를 직업적인 책임을 가지고 학생들을 가르치는 예술가라고 여기는 티칭아티스트, 학교나 커뮤니티에서 활동하는 예술 교육가, 긍정적인 사회 변화를 위해 예술을 활용하는 문화 복지사, 사람들의 삶이나 환경을 개선하기 위해 예술을 이용하는 활동가, 가르치는 일로 생계를 유지하는 전문 예술가와 연기자, 스스로 전문 티칭아티스트라고 여기는 이들로 나눌 수 있다. 티칭아티스트의 다양한 부류, 업무 환경과 목표

를 고려할 때 적절하고 의미 있는 연구를 위해서는 종사자와 긴밀하게 밀착된 연구가 필요하다. 특히 무용 및 연극은 일반적으로 예술 교육에서 상대적으로 비중이 낮으며(Bonbright, 2002·2011; Rabkin and Hedberg, 2011; Remer, 2003·2010) 교육 프로그램을 진행하기 위해 티칭아티스트에게 크게 의존한다. 본 연구는 두 가지 예술 분야 교육의 교육학적, 예술적, 직업적 문제를 여러 환경의 교육 예술가와 이를 준비하는 이들의 목소리와 경험을 빌려 살펴본다.

　대부분의 무용 및 연극을 전문적으로 가르치는 티칭아티스트는 K-12 학교(유치원에서 고등학교를 졸업할 때까지의 교육 기간)에서 수업을 하기 때문에 몇 가지 유형을 나누어 정립할 필요가 있다. 우선, K-12 학교의 예술 교육은 세 유형의 교사로 구분 지을 필요가 있다. K-12 학교에서는 무용 및 연극 전문 교사(specialist teacher), 학급 교사, 티칭아티스트가 예술을 가르친다. 각 유형의 교사는 학교 환경에서 고유한 기능을 가진다. 따라서 유형에 따라 필요한 교육 배경과 자격증도 다양하다. 미국에서는 주마다 자격 요건이 다르긴 하지만 첫째, 전문 교사의 경우 예술 분야와 교수법을 모두 강조하는 교육 프로그램을 수료한다. 이 중에는 예술에 비중을 두는 전문학위과정(BFA)을 취득한 이들도 있고 인문학이나 사회 복지 관련 제너럴리스트 학위(BA 또는 BS)를 취득한 이들도 있다. 후자의 경우 무용과 연극에서 덜 전문적인 교육을 받았을 수 있으나 공공기관과 사설기관에 다양한 종류의 인문 프로그램을 진행한다. 일부 무용 및 연극 전문 교사는 순수 예술 석사 과정(MFA)을 이수했으며 높은 수준의 예술 교육을 받았다. 무용 및 연극 전문 교사는 보통 자격증을 받거나 인증을 받으며 학교의 다른 분야 전문 교사와 보수나 지위가 동등하다. 이들은 하나 혹은

여러 학교에서 정규 교과 과정 프로그램으로 무용 또는 연극을 가르친다.

둘째, 초급 수준을 가르치는 일반 학급 교사는 대부분 예술 교육을 위한 교육 배경이 없거나 자격증이 없다. 이들의 예술에 대한 관심이나 업무에 예술을 포함하려는 의지는 개인마다 다양하다. 무용 및 연극 전문 교사와 마찬가지로 이들은 학교의 교과 과정에 포함된 수업을 맡는다.

셋째는 티칭아티스트이다. 일반적으로 인증은 받지 않았지만 하나 이상의 예술 분야 교육을 받았으며 객원, 단기, 혹은 장기간 파트타임 형태로 여러 학교에서 예술 교육을 한다. 이러한 구분은 분명 경제적 함의 및 정치적 경계가 있지만 티칭아티스트를 가르는 정확한 기준은 없다. 예를 들어 K-12 학교에서 근무하는 무용 및 연극 전문 교사는 스스로를 티칭아티스트라고 강력하게 주장한다.

지난 40년 동안 K-12 학교의 예술 교육 정책은 티칭아티스트 문제로 장기간 긴장감이 감돌았으며, 예술 분야에 인증이나 특별 자격증을 수여하는 주에서는 그 정도가 더욱 심했다.[4] 인증받은 무용, 연극, 음악, 미술 분야의 예술 전문 교사(이들 중 다수는 아주 높은 수준의 예술적 능력과 자격을 갖추고 있다)는 티칭아티스트를 옹호하는 것이 정책적으로 볼 때 부정적인 결과를 초래한다고 주장하기도 한다. 티칭아티스트를 옹호하는 입장 중 하나는 예술은 다른 과목과는 달리 학교에서 상주하는 전임 전문 교사가 필요 없다는 것이다. 개념적으로 그리고 구조적으로, 이러한 입장은 종종 비상근 티칭아티스트와 학급 교사가 전임 전문 분야 교사에 대한 지원을 반대하는 정책적 영향을 끼치기도 한다. 역설적으로 오랜 시간 동안 티칭아티스트에 대한 옹호

에 힘입어 예술 분야를 정기 지원금이 심각하게 고려되는 과목에서 제외시킬 수 있다. 취약 과목이라는 인상은 K-12 교육 정책이 만들어질 때 예술의 지위를 격하시킨다. 티칭아티스트를 옹호하는 의견 중에는 수많은 학교가 예술 과목의 전문 교사를 고용할 예정이 거의 없거나 전무하며, 티칭아티스트가 없으면 예술 교육이 불가능하다는 주장도 있다.

이러한 긴장의 원천과 역학을 알아보거나 긴장을 효율적으로 줄이고자 하는 것은 이 책의 목적이 아니다. 그러나 예술 교육 시스템에서 드러나는 차이와 긴장감에 대하여 미리 확인할 필요는 있다. 우리의 주안점은 티칭아티스트를 구조적으로 정의하는 것이다. 티칭아티스트라는 용어는 모든 예술 분야의 인증받은 전문 교사에 적용될 수도 있고 앞으로 다루게 되는 이들을 설명할 수도 있다. 그러나 일반적이고 정책적 의미에서 티칭아티스트는 예술을 가르치지만 학교 기반의 예술 과목 전문 교사 인증을 받지 않은 교사를 가리킨다. 이 책에서는 후자의 경우를 주로 다룬다. 분야별로 미묘한 차이를 파헤치고 연극 및 무용 예술 교육에 대한 고유의 어려움, 지원, 또 불분명한 가정을 알아보면서 예술 교육의 새로운 지평을 열고자 한다.

이 책을 위한 다량의 연구와 개발은 '공연 예술을 통한 도시 커뮤니티와 문화 변화: 직업적 무용 및 연극 티칭아티스트에 대한 질적 연구'의 보조금으로 진행되었으며 이 연구 프로젝트는 웨인 주립 대학 예술 및 인문학 연구 강화 프로그램이 제공했다. 5만 달러 보조금으로 우리는 3년간 광대한 혼합 방법 연구를 수행하며 이 책의 각 장과 사례 연구를 진행할 수 있었다. 본 연구의 방법론이나 데이터 수집, 분석 도구에 관해서는 1장에서 다룬다.

서론과 19장은《예술 교육 정책 리뷰》의 앤더슨·리즈너(2012), 「무용 및 연극 티칭아티스트 설문 조사: 준비, 교과 과정, 직업 학위 프로그램의 함의」에 실린 적이 있다. 11장은 리즈너(2014), 「공감하는 예술 교육」이라는 요약본으로《티칭아티스트 저널》에 실린 적이 있다.

감사의 글

지난 5년간 진행된 연구와 작업의 결과로 발간된 이 책은 우리가 속한 기관인 웨인 주립 대학의 프레지던트 예술 및 인문학 연구 강화 프로그램의 보조금 없이는 불가능했다. 더구나 수많은 이들과 기관의 도움이 없이는 이 책을 펴낼 수 없었을 것이다. 우선, 필자들께 진심으로 감사드린다. 또한 책을 준비하는 막바지 과정을 도와준 셰릴 팰로니스 애덤스와 존 앤더슨, 그리고 프로젝트의 박사 과정 연구 보조로 도와준 마이클 버터워스에게 감사의 말을 전한다.

이 책이 나오도록 연구를 지원해주고 지지해준 미국 연극 및 교육 연맹(American Alliance for Thertre and Education), 미국 교육 연구 협회의 예술 및 학습 집중 연구 그룹(American Educational Research Assoctation: Arts and Learning SIG), 미국 사회를 위한 연극 연구 (American Society for Theatrer Research), 티칭아티스트 협회

(Association of Teaching Artists), 고등 교육 연극 협회(Association for Theatre in Higher Education), 무용 연구 회의(congress on Research in Dance), 교육 연구 협회(Educational Theatre Association), 미국 무용 교육 기구(National Dance Education Organization)에 감사드린다.

마지막으로 본 연구에 참여해준 전 세계의 무용 및 연극 티칭아티스트 172명에게 감사를 전한다. 그들 덕분에 이 책이 존재한다.

차례

1부 티칭아티스트 커뮤니티

2부 활동 현장

3부 책임감 있는 실천

서론

무용과 연극 분야 티칭아티스트의 진화 과정을 알아보기 위해서는 행위 예술과 예술가, 중등 과정 이후의 교육, 유치원부터 고등학교까지의 교육 기간을 아우르는 미국의 K-12 교육 환경 사이의 오랜 관계를 면밀히 들여다볼 필요가 있다. 역사적으로, 무용과 연극은 학교 및 지역 커뮤니티와 중요한 사회적 유대를 공유해왔다(Risner, 2007a; McCammon, 2007). 오늘날 많은 전문 무용단과 극장 등은 커뮤니티의 지원과 자원 활동에 의존하고 있다. 마찬가지로, 미국의 연극 및 무용 교육은 20세기 초반부터 학교, 지역 커뮤니티 및 문화와 긴밀하게 연결되어 있다(Hagood, 2000; Jackson, 2007; Posey, 2002; Berkeley, 2004).

티칭아티스트의 성장

1900년부터 1945년까지 미국 학교, 대학에서의 연극 및 무용 활동은 주로 정규 과목과 병행하거나 과외 활동인 경우가 많았다(Berkeley, 2004; H'Doubler, 1940; Ward, 1930·1939). 이 기간 동안 학생들은 사회화, 표현력 개발, 자신감 고취의 목적으로 창의적인 드라마 및 무용 활동에 참여했다. 학생들은 또한 대중 앞에서 공연하기도 했다. 이러한 공연은 심미적·실험적이고 사실상 아마추어의 실력이지만 고전 작품과 문화, 언어를 이해하기 위한 수단이며 기본적으로 인본주의적 활동이자 공공 서비스를 제공하는 목적이 있었다. 이 같은 의미에서 연극과 무용 활동은 도구 및 본질적 가치를 모두 지녔다. 창의적인 드라마 및 무용 활동은 모든 사람을 교육하는 데 도움을 주었다(Dewey, 1934; Montessori, 1912; Steiner, 1919). 공연은 영어, 외국어, 역사와 같은 핵심적인 교과 학습을 지원하고 참가자와 관객 간의 친목을 도모하기 위하여 시작되었다. 이 당시의 연극 및 무용 교육은 주로 학급 교사나 대학 교수가 가르쳤으며 수업의 주된 목적은 예술적 훈련이 아니었다.

제2차 세계 대전 이후의 연극 및 무용 교육은 전문화되었다. 이러한 변화는 직업 예술가가 K-12와 중등 교육 이후의 예술을 가르칠 것이라는 기대를 가져왔다. 그리고 '전속 예술가'가 학교나 캠퍼스에 상주하며 예술 훈련과 예술 경험을 돕게 되었다. 제인 레머(Jane Remer, 2010)는 다음과 같이 설명했다.

간단하게 말해서, 이러한 사람들은 원래 객원 예술가라고 불렸다. 처음

에는 강당 공연에서 시작해서 교실에서 하루 동안 학급 교사와 아이들을 지원했다가 그 기간이 일주일로 늘어나고 그 이상으로 늘게 되었다(전속 예술가, p.89).

따라서 티칭아티스트는 기관을 순회하면서 계약직으로 학급 교사나 대학 교수가 도움을 필요로 하는 경우 프로젝트 기반으로 활동했다. 티칭아티스트의 교육적 역할이 불분명했기 때문에 사람들은 이 직업에 대하여 어느 정도 의심과 불안감을 가졌다(Beggs, 1940).

예술 교육 프로그램은 1960년대부터 1970년대에 급증했다. 특히 사회 변화를 목적으로 하는 행위 예술을 이용한 프로그램이 발달했다(Boal, 1979; Freire, 1970). TIE운동(Theatre in Education Movement)이 생겨나고 지역의 레퍼토리 극장과 커뮤니티 간의 연결 고리가 확장되었다. 아이들과 청년을 위한 프로그램에 중점을 둔 TIE는, 연극을 활용하여 역사, 수학, 보건, 인종주의에 이르는 여러 교과를 가르쳤다(Hughes, Jackson, and Kidd, 2007). 파울로 프레이리(Paulo Freire, 1970)는 커뮤니티를 위한 무용 및 연극 분야에서 해당 영역의 발전에 박차를 가했고 그 결과, 사회 변화를 위한 참여 예술을 목표로 하는 정교하고 국제적인 운동을 이끌어냈다(Boal, 1979).

같은 기간 동안 '예술가-교사(artist-teacher)'의 일은 점점 많은 문제를 드러냈다(Day, 1986). 현재 예술가-교사는 직업 예술가나 직업 교사의 활동에 모두 서툴다는 인식이 강하다. 그들의 업무는 '딜레마'에 빠진 듯 보이고 이들의 정체성은 '위험'한 것으로 간주된다(Orsani, 1973). 직업의 세계와 학술적 세계 중간에서 일하는 예술가-교사는 공교육의 근간이 되는 가치 안에 해결되지 않은 갈등을 구체화하였다.

1970년대 중반까지 이러한 예술가를 부르는 명칭은 여러 가지로 해석 가능한 '티칭아티스트'로 바뀌었으며 오늘날까지도 사용된다(Remer, 2010, p.89).

1980년대 초반, 미국 국립 및 사립 기금 지원 기관들은 강력한 공공 서비스의 구성 요소를 그들의 프로그램 안에 포함시키기 위하여 엄격한 지침을 제정하기 시작했다(Risner, 2007b). 당시 커뮤니티 댄스 운동의 상당 부분은 청소년 프로젝트와 다른 커뮤니티 참여 서비스와 연관되어 있으며 정부의 지원을 받고자 했다(Green, 2000, p.54). 그때부터 1990년대 전반에 걸쳐 자금 압박의 영향과 예술 교육 이론의 철학적 원리가 만나 권리를 박탈당한 시민, 커뮤니티, 개인을 위한 커뮤니티 댄스 및 연극 프로젝트가 융성하게 되었다(Brouillette and Burns, 2005; Cohen-Cruz, 2005; Eddy, 2009; Green, 2000; Jackson and Shapiro-Phim, 2008; Houston, 2005; Kershaw, 1992; Prentki and Preston, 2009; Unrau, 2000). 대부분의 프로젝트는 주류에서 소외당했다고 인식하는 참가자들(위기 환경에 노출된 어린이, 인지 및 감정, 감각 등의 측면에서 체화된 차별을 겪는 사람들, 노년층, 수감자 들)에게 힘을 부여함으로써 사회 통합을 이루고자 한다. 사회 통합적 관점에서, 많은 프로그램이 커뮤니티 기반의 참여 예술에 중점을 두며 사회 변혁과 도시 활력 개선을 주된 목표로 한다.

많은 연구가 수행되지는 않았지만 무용 및 연극 교육을 다루는 커뮤니티 프로젝트는 긍정적인 결실을 이뤄왔다(Beck and Appel, 2003; Eddy, 2009; Haedicke, 2001; Ross, 2000·2008; Unrau, 2000; Watson, 2009; Weaver, 2009; Westlake, 2001). 미국 국립 예술 재단(NEA)의 연구에 따르면 예술 참여와 시민 활동 참여에는 긍정적인 관계가 있다

(NEA, 2008). 2008년에 실시한 대중의 예술 참여도 조사를 보면 예술 활동에 참여하는 미국인은 투표나 자원 봉사 및 지역 커뮤니티 행사에 참여할 확률이 3배 가까이 높았으며 사회 경제적 요소와는 거의 무관했다. 도시 환경에서 지역 커뮤니티 기반의 예술 활동에 참여하는 것은 지역 경제를 자극하고 건강한 시민 문화를 수립할 수 있는 활동이나 행동의 관문으로 이해할 수 있다.

최근 연구에 따르면 시장의 관심과 사회 및 교육 서비스를 개선하고자 하는 목적으로 인해 티칭아티스트 분야가 성장했으나, 적절한 티칭아티스트를 제공할 능력은 부족하다. 그동안 출판된 책과 연구의 목적은 주로 개별 티칭아티스트를 지원하거나(Bodilly and Augustine, 2008; Nicholson, 2005·2009; Saraniero, 2011; Taylor, 2003; Thompson, 2008) '참여' 전략을 펴 시장 점유율과 새로운 관객층을 확대하는 데 관심이 있는 예술 단체를 지원하기 위함이다(Americans for the Arts, 2007; Brown and Novak, 2007; McCarthy and Jinnett, 2001). 유감스럽게도 장학금이나 대부분의 연구는 신뢰할 수 있는 기준 데이터를 제공하거나 티칭아티스트를 위한 (일자리 부족, 일관성 있는 준비 과정, 훈련 과정, 전문성 함양 프로그램이 부족한) 현실을 유의미하게 해결하지 못한다.

지난 10년간 전문 티칭아티스트의 성장을 역사적 관점에서 해석해 보면, 이 분야 종사자의 사회, 문화 및 경제적 소외를 초래한 비대칭 권력 관계를 창의적이고 의도적으로 조정하는 과정으로 볼 수 있을지도 모른다. 리머(2003)는 예술 교육 프로그램은 여전히 위기 상황이지만 많은 티칭아티스트들이 "전문성을 함양하고 사정과 평가의 복합성을 마다하지 않고 보다 능숙하게 학생의 예술 작품을 관찰하고 학생

을 예술가로 대한다"라고 했다(p.77). 자금이 부족한 환경에서도 티칭 아티스트는 끊임없이 커뮤니티에 헌신하고 능력 개발에 힘써왔다.

요약하면, 해석의 여지가 많은 그 명칭이 보여주듯이 '티칭아티스트'는 각 참여자의 다양한 배경과 활동은 물론 스스로와 자신의 활동을 인식하는 방법도 다채롭기 때문에 앞으로도 이들의 매력과 유용성은 유지될 것이다. 그러나 티칭아티스트의 인석 구성을 이해하는 주요 과제가 남아 있다. 티칭아티스트 분야는 시각 예술, 음악, 무용, 연극, 민속 예술, 문학, 창의적인 글쓰기, 전자 매체 및 영화, 다학문과 수많은 하위학문을 포함한다.[1] 티칭아티스트가 종사하는 모든 분야를 다루다 보면 이들 삶의 복잡성을 한 권에 담기가 훨씬 어려워진다. 따라서 이 책은 티칭아티스트를 단일화된 집단으로 일반화함으로써 심각한 방법론적 문제를 야기할 수 있으며 참가자의 무용 및 연극 예술교육에 대한 다양한 경험을 축소 해석할 수도 있다. 그럼에도 이 책은 티칭아티스트의 광범위한 활동과 다양성을 존중한다.

구성

이 책은 다양한 연구 기사, 에세이, 사례 연구 및 인터뷰를 통해, 오늘날 무용 및 연극 예술 분야에서 활동하는 티칭아티스트의 생활과 일의 다면성을 조명한다. 본문은 3부로 나누어져 있다. 1부 '티칭아티스트 커뮤니티'(정체성과 의미)에서는 어떤 예술가가 어떻게, 그리고 왜 예술 교육을 하는가에 대해 알아본다. 2부 '활동 현장'(환경과 상황)에서는 티칭아티스트가 교수법과 프로그램을 개발하고 교육하는 다양한 현장에 대해 자세히 살펴본다. 그리고 3부 '책임감 있는 실천'

(윤리, 성찰 및 평가)에서는 티칭아티스트의 직업 윤리, 목적, 개인적 의미, 그리고 전문성 함양을 위한 노력에 대해 알아본다.

이러한 구성에 따라 이 책은 유럽, 북미, 오스트레일리아의 학자 및 연구자, 종사자가 집필하였으며 교육 및 철학, 준비 및 교육, 교육 환경, 커뮤니티, 예술과 교육학 간의 관계, 실무 현장 문제를 포함한 6개의 광범위한 영역에서 티칭아티스트 분야를 조사한다. 무용 및 연극 분야 티칭아티스트에 대한 연구 결과를 전파하고 맥락화하기 위하여 각 부의 첫 번째 장에서는 3년간의 혼합 연구에서 알아낸 내용을 살펴본다[2](n = 172). 이 책이 연구나 교육 현장, 교육 등에 가장 적절하고 의미 있는 방식으로 활용되기를 기대한다.

1부

티칭아티스트 커뮤니티

1장
티칭아티스트 커뮤니티

메리 엘리자베스 앤더슨 · 더그 리즈너

일반적으로 'Communities of Practice'라는 표현은 전문 지식을 함께 나누며 지식을 쌓아가고자 하는 열정으로 뭉친 비공식적인 집단, 즉 실천 커뮤니티를 의미한다(Wenger and Snyder, 2000, p.139). 이러한 의미에서 'Communities of practice'는 조직을 관리하고 개선하는 데 사용되지만 우리의 연구에서는 무용 및 연극 티칭아티스트가 하는 일과 전문가로서의 삶을 설명하기 위한 표현으로 사용한다는 점을 밝힌다. 이 책의 첫 번째 장 '티칭아티스트 커뮤니티'에서는 누가, 왜, 어떻게 티칭아티스트가 되는지, 그리고 그들이 커뮤니티와 어떻게 연결되어 있는지를 다룬다. 1부의 필자들은 티칭아티스트가 겪는 다양한 상황을 제시하고 이들이 활동하는 크고 작은 지식 커뮤니티를 보여준다. 각 장과 사례 연구는 유치원부터 고등학교에 이르는 다양한 학년의 학생들을 대상으로 하는(K-12) 무용 교육의 예술적 기교에

대한 연구, 응용 드라마 훈련의 주요 평가, 티칭아티스트 분야의 전문화, 어린 학생들을 위한 창작극(devised theater), 전문성 함양 및 훈련 프로그램 등 다양한 관점을 아우른다.

　본 연구가 해당 영역에서 처음으로 진행된 실증 연구임을 고려할 때 각 부의 첫 부분에서 적절한 연구 결과를 제시함으로써 독자에게 중요한 연구 기반에 대한 맥락과 연극 및 무용 분야 티칭아티스트의 업무에 대한 이해를 돕는다. 이 장에서는 연구 설계와 방법, 참가자의 프로필을 설명하며 고용 상황, 교육, 준비 및 훈련, 직업 경험, 눈에 띄는 영향과 관련된 연구 결과를 요약한다. 필요한 경우 무용 분야와 연극 분야 참가자의 결과를 비교 및 대조하였다.

연구 설계 및 방법

지난 3년간, 혼합 연구 방법을 통해 티칭아티스트에 의해 개발되고 진행한 예술 교육과 무용 및 연극 분야의 아웃리치 프로그램(커뮤니티 혹은 비전문가 대상 교육 참여 프로그램)을 조사하였다. 해당 영역에 대해 그동안의 연구가 부족하기 때문에 상대적으로 대규모의 양적 데이터와 그 의미를 풍성하게 해준 질적 내러티브 데이터 모두가 필요했다. 필자의 목표와 가설에 일치하는 연구를 수행하기 위하여 현상학 및 해석학적 질문에 기반을 둔 질적 혼합 연구 방법을 수행했다(Creswell, 2014). 주요 연구에는 다음 질문을 포함한다.

　1) 어떤 종류의 기술 준비, 학술적 훈련, 예술적 경험이 무용 및 연극 분야의 티칭아티스트를 규정하는가?

2) 어떠한 배경, 경험 및 상황이 개인으로 하여금 티칭아티스트가 되도록 동기부여하는가?

3) 연구 참가자가 얼마나 준비된 상태로 티칭아티스트 일을 시작하였는가?

4) 티칭아티스트로 활동하면서 참가자들은 어떤 어려움을 겪는가?

5) 티칭아티스트의 전문화에 대하여 티칭아티스트는 어떠한 신념과 태도를 가지고 있는가?

6) 효과적이고 유의미한 예술 아웃라인 프로그램을 지원하는 환경은 무엇인가?

7) 중등 과정 후의 교육이 어떤 방법으로 무용 및 연극 분야 학부 및 대학원 과정에서 예술 교육을 증진 및 촉진, 개발하였는가?

개념적 기틀

해석적 연구 기틀은 연구자들이 인간다운 것은 무엇인가에 대해 더 잘 이해하고 사실을 입증하거나 논박하기보다는 의미와 이해를 산출한다. 의미는 다양한 방법으로 드러나고 연구자는 다양한 관점, 맥락화, 복합성을 설명하는 개념적 기틀과 방법론을 끌어들일 필요가 있다. 참가자의 현실은 복합적이고 사회적으로 구조화되었으며 맥락이 존재한다(Creswell, 2014).

우리는 (현재 가장 유효하게 작용하는) 실용적 연구와 (긍정적인 사회 변화와 행동에 힘을 주는) 비판적 연구의 관점 모두를 수용하는 혼합 접근 방법을 적용하는 목적과 필요성에 대해 간단하게 설명하고자 한다. 크레스웰과 밀러(Creswell & Miller, 2000)는 실용적 연구의 경향을 다음과 같이 설명한다.

진리는 상황에 따라 유효한 것을 말하는 것이지, 정신 그리고 정신과 완전히 독립된 현실 사이의 엄격한 이원론에 기반하는 것이 아니다. 그러므로 혼합 방법 연구에서 조사자는 연구 문제에 대해 최대한으로 이해하기 위하여 양적 데이터와 질적 데이터를 모두 이용한다(p.12).

해당 분야에 내하여 지금까지 연구된 내용이 부족하기 때문에 무용 및 연극 분야의 티칭아티스트에 대한 실증적 연구는 잠정적인 일반화 공식을 고안하기 위하여 필요한 수량화 가능 기준 데이터가 필요하다. 그러므로 상대적으로 대규모의 양적 설문 데이터를 수집하고 분석하는 작업이 필요했다. 그와 동시에 해석적 연구 관점에서, 질적 연구 설계 과정 및 방법과 생성 데이터는 조사자가 개념을 조합하고 근거가 있는 가설들을 세우고 해석과 맥락 분석을 통해 새로 나타나는 패턴을 찾는다(Denzin and Lincoln, 2011). 비판적 접근과 관련해서 존슨(Johnson)과 동료들은 다음과 같이 설명한다(2007).

질적 연구 중심의 혼합 방법 연구는 혼합 연구의 일종으로 연구 과정의 구성주의-후기 구성주의-비판적 관점에 의존하는 동시에 양적 데이터와 양적 접근을 더해 연구 프로젝트를 최선의 방향으로 이끈다(p.124)

이러한 연구 관점을 더욱 발전시키며 에릭슨(Erickson, 2005)은 다음과 같이 설명했다.

해석적 질적 연구자는 "무슨 일인가?"라는 질문은 언제나 "이 일이 관련된 사람들에게 어떤 의미가 있는가?"라는 질문을 동반한다고 말할 것이다.

그리고 비판적 질적 연구자는 세 번째 질문을 추가할 것이다. "그 일이 일반적으로 사람들에게 이익이 되거나 최선인가?"(p.7)

본 연구의 목적은 무용 및 연극 분야의 예술 교육과 예술 프로그램 및 활동을 돕고 실행하는 사람들에 대한 이해를 높이기 위함이다. 그런 까닭에 본 연구는 비판적이고 해석적인 관점에서 혼합 및 질적 방법으로 설계되었다.

방법과 과정

과정은 제1차 및 제2차 자료의 문헌 검토, 전자 설문, 심층 인터뷰를 포함한다. 연구의 설문은 (1) 인구 통계학적 정보, (2) 교육, 훈련 및 경험, (3) 티칭아티스트의 업무 및 지원, (4) 태도와 관점, (5) 개방형 질문(응답자는 설문에서 다루는 주제를 다시 생각하고 개인적이고 직업적으로 자신의 생각을 제시할 수 있다)이라는 다섯 가지 영역으로 이루어진다. 데이터는 2009년부터 2011년 동안 수집했다. 양적 설문 데이터는 통계적으로 분석되었다. 질적 데이터의 주제 분석은 해석학적 탐구 절차에 기반을 두었다(Creswell, 2014). 분석 방법으로는 1) 새로 떠오르는 주제나 독특한 사례를 구분하기 위해 설문지와 인터뷰에서 얻은 질적 데이터를 옮겨 쓰고 기록하고 범주화하기 2) 설문지와 인터뷰의 심층 질적 분석 3) 경향과 격차에 대한 부분 집합을 기록하는 교차표를 포함한 설문 데이터 양적 분석을 거쳤다.

전자 설문 또는 인터뷰에 흥미를 보인 참가자 중 20명을 무작위로 선정하였다. 각 설문과 인터뷰는 참가자가 이전에 작성한 (양적 및 질적) 설문 데이터와 개인의 흥미와 관점을 기반으로 진행했다(Kvale

and Brinkmann, 2008). 참가자에게 되도록이면 많은 이야기를 공유하고 예시를 들어달라고 부탁했다. 데이터 분석은 해석학적 탐구 절차에 기반하여 생성되었다(Lincoln and Guba, 2004). 인터뷰를 정리하면서 본질에서 벗어난 내용들은 새로운 주제와 패턴이 드러나 기록하는 과정에서 삭제했으며(Bernard and Ryan, 2009) 편집된 내용은 독립 연구사가 검증했나. 각 사례 연구는 개발시켜 출간하였다(Risner and Anderson, 2012; Anderson, Risner, and Butterworth, 2013; Risner, 2014). 연구 기간 동안 저자가 속한 기관의 검토 위원회에서 인간을 대상으로 한 연구에 승인을 받았다. 연구 참가자 표본은 21세에서 70세 사이이고 여성 139명, 남성 33명이다(표 1). 참가자는 영국, 북미, 아시아 태평양 지역 출신이다.

오늘날 무용 및 연극 예술가는 아주 다양한 방법으로 학교와 커뮤니티에서 일한다. 그들의 업무는 다양한 환경에서 여러 형태를 띠며 접근법도 다르다. 이러한 광범위함과 다양성을 축소하지 않은 상태에서 우리는 본 연구의 참가자를 기반으로 티칭아티스트를 크게 세 부류로 나누었다.

독립 예술가

독립 예술가는 교사로서의 역할을 자기 직업의 일부로 여기거나 개인 또는 소속 단체가 보조 수입을 벌어들이는 수단으로 여기기도 한다(Parrish, 2009; Sweeney, 2003). 그들 중 일부는 사회 참여를 위한 커뮤니티 기반 교육 프로그램을 예술 활동의 최우선 목표로 두고 시간과 노력을 쏟아붓기도 한다(Hayden, 1997; Gallagher, 2007; Govan, Nicholson, and Normington, 2007; Kester, 2004; Kwon, 2007; Martin-

Smith, 2005; Moore, 1995; Purves, 2005; Samson, 2005). 이러한 프로젝트는 예술과 교육, 신념을 통합하며 해당 분야 예술을 도구로서 사용한다. 특정 예술 활동을 통하여 사람들은 스스로에 대하여 새롭게 이해하고 커뮤니티와 자신의 관계를 재정립한다. 본 연구에 참가한 33%가 위 설명에 해당하는 예술가로 구분되었다.

전문 예술 단체 및 기관

무용 및 연극 분야의 수많은 단체가 그들만의 교육 프로그램이나 커뮤니티 프로그램을 개발해왔으며 대부분 관객 개발, 수익 창출, 인재 모집을 목표로 한다(Americans for the Arts, 2007; Brown and Novak, 2007; McCarthy and Jinnett, 2001; Risner, 2010). 이러한 기관은 종종 단원이나 직원 중에서 티칭아티스트를 선발한다. 대형 무용 및 연극 극단은 교육 행정가와 직원을 채용하는 경우가 많으며 이들이 티칭아티스트로 활동하는 경우도 많다. 본 연구 참가자의 28%가 전문 극단 및 기관에서 일하는 티칭아티스트로 확인되었다.

전문 티칭아티스트

독립적으로 활동하는 전문 티칭아티스트는 무용 및 연극을 이용한 교육 프로그램의 3분의 1 이상을 맡는다. 티칭아티스트 협회는 1) 예술 형식에 대한 이해, 2) 교실 환경과 교육학, 인간 발달에 대한 이해, 3) 학교 환경에서의 협업 과정 이해를 전문 티칭아티스트가 갖추어야 할 필수 능력이라고 규정하였다. 이들 중 대다수는 K-12(학교에서 활동하거나) 또는 커뮤니티나 학교와 협업하는 형태로 작업한다. 시카고 대학의 국립 여론 조사 센터는 다음의 연구 결과를 발표했다.

지난 15년간, 학교 안팎에서 활동한 티칭아티스트의 창의적인 활동 덕분에 예술 교육에 눈부신 발전이 있었다. 그들 덕분에 공교육에서 예술의 역할을 재조명하게 되었으며 시민 예술 기관이 참여 및 관객 다양화를 위한 전략을 세우는 데 그들의 작업이 매우 중요하다.

본 연구에서 39%의 참가자가 전문 티칭아티스트로 확인되었다.

연구의 참가자를 카테고리로 나누어 제시했지만, 실생활에서 이들 간의 경계는 모호하다. 예를 들어 아메리칸 발레 시어터(ABT)에는 교육적인 아웃리치 프로그램 작업을 위해 특별히 고용한 극단의 핵심 티칭아티스트들이 있다. 일부는 전·현직 ABT 무용수이고 일부는 교육 자격증 소지자이며, 학교에서 활동하는 티칭아티스트들도 있다.

조사 결과

본 연구의 조사는 다음의 다섯 가지 영역으로 정리할 수 있다. (1) 인구 통계학적 정보, (2) 교육, 훈련 및 경험, (3) 티칭아티스트의 업무 및 지원, (4) 태도와 관점, (5) 개방형 질문이다. 본 장에서는 고용, 교육, 준비 및 훈련, 직업 경험, 눈에 띄는 영향(표 2)에 대한 연구 결과를 요약한다. 필요한 경우 무용 분야와 연극 분야 참가자의 결과를 비교 및 대조하였다.

고용 현황

참가자의 고용 현황을 살펴보면 독자적으로 활동하는 경우(42%), K-12 학교나 중등 교육 이후 교육 기관에 고용된 경우(37%), 티칭아티

스트를 파견하는 회사나 기관에 고용되거나 계약된 경우(37%), 티칭아티스트를 파견하는 무용 또는 연극 극단에 고용되거나 계약된 경우(26%), 지역 또는 전국 예술 위원회에 고용된 경우(5%)가 있었다. 참가자 대부분은 10년 이상 티칭아티스트로 활동했다. 응답자 대부분이 파트타임 티칭아티스트로 활동하고 있었으며, 상근직 근로시간에 비해 75%의 시간(응답자의 29%), 50%의 시간(25%), 25%의 시간 이하(24%)로 일했다. 상근 티칭아티스트로 활동하는 응답자는 22%였다.

상근 티칭아티스트로 활동하는 응답자의 평균 연봉은 미화 5만 2,500달러이며 미국 교육자의 평균과 비슷하다. 전국 교육 협회(2012)는 2011년부터 2012년까지 K-12 교사의 평균 초봉은 미화 3만 5,672달러였다. 대부분의 응답자가 10년 이상의 경력을 가진 점을 고려하고 대부분이 K-12 학교, 대학, 방과 후 학교, 또는 이 중 여러 곳에서 활동한다는 점을 고려할 때 상근으로 일하는 응답자의 평균 연봉은 다른 교육 산업에서 종사하는 교육자와 비슷한 수준이었다.

전국적인 임금 수준을 반영할 때 상근직의 평균을 비율로 나누어 적용했을 때 파트타임직이나 계약직에 대한 보상은 다소 낮았다. 75%의 시간을 일하는 이들의 연봉은 미화 3만 1,000달러였다(상근직 임금의 59%). 50%의 시간을 일하는 이들의 연봉은 미화 2만 달러였다(상근직 임금의 38%). 25%의 시간을 일하는 이들의 연봉은 미화 9,500달러(상근직 임금의 18%)였다.

교육, 준비 및 훈련

티칭아티스트의 교육, 준비 및 훈련에 대한 종합적인 데이터를 모으기 위하여 여러 설문 문항을 만들었다. 학업 준비의 경우(표 3), 학사

과정을 이수한 응답자가 80%, 석사과정 이수자는 56%, 박사과정 이수자는 전체 응답자의 20%였다. 연극 분야 참가자의 박사 학위 취득 비율(65%)이 무용 분야(51%)보다 높았다. 전체 응답자의 14%가 무용 및 연극 전문 학교 또는 훈련 프로그램을 수료했으며, 6%의 응답자는 대학에는 갔지만 졸업은 하지 않았다. 88%의 응답자가 연극 또는 무용 관련 직업 경력이 있다고 보고했다(표 4).

티칭아티스트로서 일하기 위한 훈련과 준비에 대해 물었을 때 가장 많은 응답은 독립 연구(무용 53%, 연극 47%)였으며, 다음은 독학(무용 47%, 연극 45%), 대학원 학위 프로그램(무용 35%, 연극 60%)이라는 응답이 많았다. 예술 프로그램, 교육, 직업 경험 외에도 추가 교육 연구나 과정을 들었다는 응답도 있었다(표 5).

중요한 영향력

응답자들이 티칭아티스트 일을 시작한 지 얼마 안 되었을 시기에 대한 데이터를 모으기 위하여 설문은 티칭아티스트 활동을 어떻게 시작하고 준비했는지, 그리고 효과적인 티칭아티스트가 되는 데 영향을 미친 사람이나 사건에 대해 물었다. 가장 큰 영향을 미친 사건과 사람을 묻는 질문에(표 6a) 많이 나온 대답은 실무에서 배움(75%), 다른 티칭아티스트로부터 배움(67%), 스스로 공부하고 조사(65%), 멘토와 역할 모델(64%), 과거에 받은 예술 교육 및 훈련(64%)이었다.

무용 분야 참가자와 연극 분야 참가자의 응답 분포는 대부분 비슷했다. 하지만 주목할 만한 현저한 차이를 보이는 부분도 있었다. 예를 들어 70%의 무용 분야 참가자가 멘토와 역할 모델이 자신이 효과적인 티칭아티스트가 되는 데 영향을 미쳤다고 대답한 반면, 연극 분야

참가자는 오직 58%만이 같은 대답을 했다. 두 배가 넘는 비율의 연극 분야 응답자(연극 20%, 무용 8%)가 특정 장학금 프로그램, 연구 프로젝트, 프로그램, 또는 보조금이 효과적인 티칭아티스트가 되는 데 영향을 미쳤다고 대답했다. 무용 분야 참가자의 65%가 전문성 함양 기회가 효과적인 티칭아티스트가 되는 데 도움이 되었다고 대답했고 그보다 낮은 55%의 연극 분야 참가자가 같은 대답을 했다.

 가장 큰 영향을 미친 사건과 사람을 묻는 질문의 응답을 성별에 따라 분석했을 때(표 6b) 별 차이를 보이지 않았다(0~6%). 그러나 현저한 차이를 보인 부분도 있었다. 더 많은 남성 참가자가 여성 참가자보다 공식적인 예술 교육 및 훈련이 도움이 되었다고 대답했다(남성 76%, 여성 61%). 추가적으로, 스스로 공부하고 조사한 것이 가장 큰 영향을 미쳤다고 답한 남성 참가자(82%)가 여성 참가자(61%)보다 현저하게 많았다.

티칭아티스트 커뮤니티 소개

이후의 장에서는 광범위한 환경에서 티칭아티스트로 활동하는 집필자들이 자신이 활동하는 커뮤니티의 가치와 필요성을 이야기한다. 공통된 맥락은 티칭아티스트의 정체성은 예술과 교육, 성찰하는 작업이 혼합되어 형성된다는 점이다. 설계의 측면에서, 다음의 장들은 이 책을 시작하는 부분으로서 다소 느슨하게 엮여 있다. 그렇게 함으로써, 집필자들은 "지식을 생산하는 실천 커뮤니티로서 자기 스스로를 재조명한다. 그들로부터 황금알과, 황금알을 낳는 거위 둘 다 얻을 수 있다 (Wenger and Snyder, 2000, p.143)."

리넷 영 오버비의 연구 「전문성 학습 프로그램의 영향」에서는 미국 케네디 예술 센터의 직업교육 프로그램에서 훈련받은 5명의 무용 티칭아티스트의 직업적 삶을 살펴본다. 참가자들의 이야기에서 주제를 선택하며, 교수 방법의 진화, 교수 기술, 예술 통합에 중점을 둔다. 케네디 예술 센터의 전문성 학습 프로그램은 장르별로 구분된 예술 학습과 예술 통합을 모두 강조하지만, 오버비의 연구는 많은 티칭아티스트가 예술 통합에 중점을 두고 수업한다는 것을 보여준다. 예술적 기술 향상보다는 예술 통합에 관심이 있는 독자는 오버비의 사례 연구에서 교과 과정과 커뮤니티, 학제간의 이해 사이에 방대한 연결 고리를 찾을 수 있을 것이다.

　　셀레스트 밀러는 미국의 제이콥스 필로우 댄스 페스티벌의 무용 티칭아티스트(DTA) 프로그램의 공동 개발자이자 리드 예술가이며 학급 교사와 티칭아티스트가 협력 교수하는 레지던시(전속) 프로그램에서 예술가의 안무 창작 과정을 이용하는 티칭아티스트의 작업을 소개한다. 「머리 위 교과서와 춤추기」라는 제목의 3장에서는 교과 과정 자료에 대한 예술적 탐구를 기반으로 한 모델을 상세하게 설명한다. 이 모델에서, 티칭아티스트는 예술적 탐구 자세로 교과 과정의 내용에 접근하고, 그 내용을 학급 교사와 협업하여 교육한다. 밀러와 오버비의 사례 연구는 예술 교육에 대한 예술 기반의 미학적 접근과 표준 기반 접근의 융합에 대하여 살펴볼 기회를 제공한다.

　　맷 제닝스의 사례 연구에서는 영국의 고등 교육 기관의 응용 드라마 선택 과목의 수업 설계 및 수업, 영향에 대한 드라마 및 연극학의 비평적 평가를 다룬다. 시작 부분에서 제닝스는 티칭아티스트의 정체성을 "응용 드라마의 '조력자', '종사자'로 묘사되는 역할을 하는 사람"

으로 확장한다. 제닝스는 응용 드라마의 협동하고 대화적, 실험적으로 접근하는 특성이 고등 교육 환경에서 유지되기 어려울 수 있지만 훌륭한 연구 기반 교수법 모델이 응용 드라마에서 학생 중심의 인지적, 사회적 접근 특성을 발달시킬 수 있다고 제안한다.

「타인의 이야기를 어루만지며」에서 록산느 슈레더아르세는 미국 이스트 보스턴의 중학교 학생들과 함께 창작극을 제작하는 프로그램과 그 과정에서 어려웠던 점을 설명한다. 그녀는 티칭아티스트로서 자신이 가진 선입견 때문에 겪은 어려움과 어린 참가자로부터 배운 점을 강조하며 그 시절을 되돌아본다. 해당 사례 연구에서 슈레더아르세는 생각해볼 만한 질문을 여럿 던진다. 특히, '어떻게 하면 티칭아티스트가 한 커뮤니티에 문화적으로 알맞은 수업 모델을 만들까?' 라는 질문이다.

1부의 마지막에서는 우리가 무용 및 연극 예술 분야의 티칭아티스트를 연구하며 수행한 수많은 인터뷰 중 하나를 다룬다. 「우리는 더 이상 실직 중인 배우가 아니다」에서는 미국에서 티칭아티스트, 연극 예술가, 교육자로 활동하는 에린의 경력 경로와 활동을 자세히 살핀다. 오늘날 티칭아티스트와 그 분야의 전문화에 대한 그녀의 관점은 미래를 위한 중요한 질문과 통찰을 준다. 그녀는 앞으로 임금과 작업 환경 표준화, 초보와 숙련된 티칭아티스트 차등화, 현실적인 보건 서비스 옵션, 전국적인 네트워크 구축과 여러 지역 종사자 간의 지식 공유 등이 필요하다고 말한다.

표 1 참가자의 성별 및 연령대(참고. n=172)

연령	여성(n=139)		남성(n=33)		계 [%]
	n	%	n	%	
21~25	4	2.3	2	1.2	6 [4]
26~30	23	13.4	5	2.9	28 [16]
31~40	42	24.4	8	4.6	50 [29]
41~50	22	12.8	9	5.2	31 [18]
51~60	37	21.5	8	4.6	45 [26]
61~70	9	5.2	1	<1	10 [6]
70 이상	2	1.2	0	0	2 [1]
계	139	81	33	19	172 [100]

표 2 고용 현황 및 평균 연봉(참고. n=172)

고용 현황	n	%	평균 연봉(미화달러)
100%의 시간(상근)	38	22	52,500
75%의 시간	50	29	31,000
50%의 시간	43	25	20,000
25%의 시간	29	17	9,500
25%의 시간 미만	12	7	4,000
계[총 평균]	172	100	[27,435]

표 3 무용 및 연극 분야 참가자가 취득한 학위(참고. n=172)

	무용 분야(%)	연극 분야(%)
학사 학위	79	82
석사 학위	51	65
박사 학위	16	21
학위 없음	21	18

표 4 참가자의 주된 직업 경험(참고. n=172)

	n	%
연기자	32	19
연출/감독	25	14
안무가	22	13
전문 무용 극단	22	13
전문 연극 극단	22	13
무용가	19	11
전문 무용/연극 극단	9	5
직업 경험 없음	13	7
대답 안함	8	5
계	172	100

표 5 무용 및 연극 분야 참가자가 이수한 추가 교육(참고. n=172)

	무용 분야(%)	연극 분야(%)
교수법	61	50
교육학	55	47
학습 스타일	45	40
교육 철학	40	34
교육 이론	39	43
평가	37	39
다문화 교육	34	24
사회 구조	21	27
학부 교육학 전공	18	7
학부 교육학 부전공	8	4
해당 없음	14	26

표 6a 분야별 가장 큰 영향을 끼친 사건 및 사람(참고. n=172)

	무용 분야(%)	연극 분야(%)	전체(%)
실무에서 배움	80	76	70
다른 티칭아티스트로부터 배움	69	66	67
스스로 공부하고 조사	69	61	65
멘토와 역할 모델	70	58	64
과거에 받은 예술 교육 및 훈련	62	63	63
전문성 함양 기회	65	55	60

예술 참여 예술가로서 계속 활동	57	49	54
비공식 학습(인턴십, 보조)	40	41	42
공식 교육 훈련 및 준비	22	41	25
티칭아티스트 훈련 프로그램, 인증	18	24	19
펠로십, 연구 프로젝트, 프로그램 또는 보조금	8	14	16

표 6b 성별 가장 큰 영향을 끼친 사건 및 사람(참고, n=172)

	여성(%)	남성(%)	전체(%)
실무에서 배움	76	70	75
다른 티칭아티스트로부터 배움	67	70	67
스스로 공부하고 조사	61	82	65
멘토와 역할 모델	65	58	64
과거에 받은 예술 교육 및 훈련	61	76	63
전문성 함양 기회	61	61	60
티칭아티스트로서 계속 활동	53	54	54
비공식 학습(인턴십, 보조)	42	39	42
공식 교육 훈련 및 준비	24	30	25
티칭아티스트 훈련 프로그램, 인증	20	15	19
펠로십, 연구 프로젝트, 프로그램 또는 보조금	16	15	16

2장

전문성 학습 프로그램의 영향

무용 티칭아티스트 사례 연구

리넷 영 오버비

30년도 더 전에, 케네디 예술 센터는 레지던시(전속) 프로그램을 이끄는 티칭아티스트와 함께 작업하며 교사들을 위한 교육 워크숍과 강좌를 진행했다. 나는 2004년 이후로 케네디 예술 센터에서 티칭아티스트로 활동하면서 고등 교육 기관에서 배운 내용을 실무에 적용할 기회가 많았다. 본 사례 연구는 무용계 티칭아티스트 다섯 명의 경험, 특히 이들의 직업적 삶이 케네디 예술 센터의 전문성 학습 프로그램인 '예술로 교육 변화시키기(CETA, Changing Education Through the Arts)'에 참여함으로써 어떠한 영향을 받았는지에 대하여 살펴본다. CETA는 교사, 교육 행정가, 그리고 티칭아티스트에게 전문적인 발전 기회를 제공한다. 티칭아티스트를 위한 CETA 프로그램은 이들의 교육 및 전문적인 필요를 충족하기 위하여 노력한다.

티칭아티스트의 필요성

미국에서 '2000년을 위한 교육법(Goals 2000)'이 통과하면서 과학이나 수학과 마찬가지로 예술도 핵심 교육 분야로 여겨졌다. 그 결과, 예술 과목도 모든 K-12 학생을 위한 국가 표준과 벤치마크를 개발했다. 현재 각 주는 예술 및 각 과목에 대한 표준을 개발했다. 하지만, 실상 예술은 종종 교육 환경에서 배제되었다. 음악이나 예술은 수많은 초·중등학교 교과 과정에 포함되지만 무용이나 연극은 그렇지 않은 실정이다. 놀랍게도 미국에서 무용이 교과 과정에 포함된 학교는 전국에서 3% 미만이다(Aud et. al., 2011). 티칭아티스트들이 종종 예술 교사의 부족으로 인하여 생긴 틈을 메웠다. 에릭 부스(Eric Booth, 2010)는 티칭아티스트를 교사로서의 보완적인 기술과 호기심, 감성을 지닌 직업 예술가라고 정의했다. 티칭아티스트는 예술 안에서, 예술을 통해, 예술에 대해 학습하는 다양한 층의 사람들과 효과적으로 관계를 맺을 수 있다. 이러한 정의는 티칭아티스트에 의해 제공되는 경험의 범위를 '예술 교육에 초점을 맞추는 경험부터 예술 통합에 집중하는 경험, 그리고 감상에 초점을 맞추는 경험'까지 아우른다. 부스(2003)는 티칭아티스트가 "학습자를 전문 예술가로 양성할 의도 없이 예술 경험을 제공하는 예술가"라고 설명한다. 티칭아티스트를 예술적 기술을 개발하는 것을 기본 목표로 하는 예술 교사와 구분해본다면, 두 직업 모두 예술 표현 능력을 기반으로 교육하지만 그들의 역할은 상호 보완적일지라도 명확히 다르다. 가장 큰 차이로는 예술 교사가 되는 준비 과정(교육 분야 학위를 가지며 전문 예술가로서의 경험이 약간 있음)과 티칭아티스트가 되는 준비 과정(전문 예술가로서의 경험이 있

고 교육에 대한 지식이 약간 있음)이다. 그러므로 둘 모두 학생들에게 더 많은 예술 경험을 제공한다는 목표는 공유한다. 학교와 지역 커뮤니티의 예술 교육 상황을 고려할 때, 두 종류의 교육자 모두 예술이 교육 과정에서 살아남고 발전하기 위해 필수적이다. 티칭아티스트 협회(2012)는 티칭아티스트의 바람직한 핵심 능력을 예술 형식의 이해, 교실 환경의 이해, 교육학과 인간 발달 이해, 공동 작업의 이해라고 설명했다.

수학 및 과학 능력을 강조하는 현 K-12 교육 체계에서 티칭아티스트를 학교의 교육자라고 여길 때 많은 쟁점이 생겨난다. 설령 수학 및 과학 지식이 풍부하더라도 티칭아티스트의 수업 우선 목표는 예술 교육을 통해 학생들에게 더 많은 예술 경험을 제공하는 것이다. 게다가, 도시 지역의 많은 공립 학교에는 경제 및 사회적 도움이 필요한 가정 환경의 학생들이 많으며 영어가 모국어가 아니어서 영어 교육이 필요한 ELL 학생들도 있다. 최근 연구에서, 도시 빈민 지역에 사는 학생들이 수학, 읽기, 시각예술, 음악 과목에서 현저히 낮은 성취도를 보였다(Aud et al., 2011). 이러한 환경에서 티칭아티스트가 성공적으로 학생들을 교육하는 데 도움이 되도록 전문성을 신장할 수 있는 전략으로는 무엇이 있을까?

교사 전문성 신장의 연구 영역에서, 이론, 시연, 연습, 피드백, 개인 지도, 후속 지도 등이 효과적이라고 밝혀졌다(Joyce & Showers, 2002; Showers & Joyce, 1996). 전문성 신장에 있어서 개인 지도와 후속 지도는 지대한 부분을 차지한다. 연구는 이론, 증명, 교정 피드백을 통해 25%의 학습자가 새로운 기술을 습득하는 반면, 개인 지도와 후속 지도가 더해지면 90%의 학습자가 새로 습득한 기술을 실행에 옮길 것

이라고 발표했다. 개인 지도는 대면 교육일 수도 있고 웹 기반 교육일 수도 있다(Joyce & Showers, 1996). 플린(Flynn, 2009)은 티칭아티스트를 위한 전문성 신장 지원이 계속되어야 할 필요에 대해 다음과 같이 서술했다.

아무리 훌륭한 프로그램이더라도 훈련만을 제공하는 것으로는 부족하다. 티칭아티스트는 스폰서, 멘토, 동료와 회의를 통해 지속적인 지원을 받아야 한다. 티칭아티스트를 훈련시키는 과정은 장기 계획을 수립하여 그들과 소통하고, 질문에 답하고, 서면 자료를 읽고 편집하고, 워크숍 발표를 관찰하고 비평하는 등 전 과정에서 도움을 제공해야 한다(pp.172~173).

티칭아티스트를 위한 CETA 전문성 학습 프로그램은 전문성 신장과 관련된 많은 연구를 기반으로 세운 원칙을 실행하고 티칭아티스트들에게 지속적인 발달 및 개선을 위한 체계적인 교육을 지속적으로 제공한다(Duma & Silverstein, 2008).

프로그램 배경

CETA에서 일하는 티칭아티스트는 경쟁적이고 엄격한 지원 과정을 거쳐 선발된다. 선발된 티칭아티스트는 오리엔테이션에 참석하여 CETA 프로그램의 철학과 경영을 배우며 교육자들이 워크숍을 계획하고 전달하고 평가하는 것을 돕도록 개발된 프로그램을 접할 수 있다. 워크숍 개발 과정에서, 일대일 개인 지도 과정을 통해 교육자(티칭아티스트)는 CETA 스태프와 작업하고, 최종적으로 워크숍에 참

여한 교사를 위한 자료집을 개발하게 된다. 그다음, 티칭아티스트는 케네디 예술 센터에서 교사들을 대상으로 워크숍을 진행하고 직원은 진행 과정을 관찰하며 필요한 사항을 메모한다. 워크숍에 이어, 티칭아티스트와 직원은 티칭아티스트의 자가 평가, 다른 교사들의 반응(서면 평가 형식), 직원이 메모한 내용을 중점적으로 다루며 토의한다. 워크숍 이후의 토의 목적은 잘된 점과 개선할 부분과 앞으로의 방향을 찾기 위해서다. 이 과정에서 가장 성공적이었던 티칭아티스트는 이후 워크숍 내용을 수정한 후 다시 진행할 기회를 얻는다.

케네디 예술 센터는 웹사이트에 잘된 워크숍을 올려 공유하고, 해당 티칭아티스트는 해마다 열리는 3일간의 전문성 함양을 위한 CETA 수련회에 초청받아 가장 최신의 교육 이슈를 살펴보고 교육 프로그램 계획 및 실행, 평가를 개선할 수 있는 다양한 전략을 배운다. 이 과정의 목표는 아주 뛰어난 티칭아티스트를 양성하는 것이다.

방법론

총 44명의 티칭아티스트가 케네디 예술 센터 웹사이트에 등록되어 있다. 우리는 이 중 10명의 무용 티칭아티스트에게 이번 장을 집필하는 데 도움을 달라고 요청했으며, 5명에게서 참여 의사가 담긴 이메일을 받았다. 이들은 10~18년 동안 케네디 예술 센터에서 티칭아티스트로 활동한 경험이 있었으며 공립 학교나 대학에서 가르치고 개인 컨설턴트로 일한다. 참가자는 당시 소속과 얼마 동안 케네디 예술 센터에서 티칭아티스트로 일했는지에 대한 정보를 주었고 전문가로서의 삶에 영향을 끼친 CETA 활동에 대해 설명했다. 이러한 정보 수집을 통하여 CETA 프로그램이 티칭아티스트의 활동에서 기술과 역량

을 개발하려는 CETA 프로그램의 접근법에 대해 구체적으로 알아보고자 했다. 필자는 미래의 티칭아티스트를 양성할 때 적용할 수 있는 전략에 많은 관심을 가지고 있었다.

무용 티칭아티스트의 통찰

참가자들로부터 받은 답변을 검토하면서 (1) 교수 방법 진화, (2) 교수 기술, (3) 예술 통합, 그리고 (4) 개인적 발전 및 스타일 개발과 같은 여러 화제가 새로이 드러났다. 이번 장에서 소개하는 참가자 모두는 가명을 사용했다.

교수 방법 진화

세 명에서 다섯 명 정도의 참가자가 언급한 공통 화제 중 하나는 티칭아티스트로서의 전반적인 지식과 능력의 변화였다. 케네디 예술 센터에서 18년 동안 티칭아티스트로 활동한 제롬은 센터에서의 경험을 통해 성장했다고 말한다. 그는 "예술 교육 레지던시 프로그램을 처음 시작했을 때는 시행착오의 연속이었다"라고 고백한다. 무작정 해보는 방식에서 정보를 체계적으로 전달하는 방식으로 바뀌었다는 것이 참가자들의 공통된 이야기였다. 제니퍼는 케네디 예술 센터에서 10년간 티칭아티스트로 활동했으며 CETA 프로그램에 참여하기 이전의 자신의 능력에 대해 설명했다.

나는 20년 동안 학교 레지던시 프로그램에 속해서 유치원생부터 8학년 학생들을 가르치며 티칭아티스트로서의 나의 '목소리'를 개발했다. 베테랑 교사의 수업과 교안을 보고, 모험심 많은 교육가와 협력하며, 또 워크

숍에 참여하면서 알게 모르게 배워왔다. 솔로나 그룹 무용을 창작할 때와 마찬가지로 수업에 대한 아이디어를 나 자신으로부터 끌어왔다. 어리고 무용 전공을 하지 않는 학생들과 작업할 때 나는 단순하고 직접적으로, 그들의 학업 및 기타 성장에 도움이 되고자 했다. 그러나 나는 다른 교사들과 창조적인 과정에 대해 소통하는 법을 몰랐다.

캐런은 상근 무용 강사이며 케네디 예술 센터에서 14년 동안 티칭 아티스트로 활동했다.

케네디 예술 센터에서 받은 직업 교육 덕분에 학교 시스템을 파악하고 매일 마주치는 복잡한 교육학 용어를 이해하는 데 도움이 되었다. 수업 관리나 평가의 비중이 너무나도 커서 나는 객원 예술가라기보다는 교사에 가깝다.

현업 예술가로서, 대부분의 티칭아티스트는 학교 문화나 용어에 낯설다. 따라서 교육 환경에 익숙해지는 과정에서 종종 시행착오를 거친다(Anderson and Risner, 2012). CETA 프로그램은 교육 관련 정보에 쉽게 접근할 수 없는 티칭아티스트들에게 다양한 주제에 대한 워크숍 프레젠테이션을 제공하며 전문성 함양을 위한 체계적 관점을 제공한다.

교수 기술 쌓기

특정 교수 기술을 키우는 것은 다섯 명의 티칭아티스트가 언급한 또 다른 공통 화제이다. 예술가는 학교 환경에 걸맞은 능력을 가지고

있을 수도 있고 그렇지 않을 수도 있다. 수업 관리는 새로 시작하거나 훈련 받지 않은 티칭아티스트에게는 해결해야 할 문제로 다가올 수 있다. 다음 참가자들의 답변은 CETA 교육 수련회를 통해 얻은 교육 개념과 티칭아티스트의 작업과 그들의 예술 관련 상황에 적용할 수 있는 중요한 통찰을 제공한다.

캔디스는 케네디 예술 센터에서 티칭아티스트로 16년간 지냈고 개인적으로 예술 컨설턴트로 일해왔다. 자신의 작업에 사용하는 특정 교육 이론과 응용에 대하여 이렇게 설명한다.

매년 실행하는 CETA 교육 수련회는 국내에서 제일가는 이 분야의 전문가들과 상호 작용하고 생각을 공유할 기회를 제공할 뿐만 아니라 교육 활동에 이용할 수 있는 아주 좋은 플랫폼을 제공한다. 다양한 학습 스타일과 신체 능력 활용을 포함하는 예술 학습 경험 설계를 위한 접근법부터 21세기에 필요한 학습 능력, 공통 핵심 이해에 이르기까지 수련회에서는 언제나 교육계의 현재와 앞으로의 추세를 반영한다.

캐런은 특정 유형의 수업 구조, 설계에 의한 이해, 후속 교과 과정 설계가 자신의 수업 활동에 어떠한 영향을 미치는지도 설명했다.

가장 기억에 남는 순간 하나는 2001년 제이 믹타이가 발표자였을 때다. 나는 내 고향인 라피엣에서 예비 K-5 초등학생을 위한 예술 수업 설계를 돕는 위원회에 소속되어 있었다. 우리는 예술 수업 교과 과정을 연구하고 개발했으며, 나는 예술 통합 수업에 케네디 예술 센터의 모델을 시험해보고자 했다. 1998년에 제이 믹타이와 그랜트 위긴스가 함께 개발한

'설계에 의한 이해(The Understanding by Design, UbD)'는 무용 수업 교과 과정을 설계하고 학생들의 학습을 평가하는 방법을 착안하는 데 도움이 되었다.

수업 개발에 대한 복합 접근법인 '본질적 질문과 지속적인 이해' 개념을 배움으로써 마리아는 그녀가 사는 주에서 이 개념을 후속 전문성 개발 프로그램에 적용할 수 있었다. 케네디 예술 센터에서 11년간 티칭아티스트로 활동한 마리아는 다음과 같이 설명한다.

> 본질적 질문과 지속적인 이해(Essential Questions and Enduring Understandings)의 개념은 효과적이고 의미 있는 교육의 본질로서 내게 다가왔다. 캐런 에릭슨은 교육 수련회에서 이 강력한 개념에 대해 처음으로 내게 소개해주었다. 다행히도 국가의 예술 교육 기관 동료들도 이 작업에 매료되었다. 현재 우리가 운영하는 전문성 신장 프로그램의 매우 주요한 측면이 되었다.

참가자들은 교육 이론 및 개념에 대해 알게 되면서 티칭아티스트로서의 교수법이 더욱 나아졌다고 이야기한다. 이러한 지식을 이후 교육 활동과 전문성 학습 프로그램 설계에 적용할 수 있게 되었다고 보고했다.

예술 통합 지식 및 기술

CETA 프로그램에서 예술 학습과 예술 통합 모두 동등하게 강조하지만 많은 티칭아티스트들이 활동의 초점을 예술 통합에 둔다. 2008년

이래로 CETA가 정의하는 예술 통합은 예술의 형식과 교과 과정 모두
에 초점을 맞추었으며 모방이 아닌 창의적인 문제 해결 능력을 장려
하였다. 후속 교육 수련회에서 예술 통합의 정의는 구체적인 사례와
응용을 통해 더욱 면밀히 연구되었다.

캐런은 예술 통합에 대한 자신의 초기 시도에 대해 다음과 같이 설
명했다. "교과 과정의 어느 부분과 내 예술 형식을 논리적으로 이어
붙여야 진정한 연결에 성공할 수 있을지를 생각해야 했다. 이전에는
직관적으로 그런 생각을 해왔지만 이제는 교사를 위한 창의적인 워크
숍과 관련된 지침을 갖고 있다." 제니퍼는 CETA의 활동에 대해 더 자
세히 이야기했다. "CETA는 예술가들이 창의적인 방법으로 우리의 작
업과 다른 영역의 콘텐츠를 연결하는 데 사용할 수 있는 전략을 제공
하고 우리의 작업을 교사가 단계별로 나누어 성공적으로 학생들에게
전달할 수 있도록 돕는다." 캔디스는 예술 통합과 티칭아티스트의 무
용 수업 활동에 대해 직접적으로 이야기했다.

나는 무용의 기본 요소(신체, 에너지, 공간, 시간)와 관련된 개념과 수학 및
과학, 언어와 같은 다른 교과 과목의 여러 개념 사이에 진정한 연결 고리
를 만드는 능력을 배운다. 이러한 능력은 교사가 학생들의 지식과 이해를
증진시키고 강화하며 보완하는 데 도움이 되는 실질적인 경로를 제시함
으로써, 예술 교육에 영향을 미친다.

제롬은 예술 통합적 관점이 학생들의 삶에 미치는 영향이 매우 크
다고 말한다.

예술 통합적 관점이라고 알려진 접근법은 학생들이 예술의 형태로 유의미한 무언가를 창조하기를 요구한다. 이런 식으로 교육할 때, 학생들은 의미를 발견하고 만드는 법을 배우고 예술적인 창작 활동을 통해 자신이 이해한 의미를 설명할 수 있다. 이러한 결과는 단순한 어휘나 사실에 기반을 둔 콘텐츠 이상의 생명력과 힘을 가지고 있는데, 그 이유는 아이들에게 콘텐츠를 그들 내면의 삶과 통합하는 방법과 그것을 교실 밖 더 넓은 세상에 적용하는 방법을 보여주기 때문이다. 학생들은 상상력, 창의력, 그리고 협력하고 실용적으로 사고하는 방법을 배우며, 그 과정을 통해 젊은 예술가로 성장한다.

제롬의 이야기는 그가 가진 개인적 경험에서 얻은 큰 통찰을 제공하며, 그는 예술 통합이 하나의 도구에 지나지 않는다는 생각에서 벗어나 예술 통합 자체를 필수 교육 목표로 여기게 되었다.

내가 배운 가장 중요한 것은 광범위한 교수 전략으로서의 예술 통합이 가진 본질이다. 다시 말해, 예술을 정규 교과 과정에 통합하는 것은 교수에 사용할 수 있는 단순한 도구가 아니며, 교사가 하는 일과 해야 할 일을 바라보는 핵심 축이 되어야 한다.

이러한 방식에서 볼 때, 참가자의 일은 교육 활동과 연계되며 교사를 변형하는 경험에 참여시킨다. 이로써 티칭아티스트와 교사는 두 분야를 단순히 혼합하는 것 이상의 과정과 결과물을 만들어낼 수 있다.

개인적 발전 및 스타일

마지막 주제도 참가자의 응답에서 추려냈으며 고려할 만한 가치가 있다. 다음은 CETA에서 배운 것을 기반으로 개인적 발전과 그들의 목소리를 확립하는 데 초점을 둔 두 티칭아티스트의 이야기이다. 캔디스는 다음과 같이 말했다.

교육 수련회에 참여하는 것은 예술과 교육의 진정하고 효과적인 통합을 향한 길로 나아가기 전에 잠시 멈추는 과정이다.

제롬은 프로그램에서 개선을 이룬 개인적 경험에 대해 이야기했다.

매년, 교육 수련회에서 CETA 워크숍 지도자들이 모여 새로운 도전을 하고 교육 및 예술계의 새로운 이슈를 다룬다. 마치 1년간 해결해야 할 심오한 숙제를 받는 것 같기도 하다. 이렇게 매년 한 번씩 팔뚝에 맞는 주사 덕분에 내 작업은 힘과 기세를 얻는다.

캐런과 제니퍼의 이야기는 그들의 목소리를 수립하고 수정하는 능력을 설명한다. 캐런은 CETA 프로그램이 교사로서, 그리고 교사를 위한 전문성 함양 프로그램을 설계하는 사람으로서의 역할을 명확히 하는 데 도움이 되었다고 믿는다. 캐런은 "다양한 곳에서 내 워크숍을 보여줄 수 있는 기회를 갖게 되었고 아이디어와 영감을 나눌 수 있는 동료를 얻었다"라고 말했다. 프로그램에 참가한 제니퍼도 캐런과 비슷한 이야기를 한다.

CETA의 직원 덕분에 구체적이고 명료한 스타일을 개발할 수 있었다. 이 멘토링의 도움으로 창의적인 과정을 분명하게 표현할 수 있는 방법을 배웠다. CETA 직원은 내 작업을 톺아보고 세분화하여 사용할 수 있는 전략이나 과정을 일러주기 때문에 나는 여기서 배운 내용을 학교 교사에게 설명하고 의미 있는 질문을 할 수 있다.

영향 및 응용

다섯 명의 티칭아티스트가 지적한 바와 같이, 효과적인 티칭아티스트를 육성하기 위한 체계적인 접근 방식은 예술가들에게 훌륭한 도구를 제공한다. 무용 학위 프로그램의 학부 및 대학원 학생들에게도 동일한 전략을 사용하여 티칭아티스트로의 작업에 대한 지식 및 경험을 제공할 수 있다. 이 사례 연구의 참가자들은 1) 티칭아티스트의 기술과 지식 개발, 2) 현존하는 교육 이론과 개념 활용, 3) 예술 통합 전문가 양성 촉진이라는 세 가지 영역에서 영향을 받았으며, 이것들은 향후 중등 과정 이후 무용 프로그램에 적용할 가치가 있다.

여러 티칭아티스트가 언급했듯이 CETA 프로그램의 체계적인 지원과 개인 지도를 통해 예술가는 지식을 얻고 테크닉을 시험해보고, 피드백을 받고, 작업을 수정한 후 다시 시도할 수 있었다. 이러한 접근 방법은 직업 교육 연구에 의해 뒷받침된다. 대학 학부 및 대학원 프로그램에서도 티칭아티스트로서의 커리어를 계획하는 무용과 학생들을 준비시키기 위해 이 접근법을 사용할 수 있다. 예를 들어, 잠재적 커리어를 탐구하는 입문 수업이나 티칭아티스트 관련 과목에서 이러한 접근을 이용할 수 있다. 또한 봉사학습 교과목을 필수 과정에 넣어서 학생들에게 학교의 본질적 특성과 K-12 및 유아기 아동들을 다루

는 방법에 대한 지식을 전달할 수 있다.

 현존하는 교육 이론 및 개념, 현장 활동을 활용함으로써 티칭아티
스트는 학교 문화에 보다 잘 적응하고 작업의 관련성을 높일 수 있게
되었다. '설계에 의한 이해'와 같은 교육 과정 역설계에 대한 경험이
나 타 과목 교과 과정 접근법(예: 본질적 질문과 지속적인 이해)에 대한
경험을 통해 티칭아티스트는 학교에서 더욱 중심석인 역할을 할 기회
를 얻을 수 있다. 대학의 무용 전공이나 부전공 프로그램에 이러한 교
육적 지식을 적용하면 학생들을 위한 직업 선택의 폭이 넓어진다.

 마지막으로, 티칭아티스트는 예술 통합에 중점을 두면서 교과 과정
과 지역 사회에 중요한 연결고리를 만들 수 있게 된다. 본 사례 연구
에서 티칭아티스트들은 예술 능력을 강화하기보다는 예술 통합을 통
해 학생들에게 교과 과정 개념과 예술 콘텐츠를 종합적으로 이해할
수 있도록 이끌 수 있다는 점을 깨달았다. 중등 과정 이후 무용 프로
그램에서도 예술 통합 활동 개발과 관련된 다양한 경험을 제공하여
학생들이 K-12 및 유아기 학생들, 커뮤니티 파트너와 함께 예술 활동
을 하는 데 적용할 수 있도록 해야 한다.

3장
머리 위 교과서와 춤추기

셀레스트 밀러

전문 무용 예술가로 활동하면서 나는 공연을 하고 안무를 만들고, 지역 커뮤니티의 무용 및 예술 제작 프로젝트를 돕고, 또 학생들을 가르치면서 생계를 꾸려나간다. 티칭아티스트로서의 활동은 내가 하는 여러 일의 일부이다. 내가 말하는 '티칭아티스트'는 현재 미국 K-12 환경에서 특별한 종류의 교육을 하는 예술가를 뜻한다.

티칭아티스트는 학교 및 지역 사회에서 일하는 전문 시각 예술가, 공연가, 또는 문학가이다. 티칭아티스트는 학생들이나 교사들을 위해 공연할 수도 있고, 교실이나 지역 커뮤니티 환경에서 장기 또는 단기 레지던시로 활동할 수도 있고, 학교와 레지던시의 관계로 교과 과정 기획에 참여하여 프로그램을 개발할 수도 있다. 티칭아티스트는 교실과 지역 커뮤니티에 창의적 과정을 불어넣는 교육가다(티칭아티스트 협회, 2013, n.p.).

무용이란 비판적이고 상상력 있는 사고, 표현 및 반성을 위한 의미 있는 도구가 될 수 있다는 신념을 가지고 있었기에 나에게 예술 교육 활동은 자연스러운 선택이었다. 1993년, 나는 비영리 예술 단체인 제이콥스 필로우 댄스 페스티벌(Jacob's Pillow Dance Festival)과 레지던시 프로그램의 중심에 예술가의 창의적 과정을 두는 무용 티칭아티스트의 예술 통합 프로그램(DTA)을 진행했다. 케네디 예술 센터의 '교육 프로그램 파트너'와 비슷한 성격의 프로그램으로, 티칭아티스트 표준 교과 과정과 표준 예술 교육을 기반으로 작업하도록 훈련하는 레지던시 프로그램이다. DTA 모델의 첫 단계는 예술가가 교과 과정 내용을 탐구하는 것으로, 티칭아티스트가 예술적 탐구심을 가지고 내용에 접근하고 그 내용을 학급 교사와 협업하여 학생들에게 함께 가르친다.

나는 안무적 사고 방식을 도구 삼아 질문을 하고, 이러한 도구를 이용하여 일반적인 K-12 교실에서 역동적이고 구체화된 학습 경험을 이끌어낼 수 있다는 점을 말하고자 한다. 이 모델은 무용 티칭아티스트를 학급 교사와 연결해주는 것에서 시작한다. 학급 교사가 교과 과정의 주제를 정하고 무용 티칭아티스트가 '예술적 사고'를 더한다. 무용 티칭아티스트와 학급 교사는 함께 교육 및 학습 과정에 접근한다. 무용 티칭아티스트는 예술적 탐구의 관점에서 주제에 접근하고 학급 교사는 '학생들에게 의미 있는 교육을 제공하기 위하여 반드시 다뤄야 할 내용과 학습 방향을 수립한다(S. Berndt, 개인적 대화, 2012. 7).

이 프로그램은 처음부터 한 학교를 기준으로 만들어졌고 다른 학교에도 적용되지 않았기 때문에 평가와 반성, 피드백을 구체적으로 진행할 기회가 있었다. 프로그램 상수(같은 티칭아티스트가 수업을 이끌고,

학교와 예술 기관에서 일관된 행정 직원, 동일한 학급 교사들과 함께 20년 이상 되풀이하는 기회) 덕분에 프로그램의 진화 원리를 정리하는 데 도움이 되었다. 각 레지던시의 반성 및 평가는 프로그램 개발에 반영되어 이듬해에 같은 티칭아티스트와 학급 교사, 프로그램의 행정 직원들에 의하여 시행된다. 이러한 관계 쌓기가 본 프로그램의 핵심이다. 이 장은 프로그램의 공동 개발자이자 리드 예술가인 나의 관점에서 작성하였으며, 예술가의 안무 제작 과정을 학급 교사와 협력 교수 설계의 핵심에 둔 레지던시 프로그램에서 협력 교수와 동료 간의 지지가 전문성 함양에 어떠한 영향을 주는지 알아보고자 한다. 프로그램의 여러 면을 보여주기 위하여 예술가와 교사가 주고받은 서신을 포함하여 사적인 글을 함께 제시한다.

프로그램 사회 기반 시설

프로그램은 첫 시행 이후로 계속 동일한 지역 고등학교에서 2년마다 2주간 진행되었다. 공동 디렉터이자 리드 무용 티칭아티스트로서, 나는 제이콥스 필로우의 교육 디렉터이자 학교 담당 연락책과 긴밀하게 작업한다. 매년 새로운 무용 티칭아티스트 한 명이 프로그램에 초대받는다. 티칭아티스트는 국가가 지정한 예술가 풀에서 선정되며 다음 기준을 충족해야 한다.

- 미학적 형태의 무용에 대한 경험이 거의 없거나 전혀 없는 학생들을 위해 자신의 안무 사고의 메타인지 과정을 명확히 하고 단계별로 나누어 분석할 수 있는 호기심을 가지고 있다(프로그램에 참가하는 대부분

의 학생들은 과거에 사회적 또는 오락의 형태로 무용을 접했다).

- 공립 학교 환경에서 예술 통합 경험을 가지고 있다.
- 레지던시 과정에서 안무 및 교육학적 관행에 관한 연구 기반 조사를 시작하고자 한다.

무용 티칭아티스트 선발을 마치면, 그다음 단계는 학급 교사와 협력하는 과정이다. 학교 담당 연락책은 프로그램 관련 정보를 배포하고 여섯 명의 자원 교사를 레지던시 예술가에게 배정한다. 프로그램 디렉터와 학교 행정 직원은 전 과정에 있어 교사와 무용 티칭아티스트의 멘토 역할을 하지만 대부분의 자원 교사들이 15년 넘게 본 프로그램에 참여했기 때문에 멘토 역할도 겸하게 된다. 본격적인 레지던시 활동을 하기 약 한 달 전부터 전화나 이메일로 무용 티칭아티스트와 학급 교사 간의 수업 설계가 진행된다. 학급 교사들은 레지던시 기간 동안 가르칠 내용을 예상하며 교과 과정 주제를 선택한다.

학생과의 수업은 정규 수업 시간에 이루어진다. 책상과 탁자를 교실 한편으로 옮겨서 무용할 수 있는 공간을 만든다. 각 수업은 학생들이 교사를 향해 줄을 서는 전형적인 무용 테크닉 수업의 형태가 아니라 원을 만들어 서는 형태로 시작한다. 수업은 몸과 마음을 통합하기 위해 준비 운동으로 시작하고 그후에 즉흥 안무나 도구를 사용하는 단계로 넘어간다. 학생들은 소규모의 그룹으로 모여서 학급 교사가 제공한 교과 과정 자료를 토대로 무용 티칭아티스트가 주는 과제를 함께 해결한다. 소규모 그룹에서 학생들은 수업 주제를 연구 분석하고 해석하여 안무를 만드는 과제를 수행한다.

총 수업은 44분간 진행되며 학생들이 만든 춤을 서로 공유하면서

끝난다. 어떠한 움직임이 효율적이었는지 또는 안무 구조는 어땠는지를 관찰하고 교과 과정 주제가 어떠한 영감을 주었는지 토론을 한다. 토론 시간 동안 학급 교사는 교과 과정 내용과 관련된 내용을 추가하고 티칭아티스트는 안무에 대해 이야기한다.

열흘 간 진행되는 레지던시 프로그램의 아홉째 날, 여섯 개의 학급이 모두 모여 비공식적으로 '잠시 멈춤(Pause in the Process)' 시간을 가지며 그동안 배운 것과 안무를 공유한다. 이러한 활동은 도서관이나 비전통적인 공연 공간에서 진행하여 학생들이 활동에만 초점을 맞출 수 있게 한다. 이 활동에는 학생들과 레지던시 프로그램에 참여한 교사들만 참석한다. 학생들은 서로의 작업에 수업에서 사용한 것과 동일한 과정을 이용해서 반응한다. '잠시 멈춤'은 외부 청중을 가르치기 위한 활동이 아니다. 청중들을 '가르치기' 위한 활동도 아니다. 학생들이 교과 과정 내용을 학습하고 그것을 상징하는 움직임을 구성하는 과정에서 이미 교육은 이루어졌다. '잠시 멈춤'은 레지던시를 마무리하는 과정의 일부이다.

열흘째 되는 날에는 학생들, 무용 티칭아티스트, 학급 교사, 프로그램 디렉터가 참여하는 평가 및 성찰 시간이 편성되어 있다. 학생들의 평가 및 성찰은 학생들이 스스로와 무용에 대해 배운 것과, 학습 내용을 교과 과정 주제와 연결하여 성찰해 보도록 한다. 프로그램의 교육 관계 직원은 티칭아티스트, 학급 교사, 그리고 학교 행정부 사이에서 성찰 및 평가가 원활하게 이루어지도록 이끈다.

예술 통합 모델로서의 프로그램

미국에서 '예술 통합'이라는 용어는 '예술적 매체를 이용하여 예술적 방법과 아이디어를 흥미로운 문제를 가지고 있는 다른 분야의 콘텐츠와 연결'하는 것을 가리킨다(Rabkins, Reynolds, Hedberg, and Shelby, 2011, p.29). 예술 통합의 범위는 예술 교수 전략을 교육학에 접목시키는 학급 교사부터 학교 시스템 안에서 예술과 다른 과목을 연계시키는 예술가, 그리고 우리가 하는 레지던시 프로그램과 같은 티칭아티스트의 작업에 이르기까지 다양하다. 무용을 매체로 이용하는 예술 통합 모델은 반드시 '무용'이라는 용어가 사회, 오락, 의식, 전통, 그리고 순수 예술에 이르는 넓은 스펙트럼을 포괄한다는 점을 인정하면서 시작해야 한다. 제이콥스 필로우 댄스 페스티벌 모션 프로그램은 무용을 미적 형태로, 특히 안무가의 특정 무용 제작 실험에 의존하는 포스트모던 현대 무용의 관행을 따른다. 여기서 무용은 무용 자체를 학습하는 것이라기보다는 안무적 사고 전략을 학습 교과 과정 주제에 적용하는 것과 관계가 있다. 일반적으로 "안무는 (동작을) 음악에 맞추는 것이고, 안무를 짜는 데 필요한 절차는 대강 안무가가 할 일은 그것들을 '정렬'하는 것이지만 안무적 사고는 놀라운 모험"일지도 모른다(Grove, Stevens, and McKechnie, 2005, p.1). '무용에 대해 말하기(Speaking of Dance)' 같은 현대 안무가와의 인터뷰는 안무가가 동작을 만드는 중에 일어나는 독특하고 복잡한 인지 과정을 설명한다. 이에 대해, 안무가 엘리자베스 스트레브(Elizabeth Streb)는 "자신이 알고 싶은 질문을 던지는 방법을 개발하게 된다"고 말했다(Morgenroth, 2004, p.3). '알고 싶은 질문을 개발하기'로부터 레지던시 프로그램이 시작된다.

학습 주제를 이용한 무용 창작

DTA의 교육 설계는 학급 교사가 제공한 교과 과정 자료(교과서, 수업, 파워포인트 자료 등)를 연구하며 시작한다. 보충 연구와 교사와의 의사소통을 통하여 예술가는 해당 주제에 익숙해진다. 연구 주제는 고등학교 교과 과정만큼이나 다양해서 생물 과목의 광합성, 영어 과목의 문학작품 분석, 대수의 기울기 및 그래프에 이르기까지 아우른다. 티칭아티스트가 할 일은 방대하다. 틀림없이, 세 개의 각기 다른 주제를 각기 다른 과정으로 가르치는 일은 쉬운 일이 아니다. 레지던시는 안무와 교육학을 가지고 하는 철인 3종 경기와 같다.

경우에 따라 예술가는 친숙하지 않은 주제와 익숙해지기 위해 배경 조사를 더 많이 할 수도 있다. 비록 학습 내용을 교육할 책임이 학급 교사에게 있다고 하더라도, 예술가는 학습 주제를 안무의 잠재적 재료로 이용하여 학습 주제를 돋보이게 하고 학생들의 안무 창작 활동을 통해 지적이고 예술적인 통찰을 제시하기 위해서는 내용에 대한 고급 수준의 이해를 갖추고 있어야 한다. 무용 티칭아티스트가 주제에 익숙해지면서 학습 자료를 안무 창작의 재료로 사용하게 된다. 예술가들은 '나를 흥미롭게 하거나 기쁘게 하는 것은 무엇인가? 내가 받은 자료의 내용 말고도 이 주제에 대해 더 알아야 하는 것은 무엇인가? 동작을 만들기 위해 어떤 과정을 거칠 것인가? 동작이 (탐구하는 아이디어의 메타포로) 어떻게 작용할 것인가? 이 자료를 구성하기 위해 어떤 구조를 사용해야 할까? 내 안무적 실험은 무엇이 될까?' 등을 질문하게 된다.

무용 티칭아티스트는 표준 안무 연습으로 사용할 즉흥적이고 구성

적인 안무 레퍼토리를 만들고, 다뤄야 할 주제에서 영감을 받은 새로운 안무를 개발한다. 다음은 생물 수업 레지던시 프로그램에서 사전 계획에 대해 작성한 일지를 발췌한 내용이다.

> 댄(학급 교사)은 생물 과목에서 다루는 광합성을 가지고 수업을 할 것이다. 교과서 설명이 흥미롭다. 글에서 영감을 얻어 움직임을 만들어내는 작업은 내게 자연스러운 일이다. 솔로 작업을 할 때 셰익스피어의 작품을 다루든 매뉴얼을 다루든 나는 언제나 글에서 단어를 분리시키며 동작을 시작했다. 어떤 단어를 분리시킬 것인가 하는 점은 내가 만들고 싶은 안무가 무엇이냐에 달려 있다. 광합성의 경우, 만약 내가 그 자료를 이해해야 하는 학생이라면 광합성에서 발생하는 변화 과정을 이해해야 할 것이다. 그래서 나는 각 단계에서 변화를 가리키는 동사를 모아서 안무를 만든다. 아이디어가 즉각적으로 떠오른다. 바뀌다, 모으다, 흡수하다, 전달하다, 반응하다, 형성하다, 방출하다(C. Miller, 개인적인 글, 2007).

무용 티칭아티스트가 레지던시 프로그램에 대한 관점을 새롭게 유지하도록 하기 위해, 예술가에게 교실에서 안무를 제작하는 과정에서 과거 경험에서 성공적이던 교수 전략뿐만 아니라 새로운 실험 방식을 적용하여 스스로에게 도전거리를 주라고 권장한다. 본 프로그램의 장점 하나는 실험 기반의 접근법이 예술적 과정과 합쳐지면서 생겨난다. 내 작업은 뚜렷한 특이성과 명료성을 띠는 경향이 있지만, 이 시점에서 나는 매우 산만해지고 모험을 강행한다. 내가 마지막으로 했던 레지던시 프로그램에서 얻은 가장 큰 보상은 안전한 방법과 도구를 버리고 새로운 접근 방법을 시도하기로 한 점이다. 이러한 종류의

프로그램에서 이처럼 티칭아티스트에게 자신의 분야를 확장하고 예술가나 안무가로서의 능력을 모두 발휘하라고 격려하는 경우는 드물다(N. Livieratos, 개인적 대화, 2013. 8. 15).

변화: 안무가에서 티칭아티스트로

예술가가 안무를 만들고 학생에게 가르칠 때, 학생은 단순히 안무가가 신체 연구를 통해 만들어낸 동작을 복제할 뿐이다. 바로 이 지점에서 안무가는 안무 창작을 멈추고 티칭아티스트로 변한다. 티칭아티스트는 자신이 선택한 도구와 과정을 검토하고 학생들이 이러한 도구에 접근할 수 있는 방법을 파악한다. 학생들이 도구를 사용하기 위해 무엇을 알아야 할까? 어떻게 하면 레지던트 티칭아티스트는 학생들에게 '해결할 문제'와 도구를 제시해서 주제에 대해 스스로 연구를 시작할 수 있게 할 수 있을까? 한 무용 티칭아티스트는 이 과정을 "안무가로서의 나의 흥미를 이용하여 학생들이 무용에 대한 탐구를 시작하도록 한다"라고 표현했다(M. Richter, 개인적 대화, 2013. 8. 8).

레지던시 프로그램이 진행되면서, 무용 티칭아티스트는 어떻게 안무를 짜고 학생들이 스스로 춤을 만드는 데 어떤 도구가 필요한 것인가에 대한 고민에 빠지기도 한다. 이 시기에 고려할 만한 사항으로는 학생이 스스로를 안무가로 여기게 할 수 있는 도구가 무엇인가? 그들의 창의적인 여행을 어떻게 도울 수 있을까? 안무를 주제와 연결시키는 데 어떤 움직임과 구성이 필수적인가? 어떤 즉흥 구조가 유용할까? 어떻게 하면 교육 과정의 내용에서 크게 벗어나지 않을 것인가? 등이 있다.

앞에서 설명한 광합성과 안무를 연결하는 수업은 다음과 같이 전개되었다.

댄(학급 교사)은 파워포인트 자료를 이용하여 광합성 과정을 설명했다. 나는 학생들에게 핵심 동사를 찾으라고 지시했다. 예를 들어 설명했다. '나뭇잎에 있는 세포 기관이 햇빛을 모은다'는 부분에서 핵심석인 동사는 '모으다'가 될 것이다. 즉흥적인 탐구를 통해 얼마나 여러 가지 방법으로 '모을' 수 있나? 어떤 신체 부위를 이용할 수 있나? 만약 다리로 등을 '모으고' 등으로 머리를 '모으면' 어떻게 보일까? 온몸을 이용해서 '모을' 수 있나? 그룹 전체가 하나로 연결되어 전체로 '모일' 수 있나? 호흡을 통해 '모을' 수 있나에 대해 알아보고 20분간 소그룹으로 모여 작업을 했다. 그들이 할 일은 각기 다른 화학 작용에서 핵심 동사를 떼어내고 최소 세 가지 방법을 이용하여 해당 동사를 움직임으로 표현하는 것이었다. 이러한 실험 후 그들은 광합성 과정에 가장 잘 어울리는 움직임을 선택해야 했다. 움직임을 목록으로 만들어서 동작을 해보고 광합성 과정을 기반으로 안무를 만들었다. 그들이 활동하는 동안, 댄과 나는 그룹 사이를 옮겨 다니며 필요한 내용을 가르치고 도와줬다. 이렇게 그룹 사이를 돌아다니면서 학생들이 토론하는 것을 듣고 광합성에 대해 잘못 이해하고 있는 부분은 없는지 혹은 창의적인 활동 중에 어딘가에서 막히지는 않았는지를 확인할 수 있기 때문에 일종의 평가가 가능하다(C. Miller, 개인적인 글, 2007).

안무를 만드는 과정을 학생들에게 전달하는 것이 늘 쉽지만은 않다. 스튜디오에서는 효과가 있는 것이 교실에서는 그렇지 않을 수도

있다. 한 무용 티칭아티스트는 개인의 작업 과정을 학생들에게 전달하는 데서 생기는 어려움에 주목했다.

안무 작업이 계속되면서, 나는 내 과정에 대해 더 많이 이해하기 시작했다. 첫 번째 레지던시에서 나는 교과 과정의 생물 과목을 내 작업과 통합시키는 일에 공을 들였다. 학생들을 가르치기 전과 후에 몇 시간씩 글을 쓰고 움직이고 편집했다. 고등학교 학생들을 대상으로 사용했던 아이디어의 일부를 토대로 내 움직임에 안무적 영감으로 사용할 수 있게 되어 기뻤다. 하지만 때때로 주어진 개념을 가지고 내가 작업하는 것과 같은 방식으로 학생들에게 활동을 소개할 자신이 없었다. 학생들이 접근하기에 더욱 수월해야 한다는 생각이 들었다. 어쩌면 이런 식으로 난이도를 조절할 필요가 없었을지도 모르고 지금도 스스로에게 약간 실망스럽다(M. Richter, 개인적 대화, 2013. 8. 15).

무용 티칭아티스트는 종종 자신의 안무와 교육 방법에 대해 스스로 질문을 던진다. 데보라 카프(Deborah Karp, 2013)는 다음과 같이 썼다.

그럼에도 불구하고 나는 열정을 가지고 레지던시 프로그램을 계획하고, 내가 들어가는 세 개의 수업에서 다루는 생물, 물리, 해부학 교과 과정에 춤의 구조와 기술을 연결시키는 동안 교육학적 질문이 생겨나고, 가장 좋은 접근법이나 가장 좋은 선택지가 무엇인지에 대한 의문을 품는다. 나는 스스로에게 묻는다. 학생들이 사용할 수 있는 안무적 도구나 무용 어휘를 소개하는 것만으로도 충분한가? 아니면 창작 과정 개발 자체를 촉진

시킬 만한 기반을 만들어서 학생들에게 제시하는 게 더 나은가? 다시 말해, 어떻게 하면 학생들에게 정보에 입각한 안무를 스스로 제작할 수 있는 도구를 제공할 수 있는지에 대한 질문이다(p.14).

교실에서 함께 가르치며 일하기

레지던시 프로그램을 시작하기 전에 티칭아티스트와 학급 교수가 협업할 수 있는 관계를 만들기 위해 전화나 이메일을 교환한다. 한 무용 티칭아티스트와 학급 교사가 주고받은 이메일을 발췌한 내용을 들여다보면 그들이 공진화를 주제로 하는 프로그램을 개발하면서 각자 상대방의 관점에서 생각하기 시작했다는 것을 알 수 있다.

> 무용 티칭아티스트: 오랜 시간에 걸쳐 생겨나는 특정 반응에서 변화가 일어난다는 개념을 이해시키기 위해 우리가 먼저 무언가를 보여줘야 하나요?
> 생물 교사: 그렇다고 생각해요. 다른 생물체에서 생겨난 변화에 적응하기 위한 반응이라는 점과 오랜 시간이 걸린다는 점을 동시에 보여주기 위한 움직임을 만들어야 할 것 같아요. 이것은 생물학 내용의 관점과 무용의 관점 모두에서 가치가 있을 겁니다(N. Liveratos, D. Gray, 개인적 대화, 2006. 11. 17).

무용 티칭아티스트가 주도적으로 탐구를 위한 예술적 도구를 제안하는 와중에도 학급 교사는 계속해서 학문적 주제를 발전시키고 있다. 학급 교사는 주제에 관한 짧은 강의로 수업을 시작하고, 그후 무용

티칭아티스트는 소그룹에게 안무와 관련된 문제를 제시할 수 있다. 때로 즉흥 안무로 수업을 시작하고 그후에 안무를 교과 과정 내용의 주제에 어떻게 연결시킬 수 있는지 토의할 수도 있다.

며칠이 지나면 학급 교사와 무용 티칭아티스트 간의 수업에 탄력이 붙기 시작한다. 학급 교사는 "점점 더 수업에 익숙해지고 이제는 상대가 무얼 하고 있으며 무엇을 성취하려는지 본능적으로 이해하게 됐다"라고 말했다(개인적 대화, 2006. 12. 12). 레지던시가 진행되면서 교사와 예술가는 이것저것을 조율할 준비가 된다. 학생들이 안무 창작에는 발전을 보이지만 학업 면에서는 부족한 부분이 있다는 것을 깨닫고 카프(2013)는 프로그램을 수정했다고 설명한다. "학급 교사와 나는 어떻게 하면 효과적으로 학습 방법을 강화하고 교과 과정의 개념을 더 명확하게 보여줄 수 있는 새로운 안무 과제를 제시할 수 있는지 논의했다(p.14)." 그 과정에서 학생들도 역시 효과적인 협업자가 되고 몸으로 하는 표현하는 데 더 자신감을 갖고 능숙해졌다.

> 그리고 마지막 날, 변화가 일어났다. 나는 학생들에게 춤의 마무리를 어떻게 지어야 하냐고 물었다. 잠시 정적이 흐르고, 한 학생이 자세하게 계획을 늘어놓고 그 내용에 다른 학생이, 그리고 또 다른 학생이 살을 붙였다. 학급 교사나 나로부터 어떤 도움을 받지 않고 그들은 여러 제안을 통해 상승과 하강, 서로의 위치를 가로지르거나 주변을 돌아다니며, 솔로로 또 듀엣으로 실험을 하며 그룹 무용과 수업의 주제와 가장 들어맞는 방법을 찾아내고자 애썼다(Karp, 2013, p.14).

프로그램에 참여한 적이 있던 학생 한 명이 AP 영어 수업 때 경험

했던 레지던시를 마지막으로 돌아보며 다음 시를 썼다.

> 단어를 만들려 몸을 사용하고
> 책에서 글자를 떼어내 우리 안으로 당기며
> 의미를 호흡하고
> 방법을 찾는다
> 예술가의 표현을 표현하려
> 더 나은 이해를 위한 움직임을

결론

이 프로그램의 결과로 학급 교사는 스스로가 편안하게 느끼는 안전지대에서 벗어나 영역을 확장하고 움직임을 이용하는 학습과 교수법을 사용하는 역량을 개발했음을 보여준다. 예를 들어 공동 수업을 한 생물 교사는 "빛의 파동에 대해 더 깊게 알게 되었고, 더 효과적으로 가르칠 수 있게 되었다"라고 말했다(N. Livieratos, 개인적 대화, 2013. 9. 1). 영어 과목을 가르치는 한 협업 교사는 "셀레스트의 레지던시 프로그램이 끝났을 때 슬펐다. 하지만 그녀에게 훌륭한 제안과 격려를 잔뜩 받았고, 교육자로서의 그녀에 대한 모습이 생생하게 기억에 남아 앞으로도 내가 좋은 교사가 될 수 있도록 인도할 것이다"라고 말했다(M. Rosenthal, 개인적 대화, 2010. 2. 28).

프로그램의 결과, 무용 티칭아티스트도 학급 교사와의 협력을 통해 교육학적 기술을 얻었으며 새로 얻은 지식을 자신의 안무 작업으로 확장하게 되었다. 학교에서 시도했던 과정 덕분에 무엇에 대하여

안무를 탐구할 것인지 결정하는 법을 배웠다고 한 무용 티칭아티스트는 "이제 내 안무에 대한 확실한 '스타일'을 갖게 되었고, 다시 가르치는 일에 대해 생각하게 된다. 어떻게 하면 이러한 안무적 탐구를 교실로 가져갈 수 있을까?"라고 말한다(M. Richter, 개인적 대화, 2013. 8. 15).

예술가와 학급 교사 간에 동료로서의 지지 또한 프로그램의 중요한 소득이다. 한 무용 티칭아티스트는 "티칭아티스트로서 나는 대부분 혼자 일한다. 내가 가장 중요하게 생각하는 것은 내가 하는 일을 더 잘하기 위해 계속해서 이렇게 열심히 일하는 것이다"라고 말했다 (Boyd, 2009, np). 강력한 동료의 지원은 교실에서의 일상 업무를 개선하고 예술가를 위한 전문성 신장에도 장기적으로 도움을 준다. 상향식 설계의 힘을 믿는 것이 이 프로그램의 핵심이다. 예술가들은 교과 과정 설계 전문가나 외부 전문가들로부터 교수 방법을 배우기보다는 일상적이고 자기 주도적 작업에서 방법을 이끌어낸다. 현장에서 학생들과 어울릴 방법을 찾기 위해 헌신적으로 노력하는 학급 교사가 예술가에게 최고의 교수 방법을 보여줄 수 있다. 교사와 티칭아티스트는 무용 형식의 예술을 이용하여 학생이 직접 배울 수 있는 공간을 만들면서 서로 정보를 주고받는다.

4장

'가르치는 학습자, 학습하는 교사'

영국 고등 교육에서의 응용 드라마 교육

맷 제닝스

본 사례 연구는 잉글랜드 랭커셔에 있는 엣지힐 대학(Edge Hill University, EHU)의 학부 프로그램 중 2학년 학생들이 듣는 선택 수업인 응용 드라마 수업(DRA 2073: 현실 세계에서 드라마란?)의 설계 과정과 교수 과정, 그리고 영향에 대한 비판적 평가를 제시한다. 이 모듈(영국의 학위 프로그램 내 단일 과목을 가리키는 표준 용어)은 2011년 7주 동안 36명의 풀타임 영어 전공 학부생을 대상으로 진행되었다. 이 모듈의 강의와 평가에는 중국 요령성에서 국제 학생으로 EHU에서 행정학 석사 과정(MPA) 프로그램을 수학하는 12명의 학생도 자발적으로 참여했다.

서론

'응용 드라마'라는 용어는 '기존의 주류 연극 기관 밖에 존재하고 개인과 커뮤니티 및 사회에 이익이 되는 특수 목적을 지닌 드라마 활동 형태'라고 정의되었다(Nicholson, 2005, p.2). 때로 응용 드라마(applied drama)라는 용어는 과정을 기반으로 하는 활동을 가리키는 데 사용하고 응용 연극은 결과물을 기반으로 하는 작업을 의미하지만 이 구분은 연극계에서 논쟁의 여지가 있다(Nicholson, 2005, pp.4~5). 본 사례 연구의 맥락에서 응용 드라마는 워크숍과 공연 중심의 작업을 모두 포함한다. 포괄적인 의미로 사용하는 '응용 드라마'는 커뮤니티 기반 연극, 사법 제도 내의 연극, 장애인 그리고/혹은 장애인을 위한 연극, 개발을 위한 연극(theatre for development), 교육적인 연극과 교육 연극(Theatre in Education), 회고 연극, 연극과 건강, 사회 변화를 위한 연극, 거리 연극과 축제, 갈등 해결을 위한 연극 등 다양한 종류를 포함할 수 있다(Nicholson, 2005; Prentki and Preston, 2009; Taylor, 2003). 이 용어는 최근 자주 사용되지만 여전히 문헌 내에서는 논쟁이 끊이지 않는다. 예를 들어 한 연구에서는 응용 드라마 활동에서 자주 볼 수 있는 연극과 사회사업 간의 연계를 명확히 하기 위하여 '사회 연극'이라는 용어를 사용해야 한다고 주장했다(Thompson and Schechner, 2004).

'사회 연극'이라는 이 대체 용어 자체가 '연극을 만드는 과정을 이용하여 사회와 커뮤니티에 변화를 가져오려는 공공연한 정치적 욕구'라는 의미를 내포한다는 점에서 응용 드라마의 이데올로기와 정치사를 반영한다(Prentki and Preston, 2009, p.9). 이러한 정치적 관점

은 응용 드라마 연구 문헌에서 연극을 이용한 치료나 협동 역할극에 대한 논의가 상대적으로 부족하다는 점을 보여주는 증거이기도 하다. 영국의 응용 드라마는 20세기 후반의 반자본주의 운동, 커뮤니티 조직과 급진적 교육학에서 개발되었다(Jackson, 2007, Nicholson, 2005, Prentki and Preston, 2009, Snyder-Young, 2013).

이러한 영국의 정치적 행동주의와 사회 발전의 유산 중 하나는 교육과 커뮤니티를 기반으로 활동하는 연극 제작자를 '티칭아티스트'라고 칭하는 경우가 거의 없다는 점이다. 교육 드라마 프로그램이 커뮤니티 기반의 프로젝트와 기법, 접근법, 심지어 인력까지 공유하는 경우가 많지만 영국의 응용 드라마는 학교 교과 과정을 지원하기보다는 사회 변화를 추구하는 데 초점을 맞추어왔다. 그러므로 이 분야에서 일하는 이들은 티칭아티스트보다는 응용 드라마 '조력자' 또는 '종사자'라고 불린다.

점점 더 많은 영국 대학의 드라마나 연극을 연구하는 학위 프로그램에서 응용 드라마와 관련된 구체적인 훈련을 제공하고 있다. 고등 교육 부문에서 보이는 이러한 움직임은 응용 드라마 교수법과 일반적인 대학 교수법에 관한 몇 가지 중요한 이슈를 제기했다. 응용 드라마의 협업, 문답 형식, 조형성, 그리고 실험적인 특징은 표준화되고 계층적 패러다임이 지배적인 고등 교육 환경에서 유지되기 어려울 수 있다. 그러나 분야에 관계없이, 좋은 교수법에 대한 연구 기반 모델은 응용 드라마에서 학생 중심의 인지적·사회적 접근을 높이 평가하는 추세이다(Rabkin, Reynolds, Hedberg and Shelby, 2011). 이러한 맥락에서 응용 드라마 교육은 혁신적인 교과 과정 개발 분야 전체를 이끌 잠재력을 가지고 있다. 고등 교육 품질 보증원(Quality Assurance

Agency, QAA)과 같은 영국의 규제 기관은 교육 기관과 교육 프로그램, 자격 간의 표준 기준과 동등성을 유지하기 위하여 존재한다. 이러한 기관은 학생들이 학위를 취득하기 위해 달성해야 하는 학습 성과 목표를 토대로 특정 학문 분야의 지침을 수립한다. 그러나 최근 연구는 이러한 환원주의적 품질 보증 시스템에 대한 저항이 증가하고 있다는 결과를 도출했으며, 특히 이러한 흐름은 시스템의 통제를 지식의 상품화와 연관시키는 교수진들 사이에서 뚜렷하게 나타난다. 이러한 저항은 '교수와 학습의 역동적이고 상호 작용하는 과정'을 지지하는 '해방하고자 하는 관심'을 대표한다(Archer, 2007; Fraser and Bosanquet, 2006; Knight, 2001; Lea, 2004; Parker, 2003). 이러한 관점에서 해방 교육학(emancipatory pedagogy)은 '학습 성과 목표'라는 표준 용어를 파생시킨 '건설적 조정' 모델을 전개하는 기존 규제 시스템에 도전한다(Biggs and Tang, 2007; Biggs and Collis, 1982).

건설적 조정 모델은 원래 블룸(1956)과 듀이(1916, Biggs and Tang, 2007)가 지지한 일종의 '심층 학습'과 경험 교육을 포함하는 수단으로 만들어졌다. 하지만 현실에서 이 모델은 교과 과정 설계에 균질하게 접근하는 방법을 강화시켰다. 빌 리딩스(Bill Readings, 1996)는 교육 과정의 균질화가 고등 교육의 세계화를 이끈 한 측면이며 대학(시장)이 학생 고객에게 '우수함'을 대량 판매한다고 주장했다. 유사하게, 조지 리처(George Ritzer)의 논문 「맥도널드화」는 고등 교육 표준화의 효율성, 예측 가능성 및 통제에 대해 문제를 제기했다(Hayes and Wynyard, 2002).

해방 교육학과 응용 드라마 연습은 특히 경험을 통한 학습과 "구조화된 놀이"에서 얻을 수 있는 창조성과 협동 집단 작업의 이점과 관련

하여 듀이(Dewey, 1916)와 비고츠키(Vygotsky, 1978)의 학습 이론에 의해 영향을 받았다(Nicholson, 2005; Jackson, 1993, 2007). 도로시 히스코트(Dorothy Heathcote)와 세실리 오닐(Cecily O'Neill)이 개척한 교육 드라마 접근법과 같은 응용 드라마의 실천은 교육의 전통적인 '전달' 모델에 도전하기 위해 이 같은 이론으로부터 명시적으로 도출되었다. 이러한 접근법은 경험과 상상력을 바탕으로 학습자와 교사 간의 창조적이고 중요한 대화를 이끌어 낼 수 있다(Jackson, 2007, Nicholson, 2005, Prentki and Preston, 2009, Taylor, 2003).

티칭아티스트나 응용 드라마 실무자의 훈련을 구체적으로 다루는 연구는 상대적으로 미개척 분야이다. 그럼에도 불구하고 특히 고등 교육의 제도적 문화에 포함된 계층적 가치와 관련하여 최근의 연구에서 몇 가지 주요 이슈가 제기되었다. 예를 들어 숀맨(Schonmann, 2005)은 연극 제작의 예술적 측면보다는 교육 및 사회적 영향을 주는 응용 드라마 훈련에 초점을 두었다. 드라마 교육이 졸업 후 취업 가능성을 제한한다는 인식에 대해서는, 브라운(Brown, 2007)은 연극을 공부하는 학생들이 이후 그 분야에서 경력을 쌓기를 원하는지의 여부에 관계없이 협업 능력, 창의적인 방법으로 문제를 해결하는 능력을 습득한다며 이의를 제기한다.

커프티넥(Kuftinec, 2001)은 연극과 드라마 학위 교과 과정에서 사용하는 프레이리 접근법을 전환할 것을 강력하게 주장하며 '훈련이 아닌 사고와 행동을 종합하는 교육의 필요성'을 강조했다(p.51). 학생들이 사회 구조와 관습적인 연극 모두에 도전하도록 격려할 수 있는 교육을 주장하면서 커프티넷은 "우리는 파울로 프레이리(Paulo Freire)의 '전달 모델' 교수법에 내포된 주체/객체 이분법에 의문을 제기하

며 학생 중심의 교육학을 지향해야 한다"라고 말했다(p.51).

기존의 연구가 다룬 드라마 교육학의 기타 측면은 에세이 기반의 평가를 불편하게 여기는 학문 분야 내의 작문 수업 도입(Werry and Walseth, 2011), 참여 확대를 이끌어내기 위한 도구로 포럼 연극(forum theatre) 사용, '문화 산업' 담론 내에서 드라마 교육을 구체적으로 주변화하고 조직화하는 작업 등이 있다.

본 사례 연구와 구체적 연관성이 있는 참여 확대에 대한 의제는 1997년부터 2010년 사이에 영국 노동당 정부가 빈곤한 지역 커뮤니티의 '비전통적' 학생들의 대입 지원을 위하여 실행한 기본 정책 체제이다. 이 체제는 특히 노동 계급의 가정 환경의 학생, 소수 민족, 학습 장애를 겪는 학생을 대상으로 했다(영국 고등 교육 기금 위원회, Higher Education Funding Council for England, HEFCE, 2012). 정책의 목표는 '부모가 전문직인 가정의 자녀의 70%가 고등 교육 기관에 진학을 하는 반면 특별한 기술이 없는 육체노동으로 생계를 유지하는 가정 환경의 청소년의 13%만이 고등 교육을 받는(Greenbank, 2009, p.78)' 불균형한 상황을 해결하는 것이었다. 이 의제는 '비전통적' 배경을 가진 학생 비율이 높은 EHU에서의 강의와 학습의 우선순위에 놓였다. 그린뱅크(Greenbank)와 헵워스(Hepworth, 2008)의 연구에 따르면 EHU 학부의 최고학년 학생 중 약 40%가 사회 경제적으로 풍족하지 않은 배경을 가진다(p.15).

또 하나의 중요한 고려 사항은 교과 과정의 세계화다. 세계화 개념에 대하여 연구한 룩손(Luxon)과 필로(Peelo, 2009)는 이 개념에 대한 주요 측면을 다음과 같이 정리했다. 학생들을 세계화된 직업에 맞게 준비시키는 교과 과정, 국제학 과목을 포함하는 교과 과정, 국제적으

로 비교 가능한 접근법을 사용하는 교과 과정, 상호 의사소통을 다루는 외국어 교과 과정(p.54) 이런 종류의 협업 계획은 '수업 중 토론에서 영어로 표현하는 데 어려움을 겪고 있는 사람들이 경험한 소외감'을 해결하는 데 도움이 된다. 블랙(Black, 2004)은 그러한 방법이 재정적 혜택을 받는 호스트 기관과 국제 학생을 포함한 유학생의 명성 그리고 동시에 영국 학생들에게 국제 교류의 이점을 제공할 잠재성을 가지고 있다고 평가한다. 룩손과 필로(2009)는 "영국의 모든 학생이 세계화된 교육의 장점을 완전히 이해하는 것은 아니라는 징후"를 발견했다(p.55) 이는 모듈의 교과 과정 수준뿐만 아니라 대학 행정의 모든 단계에서 다루어야 할 문제이다.

사례 연구 결과

2011년에서 2012년까지 EHU의 학사 드라마 학위 프로그램의 초점은 응용 드라마나 티칭아티스트 실습이 아니었다. 응용 드라마 모듈(수업)은 2학년 드라마 전공 학생들이 선택할 수 있는 7주 수업이었다. 이 수업을 담당하는 전임 직원은 나밖에 없었고 파트타임 강사를 단기간 지원을 받았고 주당 6시간 수업을 했다. 같은 학위 프로그램에서 학생들이 들을 수 있는 다른 응용 드라마 수업은 3학년 학생이 선택할 수 있는 7주 과정 수업이었고, 이 과정 또한 내가 맡았다. 대부분의 학생들은 응용 드라마의 가장 기본적인 개념과 테크닉에 대해 거의 아는 바가 없었다. 많은 학생들이 워크숍 진행 기술을 개발하는 것보다 고안하고 공연하는 데 더 많은 관심을 보였다. 나는 모든 학생들에게 워크숍 활동을 이끌어달라고 요청했지만 내가 이 과정을 맡기

전에 이미 작성되고 정해진 수업의 학습 성과 목표에 따르면 학생에게는 수업 평가를 위해 그런 활동을 할 필요가 없었다. 몇몇 선배 교사 동료가 이 점에 대해 강조했고 워크숍 진행의 유용성에 대해 회의적이었다.

이러한 한계에도 불구하고 수업은 인기 있었다. 2학년 학생의 75% 이상이 졸업 후에 드라마 교사로서 취업할 수 있는 기회가 늘어난다는 일반적인 인식 때문에 이 수업을 선택했다. 많은 수강생들이 첫 번째 세미나 세션에서 응용 드라마가 정치 및 사회를 변화시키는 도구로 쓰일 수 있다는 개념을 처음으로 들었을 때 다소 달갑지 않은 충격을 받았다. 이들은 비판적 정치 이론의 주요 개념과 용어에 대해 불편해했다. 정치적 맥락이나 용어에 대해 논의하는 방식의 강의가 학생들을 쉽게 혼란스럽고 좌절시킬 수 있다는 사실을 알게 되었다.

노동 계급 출신 학생이 평균보다 높은 비율을 차지하고 있었지만, 이들이 반드시 진보적인 이데올로기를 가져야 한다는 것을 의미하지는 않는다. 첫 번째 세미나 세션에서 영국의 교도소 및 공공 주택 프로젝트에 예술 개입을 주제로 이야기를 나눴고 많은 학생들이 보수적인 개념을 내세우며 주류 언론에서의 담론을 인용했다. 이러한 관점은 사회적으로 불이익을 받는 그룹이 공공 기금으로 운영되는 예술 활동을 '받을 자격이 있는지'에 대한 광범위한 논쟁을 불러일으켰다. 또한 인종이나 민족 다양성 측면에서 볼 때, 수업의 학생 그룹은 거의 백인 영국인이었고(한 학생의 어머니는 루마니아인) 일부 학생들은 초반의 즉흥극 연습에서 무의식적으로 아시아인에 관한 고정관념을 비롯하여 다른 인종에 대한 차별적 태도를 보였다.

대니 스나이더영(Dani Snyder-Young, 2013)이 지적했듯이 응용 드

라마의 한계 중 하나는 참가자의 쉽게 변하지 않는 '헤게모니'적 태도가 될 수 있다.

> 헤게모니는 강력한 힘이기 때문에 많은 참가자와 관중이 이의를 제기하여 현상을 바꾸려 들지 않을 것이다. 연극을 포함한 여러 문화 표현이 지배 문화 신화를 구축 그리고/또는 비판하는 데 도움이 될 수 있다(p.7).

학생들이 개방적이고 독립적이며 정치의식이 강한 티칭아티스트로 성장하기 위해서는 교수진은 학생들과 창의적이고 비판적 대화를 해야 할 것이다. 협업하는 예술가로서 서로를 알아가고 서로의 관점과 가치를 이해해야 한다. 그리고 가치 판단 없이 대할 수 있어야 한다. 그렇지 않으면 학생들은 자신의 견해에 대해 더욱 확고해지거나 교육가의 이데올로기적 지위를 수동적으로 반대하게 되는 방향으로 밀려날 수 있다. 비올라 스폴린(Viola Spolin, 1986)은 다음과 같이 설명한다.

> 수동성은 권위주의에 대한 반응으로, 개인의 책임을 포기하는 것이다. 워크숍은 수동적인 사람들이 서로를 믿고, 사람들이 결정을 내리고 위험을 무릅쓰고 자유를 추구하며 주도할 수 있도록 도와야 한다(p.9).

이러한 권위주의를 피하기 위하여 수업은 훈시하는 강의는 최소화하고 세미나 토론이나 놀이 형식의 대화형 방식으로 진행했다. 비판적 정치 이론의 용어조차 창의적인 게임을 통해 탐구했다. 독서목록의 주요 텍스트(Prentki and Preston, 2009; Jackson, 1993, 2007;

Nicholson, 2005 등)에는 학생들에게 생소한 '헤게모니', '유효성', '미학', '윤리', '사회 변화' 등의 용어가 자주 등장했다. 이러한 용어들을 논의하기 위해 게임 기반의 접근법을 사용하는 전략이 학생들이 텍스트를 읽는 동안 느낀 혼란과 불안을 없애는 데 도움이 되었다.

수업의 목표는 이러한 용어나 비판적 담론을 학생들에게 단순히 에세이를 쓸 때 사용하는 것 이상으로 의미 있게 만들어서, 그들이 예술가나 세계 시민으로 발전하는 데 유용한 통찰력을 자극하는 것이었다. 따라서 이러한 단어와 개념은 인터랙티브 드라마(interactive drama)와 학생들이 직접 아이디어나 경험에 대해 그림을 그리는 시각 예술 활동을 통해 소개되고 탐구되었다. 즉흥극은 특정 이데올로기적 지위를 보여주기 위해 구성되었고 그 이후 비판적 대화를 통하여 정보를 얻었다. 인권 증진을 위한 집단행동을 한 사람들(예: 1970년 미국 장애인 인권 운동가들)에 대한 보도를 읽고, 연기하고, 토론했다. 관련 용어와 그림을 벽화나 콜라주로 표현했다. '스톱 모션(Freeze-frame)'을 활용해서 이러한 개념의 일부를 표현하고 향후 논의를 유발했다. 보알(Boal)의 억압받는 자들의 연극(Theatre of the Oppressed, 1979)에서 이미지 연극과 비슷한 테크닉으로 가족, 갈등, 평화 및 정의에 대한 주제 개념을 다루는 데 사용되었다.

EHU에서 대학원을 다니는 12명의 중국 유학생의 참여가 수업 탐구에 결정적인 역할을 했다. 국제 학생들은 모두 성숙한 성인이었고 인구수가 약 4,300만인 요령성에서 공공 서비스 부문의 중요한 행정직을 맡았다. 이들은 EHU의 행정학 석사 과정(MPA) 프로그램에서 공부했으며 그들이 영국에서 공부하면서 얻는 가장 큰 이점은 영어와 영어권 문화에 대한 이해를 높이는 것이었다. 과거에 드라마 참여 경험이

없었음에도 응용 드라마 수업에 참여한 동기도 이와 관계가 있었다.

국제 학생 그룹이 참여함으로써 수업은 세 가지 주요 이점을 얻었다. 첫째, 영국의 학생들이 외부 커뮤니티의 개입이 없이도 다른 그룹과 작업하는 실질적인 경험을 제공한다. 캠퍼스 밖에서 작업하는 것은 예산 문제로 배제되었으므로 이는 현실적으로 가장 좋은 방법이었다. 둘째, 룩손과 필로(2009)가 설명한 바와 같이 중국과 영국 학생 모두에게 세계화된 교과 과정을 제공할 수 있다. 셋째, 공공 부문의 높은 위치에 있는 사람들과 함께 작업함으로써 응용 드라마는 권리를 박탈당한 사람들의 전유물이라는 인식에 대항할 수 있다. 스나이더영(2013)이 지적했듯이 "권력이 있는 이들이 직접적으로 참여하는 응용 드라마 프로젝트는 거의 없다(p.10)." 국제 학생 중 네 명이 교육 및 교육기관의 행정가였기 때문에 이러한 협업은 심지어 요령성의 교육 정책에 잠재적으로 영향을 줄 수 있었다.

이미지 연극 활동을 통하여 중국의 한 자녀 정책, 식민지 제국주의 및 전쟁의 잔재, 범죄자 개화에 대한 다양한 관점, 가정 해체 경험 등의 사회적 문제를 탐구했다. 중국과 영국 학생들은 함께 사회 문제를 반영한 이미지를 만들었고 두 그룹의 구성원은 주어진 상황의 파괴적인 측면을 바꾸려는 의도를 가지고 이미지를 재배열했다. 예를 들어, 갈등이나 분노의 침묵을 겪는 가정은 건설적으로 의사소통을 하는 이미지로 재배치되었다. 폭력을 상징하는 주먹은 악수로 변해갔고, 이는 단순히 이상주의의 순진한 표현이 아니었다. 전체 그룹 간의 자세한 논의는 구체적인 현실의 복잡성과 맥락을 다루었으며 수업의 마지막에 진행한 영국 학생들의 인터뷰에 반영되었다.

그들 덕분에 많은 것들을 배웠다. 예를 들어 중국과 일본이 서로 전쟁을 한 이야기들 (……) 그리고 영국의 가정과 중국의 가정이 얼마나 다른지도 배웠다. (……) 그들이 만든 모든 가족 관련 이미지 연극에는 조부모가 있었는데 나는 우리 가족에 조부모가 포함되는 건 상상도 못할 일이었다 (필자와의 인터뷰, 2011. 10. 4).

여러 교수진과 동료는 몇몇 영국 학생들의 태도에 눈에 띄는 변화가 있다고 말했다. 앞에서 언급했듯, 과거에는 상당수의 학생들이 불법 이민자와 교도소나 복지시설에 있는 사람들에 대해 너그럽지 못하고 진부한 고정관념을 가지고 있었다. 이러한 학생들의 관점은 다각적인 이해로 바뀌었고 이는 학생들 서면 및 실용 평가에 반영되었다. 평가 피드백(일부는 응용 드라마 실습의 이점에 대해 의문을 제기했던 교수진이 제공하였음)은 "공연은 지나치게 교훈적이거나 가르치려 들지 않으면서도 관련 이슈를 제시하고 정보와 분석을 제공했다" 그리고 "워크숍은 인종이나 국가와 관련된 고정관념의 위험성을 윤리적으로 인지하고 있음을 명백하게 보여줬다"는 내용이 담겨 있었다.

상호적인 워크샵과 공연을 통해 학생들은 아시아와 아프리카 커뮤니티에서 미백 제품을 판매하는 문제, 영국에서 난민 및 망명 신청자를 구금하는 문제, 학교에서의 괴롭힘, 공공 주택 단지에서 살고 있는 사람들에 대한 고정관념, 대마초의 불법화, (영국의) 대가족에서 여러 형제자매들과 자라나는 경험과 (중국에서) 외동으로 자라는 것, 칼과 관련된 범죄가 희생자의 가족과 가해자에게 미치는 영향, 주류 언론에서 젊은 노동 계급 사람들을 폭력적인 일탈 청소년으로 묘사하는 문제 등을 다루었다.

어쩌면 이러한 협업의 가장 중요한 측면은 긍정적인 대인 관계의 개발이었으며 국제 학생들의 입장에서도 이 부분은 중요했다. 대부분의 중국 학생들은 영국의 학생들과 친해질 수 있는 기회를 얻게 된 것에 대해 큰 감사를 표현했고 워크숍 경험에서 가장 중요한 측면이라고 설명했다. 각 그룹은 공연이나 워크숍을 기획했고 대부분의 경우 그룹에는 최소 한 명 이상의 국제 학생이 포함되어 있었다. 이는 모든 구성원들에게 쉽지 않은 일이었다. 중국 학생 중에 남들 앞에서 연기 경험이 있는 이가 거의 없었고 정치적으로 논란의 여지가 있는 주제를 다루는 공연은 더더욱 그러했다. 몇몇은 영국 학생의 억양과 어휘 때문에 고생을 하기도 했다. 일부 영국 학생들은 처음에는 이러한 점이 평가에 반영이 될까 봐 부담이 가중되었다. "언어 장벽이 방해가 될 것이고 설명하는 데 너무 오랜 시간이 걸리고 작품을 완성하지 못할까 봐 걱정이 되었다(필자와의 인터뷰, 2011. 10. 4)." 그러나 이러한 부담이 때때로 유대감을 만드는 데 도움이 되었다. "함께 작업하는 사람과 좋은 관계를 쌓기 위해 최선을 다해야 하고 그들이 반드시 나를 이해할 수 있게 해야 한다(필자와의 인터뷰, 2011. 10. 4)."

　평가에 대한 부담감이 영국 학생들로 하여금 다른 문화권의 학생들과, 다른 경우라면 결코 생기지 않았을, 유대감을 쌓아야 하는 인위적 이유를 만들어냈으며, 반대로 국제 학생들은 단지 캠퍼스 생활에 더 소속감을 느끼고 더 많은 영어 어휘들을 배우기 위하여 드라마 워크숍과 공연에 참여하는 괴로움을 참았을 것이라 주장할 수도 있다. 설령 그것이 사실이라 할지라도 그들은 교과 과정의 세계화와 국제 관계 이해를 향한 건설적인 한 걸음을 의미한다. 국제 협력은 티칭아티스트의 작업과 마찬가지로 창의적이고 상호 이익이 되는 개인 간의

관계에서 아이디어, 관점, 그리고 기술을 건설적으로 교환하는 데 달려 있다.

결론

학생들의 학업 결과는 전년도 집단과 비교했을 때 상당한 향상(평균 11% 향상)을 보인다. 추가로 수업(모듈) 평가 설문 조사는 전년도에 비해 훨씬 높은 학생 만족도를 보인다. 다른 영국의 고등 교육 기관과 마찬가지로 EHU에서도 의무적으로 수업 평가 설문 조사를 행하며 학생 소비자가 그들이 '구매하는' 교육 제품에 만족하는지를 파악한다. 이 설문 조사에서 추출한 2011년에서 2012년 응용 드라마 수업에 대한 만족도의 전반적인 평균 지표는 5점 만점에 4.1점이었다. 전년도의 경우 2.65점이었다.

수업의 학습 성과 목표는 해가 바뀔 때 변경되지 않았으며, 읽기 및 강의 세션에서 다루는 주제, 개념, 또는 분야도 동일했다. 교과 과정의 유일한 변경 사항은 교수진과 학생 및 국제 학생과의 관계에서 발생하는 교육학적 관계에 관한 것이었다. 비판적 정치 이론과 연계하고 다른 국적의 사람들과 긴밀하게 협력하는 응용 드라마 실습의 연구와 시행은 각각에게 독자적으로 중요한 학습 경험을 제공한다. 그러나 가르침과 배움의 사업에서 종종 쉽게 간과되는 창의적인 놀이, 개인 발달 및 우정의 요소들이야말로 가장 유익한 결과였을 것이다.

이 수업은 학생들에게 건설적이고 논란의 여지가 있는 주제를 소개했다. 그리고 학생들이 현실은 관계 간의 협상이라는 점을 이해하도록 도왔다. 바넷(2009)이 지적한 바에 따르면, 한 교과 과정의 가장 창의

적이고 진보적인 면은 배우는 교사와 가르치는 학생 사이에서 형성된 경험과 관계에 기초한다. 이러한 경험은 교과 과정의 향상에 도움이 될 뿐만 아니라 교육 또는 예술 프로젝트의 기반이기도 하다. 응용 드라마 실습은 이러한 원리의 한 예이며, 티칭아티스트와 해당 분야에서 활동하는 이들을 위한 훈련에 반영되어야 한다.

5장
타인의 이야기를 어루만지며

록산느 슈레더아르세

애슐리(줄리아나 분)는 울며 일어나길 거부하는 엄마를 안정시키며 자기 자신의 이야기를 들려준다.: 하지만 엄마는 일어나질 않았어. 그냥 울기만 해. 남동생이 방에 들어왔어. 배가 고프다는데도 엄마는 일어나질 않아서, 그래서 내가 등교 준비를 시켰어.

애슐리(줄리아나 분): 대니, 이리 와. 엄마는 피곤하고 슬프셔. 가서 같이 아침 먹자. 네 우유는 네가 따라.

대니(닉 분): 그래도 돼?

애슐리의 내레이션: 그후로 몇 주간 매일매일 남동생과 내 등교 준비를 내가 했다. 엄마가 할머니랑 같이 죽었을지 모른다는 생각도 했다. 그날 밤, 할머니가 꿈속에 나타나서 엄마는 꼭 곧 돌아올 거라고 했다. 마침내 엄마가 돌아왔을 때, 엄마는 자기가 한동안 없었다는 걸 알지도 못 하는 것 같았다.

위의 짧은 장면은 우리 프로그램의 거의 막바지에 고안했다. 학생들이 애슐리의 이야기를 탐험하는 동안 나는 옆에서 지켜보면서 필요한 경우 끼어들려고 했지만 동시에 청소년 센터의 벽인 척 숨을 준비도 하고 있었다. 카멜레온은 사회적 신호나 온도 변화 등 다양한 이유로 색을 바꿔 위장한다. 티칭아티스트로서 나는 효과적으로 작업하기 위해 다른 장소나 공간에 적응하는 카멜레온이라고 생각한다. 교사와 예술가의 융합을 연구하기 위해서는 두 직업의 역할과 티칭아티스트에게 요구되는 특별한 자질을 살펴봐야 한다. 학급 교사는 교실에 있는 모든 학생들의 요구에 부응해야 하지만, 적어도 한 해 동안 같은 교실에서 같은 학생들과 보내게 된다. 예술가들은 종종 다른 커뮤니티에서 작업을 선보이거나 공연하지만, 관객과의 상호 작용은 제한적이며 교사의 경우와는 다르다. 예술은 개인과 그룹에게 마음으로 반응하고 아이디어와 생각에 깊이 빠져보라고 요구한다. 티칭아티스트의 작업은 다양한 상황에서 그룹이나 개인들과 불규칙하게 만나 친밀하게 어울리는 능력을 포함하여 많은 기술을 요구한다. 티칭아티스트는 주의 깊게 들을 줄 알아야 하며 그들이 가르치는 다양한 커뮤니티에 적응하고 대응할 줄 알아야 한다. 다양한 맥락에서 문화적 민감성과 감수성을 제공하기 위하여 자신의 문화적 정체성을 되돌아봐야 한다. 다양한 공간에서 그들은 교사이자 예술가이기 때문에 스스로의 정체성과 예술성을 유지하면서 학생들과의 공유와 커뮤니티 구축 활동을 도와야 한다. 이 날, 나는 티칭아티스트로서 애슐리의 이야기가 공개되는 걸 보면서 어린 학생들이 서로의 이야기를 나누는 데 필요한 공간만 제공하고 내 모습은 숨겼다.

이 사례 연구를 통해 나는 2009년 여름, 매사추세츠 주 이스트 보스

턴 동부의 비영리 청소년 단체에서 활동하는 티칭아티스트로서 내 작업을 되돌아본다. 그곳에서 나는 중학생들과 〈샌드맨의 잠들지 못하는 꿈〉이라는 연극을 만들었다. 이스트 보스턴은 인종 구성이 다양하며 위의 프로그램도 이러한 다양성을 반영한다. 시티 공연 예술 센터(Citi Performing Arts Center, Citi)의 여름 청소년 프로그램인 〈시티 스포트라이트: 셰익스피어〉의 일부로 진행된 프로젝트 작품은 최종적으로 보스턴 커먼 공원의 작은 무대에 올랐다. 여느 청소년 연극 프로그램과 마찬가지로 나는 이 작업에 열린 마음으로 내 안의 틀을 깨고 젊은 참가자들과 함께하며, 때론 그들로부터 배워야 했다. 이 장은 다양한 그룹이 존재하는 커뮤니티를 육성하고 힘의 역학을 탐색하면서 창작극을 만들고, 모든 목소리와 언어를 가치 있게 여기고, 나를 포함한 방 안 모두의 편견에 맞서는 등 내가 맞닥뜨렸던 어려움을 설명하고 이러한 구체적 상황에서의 창작 과정을 기록한다. 본 사례 연구에서는 다음과 같은 질문을 탐구한다. 티칭아티스트는 낯선 커뮤니티에서 문화적으로 반응하는 방식 모델을 어떻게 구현하는가? 티칭아티스트는 어떻게 하면 수업을 준비하되 유연성을 잃지 않고 학생들에게서 배우려는 의지를 갖출 수 있는가? 티칭아티스트는 어떻게 그 과정에서 협력하는가? 그리고 마지막으로, 티칭아티스트는 주어진 상황에 어떻게 적응하여 카멜레온이 되는가?

문화적으로 반응하는 교육 활동 모델

본 프로그램은 여러 여름 동안 진행되었으며 이 장에 기록된 것보다 더 많은 티칭아티스트와 학생들이 참여했다. 이 사례 연구는 4주간

11세션으로 진행된 한 그룹의 여름 워크숍을 다룬다. 티칭아티스트를 위한 오리엔테이션에서 프로그램 교육 담당자는 여름 프로그램의 주요 목표가 청소년 참가자들과 함께 셰익스피어의 〈한여름 밤의 꿈〉과 관련된 연극을 만드는 것이라고 설명했다. 작품 창작도 주요 목표였지만 어떤 이들은 참가자들이 자기 계발, 예술적 전문 지식, 커뮤니티 참여에 중점을 두고 있다는 이야기도 들려주었다. 프로그램에 참여한 티칭아티스트들은 도시의 여러 다른 그룹과 작업을 했고 각 그룹이 만든 연극을 서로 공유하고 나중에는 보스턴 커먼 공원에서 규모가 큰 커뮤니티를 대상으로 작품을 선보였다. 교육 담당자는 내가 다양한 인종 구성 환경에서 작업하는 데 관심도 많고 경험도 많기 때문에 이스트 보스턴에 배정되었다고 알려주었다. 관리 측은 내가 속한 그룹에 스페인어를 사용하는 이들이 있을 것이라 예상했고, 참가자들과 2개 언어를 사용하는 연극을 고안하기를 바랐다.

이스트 보스턴은 역사적으로 이민자들의 터전이었고 그중에서도 오늘날에는 이탈리아계 미국인과 좀 더 최근에 자리를 잡은 중남미와 동남아시아 출신의 이민자들의 비중이 큰 편이다. 내 그룹에서도 이러한 구성을 예상했고 실제로도 그러했다. 결과적으로 이 부분이 카멜레온 같은 존재가 되는 나의 교수법에 큰 영향을 끼쳤다.

첫날, 나는 다섯 명의 참가자(10~13세)를 만났고 내가 어떻게 이들과 독특한 관점과 관심사, 아이디어를 모두 합쳐서 응집력 있는 연극 작품을 만들 수 있을지 궁금했다. 다양한 그룹의 모든 목소리가 서로에게 들리고 소중히 여겨질 수 있는 공간을 조성하는 것이 중요하다. 반드시 남의 말을 신중하게 들어야 하고 섣부른 가정은 피해야 하며 다른 이들의 경험과 관점으로부터 배우려는 의사와 욕구를 만드는

것이 중요하다.

준비와 유연성 간의 균형

창작과 협업 과정을 생각할 때 나는 각 멤버들의 목소리가 같은 무게를 지닐 수 있도록 노력한다. 그러나 때로는 창작에 앞장서는 지도자의 역할을 맡아서 여러 선택 사항 중 결정에 어려움을 겪는 그룹을 도와주기도 한다. 최종적으로 나는 대본 완성과 프로젝트의 성공적인 마무리를 책임지고 있었다. 작품을 만들어가는 데 영향을 미칠 수 있는 가장 큰 '힘'이 나에게 있기는 했지만 내가 추구하는 지도자의 역할은 참가자들의 아이디어를 빛나게 해주는 일이었다. 여러 순간에 나는 조력자, 진행자, 극작가, 드라마트루그, 연출가, 디자이너, 스펀지 그리고 카멜레온이 되었다. 그러나 이 프로그램에서 기관의 기대와 내 전문가로서의 기대는 참가자들과 작업하는 현실에 부딪혔다. 특정 시점에서, 나는 참가자들의 (인종, 민족, 국가와 관련된) 문화적 배경에서 이야기를 끌어내고자 노력하고 있는 내 모습을 발견했다. 나를 고용한 이 기관이 나에게 기대하는 게 바로 이런 식으로 문화를 다루는 것이었다. 나는 참가자들의 모국어, 애청곡, 식습관과 관습에 대한 정보를 모았다. 하지만 나는 이러한 특성을 찾는 데만 몰두하여 참가자들이 그들의 삶에서 서로 공유하는 것들을 무시하고 일부 문화를 다른 것보다 우선시하기까지 했다. 내 자신의 가정과 기대에 눈이 멀어서 개인과 집단으로서 젊은이들의 문화와 많은 문화 요소를 간과해버렸다. 다른 문화에 대해 배우고 자신의 문화와 유사점과 차이점을 배운다는 학습 목표를 가지고 나는 이 프로젝트를 몇 가지 간단한 이름

맞추기 게임과 서로에 대해 알아보기 위한 활동으로 시작했다. '나는 먼저, 왜냐하면⋯⋯' 활동에서 모든 참가자들은 원 모양으로 의자를 놓고 앉아 한 사람이 원 중앙에 서서 자신에 대해 멋진 점을 이야기하고 그 특성이나 관심사를 공유하는 다른 사람들이 자리에서 일어나서는 그중 한 명이 중앙에 서 있는 사람과 자리를 바꾼다. 이 그룹의 경우 참가자들이 자리 이동하는 경우가 매우 드물었고, 이는 그룹 멤버들 간의 공통점이 거의 없음을 의미한다. 내가 나서 우리 가족이 어디에서 왔으며, 뭘 먹고, 집에서 어떤 언어를 사용하는지 등 가족의 특성을 이야기했지만 아무도 자리에서 움직이지 않았다. 마침내, 그들은 자리 이동을 하게 할 만한 공통점 몇 가지를 발견했다. 음악 취향, 팝타르트에 대한 애정, 스포츠에 대한 무관심 등이었다. 어떤 식으로든 진행이 되었지만 내가 바라거나 예상한 방향은 아니었다. 우리가 2개 국어를 사용하는 문화와 연관된 연극 작품을 만드는 방향으로 갈 수 있게끔 하는 재료나 정보를 만들어내고 있지 않다는 걱정이 생겼다. 나는 들을 준비가 되어 있었지만 참가자들에게 문화를 설명하고 대조, 분석하기를 바랐고, 내가 제안하는 활동들은 특정한 반응을 이끌어내기 위한 목적에서 이루어졌다. 프로그램의 중간 단계에 이를 때까지도 참가자들의 문화나 문화에 대한 구체적인 정의와 관계된 이야기는 나오지 않았다. 그 이유는 참가자들이 이 주제에 대해 전혀 이야기하고 싶어하지 않았기 때문이다.

창작 과정을 촉진하는 티칭아티스트

내 기대와 참가자들의 창의적인 관심사 사이에서 발생하는 긴장감을

완화시키기 위하여 나는 그룹의 관심을 우리 워크숍의 목표에 대한 토론 쪽으로 돌렸다. 〈한여름 밤의 꿈〉에 대하여 이야기를 하고 그룹이 작품과 셰익스피어에 대해 얼마나 알고 있는지를 평가했다. 대본을 여러 페이지 읽고, 규칙을 정해서 우리가 이용하는 공간을 그곳에 있는 모든 이가 편안하고 안전하고 생산적으로 활동할 수 있는 곳으로 만들었다. 우리는 무엇을 만들지에 대해 여러 아이디어를 내고 정리했다. 그다음, 모두가 창작 작업을 시작할 준비가 되었음에 동의했다. 그 순간 나는 학생들에게 조언을 하고 싶은 마음을 꾹 참았다. 말 그대로 나는 그들의 입 안에 단어를 집어넣어서, 내가 생각하기에 기관이 원하는 작품의 모양새를 만들고 싶었다. 결과적으로 나는 이 작품의 모양새와, 참가자들의 문화를 현실 상황에 표현하는 방법에 대한 내 생각을 수정해야 한다는 사실을 깨달았다. 학생들과 함께 작업을 진행하면서 창작과 내 역할에 대해 스스로 내린 정의를 재검토하게 되었다.

마침내 나는 연극을 고안하는 것이 상황에 따라 매우 다를 수 있다는 것과 티칭아티스트는 다양한 그룹과 창작 활동을 하기 위해 여러 가지 방법으로 접근해야 한다는 것을 깨닫게 되었다. 앨리슨 오데이 (Allison Oddey, 1994)는 다음과 같이 설명했다.

> 창작극은 무엇을 가지고든 시작할 수 있다. 창작극은 아이디어와 이미지, 개념, 주제, 또는 음악이나 텍스트, 물체, 그림, 또는 동작을 포함한 특정 자극을 가지고 탐험하고 실험하기 위하여 초반에 뼈대나 구조를 잡는 사람들에 의하여 결정되고 정리된다. 창작극은 공연을 하는 도중에 시작되었다. (……) 창작극 작품은 협업하는 그룹으로부터 생겨났다(p.6)

〈한여름 밤의 꿈〉이 우리의 주된 영감의 원천이었지만 기관은 우리의 최종 작품이 대략 10~20분이 소요되는 길이여야 한다는 점을 제외하고 별다른 기준을 제시하지 않았다. 이것 말고는 특별한 기대가 없었지만 나는 이스트 보스턴의 다양성을 반영하는 무언가를 만들 책임이 있다고 느꼈다. 즉, 나는 기관이 원하는 무언가가 있을 것이라 생각하며 다른 변수와 가정을 만들어내고 있었다. 기관이 문화적 작품을 창작하기 바라면서 나를 이 그룹에 배정했을 것이라는 생각에 의도적으로 참가자들의 아이디어를 우회하고 비틀었다. 예를 들어, '좋아하고 잘하는 것 공유하기' 활동에서 참가자들은 나머지 그룹에게 재능이나 아이디어를 선보여야 했다. 그들은 어려움 없이 활동을 했지만 나는 그들의 활동에 깊이가 없는 것 같아서 실망했다. 내가 정의하는 문화, 다시 말하지만 인종이나 민족, 국가와 관련된 것들은 언급되지 않았다. 닉은 코미디언이 되고 싶다는 이야기를 했고 앰버는 록 음악을 불렀고 제니퍼는 기타를 치며 자기가 작곡한 자장가를 불렀다. 참가자들은 대체적으로 예의 있게 행동했지만 다른 이들의 재능에 별 관심이 없는 듯 보였다. 나는 그룹 활동에서 어떠한 화합이나 공동으로 뭉친다는 느낌을 받지 못했고 각각에게 '문화'를 설명해달라고 요구했다. 참가자들은 나를 멍하게 바라보았고 몇몇은 입을 열었지만 내가 보기엔 문화의 얄은 정의에 해당하는 것들이었다. 집단적인 관념이라고는 찾을 수 없는 의미 없는 짧은 창작극에 대한 이미지가 내 머릿속을 지나갔다. 나는 점차 참을성이 없어지고 좌절하게 되었다.

그날 집에 오는 기차에서 한 여자가 다른 승객들에게 가족들이 모일 때마다 먹었던 돌아가신 할머니의 마카로니 샐러드가 그립다는

이야기를 했다. 어렸을 때는 그게 너무 싫어서 엄마에게 제발 안 먹게 해달라고 사정을 했지만 지금은 그 샐러드를 한 입만 먹을 수 있다면 뭐든 주겠다고 했다. 다른 이들은 웃으며 자신의 할머니와 음식 이야기를 꺼냈다. 나는 엄마가 만든 마카로니 샐러드를 떠올리고는 우리 작업에서 빠진 것은 우리 자신의 이야기임을 깨달았다. 재능이나 문화에 대해 보여주는 것보다 참가자들은 그들의 이야기를 서로 나누어야 했다. 문화는 언제나 이야기에 숨어 있다. 루위시(Luwisch, 2001)는 다양한 그룹의 사람에서 스토리텔링이 얼마나 강한 힘을 지니는지에 대해 설명하며 "스토리텔링은 타인을 자신의 세계로 들이는 방법이 될 수 있고 각자의 다름과 낯섦을 누그러뜨리는 방법이 될 수 있다. (······) 다양한 이야기의 공명은 참가자가 서로의 경험에 참여할 수 있게 한다"라고 말했다(p.134).

참가자들이 이야기를 공유할 수 있도록 준비하기 위해 나는 각자에게 개인의 연대표를 작성하고 그들의 인생사에서 특히나 긍정적이거나 고통스러웠던 순간들을 기록하라고 했다. 그리고 그러한 가슴 아린 순간들이 〈한여름 밤의 꿈〉과 연결될 수 있는지 생각해보고 남들과 편안하게 공유할 수 있는 이야기를 골라 오라고 했다. 제니퍼는 록스타가 되는 것이 꿈이라고 말했으며 엄마가 얼마나 응원하고 지지해주는지에 대해 이야기했다. 앰버는 학교에서 따돌림을 받았지만 이 기관(ZUMIX)에 들어오면서 꾸밈없이 자신을 드러내도 되고 남들에게 받아들여지는 기분을 느끼게 되어 꿈이 이루어진 것 같다고 했다. 애슐리는 꿈에 할머니가 나왔던 이야기를 하며 할머니가 갑자기 돌아가시면서 엄마가 어떻게 완전히 바뀌어버렸는지에 대해 이야기했다. 줄리아나는 열심히 일하는 편모 가정의 여러 남매 중 가장 나이 많은

아이로 사는 부담감에서 벗어나는 게 꿈이라고 했다. 닉은 해변에서 삼촌을 몇 시간 동안이나 모래에 묻어놓고 빨대로 물을 먹이던 이야기를 해서 모두를 웃게 했다. 어째서인지, 이야기를 공유하고서는 모든 것이 바뀌었다. 둘씩 짝을 지어, 그리고 나중에는 그룹으로, 그들은 한 집단으로서 이야기를 공유하는 방법에 대해 생각했다. 나는 그들이 목소리와 몸과 악기를 가지고 스토리텔링에 대해서 폭넓게 생각해보도록 격려했다. 그룹 전체가 조화를 이루기 위하여 참가자들은 어떤 이야기를 어떻게 공유할지 결정했다. 즉각적인 변화가 느껴졌다. 학생들은 그룹으로 움직이며 한 학생의 이야기를 그룹의 나머지 학생과 초대 손님들과 함께 나눌 준비를 했다. 어떠한 이야기에도 '문화'라는 단어가 직접적으로 나오지 않았지만 개인의 삶으로부터 무언가를 느낄 수 있었다. 이야기들은 서로 유의미하게 연결이 되었고 우리는 전환과 표현 방법에 대해 생각해보기 시작했다.

카멜레온처럼 변하는 티칭아티스트

마침내 보스턴 커먼 공원에서 〈샌드맨의 잠들지 못하는 꿈〉 공연을 할 때에, 작품은 (적어도 직접적으로는) 문화나, 인종, 또는 민족에 대한 내용이 아니었다. 2개 국어 작품도 아니었다. 하지만 구성원 개인 및 집단 문화를 반영했을 뿐만 아니라 셰익스피어의 작품과 연결되는 부분이 있는 개인의 인생 이야기도 담고 있었다. 기관의 담당자가 실망할까 약간 걱정도 있었다. 하지만 담당자들은 우리 작품에 대해 축하의 말을 전했고 우리가 전통적 의미의 문화를 담는 데 성공했다고 격려했다.

이 경험 후에 나는 티칭아티스트로서의 내가 할 일이 다양성을 무대에 늘어놓는 것에 관한 것이 아니라는 점을 알게 되었다. 내 임무는 다양한 개인으로 이루어진 그룹과 한 공간에 있으면서 진실된 이야기를 나누는 방법을 찾는 것이었다. 이 과정을 통해 나는 이야기가 문화이며 거대한 통합 매개체라는 사실을 알았다. 또 그룹의 다양성은 지역이나 나이, 민족, 인종, 문화, 능력, 관심사만 가지고 추측할 수 있는 게 아니란 것도 알게 되었다. 카멜레온으로서 티칭아티스트는 새로운 그룹과 만나기 위해 색깔을 바꾸는 것이 아니라 어떤 그룹과 작업하는 전 과정에서 어떻게 진행할 것인가 결정하고 작업 방법을 바꾸면서 색을 바꾸는 것이다. 궁극적으로, 티칭아티스트는 스스로에게 다음의 질문을 던져야 한다. (내가 속하지 않은) 커뮤니티가 문화적으로 반응하도록 만들려면 어떻게 해야 하는가? 준비성과 유연성, 듣고 배우고자 하는 의지 사이에서 어떻게 균형을 잡을 것인가? 조력자로서 나는 어떻게 해야 할까? 그리고 마지막으로 나는 어떻게 이곳에 적응할 것인가? 티칭아티스트라는 이름의 카멜레온은 유연성, 유동성, 민감성을 갖추어서 참가자들에게 소속감을 주고 의미 있는 대화를 나눌 수 있는 편안한 공간을 만들어야 한다.

6장

우리는 더 이상 실직 중인 배우가 아니다

더그 리즈너 · 메리 엘리자베스 앤더슨

나는 전문 티칭아티스트이다. 그게 내 직업이다. 나는 연극 예술가로서 훈련하고 일했으며 교육자로서도 훈련하고 일했다. 이 두 일을 분리할 수 없다. 나는 '전문'이라는 단어를 아주 진지하게 생각한다. 나는 내가 하는 일을 잘 하고, 때로는 아주 뛰어나다. 내 주변에는 나와 마찬가지로 이 일을 진지하게 생각하는 사람들이 많고, 덕분에 도움이 많이 된다. 과정 드라마(process drama)는 순간을 사는 연극이라고 믿기 때문에 매 교안을 공들여서 만든다. 과거에는 청년들과 함께 작업하며 그들의 목소리와 에너지, 열정으로 이루어진 새로운 작품을 만들어왔다. 예술 교육은 예술적으로 충분하지 않다고 그 자체로서 존재하기에는 충분히 전문적이지 않다고 이야기하는 논의에 지쳤다.

— 에린, 뉴욕 시티

다음은 무용 및 연극 예술 분야의 티칭아티스트 교육에 관한 국제 연구에서 수집한 수많은 인터뷰 중 하나이다.[1] 이 장의 시작을 연 에린의 인터뷰를 통해 티칭아티스트, 연극 예술가, 그리고 교육가로서 그녀의 경력을 살펴본다. 전문 티칭아티스트로서 에린이 공유하는 관점과 분야의 전문성이 여러 가지 중요한 통찰과 질문을 제기한다.

더그: 유년기, 그리고 십대 시절에 예술이 삶에 영향을 끼쳤는지? 끼쳤다면 어떠한 역할을 했는지?

에린: 난 언제나 스스로 창의적인 사람이라고 생각했다. 그림 그리기, 글쓰기, 상상력으로 자그마한 사적인 세계를 만들어내는 것을 좋아했다. 연주 할 수 있는 악기도 몇 개 되었고 학교 합창단에서 노래를 불렀지만 음악가가 될 만큼 뛰어나지는 않았다. 난 연극 보러 가는 걸 좋아했다. 시골에 살아서 볼거리가 별로 없었다. 6개월에 한 번씩 지역 커뮤니티 극단에서 공연을 올리거나 투어 공연단이 마을을 지나갈 때가 큰 행사였다. 9학년 때 마침내 오디션을 보았는데 연기를 하고자 하는 욕구보다는 내가 해야 하는 일이라는 생각이 더 컸다. 하지만 이 분야에 발을 딛고 나서부터 나는 이 단체, 과정, 협업에 푹 빠졌고 너무나도 재미있었다. 나는 연극과 사랑에 빠졌고 결코 후회한 적이 없다.

메리: 티칭아티스트가 된 과정과 도중에 겪었던 동기부여와 의사 결정에 대해 알려달라.

에린: 나는 연극(연기 및 테크니컬)을 전공하고 문학사 학위를 가지고 있다. 지역 커뮤니티 기반으로 활동하고 싶었고 창작극 작업을 하고 싶었기 때문에 대학을 졸업한 후에 시애틀 어린이 극장에서 인턴 생활을 했다. 처음에는 여름 인턴으로 활동하면서 드라마 학교를 보조

했고, 그후에는 어린이들이 다니는 교내 프로그램과 지역 커뮤니티 프로그램에서 견습 생활을 했다. 인턴으로 일하면서 정규 훈련을 받았고, 견습을 할 때는 멘토 역할을 해주는 티칭아티스트들도 두어 분 있었다. 그들은 나와 정기적으로 만나 교안을 짜는 걸 도와주고 내 기술을 갈고 닦는 걸 도와주는 대가로 임금을 받았다. 그 이후 나는 티칭아티스트로 노스웨스트에서 수년간 활동했지만 대학원 진학을 위하여 뉴욕에 갔을 때 도시에서 가르쳐본 경험이 없었기 때문에 취업이 되지 않았다. 그래서 뉴 빅토리아 시어터와 아메리칸 플레이스 시어터에서 견습 생활을 하며 티칭아티스트를 위한 훈련 프로그램에 참여하면서 티칭아티스트를 관할하고 지원했다. 다시 인턴으로 돌아가서 무급으로 일해야 한다는 점에 화가 나기도 했지만 어쨌든 첫발을 들여놓게 되어 매우 기뻤다. 사실대로 말하자면 나는 뉴욕 아이들과 일할 준비가 되어 있지 않았다. 그 이후에 여섯 시즌 동안 두 극단에서 정규 티칭아티스트로 일했다. 커뮤니티 앤드 시어터에서 지역 커뮤니티 기반 교육 연극 이론과 실습을 공부하며 석사 학위도 취득했다. 가능한 한 최고의 티칭아티스트가 되고 싶은 만큼 예술 활동도 계속 하고 싶었고, 대학원에 진학하면 내게 영감을 주고 도전 의식을 줄 수 있는 같은 분야의 사람들을 많이 만날 수 있을 것이라 생각했다.

더그: 이 연구의 설문 조사에서 교육 철학, 교육 이론, 교육학과 교수법, 사회 및 문화 기반, 다문화 교육 및 평가에서 추가 교육 과정을 이수했다고 표시했다. 그러한 추가 교육이 본인의 발전과 티칭아티스트로서의 작업에 어떻게 영향을 줬는지?

에린: 나는 나를 예술가이자 교육자로 여기고 교육가로서의 내 역할을 아주 중요하게 생각한다. 그러한 수업 덕분에 나는 미국 교육이라

는 큰 맥락에서 내 일을 볼 수 있게 되었고 교사나 학부모, 행정부서, 보조금 지원 담당자와 대화할 때 사용할 수 있는 전문 어휘를 알게 되었으며 보조금 지원 담당자에게 예술 교육에 대해 뭐라고 설명해야 할지도 알게 되었다. 예술가는 자신이 가치 있는 일을 한다는 것을 알기만 하는 것으로는 부족하다. 다른 관계자의 입장에서 우리의 작업을 보고 평가할 수 있어야 우리 스스로, 우리가 가르치는 학생들, 그리고 우리의 작업을 설명할 수 있다.

메리: 우리 연구 참가자의 절반 이상이 그러했듯 에린도 석사 학위를 취득했다. 대학원에서의 공부와 경험에 대해 설명해달라.

에린: 뉴욕대학교의 갤러틴스쿨에서 석사 학위를 받았다. 개별 맞춤 연구 프로그램이었고 나는 지역 커뮤니티 기반 연극과 교육 연극을 선택했다. 또 뉴욕대학교 티시 예술대학에서 공연 연구 프로그램 수업도 이수했다. 지역 사람들과 연극을 만드는 법에 대해 공부했고 브루클린의 십대들과 함께 작업하면서 논문을 썼다. 훌륭한 티칭아티스트가 되기 위해 대학원 진학이 필수적이라고 생각했다. 많은 내용을 빨리 배울 수 있었고 평생을 함께할 직업적 네트워크도 만들었다. 티칭아티스트의 전문성을 이해하기 시작했고 어떻게 이 분야에 내가 기여할 수 있을지에 대해서도 조금씩 알게 되었다. 하지만 대학원 교육만으로 지금 같은 티칭아티스트가 된 것은 아니었다. 여러 훌륭한 회사에서 훌륭한 동료들과 일하면서 어쩌면 더 많은 것들을 배우고 전문성 개발을 확장할 수 있었다. 결국 대학원은 매우 값비싼 지름길이었고, 후회는 없다.

더그: 설문 조사에서 티칭아티스트가 된 이유와 그에 관한 동기부여와 가치를 많이 이야기했다. 각각에 대해서 간단히 설명해줄 수 있는가?

에린: 커뮤니티 참여는 예술가로서 내 작업의 핵심이다. 만날

똑같은 관객을 위해 똑같은 연극을 하는 데는 관심이 없다. 삶에서 무슨 일이 일어나는지에 대해 이야기할 방법이 별로 없는 이들에게 그들의 이야기를 가지고 지역 커뮤니티에서 고안된 연극을 보여주고 싶었다. 브레히트, 보알, 그리고 연극이 관객을 위해 뭔가를 하길 바라는 예술가들로부터 영감을 받았다.

기회가 생겼다. 난 연출가가 될 계획을 하고 있었고 어린이 극장에서 처음으로 창작극을 시도할 기회가 왔다. 어린 친구들과 작업을 함께할 계획을 세워본 적은 없었지만 내가 살면서 보았던 가장 혁신적이고 신나는 새로운 작업은 주로 아이들을 위해 만들었다는 것이 번뜩 떠올랐다. 또한 아이들이 자신도 모르게 관객 없는 방 안에 마법을 가져오게 되는 과정 드라마에 빠져들었다.

예술이 사람들의 삶을 바꾼다고 믿는다. 학교와 부모, 그들의 인생 자체를 무시하는 학생들이 많고, 예술은 학생들 내면의 호기심과 투지에 불을 지피는 데 도움을 줄 수 있다. 예술은 예술만이 할 수 있는 메시지 전달 및 표현법을 알려주고 학생들은 자신의 말이 다른 이들에게도 힘을 갖고 전해진다는 느낌을 받는다. 예술은 우리가 스스로에 대해 생각하고 우리가 안다고 생각하는 것들에 대해 돌아볼 수 있도록 돕고, 이러한 점들이 우리의 삶을 바꿀 수 있다. 내 인생은 확실히 바뀌었다.

예술을 통한 학습은 모든 사람들에게 중요하다. 예술은 학습이 깊고, 의미 있고, 오래 지속되도록 돕는다. 시험 전에 벼락치기 하는 것과는 다르다. 다른 사람들의 기준보다는 자신의 기준에 따라 판단한다. 나는 핵심 교과 과정의 예술 통합을 전문으로 하며 예술을 이용하여 자신의 호기심과 규율에 따라 학습하고자 하는 학생들을 가르치는 것 말고 다른 방법은 잘 모른다.

메리: 설문 조사의 의견을 보면 효과적인 교육 예술가가 되는 데에 있어 가장 중요한 경험은 실무에서 배우는 것이라고 대답했다. 다른 부분보다 실무에서 배우는 것이 필요한 영역이 있는지?

에린: 모든 것을 실무에서 배운다. 처음에 티칭아티스트로 활동하기 시작했을 때 나는 알아야 할 것은 다 안다고 생각했지만 십 년쯤 지난 지금, 언제나 수업은 학생뿐만 아니라 내게도 배움의 기회라는 걸 염두에 두고 접근해야 한다는 걸 깨달았다. 특히 효과적이고 현실적인 교안을 짜기 위해서는 내가 원하는 안건을 밀어붙이는 것이 아니라 학생들의 지원이 필요하고 모든 학생들의 상황을 이해해야 하며 의미 있는 교육 목표를 만들고 평가해야 한다.

더그: 티칭아티스트로 처음 활동을 시작할 때 스스로 얼마나 준비가 되었다고 느꼈나?

에린: 처음에 맡았던 티칭아티스트로서의 작업은 나 혼자 스스로 해야 했던 것이 기억난다. 방과 후 프로그램이었고 나는 보수가 적어도 좋으니 드라마 작업을 할 수 있게 해달라고 설득했다. 수업은 몇 분 만에 박살이 났고 아이들은 여기저기를 뛰어다니고 소리 지르고 울고 나를 완벽하게 무시했다. '대체 뭐가 잘못된 거야? 제니퍼가 이 교안을 가지고 수업을 했을 때는 완벽했는데. 분명 애들 때문일 거야. 걔들은 연극을 하기에는 너무 산만해'라고 생각했다. 나는 언제나 변명거리를 가지고 있었다. 날씨, 교실, 다른 교사, 그리고 아이들. 마침내 나는 성취하고 싶은 것에 대하여 너무 걱정이 많고 학생들이 원하는 것이나 필요한 것은 크게 고려하지 않는다는 점을 알았다. 학생들의 이야기를 듣기 시작하고, 그 순간에 존재하고(배우로서 사용하는 기술과 동일하다!) 진심을 담아 순간에 대응하니 무언가가 이루어지기 시작했다. 학교로 걸어 들어갈 때마다

나는 이 순간을 매번 떠올린다. 지식만 가지고 성장하는 데는 한계가 있다. 그렇기 때문에 나는 수업 계획 짜기, 교수 활동, 그리고 다른 동료 티칭아티스트와의 반성 및 성찰 등의 실질적인 수업의 요소를 포함하지 않는 티칭아티스트 훈련 프로그램에 대해 회의적이다. 왜냐하면 때로는 내가 계획한 것과 교실에서 실제로 벌어지는 일에는 아무런 연관이 없기 때문이다. 그리고 그건 좋은 것이다. 그게 우리 일의 본질이니까.

이제 내게 새로운 티칭아티스트를 이끌고 가르치는 일은 내 실무의 일부이다. 나는 그 작업을 통해 겸손해지고 직업에 대해 더욱 진지해진다. 많은 도구를 제공하고, 내 멘토가 내게 그랬던 것처럼, 그들이 스스로 생각하는 것보다 잘 알지 못한다는 점을 깨닫도록 도움을 주는 것보다 새로운 티칭아티스트를 훈련시키는 좋은 방법이 있는지는 모르겠다. 예술 창작과 마찬가지로 성공하기 전에 수많은 실수를 거쳐야 한다.

메리: 작성한 설문 조사 의견을 보면 티칭아티스트의 활동이 강한 커뮤니티를 만들고 긍정적인 사회 변화를 만드는 일, 그리고 사람들의 삶과 상황을 개선하는 작업이라고 설명한 부분이 많았다. 예시를 들어달라.

에린: 타문화에 대한 깊고 마음을 울리는 경험을 주고 선입견에 맞서고 과거에 간과했을 수도 있는 관점으로 작품 속의 인물을 바라보도록 만드는 연극과 문학을 자주 다룬다. 더 강한 커뮤니티를 만드는 것은 내 작업에 매우 중요한 부분이다. 사람들이 함께 모여 예술 작품을 만들 수 있는 예술 커뮤니티 공간을 만들어서 고립될 수도 있는 사람들에게 제공하는 것이다. 지역 사회 개발은 이 프로그램에서 예술적 기술을 향상시키는 것만큼이나 중요하다. 나는 작업을 할 때 예술 창작을 사회 변화 운동으로 보라고 한 맥신 그린(Maxine Greene)의 말을 항상 염두에 둔다.

예술은 우리에게 항상 고정되어 있는 것이 아니며 항상 같게 보이는 게 아닌 무언가를 보여준다. 젊은 사람들이 그들이 새로운 것을 창작할 수 있는 예술적 선택을 할 수 있다는 걸 깨닫도록 도울 수 있다면, 그들이 이 세상에 무언가 새로운 것을 창조해낼 인생의 선택도 가능하다는 것을 깨닫게 하고 싶다.

나는 종종 교육 시스템의 틈새로 빠져나갈 가능성이 있고 사회적 자본도 매우 부족한 아이들과 작업한다. 최소한 그들이 무언가를 학습할 마음이 생기는데 도움이 되기를 바란다. 그리고 나의 가장 큰 바람은 그들이 처한 상황을 넘어서는 넓은 시야를 갖고, 뭔가 새로운 것을 창조할 의지를 가지고 힘을 얻는 것이다. 사회가 그들 앞에 쌓아둔 여러 한계를 뛰어넘는 삶을 만들 수 있다는 점에서 그들은 예술가다. 학교에서 내가 진행하는 예술 프로그램은 많은 학생들이 힘든 학교 생활에 활기와 다채로움, 관심과 참여를 더한다.

더그: 티칭아티스트로서의 작업과 전문 예술가로서의 작업 사이의 관계를 설명해줄 수 있는가?

에린: 젊은 학생들과 연극을 만드는 일과 과정 드라마를 내 전문 예술가로서 창의적인 작업의 일부라고 생각한다. 이 두 가지 일 모두 내가 티칭아티스트로서의 능력 내에서 하는 일이다. 추가적으로, 나는 예술 통합 교육을 통해 학생들의 수업 내용과 창작극을 연결한다. 젊은 사람들의 관심사는 무엇인가? 무엇에 대하여 이야기 하나? 무엇에 흥미를 가지나? 일상에서 부족한 목소리는 무엇인가? 또한 가르치는 일은 매우 어려운 상황에서 창의력을 찾고 키우는 방법을 개발하도록 만든다.

나는 내 관심사를 이용하여 티칭아티스트로서 활동하고 프로젝트를 선택한다. 예를 들어, 나는 문학과 구전 역사, 인터뷰 같은 비전통적인 대본

자료를 있는 그대로 적용하여 극을 만드는 데 관심이 많다. 그래서 〈문학에서 삶으로〉라는 프로그램에 참여하게 되었고, 당시 쓰고 있던 작품의 틀을 잡았다. 나는 특히 매우 어린 관객(유아기)과 작업하는 티칭아티스트 일을 오랫동안 해왔다. 현재 나는 1세부터 4세까지의 아이들을 위한 창작극을 고안하고 있으며, 공연의 주제나 이미지, 모티프는 대부분이 이 연령층과의 교실 경험을 토대로 한다.

메리: 가장 보람을 느낄 때는 언제인가?

에린: 최근 내 고용주 한 명이 티칭아티스트 간의 앙상블을 위하여 동료 관찰 프로그램을 새로 실시했다. 다른 티칭아티스트를 관찰하고 동시에 동료들에게 관찰의 대상이 될 기회를 갖게 되었다. 이 프로그램에서 우리는 동료에 대해 재단하지 않고 서로의 수업으로부터 더 많이 배우려는 목적을 가지고 관찰하는 법을 배우기 위해 노력했다. 두 명의 티칭아티스트(한 명은 나보다 경력이 많고, 한 명은 나보다 경력이 짧았다)가 내가 이번 겨울 동안 7학년 학생들을 대상으로 진행한 공연 전 워크숍을 참관했다. 한 수업은 아주 잘 흘러갔다. 학생들은 아주 적극적으로 수업에 임했다. 그러나 두 번째 수업은 같은 교안을 가지고 같은 파트너 교사와 같은 나이의 학생들을 상대로 했지만 원활하지 않았다. 학생들은 말대꾸를 하고, 서로에 대해 비판적으로 이야기하고, 모험하기를 두려워했다. 학생들이 작업하기에 편안한 공간을 만들려고 매우 열심히 노력했고 얼마의 진전은 있었지만 수업의 목표는 달성하지 못했다. 수업이 끝난 후 나와 동료 두 명이 몇 시간 동안이나 앉아서 두 수업 간의 차이가 무엇이었는지, 그 순간에 어떤 다른 접근법으로 수정을 했어야 하는지, 그리고 각 수업에서 무엇이 성공적이었는지에 대해 이야기했다. 이런 대화는 내게 너무나도 큰 보상이 된다. 단순히 수업을 하는 것이 아니라 점점 더 나아질

수 있는 구조를 만들어가는 것이 너무 좋다.

더그: 자신의 작업을 어떻게 평가하는지? 작업의 효율성을 생각할 때 어떤 점을 고려하는가?

에린: 나 스스로도 반성을 하지만 고용주로부터도 엄격한 평가를 받는다. 우리는 목표를 검토하고, 목표가 달성되었는지, 학생들이 잘 참여하는지, 커뮤니티의 발전, 그리고 학습하는 기술에 대해 평가한다. 이미 동료끼리 관찰하는 프로그램에 대해서는 언급했다. 또한 우리는 합동으로 교수를 해서 매 수업이 끝나면 함께 반성하는 시간을 가진다 (학생이 잘 참여했는지, 학습을 잘 했는지, 교과 과정의 학습 목표를 달성했는지 등을 평가하는 문항지를 채운다). 다른 여러 티칭아티스트와 마찬가지로, 나도 성격이 외향적이라 나 혼자 생각하는 것보다는 다른 사람들과 함께 내용을 이야기하며 반성하는 것을 좋아한다. 그리고 내가 일하는 곳 중 두 곳에서는 매 수업마다 공식 평가를 하고 다른 두 곳에서는 자가 평가를 한다. 연간 목표를 세워서 한 해 동안 집중할 부분을 정한다. 작년에는 '학급 교사가 협업하기에 좋은 파트너 교사 되기'와 '매 수업에서 예상치 못하게 창의적이었던 순간을 찾기'에 대해 중점을 두고 수업을 했다. 이러한 목표는 각기 다른 방식으로 네 가지 종류의 수업을 관통한다. 우리는 절대 일에 있어서 현실에 안주해서는 안 되기 때문에 이렇게 단기 목표를 세우는 것이 내가 현실에 집중하고 반성하며 목표를 가지고 일하는 데 도움이 된다.

메리: 티칭아티스트로서 당신의 작업이 어떠한 영향을 미치는가? 예를 들어 달라.

에린: 학생들이 안주하지 않고 모험을 하는 것을 보는 게 좋다. 그러한 모습은 수업 초기나 레지던시 초기에는 상상도 못할 일이다. 내가

없었다면 가능하지 않았을 자부심과 창의력, 상상력이 드러나는 순간이 종종 보인다. 창의적 활동에 참여하는 것을 매우 강하게 거부하던 7학년 학생들이 있었다. 그들에게는 너무나도 낯선 경험이었고, 실수를 하는 것을 두려워했다. 수업을 버티기 위한 최소한의 활동에만 참여했고 함께 모험을 하는 일도 없었다. 레지던시 프로그램의 셋째 주나 넷째 주 정도에 내가 너무 아파서 수업에 들어갈 수가 없었고, 학급 교사에게 이메일을 보내서 학생들에게 원래 예정이었던 즉흥 장면을 만드는 활동 말고 글을 쓰라고 지시할 것을 부탁했다. 다음 시간에 학생들이 들고 온 글의 내용은 너무나도 풍부하고 개인적인 이야기를 담고 있어서 깜짝 놀랐다. 이들이 첫 수업부터 수업에 집중하고 있었지만 몸으로 행동하기에는 너무 자신이 없었을 뿐이라는 것을 보여주는 증거였다. 그래서 우리는 그 글들을 토대로 이후 4주 동안 장면을 만들어서 마지막 날에 그 내용으로 공연을 했다. 그저 그들을 불편하지 않게 한 단계 나아가게 할 알맞은 방법만 찾아주면 되는 것이다. 마지막 날의 공연은 정말 아름다웠고 행동하기 주저하던 7학년 학생들은 배우로 탈바꿈했다.

더그: 티칭아티스트로서 마주하는 가장 큰 어려움과 장애물은 무엇인가?

에린: 진보적인 시장에서조차도 직업이 제대로 전문화되지 못한 점. 높은 수준의 교육을 받고, 많은 경험을 하고 전문성을 개발하지만, 누군가를 부양하기는커녕 혼자 먹고 살기에 충분한 돈도 벌지 못한다. 고용주들을 상대로 계약을 할 때 딱히 협상의 여지가 없고 우리의 일이 마치 당연히 해줘야 하는 작업으로 여긴다는 느낌도 받는다. 전문적인 직업으로서의 티칭아티스트에 걸맞은 표준화된 보상이 있었으면 좋겠다. 또 도시의 학교 환경이 점점 나빠지는 것도 그렇고 내가 함께 일해야 할

학급 교사가 이미 자신의 일로도 버거워할 때 힘이 든다.

메리: 연구의 설문 조사 중 '전반적으로 티칭아티스트로서의 직업에 얼마나 만족하는가'라는 질문에 매우 만족한다고 답했다. 오직 30%의 참가자만 그러한 답변을 했다. 무엇 때문에 그렇게 만족하는가?

에린: 운이 좋게도 예술을 가르치는 것에 대한 가치를 매우 높이 평가하는 기관과 일하고 있다. 그 기관은 전문성 개발에 도움을 주고 많은 지원을 해준다. 그 기관과 협력하는 학교들도 매우 믿음직스럽다. 그렇지 않은 환경에서도 일했었는데 그때는 일을 빨리 그만두었다. 다행히도 가족에서 내가 가장이 아니기 때문에 필사적으로 일을 구하지 않아도 된다. 그래서 나는 지원을 해주지 않는 곳에서는 일을 하지 않는다. 수업료를 충분히 주지 않거나 프로그램의 질이 좋지 않을 때도 많이 거절한다. 더 많은 티칭아티스트도 이런 식으로 할 수 있으면 좋겠다. 그러면 극단이나 기관들에게 우리가 필요로 하는 더 많은 지원을 제공해달라고 요구할 수 있게 될지도 모른다.

더그: 인터뷰에서 전문성 함양과 전문화에 대해 이야기했다. 티칭아티스트의 분야에서 미래에 그 방면에 발전이 있으려면 어떻게 바뀌어야 한다고 생각하는가?

에린: 보수 표준화, 작업 환경, 초보와 숙련된 티칭아티스트 사이의 차별, 현실적인 건강 복지, 전국적인 티칭아티스트 네트워크 구축이 더욱 활발해지고 각기 다른 지역에서 좋은 교수법을 공유할 수 있게 되는 것 등이 있다. 내가 만났던 행정가 중 매우 많은 이들이 티칭아티스트를 자원이라기보다는 짐으로 생각했다. 종합하자면, 우리 스스로 더 좋은 작업 환경을 요구해야 한다. 그리고 티칭아티스트를 고용하는 예술 기관은 질 좋은 인력을 늘리기 위하여 무엇이 필요하고, 무엇을 지원해야

하는지 알아야 한다. 가장 중요한 것은 우리가 할 수 있는 일은 전문적인 티칭아티스트의 목소리가 들리도록 돕는 일이다. 우리는 그저 일이 없는 배우나 캠프 상담사가 아니다.

활동 현장

7장
티칭아티스트의 실무 현장

메리 엘리자베스 앤더슨 · 더그 리즈너

무용 및 연극 예술 분야에서 티칭아티스트의 일은 전 세계적으로 여러 다양한 상황에서 주어진다. 2부에서는 지역 사회에서의 응용 연극, 무용, K-12 학교 환경을 비롯하여 개발을 위한 연극(Theatre for Development, TfD), 청소년 단체 및 대학에 이르는 다양한 범위에서 활동하는 티칭아티스트의 이야기를 다룬다. 우선 무용 및 연극 분야 티칭아티스트의 3년간의 연구 조사에서 발견한 내용을 살펴보며 2부를 시작한다. 무용과 연극 분야에서 최초로 진행된 실증적 연구로서, 조사의 결과는 종사자의 인구, 직장 위치, 동기부여와 목적, 어려움과 장애물뿐만 아니라 참가자가 자신의 작업에 대해 느끼는 지원의 정도와 만족도를 중요한 맥락으로 제공한다.

교육 대상자 구성

연구에 참여한 티칭아티스트들은 K-12, 방과 후 프로그램, 대학 프로그램, 레크리에이션 센터, 지역 사회 센터에서 작업을 수행했으며, (가정에서) 위기 환경에 노출된 청소년 및 유아 집단과 밀접하게 연관되어 작업하는 경우도 많았다(표7). 많은 티칭아티스트들이 여러 시기 여러 환경에서 작업했다. 무용 분야 참가자(73%)는 연극 분야 참가자(43%)보다 훨씬 높은 비율로 K-12 학교에서 일했다. 연극 분야 참가자들은 위험한 환경이나 소수 인종 및 민족의 청소년과 작업한 경험이 더 많았고 무용 분야 참가자들은 유아기 및 레크리에이션 센터, 지역 사회 센터에서 활동하는 경우가 많다고 보고했다. 티칭아티스트의 인구가 가장 적었던 작업 환경은 가정 학대/폭력, 수감 인구, 약물 남용/재활, 구금시설과 관련된 곳이었으며 연극 분야 참가자만이 작업 경험이 있다고 응답했다.

　연령대의 경우 참가자의 주된 직업은 청년(26%), 어린이(25%), 청소년(23%), 모든 연령대(16%), 성인(9%)들과 이루어진다고 대답했다. 노년층은 참가자가 작업을 제공하는 서비스 인구의 주요 구성 요소로 나타나지 않았다. 무용 분야 참가자가 어린이들과 작업하는 현황은 연극 분야 참가자보다 두 배 더 많았다. 청소년과 모든 연령대와의 작업은 연극과 무용 분야 티칭아티스트 두 그룹에서 비슷한 수준으로 보고되었다. 그러나 연극 분야 참가자는 무용 분야 참가자들보다 거의 5배에 달하는 비율로 성인과의 작업을 보고했다.

근무지

참가자 대다수(89%)가 티칭아티스트로서의 주요 근무지는 미국에 있다고 밝혔다. 그중 가장 많은 응답자가 뉴욕시(35%)라고 대답했다. 참가자가 대답한 다른 미국의 주요 활동 도시로는 시애틀, 보스턴, 필라델피아, 디트로이트, 피닉스, 볼티모어, 워싱턴 D.C., 로스앤젤레스, 애틀랜타, 덴버, 밀워키 및 프로비던스 등이 있다. 전체 응답자의 60%가 대도시 지역에 취업을 했다. 근무지의 경우 연극 분야 참가자들과 무용 분야 참가자들 사이에서 별 차이가 없었지만 시애틀을 근무지라고 보고한 무용 분야 참가자(11%)가 연극 분야 참가자(1%)보다 월등하게 많았다.

미국 이외의 지역의 경우 설문 응답자의 7%가 오스트레일리아, 뉴질랜드, 싱가포르에서 활동했다. 그중 아시아 태평양 지역의 36%는 시드니에서 일했다. 본 연구에 참여한 사람들 중 4%는 영국에서, 그중 29%가 런던에서 활동했다. 분야별로 보았을 때 오스트레일리아와 영국에서 활동하는 연극 티칭아티스트의 비율이 무용 티칭아티스트보다 두 배 높았다.

동기부여 및 실무 현장

연구 결과는 참가자가 처음 티칭아티스트가 되기로 했을 때 가졌던 동기와 경력을 쌓으면서 활동하는 실무 현장 간의 관계를 밝힌다. 예술을 가르치도록 하는 원동력은 종종 특정 맥락, 환경, 현장에 대한 관심으로 나타난다. 그러므로 본 연구의 설문 조사는 참가자의 초기

동기와 티칭아티스트라는 직업의 어떤 면에 끌렸는지를 묻는 질문을 포함한다. 티칭아티스트라는 직업을 시작하게 된 동기를 묻는 "내가 티칭아티스트가 된 이유는……"이라는 선택형 문항에서 참가자들이 가장 많이 선택한 응답 순서[1]는 다음과 같다.

- 나는 뼛속부터 교사이다(무용 분야 68%, 연극 분야 62%).
- 예술을 통한 학습은 모든 사람들에게 중요하다(무용 분야 70%, 연극 분야 66%).
- 지금까지 쌓은 경력으로부터 자연스럽게 이어졌다(무용 분야 68%, 연극 분야 52%).
- 예술이 사람들의 삶을 바꾼다고 믿는다(무용 분야 66%, 연극 분야 68%).
- 지역 커뮤니티에서 예술이 가지는 힘에 대해 관심이 있다(무용 분야 57%, 연극 분야 66%).
- 기회가 생겼다(무용 분야 57%, 연극 분야 52%).

참가자들에게 물었던 개방형 질문 중에 "티칭아티스트라는 직업의 어떤 점이 마음에 들었나?"라는 문항이 있었다. 무용 티칭아티스트의 경우 무용에 대한 열정, 교육에 대한 열정, 아이들과 작업하는 점, 교사나 교사인 부모에게서 받은 영향, 무용 분야의 경력을 쌓다가 이어졌다(해당 분야에서 계속 일할 수 있음)는 등의 응답을 했다. 연극 분야 참가자의 경우 연극 예술에 대한 헌신, 젊은 사람들과 만날 수 있음, 교육에 대한 열정, 경제적 안정성, 유급 노동 및 추가 수입을 강조했다.

현재 직면하고 있는 어려움 및 장애물

일반적으로 티칭아티스트들이 겪는 기본적인 어려움으로는 낮은 임금, 시설 및 물리적 자원 부족, 지원 부족, 일자리 부족 등을 꼽은 바 있다(티칭아티스트 협회, 2010).[2] 이러한 장애물 중 많은 부분이 티칭아티스트의 실무 현장에 뿌리를 두고 있다. 본 연구에서 설문 조사는 참가자가 현재 티칭아티스트로서 맡은 실무에 대해 다양한 데이터를 수집하고자 했으며 작업의 성격, 맥락, 티칭아티스트의 자기 정체성과 일에 대한 생각(영향, 보상, 어려움과 장애물 들)을 물어보았다. 본 섹션에서는 직간접적으로 실무 현장에서 비롯하는 어려움에 대하여 참가자들이 보고한 내용을 다룬다.

"티칭아티스트로서 직면하는 가장 큰 어려움은……"이라는 선택형 문항에서 다수의 참가자들은 행정 관료 체계와 정책이라고 대답했고 그다음으로는 낮은 임금과 충분하지 못한 일자리라고 대답했다(표 8). 전반적으로 연극 분야 참가자(56%)가 무용 분야 참가자(44%)보다 어려움을 더 많이 호소했다. 특히 무용 분야 참가자(24%)가 이 문항에 대하여 '충분하지 못한 일자리'라고 답해 연극 분야 참가자보다 훨씬 적었다(45%).

이 주제에 대하여 설문 조사는 "티칭아티스트로서 하는 일 중에 가장 큰 어려움은 무엇인가?"라는 개방형 질문을 포함했으며 이에 대해 연극 분야 참가자의 답변은 (준비, 수업, 학급 교사와 논의 등을 위한) 시간 부족, 일정 조정 문제, 일정 과부하, 학교의 관료주의, 티칭아티스트와 교사 및 교장 그리고 필요한 정보를 전달받지 못한 행정 관리자 간의 소통 단절을 주된 어려움으로 꼽았다. 이와 비슷하게, 무용 분야

참가자도 시간 부족, 관료주의 및 행정 문제, 학급 교사의 무관심, 학교 지원 부족이라는 답변이 많았다. 무용 분야 참가자에 의해 보고된 다른 어려움으로는 학급 규모, 시설 부족, 예술 형식으로서의 무용에 대한 오해였다. 연극 및 무용 참가자들의 개방형 질문에 대한 답변을 몇 가지 검토하는 것은 그들이 직면하는 어려움에 대하여 더욱 자세하게 살펴볼 기회를 제공한다.

정규 교사와 행정 관리자를 작업에 동참시키는 것. 공립 학교 교사들은 나의 영웅이고, 내가 학교에 들어가서 그들의 수업을 방해하며 종종 강의나 수업 준비로 사용해야 할 소중한 시간을 빼앗는다는 점을 이해한다. 하지만 사실 나는 티칭아티스트로서 교사가 가르치는 데 도움을 주고 있으며 학생들에게 더 나은 학생이 되는 데 이용할 수 있는 신선한 관점과 실제적인 출구를 제공하는 것이다! 모든 관계자(예술 단체, 학교, 학급 교사와 행정 담당자, 티칭아티스트) 간의 의사소통이 필수적이며 모든 이들의 전반적인 경험을 성공 또는 실패로 만들 수 있다.

— 제인, 무용 및 연극

행정팀이 전혀 도움이 안 되는 바람에 나는 이리저리 치이며 동정이나 구하는 존재로 취급받았다. 여러 학교에서 다양한 사람들과 일하기 때문에 편안함을 느끼고 이해나 격려를 받기 힘든 경우가 종종 있다. 직원 간 소통이 거의 부재하는 학교가 많고, 그러한 점은 (티칭아티스트와 같은) 외부인이 왔을 때 쉽게 드러난다.

— 이브, 연극

창조적이고 중요한 작업을 할 기회를 만들고 그러한 기회가 무용 학습의 근본적인 측면임을 전하는 부분이 어려웠다. 행정 담당자와 학생들에게 무용을 배우는 것은 '안무를 배우는 것'보다 훨씬 엄격하고 매력적이라는 점을 알리기가 쉽지 않다. 학교의 책임자가 예술과 무용이 유용하다고 믿고 있는 경우에도 종종 우리에게 필요한 게 무엇인지 모른다.

—닉, 무용

다음 일이 어디에서 들어올지 알 수가 없다. 그래서 너무나도 불안하다. 일 중에는 방과 후 활동이 가장 많지만 경험상 방과 후 활동이 제대로 관리되는 경우는 거의 없었다. 그 탓에 아이들은 실망했고 나도 균형을 잡기 어려웠다.

—앨리, 연극

요약하면, 티칭아티스트 참가자 대다수가 행정 관료주의, 시간 부족, 티칭아티스트·교사·행정 담당자 사이의 소통 단절, 학교 지원의 부족이 그들이 직면한 어려움이라고 대답했다. 이러한 어려움의 많은 부분이 티칭아티스트가 활동하는 현장과 직접적인 연관이 있었다. 설문에 참여한 다수의 티칭아티스트가 파트타임, 비정규직(1장 참조)이었음을 생각해보면 이러한 답변은 응답자가 단기간 일하는 상황과 실무 현장에서 여러 관계자의 기대를 충족시켜야 한다는 부담감을 느낀다는 점이 드러난다. 응답자들은 '외부인'이나 객원으로서 활동하는 티칭아티스트가 고용을 보장받지 않은 상태에서 여러 복잡하고 정치적인 환경에 '적응'하기 위해 노력하고 동시에 예술 홍보 대사로서 일하는 방식을 보여준다. 설문 조사에 따르면, 티칭아티스트들은 자율

적이고 스스로 수련하고 독립적으로 준비하지만 제대로 이해받지 못하고 이리저리 치이며, 다른 직원들·행정 담당자들과의 소통 문제와 제대로 관리되지 않는 프로그램에 학생들이 실망하는 문제는 그들의 활동에 성공 또는 실패를 좌우하는 위태로운 요인으로 작용한다.

지원 및 만족도

티칭아티스트가 직면하는 어려움과 장애물을 고려할 때(티칭아티스트 협회, ATA, 2010; 앤더슨·리즈너, 2012; 리즈너, 2012; 리즈너·앤더슨, 2012), 티칭아티스트의 직업 만족도를 이해하는 일과 활동을 위하여 받는 지원에 대하여 그들이 어떻게 생각하는지가 궁금해졌다. 동기부여와 어려움과 마찬가지로 참가자의 지원 문제 및 만족도도 티칭아티스트의 실무 현장과 밀접하게 관련되어 있었다.

티칭아티스트를 위한 지원

월리엄 사회 지원 척도(Williams, 2003)를 수정하여 참가자들이 티칭아티스트로 활동하는 데 도움을 준 중요한 사람, 그룹, 기관에 대한 정보를 모았다. 지원 항목의 설문은 다음과 같이 시작한다.

활동 지원: 티칭아티스트 활동을 지원하는 사람들이나 그룹이 있을 수 있다. 티칭아티스트로 활동하고 발전하는 데서 아래에 열거된 사람들 또는 그룹이 얼마나 도움이 되는지 평가하시오. 도움이 안 되는 사람이나 그룹을 1, 언제나 도움이 되고 가장 큰 격려를 해주는 사람이나 그룹은 5점으로 표시하시오. 티칭아티스트 네트워크나 지원 시스템에 속하지 않

는 그룹에게는 N/A(해당 사항 없음)를 표시하시오.

전반적으로 참가자의 다수가 다음의 사람들과 그룹이 활동에 도움이 되거나 지지가 된다고 보고했다: 티칭아티스트 동료, 멘토, 고용주(기관 또는 에이전시). 다수의 응답자가 학교의 협력교사도 지원자이고 (학교) 고용주도 다소 도움이 되거나 힘을 준다고 응답했다.

분야별로 보았을 때, 무용 분야 참가자는 다음의 사람들을 매우 도움이 되거나 지지가 된다고 평가했다: 티칭아티스트 동료, 멘토, 국립 무용 교육 기관(National Dance Education Organization, NDEO). 학교의 협력교사와 (학교) 고용주가 도움이 되거나 힘을 준다는 응답자도 다수였다. 연극 분야 참가자는 다음의 사람들이 매우 도움이 되거나 지지가 된다고 보고했다: 티칭아티스트 동료, 멘토, 고용주(기관 또는 에이전시). 무용 분야 참가자의 응답과는 대조적으로 대다수의 연극 분야 참가자들은 학교의 협력교사와 (학교) 고용주에 대한 평가가 낮았다. 연극 분야 응답자(49%)와 비교하여 훨씬 많은 무용 분야 응답자(73%)들이 K-12 학교에서 활동한다는 점을 고려할 때, 연극 분야 응답자가 학교에 고용될 기회와 경험이 적다는 점과 학교로부터 받는 지원이 적다고 느낀다는 이들의 응답 사이에 얼마나 깊은 연관이 있을까?

대조적으로, 모든 연극 기관이 가장 좋은 평가를 받았고 어느 정도 도움이 되고 지지가 된다고 응답했다(고등 교육 연극 협회Association for Theatre in Higher Education, ATHE). 한편 연극 분야 티칭아티스트(67%)는 교육 연극 협회(Educational Theatre Association)를 "해당 사항 없음"으로 보고했으며 티칭아티스트 네트워크 또는 지원 시스템의

일부가 아니라고 응답했다. 이러한 결과는 국가 차원에서 연극 분야 티칭아티스트를 위하여 이루어지는 조직적 지원이나 전문성 개발에 대하여 광범위한 의문을 제기한다.

티칭아티스트의 만족도

참가자의 업무 만족도에 대한 데이터를 수집하기 위하여 본 연구의 설문은 응답자가 업무 만족도를 평가할 수 있는 두 가지 기회를 제공했다. 첫째, 참가자에게 자신의 일에 대한 만족도를 평가해달라고 요청했다. 둘째, 설문 조사의 사회 지원 척도를 완성한 후, 참가자에게 업무 지원에 대한 만족도를 평가해달라고 요청했다.

업무 만족도

자신의 일에 대한 만족도의 경우, 43%의 응답자가 만족한다고 대답했고, 그다음으로 많은 응답자(36%)가 매우 만족한다고 응답했다. 종합해보면, 대다수의 티칭아티스트(79%)가 업무에 만족감을 느끼는 것으로 나타났다. 사드(Saad, 2012)에 의해 보고된 미국의 전반적인 근로자 만족도(47%)와 비교할 때, 이들의 만족도는 매우 높은 편이다.

분야별 업무 만족도를 살펴보면, 무용 분야 참가자의 44%가 매우 만족한다고 했고 그보다 적은 비율의 연극 분야 응답자(33%)가 매우 만족한다고 답했다. 마찬가지로 총 84%의 무용 분야 참가자가 업무에 매우 만족하거나 만족한다고 대답한 반면 같은 응답을 한 연극 분야 참가자 비율은 74%였다. 만족도가 낮다는 응답의 경우 두 분야의 결과가 반대로 나타난다. 연극 분야 참가자의 26%가 다소 만족하거나 불만족하다고 응답했고 무용 분야 참가자의 16%가 같은 응답

을 했다. 분야에 따른 업무 만족도 차이는 이전에 언급한 참가자가 활동하는 데 느끼는 어려움이나 장애물과 관련이 있을 수 있으며(연극 56%, 무용 44%) 어려움이 많을수록 만족도가 낮을 수 있다.

업무 지원 만족도

다수의 참가자(56%)가 업무 만족도보다 상당히 낮은 수준의 업무 지원 만족도(다소 만족 44%, 불만족 12%)를 보고했다. 흥미롭게도 참가자가 보고한 업무 지원 불만족 수준은 일반 미국 인구의 평균 업무 불만족 정도(Saad, 2012)보다 높았다.

업무 지원 만족도에 대해 분야별로 보았을 때 업무 만족도 평가 결과보다 분야별로 약간 더 큰 차이를 보인다. 무용 분야 참가자의 51%가 업무 지원에 대하여 매우 만족하거나 만족하다고 답했으며 연극 분야의 경우 39%의 참가자가 같은 응답을 했다. 반대로, 61%의 연극 분야 참가자가 자신이 받는 지원이 다소 만족스럽거나 불만족스럽다고 답했으며 무용 분야의 경우 49%가 같은 응답을 했다. 사회적 지원 등급 조사로 알아낸 분야별 차이를 토대로, 연극 분야 참가자의 낮은 수준의 업무 지원 만족도는 부분적으로 학교의 협력 교사, 고용주(학교) 및 국립 연극 기관으로부터 지원을 덜 받는 데서 온 결과일 수 있다.

참가자의 업무 만족도와 업무 지원에 대한 만족도를 비교할 때 명백한 차이가 나타난다. 종합적으로 볼 때, 업무 지원에 대한 불만족도(56%)가 업무에 대한 불만족도(21%)의 약 세 배에 달했다. 무용 분야 참가자가 업무에 대한 불만이 적었기 때문에(16%) 업무 지원 불만족(49%)의 증가가 비교적 뚜렷했다.

결과 요약

본 연구의 결과에 따르면, 연구에 참가한 티칭아티스트의 대부분은 K-12와 방과 후 활동, 대학 프로그램, 레크리에이션 센터, 지역 사회 센터에서 활동을 하며 다수는 여러 환경에서 동시에 작업한다. 참가자의 작업은 대부분 청년, 유아 및 청소년들과 함께 진행되었다. 유아와 작업하는 무용 분야 티칭아티스트의 비율은 연극 분야 티칭아티스트의 비율보다 두 배가량 높았고 성인과 작업하는 경우 연극 분야가 다섯 배가량 높았다. 티칭아티스트로 활동하는 대부분의 연구 참가자는 미국의 대도시 지역에서 활동했으며 미국을 제외하면 오스트레일리아, 뉴질랜드, 싱가포르, 영국에서 활동하는 이들이 많았다.

참가자들이 티칭아티스트라는 직업을 선택하게 된 동기는 모든 사람에게 예술이 중요하다는 신념, 교사로서의 정체성, 커리어의 연결, 지역 커뮤니티 내에서의 예술, 취업 기회 등에 초점이 맞춰져 있었다. 무용 분야 참가자의 경우 동기와 직업에 대한 매력에 대해 무용에 대한 열정, 교사 직에 대한 열정, 아이들과의 협업, 다른 교사의 영향, 진로의 자연스러운 전개라고 대답하는 경우가 많았다. 연극 분야 참가자의 동기는 연극 예술에 대한 헌신, 청소년들과의 만남, 교사직에 대한 열정, 경제적 안정성 등이 있었다.

티칭아티스트들 대부분이 마주하는 어려움은 행정 관료주의, 낮은 임금, 시간 부족, 교사·행정 담당자·다른 티칭아티스트들과의 소통 단절, 학교로부터의 지원 부족, 일자리 부족 등이 있었다. 연극 분야 참가자들이 무용 분야보다 더 빈번하게 어려움에 대해 토로했다. 어려움 대부분은 티칭아티스트가 활동하는 실무 현장과 관련이 있다.

업무 지원의 면에서는 참가자들 대부분이 티칭아티스트 동료들, 멘토, 고용주(기관 또는 에이전시)가 업무에 매우 도움이 되거나 지지가 된다고 보고했다. 다수의 응답자가 학교의 협력교사도 조력자이고 (학교) 고용주도 다소 도움이 되거나 힘을 준다고 응답했다. 업무 만족도의 면에서, 대부분의 티칭아티스트가 자신의 일에 만족하고 성취감을 느낀다고 답했다. 그러나 업무 지원에 대한 만족도(44%)는 업무 만족도 자체보다는 낮다고 보고되었다.

활동 현장 소개

다음으로 필자들은 예술 교육이 발생하고 전달되는 특정 장소, 공간, 맥락에 대해 다룬다. 근간이 되는 질문은 다음과 같다. 티칭아티스트가 활동하는 환경은 어떠한가? 환경이 그들의 작업에 어떠한 영향을 주는가? 실무 현장에서 티칭아티스트, 학생, 작업 참가자 및 지역 커뮤니티 간에 어떠한 교류가 일어나는가? 예술 교육의 장소, 공간, 맥락은 종종 특정한 아이디어, 가치, 가정 및 교육을 수반한다. 그래서 필자들은 철학 및 교육적 질문도 던진다. 티칭아티스트의 작업에 어떤 종류의 철학 및 교육학적 관점이 정보를 제공하는가? 다양한 그룹 및 지역 커뮤니티와 함께 작업할 때 그러한 관점과 가정이 어떻게 변화하는가? 어떠한 가치와 가정이 이러한 특정 맥락에서 작용하는가? 티칭아티스트의 실무가 그러한 가치와 가정을 어떻게 확인하고 재현하고 저항 또는 도전하는가?

8장 「개발, 그리고 그 반대편을 위한 연극: 분야 정의하기」에서 팀 프렌츠키는 개발을 위한 연극을 분석하고 이것이 발달을 방해하는

연극, 그리고 개발로서의 연극이라는 주장과 대조한다. 마르크스, 브레히트, 프레이리, 보알에게서 받은 철학 및 교육학적 영향을 이용하여 프렌츠키는 연극을 사용하여 세계를 변화시키고, 배우가 아닌 사람들과 함께 세계를 변화시키며, 어리석음(조커와 광대)과 모순되는 것과 맞선다. 개발을 위한 연극의 관점에서 "티칭아티스트는 듣는 사람, 연출가, 협상가, 무대 관리자 역할을 맡을 수 있지만 무엇보다도 광대이다. 어리석음의 기술은 모순을 구조화하는 것이다. 모순은 사회 변화의 원동력이다."

베오그라드, 도쿄, 헬싱키, 런던의 티칭아티스트 실무 현장에서 크리시 틸러는 연극 제작 과정에서 성찰의 역할과 관련된 창의적인 과정과 질문을 공유한다. 티칭아티스트를 훈련하는 입장에서 연극과 무용 분야 실무자의 창의적 과정은 다른 이들의 의견을 수렴할 의지와 개방성, 위험을 감수할 준비, 용기 있게 실수한 후 그걸 토대로 살고 배우는 것 등을 포함한다고 설명한다. 틸러는 듀이와 숀, 폴라니, 매슬로, 콜브의 이론을 예술 교육에 적용하며 '본능적으로 성찰하는 방법으로 일하는' 티칭아티스트의 능력을 다룬다. 그리고 성찰하는 능력이 다양한 커뮤니티와 성공적으로 작업할 수 있는 핵심이라고 주장한다.

'사회적 참여로서의 무용 활동 촉진하기'는 사라 휴스턴이 집필한 장의 주제이며, 미국과 영국에서 파킨슨병 환자와 함께 작업하는 티칭아티스트의 작업을 연구했다. "다르게 움직이는 사람들과 춤추는 작업은 프로그램을 이끄는 사람에게도 흔적을 남긴다." 휴스턴은 감정적이고 개인적인 노력을 들여 환자들과 작업하다 보면 커뮤니티에서 작업하는 무용 예술가 내면에서 특정 태도와 가치가 함양되며 다른 상황에서 다른 수업을 할 때에도 영향을 끼친다고 말한다. 휴스턴

이 10장 전체를 아우르며 정성을 들여서 설명하는 개인 중심 접근법을 이용한 예술 교육은 춤과 운동, 그리고 건설적이고 창의적이며 즐거운 춤의 본질을 포함한다.

편집자가 3년간 수행한 무용 및 연극 분야 티칭아티스트 연구에 포함된 사례 연구인 「공감의 예술 교육: 학교에서 예술 가르치기」는 한 티칭아티스트의 연대기로, K-5 예술 전문 교사가 되기 전 20년간 티칭아티스트로 활동하며 직업의 동기부여와 준비와 경력을 살핀다. 그녀의 티칭아티스트와 예술 전문 교사로서의 경험은 독립적인 티칭아티스트(외부인) 그리고 예술 전문 교사(내부인)로서의 인식과 감수성이 합쳐져 예술과 예술 교육 및 학습에 얽힌 문화를 포함하는 통합된 교육 환경에 대한 공감적 세계관을 형성한다.

2부의 마지막인 「충분한 일자리 찾기」에서는 무용 티칭아티스트로서 20년간의 경력을 살피며 고용 기회, 선택, 어려움과 관련된 복잡함에 통찰력을 제공한다. 편집자의 연구에서 가져온 베스의 이야기는 파트타임으로 일하며 고용이 불안정한 비정규직 티칭아티스트가 통상적으로 겪는 어려움을 이야기한다.

표 7 교육 대상자 구성(참고. n=172.)

	n	%
K-12 학교	144	84
방과 후 프로그램	122	71
대학 프로그램	104	60
레크리에이션 또는 커뮤니티 센터	100	58
위험한 환경의 청소년	82	48
유아기 아동	79	46
소수 인구	75	44
장애인	62	36
멘토링 프로그램	54	31
노년층	50	29
관객 개발	47	27
병원, 치료 시설	26	15
성소수자	22	13
가정 학대/폭력	18	11
재소자	15	9
약물 남용/재활	13	7
구금 시설	12	7

표 8 분야별 실무에서 겪는 어려움(참고. n=172.)

	무용(%)	연극(%)
행정 관료 체제 및 정책	47	54
낮은 임금	35	46
불충분한 일자리	24	45
대하기 힘든 행정 담당자와 정책 담당자	28	33
일정 조율 문제	29	26
업무의 연속성 부족	22	32
커뮤니티의 티칭아티스트에 대한 이해 부족	19	26
의지가 없는 참가자	21	22

표 9 분야별 업무 만족도 및 업무 지원 만족도(참고. n=172.)

	업무 만족도			지원 만족도		
만족도 수준	무용(%)	연극(%)	전체(%)	무용(%)	연극(%)	전체(%)
매우 만족	44	33	36	10	6	7
만족	40	41	43	41	33	37
다소 만족	15	26	19	35	49	44
불만족	1	0	2	14	12	12
매우 불만족	0	0	0	0	0	0
합계	100	100	100	100	100	100

8장
개발, 그리고 그 반대편을 위한 연극
분야 정의하기

팀 프렌츠키

응용 연극의 범주에 포함되는 개발을 위한 연극(Theatre for Devel-
opment, TfD)은 영국에서는 일반적으로 사용되는 용어이며 미국에서
도 점차 사용이 늘고 있다(Taylor, 2003). 종종 커뮤니티 기반 연극이
라고도 불린다. 이 분야에서 연극의 과정은 주로 개인이나 그룹의 삶
을 변화시키기 위하여 연극적 질문이 아니라 사회적 질문을 사용한
다. 이것의 기원은 1970년대의 교육 연극(DiE & TiE)의 등장과 정규
교육에 있다. 학급 교사가 참여하는 경우에는 교육 드라마(Drama in
Education, DiE)라고 불렀고 전문 연극인이 학교에 와서 운영하는 워
크숍 수업에는 교육 연극(Theatre in Education, TiE)이라고 부르게 되
었다. 연극은 영어, 역사, 지리 등의 교과 과정 교육을 지원하기 위해
사용되었다. 아이들이 단지 수동적인 청중이 아니라 연극을 경험함
으로써 문제를 해결하고 의사를 결정하는 적극적인 학습자가 되도록

사용되었다. 1970년대 후반부터 응용 연극은 죄수, 노숙자, 가정 폭력, 성범죄 및 약물 남용의 피해자, 기타 소외 계층 등의 성인 그룹과 함께하는 비공식 교육 분야로 궤도를 확장했다. 같은 시기에, 나중에 '개발을 위한 연극'이라고 불리게 되는 작업이 아프리카, 아시아, 그리고 라틴 아메리카에서 개발되고 있었다. 연극은 발달의 범주에 속하는 삶의 측면에 광범위하게 적용되고 있었다. 응용 연극의 다른 영역과 마찬가지로, 개발을 위한 연극의 목적은 연극을 이용하여 물질적 · 심리적 박탈로 고통받는 사람들의 삶의 질을 향상시키는 것이다.

개발을 위한 연극 분야의 교육과 실천에서 비롯되는 많은 도전 과제는 그 용어 안에 포함되어 있다. '연극(theatre)'이나 '개발(development)'이라는 용어가 빈번하게 쟁점이 될 뿐만 아니라 가운데 긴 영어 전치사 'for'도 의미를 규정하는 데 한몫을 한다. 나는 1994년에 영국 윈체스터 대학(University of Winchester)에 개발을 위한 연극의 석사 프로그램을 만들었다. 영국에는 급성장하는 응용 연극 분야의 대학원 프로그램은 매우 많았지만 내가 개발한 프로그램은 연극의 구체적인 응용에 대한 통합 경험을 제공하는 점을 인정받아 윈체스터 대학의 국제적 평판을 높이는 데 역할을 했다. 학위 프로그램의 구조를 살펴보면 한 학기 동안 집중적인 교수법을 배우고 두 번째 학기에는 학생들이 한 분야에서 '실제' 프로젝트에 착수하는 프로그램을 진행했다. 수업 목표 중 하나는 연극 분야에서 일하는 사람들과 개발 분야의 사람들 사이에 존재하는 이해의 차이를 인식하는 것이었다. 커뮤니티 드라마 프로그램을 이수한 대학 졸업생과 연극을 이용하여 세계 빈곤, 부조리, 차별 문제를 해결하기 원하는 지역 커뮤니티 드라마 관련 분야 실무자가 상당수 있었지만 사회 개발 분야에 대한 인식은

낮았고 그 분야가 운영되는 방식에 대한 정보는 현재에도 거의 없다. 사회 개발 분야는 개발의 필요성을 전달하는 역할극을 날것 그대로 사용하는 것 말고는 연극의 잠재성에 대해 거의 인식하지 못했다. 예를 들어, 사하라 사막 이남 아프리카 지역의 보건 부문에서 활동하는 비정부기구(NGO)는 서구화된 '현대' 의술을 펴는 의사가 지역 보건의 개선에 방해가 되는 지역의 '마녀' 의사와 맞서 싸우는 단순한 묘사를 보여준다. 프로그램은 언제나 연극을 중심에 두고 있으며 개발을 위한 연극의 효과적인 조력자가 되려면(개발을 위한 연극에서는 '조력자'라는 용어를 자주 사용하지만 다른 맥락에서는 티칭아티스트라고 이해하면 적당할 것 같다) 졸업생들은 NGO의 목적, 즉 세계은행이나 IMF, WTO 등의 기관 운영과 같은 개발 분야의 기능뿐만 아니라 젠더, 문화, 개발에 대한 권리와 같은 몇 가지 기본 전제를 이해할 필요가 있다. 이러한 주제를 다룬 핵심 인물은 나의 이전 학계 동료였던 마이클 이더턴(Michael Etherton)이다. 이더턴은 아동 인권 관련 문제에 대한 인식 제고를 위하여 개발을 위한 연극의 방법론을 개발하면서 NGO에서 활동하기 위하여 학계를 떠났다(Boon and Plastow, 2004, pp.188~219; Prentki and Preston, 2009, pp.354~360; Etherton, 2006, pp.97~120).

교과 과정이 전쟁 후 개발 및 발전의 역사를 다루면서 개발을 위한 연극의 개념이 매우 문제가 많다는 사실이 분명해졌다. 전통적 개념의 발전은 경제 성장과 생활수준 향상에 관심을 가졌지만 문화적 차원의 발전을 포함하여 지금은 보다 폭넓은 개념을 이루게 되었다. 본 프로그램은 학생들에게 연극과 비디오를 이용하여 자신과 지역 커뮤니티를 위한 조력자가 되도록 교육하는 데 집중하는 한편, 역사적으로

볼 때 개발은 정부와 (더 적은 비중으로) NGO에 의해 이루어지며, 이전의 식민지를 대체한 개념이라고 주장한다. 즉, 1949년 취임 연설에서 트루먼 대통령이 밝힌 바와 같이, 개발은 저개발국가가 '우리'와 같은 수준이 되고 글로벌 자본주의(이후 신자유주의) 클럽에 가입할 수 있는 수단이었다. 학생들에게 제공하는 여러 문헌은 공식적인 개발 전략이 신진국은 물론 저개빌국의 풀뿌리 커뮤니티가 목표를 실현하고자 하는 의지에 심각하게 방해가 된다는 견해를 지지한다. 액면 그대로, 개발을 위한 연극은 세계 문화 단일화를 목표로 하는 기관의 서비스에 직원과 학생의 기술을 투입하는 것을 의미한다. 이 프로그램이 실질적으로는 개발의 정의에 반대하는 연극에 관한 것임이 분명해졌다.

개발이 일어나는 거시정치적 맥락을 차치하고, 개발을 위한 연극 실천은 미학적 어려움을 야기한다. 연극 과정이 개발 활동에 사용되기 때문에 연극의 유효성은 화장실을 만들기 위해 더 많은 구덩이를 팠는지, 에이즈 발병률이 감소했는지 등의 개발 목표에 따라 평가된다. 따라서 미학적으로 부적합하고 형편 없는 연극이 성공적인 개발 사례로 인식될 수 있다. 더 일반적으로, 개발을 위한 연극의 사용을 찬성하는 NGO들은 종종 연극을 실제 활동에 이용하는 것이 아니라 프로젝트의 시작이나 끝을 장식하는 이벤트를 꾸미는 용도로 사용하는 데 그친다. 경험이 많은 연극 제작자는 개발 연극의 수준이 예술적 기준에 밀접하게 관련이 있음을 알겠지만 사회 개발 분야 활동가는 그러한 부분을 실제로 해결해야 하는 문제에 거의 혹은 전혀 도움이 되지 않으면서 시간만 잡아먹는 작업으로 여길 수도 있다.

참여, 민주주의 및 지속 가능성의 원칙에 기반을 둔 개발을 위한

연극의 개념은 종종 의도된 결과와 특정 수혜자의 논리 체계에 어색하게 끼워 맞춰진다. 오늘날, 개발을 위한 연극이 제대로 이루어지기 위해서는 조력자가 지역 커뮤니티에 그들의 개발을 저해하는 요소에 대한 인식하도록 돕는 작업이 필요하다. 이러한 저해 요소는 대부분 지역 커뮤니티를 대표하여 개발을 추진하고 있는 다양한 기관이 채택한 경제적 패러다임에서 비롯하는 경우가 많다. 악명 높은 예로 국제 통화 기금(IMF)이 대출을 대가로 정부에 조건을 강제하는 것을 들 수 있다. 이러한 조건은 보통 가장 빈곤하고 가장 취약한 커뮤니티의 인권을 침해하고 더 심각한 빈곤에 고통 받게 한다(Klein, 2007). IMF의 전형적인 대출 조건은 정부의 지출을 줄이고 수출을 통해 수입을 늘리는 것이다. 전자는 종종 중등 교육뿐 아니라 초등 교육에 대한 과금 정책으로 이어지며, 후자는 수익성이 있는 작물만을 재배하면서 농업 구조를 파괴하고 농촌 인구의 기아를 야기할 수 있다.

개발을 위한 연극에서 전치사 'for(위한)'를 중심으로 역설과 모순이 점점 커지면서, 이제 프로그램은 단어의 사전적 의미에서 벗어나 더욱 자신 있게 개발로서의 연극에 초점을 맞춰가고 있다. 이는 연극 자체의 개발 과정에 중점을 둔다는 신호이다. (개발로서의 연극은) 연극 자체의 발전 과정에 중점을 둔다. 이러한 변화를 일으키는 한 가지 이유는 이 같은 연극 프로젝트를 시작하면 종종 새로운 커뮤니티가 형성되는 경향이 있기 때문이다. 연극의 공동 작업은 집단과 관련이 있으며, 연극 제작에 참여하는 가장 고립되고 소외된 개인들에게는 자신보다 더 큰 무언가에 속하는 경험일 수 있다. 연극이 다른 종류의 사회 변화를 위한 활동이나 정치적 개입으로 이어지는 현상은 차치하고, 우선 집단행동을 위한 장이 만들어지기 전까지는 아무것도 성취

할 수 없다. 현재 세계의 다수 커뮤니티가 물질적으로 박탈을 경험하고 있기 때문에 이른바 선진국이라고 불리는 나라의 시민들에게 이러한 과정을 체험할 수 있는 기회가 절실히 요구된다. 생생한 경험과 상상적 가능성을 결합하여 인간관계를 개선할 수 있는 공간에서 주체가 되어 자유로운 힘을 체험할 기회는 어느 한 사회 집단이나 지구상의 득정 장소에 국한된 득권이 아니다.

해당 분야의 주요 철학 및 교육학적 토대

개발을 위한 연극은 마르크스주의적 실천이다. 개발을 위한 연극은 카를 마르크스가 시작한 비판적 사회 분석의 틀에 들어맞는다. 세계는 변화할 필요가 있고 변화될 수 있으며 그 변화를 만드는 수단이 인간이라는 전제에 근거하고 있다. 프리드리히 헤겔(Friedrich Hegel)의 뒤를 따라, 마르크스는 변증법을 변혁의 동력으로 규정했다. "현 상황은 부정되는 과정에 있었고, 다른 것으로 바뀐다. 이 과정이 헤겔이 말한 변증법이다(McLellan, 1980, p.152)." 마르크스는 헤겔에게서 변증법을 가져왔지만, 헤겔의 철학적 결론은 물질적 실체에 대한 생각을 넘어섰기 때문에 마르크스에게는 막다른 길이나 다름없었다. 모든 것은 궁극적으로 인간의 마음 안에서 해결될 수 있으며, 그것이 실패한 곳에서는 신이 답을 줄 것이다. 「포이어바흐에 관한 테제」의 마지막에서, 마르크스는 헤겔의 입장에 대한 거부감을 나타냈다. "철학자들은 세상을 다양한 방식으로 해석해왔을 뿐이다. 요점은 세상을 변화시키는 것이다(McLellan, 1980, p.156)." 사회적 변화를 유도하는 방법으로 개발을 위한 연극을 주장함에 있어서, 베르톨트 브레히트(Bertolt

Brecht)가 그 기원에 중요한 역할을 했다는 점을 인정해야 한다. 그는 사회 모순을 살펴보고 변화를 일으키기 위하여 어떠한 압력을 어디에 주어야 하는지를 고찰하려는 목적의 공연을 만들고자 연극적 미학을 개발하는 데 마르크스의 변혁 이론을 이용했다.

브레히트의 작품과 이론은 번역이 활발하게 이용 가능해진 1960년대에 와서야 영어권 세계에서 영향력을 발휘하게 되었다. 연극 교육 운동이 성장한 때와 같은 시기였다. 그때가 되어서도 주된 관심은 그가 1933년 이후에 만든 작품이었다. 주류 교수법인 교육극(Lehrstücke)보다는 비주류 교수법인 '타협하는 형식들(compromise forms)'이 더 많은 관심을 받았다. 이러한 교수법은 브레히트가 자본주의 사회를 사회주의로 바꾸고자 하는 이들이 만드는 마르크스주의 공연에 대한 연구 끝에 만든 연극 교수법이었다. 그러나 이러한 연극과 실험은 이후에 만들어진 개발을 위한 연극의 조짐이었으며, 아우구스또 보알(Augusto Boal)의 '관객 겸 배우(spect-actor)'도 브레히트의 영향을 받았다. 관객 겸 배우라는 용어는 포럼 연극(Forum Theatre)에서 극에 개입하여 억압을 받는 희생자 역할을 하는 배우를 대신하는 관중들을 가리키기 위해 사용한다. 브레히트의 교육극은 "배우와 관객의 기존 시스템을 폐지한다(Weber and Heinen, 1980, p.35)." 그리고 전문 배우가 아닌 사람들의 연기가 가진 생산적인 힘을 보여준다.

브레히트가 개발한 소격효과(estrangement effect)와 같은 장치나 장면 구조는 친숙한 것을 친숙하지 않은 방법으로 보여주기 위해 만들어졌으며 관중의 비판적인 호기심을 불러일으키는 데 직접적으로 연관이 있다. 헤게모니에 대항하는 장치로 겉으로 보이는 모습과 현실 사이에 틈을 키워서 사회 불평등과 부조리의 깊은 구조가 드러나

게 만든다. 프로파간다가 빠르게 전파되고, 마케팅, 미디어의 대중 조작이 공공연히 일어나는 세계화가 진행된 세계에서 이러한 과정은 모든 개발을 위한 연극 프로젝트에서 매우 중요한 요소이며, 사회·정치 구조를 변화시키려는 염원을 담고 있다. 조력자를 훈련하는 데 기본 요소는 공연의 미학에 대한 실용 및 이론 연구이다.

브레히트가 모순이나 위기를 변화가 일어날 수 있는 순간으로 보여주는 방식은 보알의 포럼 연극에서 위기가 일어나는 순간에 어떻게 행동해서 해결할지 관객 겸 배우에게 보여지는 방식에 매우 큰 영향을 주었다. 보알이 고안한 포럼 연극에서는 여러 배우가 주인공('억압'받는 사람)이 극한 위기에 빠지는 순간을 보여준다. 그 이후 관객이 '관객 겸 배우'가 되어 주인공 역을 하는 배우와 교체하여 그 장면을 새롭게 연기하면서 상황을 변화시킬 수 있는 대안을 제시해본다. 이러한 해결 과정은 연극적 수단을 이용하여 결과적으로 무대 밖의 상황에 적용할 수 있는 행동을 예행연습하는 것이라 볼 수 있다. 파울로 프레이리(1972)가 주창한 의식화(conscientization)의 관점에서 생각해볼 때, 브레히트의 연극은 의식이 생겨나는 첫 번째 단계이며 관중에 의해 취해진 어떠한 사회적 행동에 의해 전체 과정이 완성된다. 교육극의 경우 관객은 없고 연기하는 자들은 연극적 교육에 참여한다. 브레히트는 학습은 추상적인 지식을 흡수하는 게 아니라 오직 살아있는 경험을 대면함으로써만 가능하다는 핵심 믿음을 지녔다는 점에서 프레이리와 궤를 같이한다. "현실에 의해 배운 것만 현실을 변화할 수 있다(브레히트, 1977, p.34)." 이것이 개발을 위한 연극의 핵심 개념이다. 개발을 위한 연극의 과정은 참가자가 프로젝트를 위해 가지고 온 물건들에서 시작한다. 연극을 지역 커뮤니티에 전달하는 자신

들의 메시지의 질을 개선하는 수단으로서 인지한 NGO는 그 방법론과는 정반대에 있다. 식민지 모델은 지식의 속성이 중앙에서 주변부의 불행한 이들에게 퍼져나가는 것이라 했으며, 개발을 위한 연극을 실천하는 그 주장을 배척한다.

이데올로기적 토대의 경우, 브레히트가 마르크스에게 영향을 받았듯 아우구스또 보알은 파울로 프레이리에게 영향을 받았다. 보알은 프레이리에게 배운 것을 연극에 적용했다. 그러한 영향은 보알의 세미나 작품 〈억압받는 자들의 연극(The Oppressed)〉(Boal, 1979)이 의도적으로 프레이리의 작품 『억압받는 자들의 교육학(*Pedagogy of the Oppressed*)』(1972)의 제목을 따온 것에서 확인할 수 있다.

이러한 변화의 변증법적 과정은 프레이리의 작품을 관통하며, 후기 마르크스주의 비판적 이론가들의 노선과 정면으로 마주하게 된다. 변증법에 대한 그의 관념이 개발을 위한 연극의 목적을 이해하는 데 필수적인 원천이며, 극 변화를 변증법적 과정으로 받아들이는 방식은 그의 사고 및 현실, 상상의 변증법적 관계에 기반을 둔 연극의 실천으로 연결된다.

이전에 브레히트가 그랬듯, 보알은 변화가 가장 시급한 사람들('억압받는' 비활동가)을 대상으로 사회를 변화시키고자 연극을 개발하기 위해 전통적인 연극의 경계에서 벗어난 연극 예술가였다. '억압받는 자'는 프레이리가 착취의 피해자들을 묘사하기 위해 사용한 용어로 정치, 사회, 또는 가정에서의 피해자를 의미할 수 있다. 관객 겸 배우가 존재하는 포럼 연극은 브레히트가 학교 수업, 노동자 합창단, 무역 노조 협의회에서 작업한 교육극보다 확실히 개선된 단계에 위치한다. 마르크스가 새롭게 의식화된 노동 계급 사이의 혁명적인 변화에 모터

역할을 했듯이 보알도 그의 '억압받는 자들의 연극'을 '혁명의 예행연습'으로 사용하고자 했다(Boal, 1979, p.141). 그러나 마르크스의 혁명적 변화의 뿌리에 대한 분석이 특정한 역사적 순간에 집중되었다고 비판받았듯이, 포럼 극장의 매개체로서 실시된 보알의 연극 분석도 너무 엄격하고 단순화한 듯 보였다. 그리고 군부와 소수 독재 정치가 지속되었던 브라질 사회에서, '억압받는' 계층과 작업해서 나온 결과물의 비중이 너무 컸다. 특히 관객 겸 배우가 극에 개입하여 대체할 수 있는 역할이 오직 '억압받는 사람'에 한정되어 있다는 것은 많은 문제점을 야기한다. 현대 사회에서, 표면에 드러나는 현실과 깊은 구조 사이의 모순을 강조할 수 있는 전략적 이점이 없는 경우 누가 '억압하는 자'이고 누가 '억압받는 자'인지 종종 불확실하다. 가해자와 피해자를 확실하게 이원화하는 것은 포럼 극장의 구조를 명백하게 드러내는 데 도움이 되지만 우리 중 어느 누구라도 하루에 억압을 하기도 하고 받기도 하는 실생활과 왜곡된 모습을 만들어내게 된다. 더 나아가 사회의 피해자에게 사회 변화의 책임을 위임함으로써, 브레히트의 추종자들에 의해 정립된 포럼 연극의 '규칙'은 힘있는 자들은 태도와 행동을 바꾸지 않아도 된다고 변명하는 위험을 감수한다. 이는 이미 큰 '억압받는 이들'의 문 앞에 놓아두는 또 다른 과제가 된다.

이것은 너무나도 쉽게 '자신'을 변화할 필요가 있음을 직시하지 않기 위하여 타인을 객관화하는 또 다른 사례가 된다. 개발을 위한 연극이라는 용어도 같은 경향에 쉽게 빠진다. 여러 이름으로 불리는 커뮤니티 연극과 교육 연극에서 진행하는 활동은 개발을 위한 연극과 동일한 방법론을 추구한다. 소위 제3세계라고 불리는 국가의 빈곤한 사람들을 대상으로 프로젝트가 진행된다면 '개발을 위한 연극'이라는

이름을 채택할 가능성이 높지만 우리 근처에서 진행된다면 다른 이름으로 불릴 확률이 높다. 왜냐하면 '개발'은 우리가 남들을 대상으로 하는 일이고 우리는 이미 개발되었기 때문이다. 개발을 위한 연극의 핵심에는 모순과 역설이 존재하지만 마르크스와 프레이리가 제시한 조건에 따라 사회 및 정치적 변화에 기여하고 브레히트와 보알에 의해 연극의 맥락으로 전환될 수 있는 실용적인 수단으로 남아 있다.

개발을 위한 연극의 미학

개발을 위한 연극(Theatre for Develoment)에서 개발로서의 연극(Theather as Development)으로의 변화는 미학의 중요성에 대한 이해가 커지고 있다는 신호이다. 더 이상 미학적 요소를 개발자가 취사 선택할 수 있는 항목으로 간주해서는 안 된다. 개발을 위한 연극이 비연극적 개발 목표 달성을 위한 도구로서 사용되는 상황은 계속되고 있지만, 현재의 많은 응용 프로그램은 커뮤니티의 발전에 문화적 차원이 얼마나 중요한지를 인지한다. 살아있는 경험의 현실을 기반으로 연극을 만드는 작업에 참여하는 것은 때때로 참여자와 관객 모두에게 변화를 자극할 수 있는 심오한 발달 활동이다. 개발을 위한 연극의 미학에는 두 가지 요소가 있다. 첫 번째는 참여자의 경험에서 뽑아낸 재료, 두 번째는 관객과의 소통이다. 즉 공연 내용과 명시적으로 연결되어 있는 그룹과, 관객과 소통하는 내용의 공유 또는 무대 위의 위기 상황에 대한 대응이라 할 수 있다. 이것이 정통 연극과 응용 연극의 주요 차이점이다. 연극이 사회 변화를 유발할 가능성은 누군가가 공연 티켓을 구매할지도 모르는 무작위한 기회에 맡겨지지 않는다. 대신

미학의 주요 요소는 공연과 관객 간의 의도된 관계라고 할 수 있다. 공연 공간이 드라마 워크숍의 제한된 설정에서 열린 공간으로 옮겨지면, 첫 번째 과정의 일부는 누가 공연을 보아야 하고 누구의 인식이 제고되어야 하며 누가 변화되어야 하는가를 결정해야 한다. 내가 작업했던 그룹 중 동료뿐만 아니라 관중 앞에서 공연하고 싶은 욕구를 표현했던 이들은 관객을 작업의 창작 과정에 참여시킬 것인가에 대해 결정하라는 조언을 받았다. 정통적인 연극과는 달리, 완성된 공연을 볼 관객을 찾는 문제가 아니라 의도된 특정 관객에게 메시지를 전달하기 위해 어떻게 공연이 만들어져야 하는지를 고려하는 것이다. 초반에는 사람들을 사회 변화에 대한 적극적인 대화에 관객을 참여시키는 중요성을 이해하지 못했다. 그들은 관객을 분명한 메시지를 받는 사람으로 대했다(예: 피임약 사용, 손 씻기, 더 깊게 우물 파기). 아니면 현지 고관이나 자금을 지원하는 기관의 방문객들에게 보여주기 위한 프로젝트의 시작이나 끝을 나타내고, 지역의 이국적인 문화 형식의 기념 공연도 함께 열었다. 두 경우 모두 잠재 관객을 수동적으로 메시지를 받는 사람으로 인지했다. 프레이리의 교육 원리와 브레히트의 공연 미학에 기반을 둔 실천은 연극 공간을 넘어선 사회적 개입이라는 관점에서 관객에게 더 많은 것을 요구해야 한다.

NGO의 경우, 1990년대 초 영국 NGO 단체인 액션에이드(ActionAid)가 우간다에서 진행한 디딤돌 프로젝트(Stepping Stones project)에서 관객이 적극적인 참여를 하는 중대한 발전이 있었다. 현재 정부는 NGO는 임상적인 방법만으로 에이즈 확산에 대처하려는 그들의 시도가 성공적이지 못했음을 깨닫고 있다. 지속 가능한 장기적 변화를 일으키기 위하여 액션에이드는 에이즈에 취약한 지역 커뮤

니티의 관습적인 성행위 방법이 바뀌어야 하며 변화의 수단은 지역 커뮤니티 그 자체, 특히 가부장 문화의 남성들이 되어야 한다는 점을 깨달았다. 디딤돌 프로젝트의 방법은 다음의 세 가지 핵심 원칙을 중심으로 진행된다.

1. 가장 좋은 해결책은 그들 스스로 개발한 방법이다.
2. 남성과 여성은 동료들과 함께 있을 수 있는 개인적인 시간과 공간이 필요하며 그곳에서 관계나 건강한 성생활과 관련된 스스로의 욕구와 염려에 대해 알아볼 수 있어야 한다.
3. 행동 변화는 전체 지역 커뮤니티가 참여하면 더욱 효과적이고 지속 가능성도 훨씬 높다(Action Aid, 2000, np).

프로그램 참가자가 이러한 원칙과 연결될 수 있는 가장 효과적인 방법 중 하나가 연극을 통하는 것이었다. 연극을 통하여 마법 같은 해결책이 아니라 실생활과 관련된 해결책을 연극 공간에서 찾을 수 있고 미리 연습해볼 수 있다. 오늘날 전체 개발을 위한 연극 단체들은 HIV 및 에이즈의 확산에 대한 인식을 제고하고 퇴치하는 작업에 주력하고 있다. 남아프리카의 드림에이드(DreamAide)가 그 대표적인 사례이다.

개발을 위한 연극에서 개발로서의 연극으로 강조점이 변화하는 것은 지역 커뮤니티와 그 구성원의 발달을 촉진하는 수단으로 연극의 미학을 인지하고 있음을 의미한다. 이러한 변화의 결정적 요인은 민주적 참여라는 개념이다. 과거에는 NGO가 발표한 이슈(예: 임업, 수자원, 미시경제학, 에이즈 예방)를 가지고 지역 커뮤니티에 접근할 때 커뮤

니티의 참여 조건은 외부 전문가에 의해 미리 결정되었다. 미리 발표된 주제가 없더라도 NGO 직원이 지역 커뮤니티 구성원에게 해결해야 할 문제가 무엇이냐고 물으면 그들은 커뮤니티가 대응할 수 있는 체제를 주제로 결정한다. NGO와 정부기관은 해결해야 할 문제를 가지고 있지만, 사람들은 이야기를 가지고 있다. 따라서 개발로서의 연극은 개인이나 그룹의 스토리텔링에 참가자를 참여시켜서 지역 커뮤니티의 생생한 경험이 NGO가 듣고 싶어하거나 자금 기관의 재정 지원을 얻어내기 위한 시도에서 생기는 왜곡이 없이 드러날 수 있도록 한다. 이러한 개인적인 이야기를 수집하는 효과적인 방법 하나는 연극 워크숍 참가자에게 살면서 내렸던 주요한 결정과 전환점을 그리거나 쓸 시간을 주고 인생 지도를 만드는 것이다. 지도에는 부모나 조부모에 대한 언급이 포함되고 개인과 커뮤니티의 역사적 정체성이 하나의 작업 공간에서 만난다. 개인적인 이야기가 공동이 소유하는 자료가 되어 드라마 형태로 발전하는 과정은 필연적으로 느리며, 이야기의 주인이 자료의 소유권을 포기하는 것이 고통스러울 수도 있다. 그러나 진정한 민주적 참여가 이루어지려면 사람들은 유엔 아동 권리 협약(CRC, 1989) 제13조의 정신에 따라 이야기를 분명히 하기 위해 필요한 시간과 공간을 가져야 한다.

아동은 표현의 자유에 대한 권리를 가진다. 이 권리는 구두로, 서면으로, 또는 인쇄물로, 예술의 형태로, 또는 아동이 선택한 다른 매체를 통해 국경을 불문하고 모든 종류의 정보와 아이디어를 찾고, 받고, 전달할 자유를 포함한다(n.p.).

개발을 위한 연극은 자신의 존재를 확인받거나, 아니면 커뮤니티또는 더 넓은 사회에 대한 인식을 높이고 경우에 따라 개입하기 위하여 개인이 자신의 삶과 정체성을 연기할 권리에 대한 것이다. 보알은 훈련받지 않은 배우나 비활동가로서의 전문 배우를 참가자로 언급했다 (Boal, 1992). '억압받는 자들의 연극'의 하위 용어로써, 보알은 보통 사람들이 초기 형식의 극히 제한된 역할극을 넘어 개인 및 사회 해방을 위한 연기를 경험할 수 있도록 디자인된 방법을 고안했다. 오늘날, 전 세계적으로 개발이 필요하다고 여겨지는 곳에서 광범위한 연극 방법을 사용하는 것이 일반적이다. 예를 들어, 『난민 공연(*Refugee Performance*)』(Balfour, 2013)이라는 제목의 사례 연구집에서는 개발 목적으로 대본이 있는 드라마를 사용하는 것을 포함하여 다양한 연극 전략과 미학의 출발점을 보여준다. 이러한 사례의 공통점은 비활동가를 이용하는 것이다. 내 경험상 대부분의 젊은 사람들과 고연령 대의 사람들은 자신의 이야기를 설득력 있게 연기하는 데 능숙하다. 결국 그들의 이야기이기 때문이다. 공연의 핵심이기도 한 환상과 현실 사이의 균형 잡기에서 배우가 아닌 사람들은 다른 이들을 효과적으로 설득하며 별다른 기교 없이도 현실에 가장 가깝게 재현한다. 전문 배우는 타인의 이야기를 자신의 이야기처럼 연기하도록 훈련받지만, 배우가 아닌 이들은 자신의 존재를 의미하는 소재를 확실하게 장악한다.

이야기를 전하는 것이 개발을 위한 연극의 기본 구성 요소이기는 하지만, 그 자체로는 개발의 관점을 반드시 포함하지는 않는다. 삶을 축하하고 특정 역정에 공감대를 형성하는 것은 사실상 사회 변화를 촉진하는 것이 아니다. 바로 이 부분에서 조력자가 개입하여 커뮤니티가 이루고자 하지만 방법을 정확히 모르는 변화를 도울 수 있다.

조력자의 기능은 그들의 이야기에서 개발의 가능성을 끌어내는 것이다. 대화로 개입하며 이야기를 미적 거리의 체계에 안착하여 개입과 변화의 관계를 수립할 수 있도록 돕고 개인의 이야기를 정치적인 이야기로 바꾸도록 한다. 자익스 음다(Zakes Mda, 1993)는 최대 참여를 장려하고 효과적인 개입을 보장하는 것 사이에 존재할 수 있는 모순을 인지했으며 '최석의 개입'이라는 용어를 만들어 참여와 개입 사이의 생산적인 긴장감을 설명했다(Marotholi Traveling Theatre, People People Play People, pp.164~176).

그 과정에서 이 모순을 제거할 수는 없었지만 조커는 보알이 최적의 개입을 성취하려는 장치이다. 조커는 유능한 즉흥 연기자로, 관객 겸 배우가 제공하는 것을 이용해서 현실을 분석한다. 조커는 포럼 연극의 조력자로, 자신과 타인, 억압받는 사람과 억압하는 사람 사이의 변증법적 관계를 드러내는 역할을 한다. 이러한 기능적인 면에서 볼 때, 내가 다른 곳에서 연구한 것처럼(Prentki, 2012, pp.201~220), 조커는 연극에서 어리석은 이들과 함께 서 있다. 관객 겸 배우의 참여가 한 번에 받아들여지고 비판적인 검토를 견디는 것은 바로 이 어리석음을 통해서이다. 개입은 예행연습처럼 일어나고, 만약 상상 속의 가능성과 합쳐진 살아있는 경험의 시험을 견디지 못하면 그것은 웃으면서 악의 없이 생겨나 억압이 일어나는 시작점으로 돌아가게 된다. 셰익스피어의 희극 〈십이야〉에서 잠재적으로 폭력적이고 불편할 수 있는 결론은 일란성 쌍둥이가 동시에 출현하여 합동 결혼을 올림으로써 피할 수 있었다. 이는 연극을 재미있게 만드는 요소이지만, 광대 페스티는 마지막에 "비가 오는 곳엔 매일 비가 오네"라며 이러한 전개가 이 세상에서는 통용되지 않는다고 상기시킨다. 무대와 관객석, 그리고

허구와 현실을 오가는 광대의 유서 깊은 능력은 연극에 사회 비평이나 개입을 통한 변증법적 실천의 원형이라고 할 수 있다. 광대는 억압받는 자와 억압하는 자 모두에게 도전하며 그들이 가진 가치와 관습에 대해 다시 생각해보게 한다. 개인이나 사회 차원에서나 두 개의 상충되는 개념이 공존할 수 없기에 변화가 일어나야 하는 모순점이 생긴다. 현대 사회에서 사례를 찾아보면 자녀를 몇 명이나 출산할지 결정할 수 있는 인간의 권리일 수도 있다. 이러한 권리는 우리가 사는 행성에 인구가 과잉되어 초래될 수 있는 치명적인 결과와 대립된다. 루이스 하이드(Lewis Hyde, 1998)는 다음과 같이 간결하게 설명했다(Trickster Makes This World, 1998).

> 문화 환경에서 모순을 감지하지 못하는 사람들은 문화가 지속적으로 남기는 진부하고 낡은 제스처, 비유, 아이디어, 온갖 전형적인 좋고 싫은 것들을 행하는 주체가 되는 것 이상의 위험을 안고 있다(p.307).

티칭아티스트, 즉 조력가는 광대로서 사회 변화에 대한 섬세한 책임을 지니고 있다. 그러면서도 다른 한편으로 이들은 지역 커뮤니티에서 NGO의 대리인이 될 수 있으며, 따라서 프로젝트에 자금을 지원한 사람들을 응대해야 할 책임이 있는 존재일 가능성이 크다. 다른 한편, 이들은 커뮤니티를 위해 일한다는 것을 보여줌으로써 커뮤니티의 구성원에게 신뢰를 얻어야 한다. 티칭아티스트의 출발점은 목격하고 들은 경험에 대한 겸손과 존중이다. 커뮤니티의 모든 부분에서 완전한 민주적 참여가 일어나도록 하기 위하여 조력자는 예술을 적용하여 가능한 한 효과적으로 참가자의 경험을 의도한 관객들에게 전달하도

록 돕고 참가자가 그들의 이야기에서 모순과 역설을 대면하도록 북돋아야 한다. 이러한 과정은 공연을 구성하기 이전에 행해져야, 관객이 무대에서 보여지는 위기에 대응하도록 만들 수 있다. 개발을 위한 연극의 목적은 지역 커뮤니티가 가진 문제를 해결하는 것이 아니라 공연 장소를 넘어 세상에 변화를 가져오는 반응을 유발하는 것이다. 그 과성에서 티칭아티스트는 청취사, 인출가, 협상가, 무대 관리자의 역할을 할 수 있지만 대부분 그들은 광대이다. 어리석음의 기술은 모순을 구조화하는 것이다. 모순은 사회 변화의 원동력이다.

무엇이 행해져야 하는가?

개발을 위한 연극은 개인, 사회 및 정치 변화를 일으키기 위해 만들어진 방법이다. 따라서 개발을 위한 연극은 오늘날 변화가 가장 시급한 부분, 인류 사회가 직면한 가장 뻔뻔한 모순에 대처할 필요가 있다. 신자유주의가 세계를 지배하는 체제가 된 지 40년이 지난 지금, 우리 앞에는 불의, 불평등, 그리고 환경 파괴라는 큰 문제가 놓여 있다. 응용 연극이 세계를 구할 수 있는 만병통치약은 아니지만 이러한 투쟁 속에서 잠재력을 시험해볼 때이다.

 한 가지 중요한 부분은 신자유주의의 희생자들과만 작업하는 전통을 깨는 것이다. 이를 위하여 포럼 연극에서는 억압받는 자와 억압하는 자를 엄격하게 이분법으로 나누어 적용하는 것보다는 더 복잡하고 다단한 형태를 적용하여 사회 및 정치 생활의 모든 영역에서 사람들이 실제로 겪는 현실을 다룰 수 있어야 한다. 그러한 형태 중 하나는 부르스 버튼(Bruce Burton)과 존 오툴(John O'Toole, 2005)에 의해 개

발된 강화 포럼 연극(Enhanced Forum Theatre)이 있으며 학교 상황 이외의 여러 맥락에서 사용할 수 있다. 약자를 괴롭히는 사람의 관점을 반영하여 만든 남을 괴롭히는 것을 반대하는 개념론은 거시 및 미시적 관점에서 힘의 불균형 상황을 해결하기 위하여 이용 가능한 큰 잠재력을 가지고 있다. 개발을 위한 연극을 이러한 방향으로 발전시키지 않는다면, 사회가 제대로 기능하지 못해서 생겨난 희생자가 불평등과 불의에 더 잘 대처할 수 있지만 구조적 문제는 해결한 채 시민 사회에 길들게 하는 대리 존재가 될 위험이 있다. 조력자는 치료사의 역할을 억지로 떠맡아서 참가자를 친사회적 행동 방식으로 돌아가게 하기 위하여 '응용 연극'이라는 처방이 필요한 환자로 취급하고 있다. 사회라는 거대 단일 조직은 이러한 과정에서 비판을 받지 않는다. 왜냐하면 비판을 받을 만한 미적 거리가 충분히 만들어지지 않기 때문이다. 효과적인 커뮤니티 연극 제작을 위해서는 힘있는 중개자를 발굴해야 한다. 그들이야말로 변화를 일으킬 가능성이 높은 사람들이기 때문이다. 그건 어려운 일이다. 왜냐하면 타인에 대한 그들의 태도, 가치관, 결정이 미치는 영향을 알아보기 위해 익숙해진 역할에서 벗어나는 과정에 스스로를 기꺼이 노출시켜야 하기 때문이다. 권력이 자발적으로 그 자리를 포기하는 경우는 드물지만 화폐나 착취적인 방식 이외의 인간 간의 관계를 재고하는 과정은 신자유주의에 균열을 만들고(Holloway, 2010) 인간 정신을 새롭게 성장시킬 수 있다. 이 과정의 중심에는 불의와 불평등을 인식하면 정의와 평등을 낳을 수 있다는 변증법적 인식이 있다. 이러한 인식을 통하여 착취의 이분법적 구조가 새로운 사회의 형태로 변화할 수 있다. 이는 분명 유토피아이지만, 유토피아에 비전이 없으면 개인, 사회, 정치적 변화가 있을 수 없다.

개발을 위한 연극이 미래의 의미 있는 사회 및 정치적 변화에 기여하기 위해서는, 티칭아티스트의 교육을 강화하고 발전시켜서 그들이 다른 세계에 요구되는 최적의 개입을 조율할 수 있도록 만들어야 한다. 조력자의 역할은 광대 짓의 일종으로 이해할 필요가 있으며, 그래야만 〈십이야〉의 광대처럼 진실을 말할 수 있는 위치에 있게 된다. 광대가 가진 역설과 모순이라는 무기는 권력을 가진 사, 전문가, 공무원에게 변증법적 변화를 소개하고 억압받는 이들의 입장에 놓는 수단이 된다. 광대와도 같은 티칭아티스트는 변화의 중심 역할을 하는 이들의 의식을 각성시키는 구실을 한다.

> 사실 의식화는 인간 조건의 필수 사항이다. 인식론적 호기심에 대한 우리의 능력을 발전시키기 위하여 우리의 세계, 사실, 사건, 의식 있는 인간에게 필요한 것들에 대한 이해를 심화시키기 위하여 우리가 따라야 할 길이다(프레이리, 1998, p.55).

이러한 인식 안에서 새로운 세계가 가능하다는 영원한 희망이 일어난다.

9장

성찰하는 티칭아티스트가 되기 위한 준비

연극 활동의 성찰 과정

크리시 틸러

세르비아 베오그라드 : 2000년 봄

세르비아의 연극 제작자들과 나는 베오그라드 국립 극장에서 무대에 올랐다. NATO 폭격이 있은 지 9개월 후, 나는 젊은 사람들과 함께하는 일련의 드라마 워크숍을 진행했다. 〈리어 왕〉을 가지고 작업하고 있었다. 우연한 선택이 아니었다. 작품에서 리어 왕은 세 딸들에게 왕국을 나누어 주기로 결정하고, 세르비아 또한 최근 스스로 영토를 분할하기로 결정한 나라였다. 나는 베오그라드 국제 연극 페스티벌에서 드라마와 연극을 사용하여 교육, 사회 참여, 인도주의적 맥락을 다루는 참여 예술 실천을 검토해달라는 요청을 받았다. 특히 나는 세르비아 배우, 연출가와 함께 드라마가 지닌 은유와 상징 능력을 이용하여 이 지역의 젊은이들이 최근에 겪었던 어려운 상황을 탐험할 수 있는

안전한 공간을 만드는 작업을 했다.

워크숍이 시작했을 때 권력과 지위, 주인과 하인, 남자와 여자, 아버지와 딸, 부모와 자식, 광기와 온전함, 자기 이해와 자기 이해의 부족, 국가와 망명 등의 주제를 논의했다. 이러한 주제는 연극이 사회적 이슈와 도덕적 딜레마는 물론 감정을 다루는 방법에 문제를 제기할 수 있는 방법이라는 면에서 내게는 매우 상활한 영역이었다. 어느 시점에서 우리는 리어 왕과 극중의 다른 인물 간의 관계에 대하여 조사했고 누가 (리어 왕을 제외하고) 어떤 역할을 맡을지에 대해 결정했다. 의자 하나가 무대 중앙에 배치되고 리어 왕을 나타냈다. 무대 옆의 밧줄 가닥을 이용하여 왕궁에서의 직위, 왕국에서의 지위, 가족 내에서의 위치 등 리어 왕과의 다양한 관계를 보여주었다. 리어 왕과 그들 사이에 밧줄 길이가 가장 짧은 이는 누구인가? 그것은 어떻게 결정되었는가? 어떤 근거로 결정되었는가? 리어 왕과 연관이 없는 사람이 있는가? 꼬인 부분은? 매듭이 있는 부분은? 긴장은 어디에 있는가?

거미줄처럼 복잡한 곳에서는 각각이 놓인 자리에 대하여 토론했다. 토론을 통하여 자신의 위치를 바꾸고 서로의 자리를 정해주고, 논거를 대고, 듣고, 응답했다. 어느 시점에서 합의에 도달했고 내용과 이미지가 만들어졌다. 이 과정에서 사진을 찍었다. 그리고 새로운 동선을 정할 때 다시 우리의 자리에 대하여 논의하고 우리가 맡은 인물에 대해 다시 연구했다.

결국 우리는 휴식을 취하고, 밧줄을 내려놓고, 작은 그룹으로 모여 생각했다. 활동과 연극 주제 간의 관계에 대해 생각해보았고 우리가 옳다고 느끼는 것을 공유할 방법에 대해 생각해보았다. 우리는 의미를 따라서 가고 있는가? 아니면 미학을 따라서? 주제에 대한 집단적

이해를 따라가는가? 한 사람, 아니면 사람들이 어느 시점에서 리더십을 발휘했는가? 아니면 진정한 협력의 과정이었나?

성찰 과정

필자는 연극 제작 과정에서 성찰의 역할을 강조하기 위하여, 특정한 제작 과정을 설명하고 거기에서 제기되는 질문을 던지며 본 장을 시작하였다. 동시에 예술가-교사가 트레이너로 참여하는 상황에서 개별적인 기술 개발에 관한 이야기보다는 기존에 존재하는 예술 교수법을 어떻게 과정에 적용하였는지를 보여주고 싶었다. 연극과 무용 분야 종사자는 반성 및 성찰을 통해 작업하고 아이디어를 바닥에 풀어놓고 시험해보고 실행해보는 것의 중요성을 잘 알고 있다. 창의적인 과정은 언제나 다른 사람의 의견에 귀를 기울이고, 위험을 감수하고, 실수를 하고, 그로부터 배울 의사를 포함한다. 이것은 본능과 직감을 가지고 일하는 것을 의미한다. 현재나 순간의 감각을 바탕으로 다른 이가 제공하는 창조성에 계속해서 반응하는 것을 의미한다. 본능적으로 성찰하며 일하는 티칭아티스트의 능력은 다양한 커뮤니티와 성공적으로 작업하는 데 매우 중요하다. 이렇게 넓은 범위의 상황을 직관적이고 본능적으로 대응할 수 있는 전문가가 도널드 숀(Donald Schön, 1983)이 바람직하게 제시한 바 있는 '성찰하는 전문가'이다.

연극을 제작하는 과정은 지식 공유 및 학습 이론에 대한 오늘날의 생각과 유사하다고 생각한다. 따라서 예술가-교사가 되고 싶다면 이론을 공부하며 더 깊은 의식적인 수준에서 성찰하는 능력을 향상하는 것이 핵심이 될 수 있다. 그렇게 함으로써 예술계에서 만연한 독학

의 전통에 치중하는 운동가/실용주의자와 학습에 더 중점을 두는 이론가/성찰자로 이분화하는 경향에 이의를 제기하고 싶다. 나는 예술가가 운동가/실용주의자와 이론가/성찰자의 사이를 본인의 창의적 실천 안에서 자주 옮겨 다닌다고 주장한다. 그렇다면 어떻게 마이클 폴라니(Michael Polanyi, 1967)의 암묵적 지식(tacit knowledge), 도널드 숀(1982)의 행동 중 성찰(reflection-in action)과 행동에 대한 성찰(reflection-on action)의 개념, 그리고 존 듀이(John Dewey, 1938)의 경험과 상호 작용, 성찰 간의 상호 관계에 대한 개념 같은 철학 및 교육학적 관점을 의식적으로 이용하여 연극 제작 과정을 분석하고 성찰하는 단계를 보조할 수 있는가? 실습 그 자체가 이론을 구체화하는 것임을 보일 수 있는가? 이러한 의문을 다루면서 본 장은 특정 연습의 순간을 이용하여 이론과 학습 실천 및 성찰이 동시에 일어나는 과정을 살펴볼 것이다. 티칭아티스트가 활동하는 커뮤니티의 다양성을 반영하기 위하여 여러 문화적 상황을 예시로 들 것이다. 예시는 연극과 드라마 연습을 기반으로 하지만 다른 분야와도 연결시킬 수 있을 것이다.

실천 과정

실천과 이론이 겹치는 부분을 생각하면 매우 많은 연극과 무용 실천의 모델이 이론을 다루는 지식과 학습의 성질을 가진 이론을 내재하고 있다는 점이 흥미롭다. 예를 들어 폴라니(1967)는 객관주의를 비판하며 학습 과정에서 스승이 '공감'의 역할, 다시 말해 폴라니가 이후에 스승이 '내재'의 역할을 설명하는 모습을 제자 무용수가 관찰하는 모습으로 묘사한다.

이 상황에서 두 종류의 '내재'가 나타난다. 공연하는 사람은 자신의 움직임을 신체 부위 안에 내재화하면서 안무를 조직화하고 관찰하는 사람은 외부에서 내재화되는 모습을 찾으면서 각 움직임들을 연결시키려고 한다. 공연하는 사람은 동작을 내면화한다. 이러한 방식으로 학생에게 내재화를 설명함으로써 학생은 스승의 기술을 느끼고 그를 뛰어넘기 위하여 학습한다(p.30).

관찰하고, 모으고, 자신의 몸을 이용하여 움직임을 내면화하는 학습 과정에 대한 이러한 설명은 이미 존재하는 것에 변증법적 관여가 더해져서 발생한다. 이는 연극과 무용에서 매우 중요하다. 베르톨트 브레히트는 이러한 관계 맺음이 연극 제작 과정에서 매우 중요하다고 주장한다. 창의성을 '최초의 것', '다른 것과 비교할 수 없는 것', '예전에 본 적 없는 것'이라고 보는 관점에 도전장을 내밀며 브레히트는 새로운 패러다임을 제시한다(1964).

창의적인 연기는 종합적인 과정이 되었다. 최초의 발명품으로부터 변증법적 과정을 거치며 이어가는 것은 더 이상 중요하지 않다. (……) 이 모델은 연기 스타일을 고치려는 것이 아니며, 차라리 그 반대에 가깝다. 초점은 발달에 맞춰져 있다. 변화를 유발하고 감지한다(pp.211~212).

브레히트와 마찬가지로 폴라니는 제3제국(Third Reich)이 세계의 과학적, 예술적 사상에 영향을 미치기 시작하면서 독일을 떠나야 했다. 두 사람 모두 창의적인 과정과 마찬가지로 진정한 학습은 학습자와 교사 사이의 역동적인 대화가 끊임없이 일어나고 암묵적 지식의

공유가 일어나거나(Polanyi, 1958, p.92) 아니면 '커뮤니티 규모의 실천'(Lave and Wenger, 1991, p.49)에서 오는 지식은 공동의 경험이어야 한다고 믿었다. 제2차 세계 대전 이후에 두 사람 모두 더 공정하고 더 정의롭고 더 깨인 사회를 만들기 위해 협동 작업이 필요하다고 주장했다.

브롬(2007)은 이러한 지식 공유의 패러다임으로서의 연극 개념을 더 깊게 연구했다. 문화를 암묵적 지식 또는 문화 다양성을 구성하는 것들이 표현하기 어렵거나 표면 아래에 잠겨 있는 '빙산'으로 비유하며(Hall, 1976), 연극이 더 유용한 모델을 제공할 수 있다고 보았다. 오늘날의 연극을 생각해볼 때 조금은 철이 지난 관점일 수도 있으나 그의 비유는 여전히 흥미롭다. "무대에는 특정한 설정이 있다. (……) 스포트라이트는 작품이 그 상황에서 초점을 맞추는 부분을 가리킨다. 연관이 깊고 중요한 것을 보여주면서 무대에서 그 외의 것들을 배경으로 만들어버린다(Brohm, 2007, p.4)." 공연 중에 이러한 초점은 바뀔 수 있다. "하지만 이를 설명하기 위하여 연극에는 연출가가 필요하다. 연출가는 암묵적인 단서를 토대로 의미를 만들어내는 원리이며 (……) 의미를 쌓아가며 표현한다. 연출가는 기억과 단서, 신체 움직임을 이용하여 그가 원하는 초점에 맞춘다(Brohm, 2007, p.4)." 다시 말해, 움직임의 관점을 보여주면서 연출가는 관객과 연기자의 암묵적 지식을 끌어낸다. 이것이 브레히트가 제스처라고 표현한 것이며 특정 순간의 인물의 행동과 태도를 맥락화하기 위해 사회적 의미와 신체적 행동이 협업하는 곳이다. 브롬에 의하면 '관점'은 고정된 것이 아니라 우리의 사회적 맥락으로부터 지속적으로 영향을 받고 경험에 의하여 정보를 얻는다. 브레히트와 마찬가지로 브롬도 관객의 존재와 반응은 무대

위에서 우리가 보는 연기를 이해하는 데 중요한 요소라고 주장했다. 〈리어 왕〉 워크숍 참가자들의 관점은 거의 확실히 그들이 최근에 경험한 대립과 분할에 의하여 영향을 받았으며, 워크숍 조력자인 나의 경험과는 매우 달랐다. 워크숍 도중에, 그리고 이후에 성찰하는 시간을 가지며 우리는 인물과 작품에 대한 암묵적 이해를 공유하고 폴라니가 말한 "상호 적응"을 이루어냈다. 이러한 연극 실천과 방법론 및 이론이 교차하는 지점에서 나는 우리가 성찰하는 전문가가 되기 위하여 준비하는 도구로서 창의적인 실천에 참여하는 가치를 인지하기 시작했다고 믿는다.

성찰 과정

일본의 회사가 어떻게 혁신적 사고의 선두주자가 되었는지를 설명하면서 노나카 이쿠지로와 다케우치 히로타카(1995)는 은유, 비유, 유추를 사용하여 암묵적 지식을 공유하는 데서 일본인이 더 편안함을 느낀다는 점을 지적하면서 서구와 일본을 비교했다. 연극 분야 전문가에게 있어서 물리적인 이미지를 만드는 것은 종종 시작 지점이 된다. 때때로 이러한 이미지가 왜 성공적이고 그룹에게 좋은지 설명할 필요가 없을 때가 있다. 그냥 그렇게 느껴지기 때문이다. 동시에, 왜 그것이 효과가 있고, 왜 비슷한 무언가는 효과가 없는지 정말 이해하고 싶다면 암묵적 지식의 공유를 넘어 성찰의 의식적인 과정에 대하여 더욱 깊게 파야 한다. 숀이 이야기하는 '행동에 대한 성찰'에 대하여 더 알아보자.

도쿄: 2008년 가을

일본의 연극 제작자와 나는 도쿄의 한 리허설 무대에서 다양한 교육 환경에서 활동하는 예술가들과 성찰하는 실천에 대한 개념을 살필 기회가 있었다. 나는 보알의 억압받는 자의 연극에서 '게임의 무기고(arsenal of games)'라고 불리는 개념을 설명하고 있었다. 참가자들은 둘씩 짝을 지었고 어깨를 낮대고 서로에게 기내는 게임을 했다. 파트너를 밀되, 완전히 밀어버려서는 안 되는 게임이었다. 시행착오를 거치며 우리는 서로가 같은 힘으로 밀지 않으면 안 된다는 사실을 알게 되었다. 파트너를 완전히 밀어버리거나 밀리는 것은 원치 않았다. 그렇게 되면 둘 다 넘어지게 된다. 자신의 힘을 사용할수록 파트너가 그의 힘을 쓰도록 이끌 수 있었다. 평형을 유지하기 위하여 계속 적응을 해갔다. 이 활동을 하면서 성찰하는 것은 도움이 되었다. 곧 서로를 미는 새로운 에너지가 생겼다. 모두가 오랫동안 균형을 잡을 수 있게 되었다. 마지막에, 우리는 지쳐서 대형을 흩트리고 자리에 앉았다. 참가자들은 안절부절못하며 파트너의 어깨를 주무르고 고개를 숙여 인사를 하고 미소를 지으며 웃기 시작했다. 나는 혹시 스스로에게 놀란 사람은 없었는지 물었다. "일본에서는 서로를 미는 것을 불편해한다. 지하철이라면 모를까"라고 참가자 한 명이 말했다. 또 다른 누군가는 "처음에는 파트너를 미는 게 싫었지만 내가 밀지 않으면 파트너가 넘어지기 때문에 내 파트너가 계속 내 쪽으로 밀도록 나도 밀어야 했다"라고 말했다. 그 게임을 하는 동안 마음속에서 어떤 생각이 들었는지 이야기했다. 나는 숀의 '행동에 대한 성찰'과 '행동 중 성찰'의 개념을 우리의 사고에 관한 다른 단계를 확인하는 방법이라고 소개했다. 파트너를 더 강하게 밀어야 한다는 걸 깨닫기 시작했을 때 우리

는 말 그대로 두 발을 딛고 서서 생각, 달리 말해 숀이 말하는 '행동 중 성찰'을 했다. 매번 밀 때마다 버티는 순간순간이 조심스럽게 평가 되어야 했다. 이런 종류의 성찰은 우리가 실천을 하는 도중에 생긴다. 빙판 길을 운전할 때 우리는 행동 중에 매순간 수정을 해나간다. 우리 는 왜 보알이 관객들에게 무대에서 행해지는 억압에 반응하라고 요청 을 하는 연극을 만들면서 이 게임이 배우들에게 도움이 될 거라고 보 았는지에 대해 생각했다. 보알의 포럼 연극에서 조커, 즉 관객 조력자 는 무대에 개입하여 인물의 행동에 새로운 제안을 하는 관객 겸 배우 (spect-actor)의 은유적 '밀기'를 자신 있게 관리할 수 있어야 한다. 조 커는 언제 그들이 가장 명백한 대답 이상으로 이끌지를 판단할 수 있 어야 한다. 뻔한 응답은 피하고 다르게 생각하도록 그들을 '밀면서' 그들이 배우에게 도전할 용기를 갖고 실질적으로 행동을 변화하거나 누군가가 자신의 행동에 대해 다시 생각해보면서 해결책을 지속적으 로 찾도록 만들 수 있어야 한다. 미는 게임을 보다 비유적으로 생각해 보면서 우리는 당시의 워크숍을 확장하여 우리 스스로의 조력을 위한 모델을 실행할 방법에 대해 궁리했다. 이제 우리는 '행동에 대한 성 찰'을 한다.

행동 중 성찰, 그리고 행동에 대한 성찰: 관찰

두 가지 형태의 성찰은 예술가-교사의 개발에 중요하다. 수업의 매 순간이 제대로 돌아가도록 하기 위하여, 그리고 또 방과 후에 전체 수 업에 대하여 반추하며 다음 수업에서는 더욱 개선하거나 왜 특정 수 업이 특히나 좋았는지를 살펴보기 위하여 그렇다. 뭐가 잘못되었는

지를 찾는 일은 보통 뭐가 맞는지를 찾는 것보다 훨씬 쉽다. 촉진 기술을 개발하기 위해 실제 워크숍에서 일어나는 '행동 중 성찰, 그리고 행동에 대한 성찰'에 대해 알아보자. 숀(1987)이 '성찰하는 전문가 교육하기'에서 설명했듯 깨달음은 행동 중에 일어난다. 암묵적 지식을 의미있고 기술적으로 적용하면 우리는 '현재를 행동하게' 된다(Schön, 1983, p.62). 그가 연극이나 드라마에서 사용하는 용어를 사용했다면 키스 존스톤(Keith Johnstone, 1996)이 말한 '그곳에 존재하기'라는 표현을 사용했을 것이다.

숀은 점층적으로 다양한 성찰을 이용하는 데 익숙해지는 것은 예술성을 습득하는 데 중요한 역할을 하며 전문가가 예상하지 못하거나 변칙적인 상황에서 행동 전략을 재구조해서 대응할 수 있게 한다고 주장한다(Schön, 1988, pp.31~35). 성찰의 여러 단계에서 사용할 수 있는 것 하나는 주의 깊게 관찰하고 보다 의식 있는 질문을 하는 것이다. 브레히트(1976)는 〈덴마크 노동자 계급 배우에게 관찰의 기술에 대하여 말하기〉라는 시에서 다음과 같이 설명한다.

관찰하기 위해서
비교하는 법을 배워야 하네. 비교하기 위해서
관찰되어야 하네. 관찰을 통해
지식이 만들어지고 지식이 필요해지네
관찰하기 위해서(p.233).

예를 들어 〈리어 왕〉 워크숍에서 우리는 키스 존스톤의 지위에 관한 연습을 이용해서 인물에 대하여 더 자세히 알아보기 위해 참가자

들에게 두 배우가 한 장면의 특정 순간에 인물 간의 지위 관계를 보여주는 이미지를 만들었을 때 무엇을 보았냐고 물었다. 참가자들은 (리어 왕의 딸인) 거너릴과 리건의 이미지가 그들에게 어떤 느낌을 갖게 하는지를 설명했다. 한 참가자는 "서로를 싫어하는 두 자매가 보인다"라고 했고 우리는 자세하게 들여다보기 시작했다. 내가 다시 "무엇을 보았나요?"라고 묻고 그들은 "다른 여자에게 팔을 두른 한 여자가 보여요", "다른 여자가 몸을 숙이는 걸 허락하고, 그다음에는 버티는 여자가 보여요", "한 여자의 팔이 다른 여자를 향해 날카로운 각도로 바뀐 게 보여요", "두 여자 사이의 밧줄이 팽팽해진 게 보여요"라고 말했다. 브레히트가 그의 배우들과 그랬던 것처럼 우리가 보고 느낀 것에 대하여 설명할 때만 우리는 우리에 대하여, 관객으로서, 어떤 이미지를 보고 어떻게 느끼고 어떻게 해석했는지를 이야기할 수 있었다.

자신의 일을 신뢰하기

스탠필드(Stanfield)는 『초점을 둔 대화의 기술(*The Art of Focused Conversation*)』(2000)의 서론에서 객관적 관찰을 통한 성찰 과정의 중요성을 강조했다. 여성 교수 한 명이 조지프 매튜스(Joseph Matthews)에게 그녀가 학생들에게 적용했던 과정을 설명하면서 언제나 수업에서 의미를 해석하기 전에 캔버스에 있는 색상, 모양, 물체, 획, 배치에 대한 이야기부터 시작했다고 말했다. 이 과정을 해체함으로써 매튜스는 조사 과정에 통찰력을 얻었고 나중에는 '초점을 둔 대화(Stanfield, 2000), 즉 ORID(객관적, 성찰적, 해석적, 의사 결정적) 의문을 제기하는 방법론으로 변화시켰다. 흥미로운 점은 다른 사람들에 의해 예술 실

천을 체계화하는 방식이다. 즉 방법론이 예술 자체에서 멀어질수록 더 큰 타당성이 부여되는 것이다. 동료 학습에 대한 보고서(Artworks North East, 2011)에서 트레이너는 예술가에게 성찰을 위한 도구로 ORID 방법을 소개했다. 예술가들은 이 방법의 유용성을 인지했지만 보고서가 실천과 얼마나 연관이 있는지를 보여주는 레퍼런스는 존재하지 않았다. 사회과학이나 비즈니스가 점점 더 예술 분야의 실천을 적용하고 수정해서 사용하고 있지만 비즈니스 훈련 방법론은 그 분야의 과정을 적법화하는 데 치중하려는 경향을 많이 보인다는 우려가 존재했다. 다른 분야가 예술을 경험적 학습을 촉진하는 도구로 보고 있지만 정작 예술 분야의 종사자는 그러한 활동의 가치를 신뢰하지 않는 듯 보인다.

헬싱키: 2013년 봄

헬싱키의 어느 큰 호텔 방에서 나는 리더십에 대하여 연구하는 워크숍을 이끌었다. 몇몇 참가자는 연극 분야에 몸담고 있었고 나머지는 문화노동부 관계자, 비즈니스 부문, 그리고 비영리단체, 대학 관계자였다. 우리는 파리에서 미러링(mirroring) 훈련을 했다. 우리는 돌아가며 동작을 이끄는 리더(leader)와 따라하는 팔로어(follower)의 역할을 바꾸었다. 서서히 우리는 리더와 팔로어의 역할을 바꿀 때 덜 공식적이고 보다 유동적인 접근을 통하여 지시 없이 본능적으로 바꾸는 시도를 했다. 이러한 활동이 관객이 보기에도 미적으로 부족하지 않도록 시도했고 너무 자연스럽게 이루어져서 누가 리더이고 누가 팔로어인지 알아보기 힘이 들 정도였다. 활동을 마치고 우리는 잘된 것이 무엇이고 파트너가 리더 역할을 받아 갈 때기분이 어땠는지, 리더 역할

을 할 때 재밌었던 것이 무엇인지, 팔로어는 뭐가 좋았는지에 대하여 논의했다.

(우리의 활동을 토대로) 현재에 존재할 필요, 팔로어를 책임져야 할 필요, 이끄는 것을 두려워하지 않을 필요, 이끌 때 동작을 확실히 할 필요, 이야기를 할 필요(비록 단어를 사용하지 않는다고 하더라도), 들을 필요(비록 단어를 사용하지 않는다고 하더라도), 파트너가 제공하는 것에 대해 개방적으로 받아들일 필요, 함께 일하고 어떤 특정한 순간에 누가 이끄는 것이 더 좋을지 판단할 필요에 대하여 이야기했다. 존 듀이는 『우리가 생각하는 방식』(1933)에서 성찰적 사고를 발달시키는 세 가지 태도로 (편견에서 자유로운) 개방적인 마음, 진심을 다하는 태도, 정보를 잘 받아들이는 관심, 결과를 받아들일 책임감을 꼽았다(p.33). 그의 말에 따르면 성찰은 '적극적인' 진행형 과정으로 활동 자체나 경험과 동떨어져 있는 것이 아니다.

헬싱키에서 우리는 21세기의 리더십이 요구하는 보다 폭넓은 사고를 하기 위한 우리의 활동이 어떠한 역할을 하였는지에 대하여 반추해보았다. 또한 예술이나 문화 활동이 직장에서 건강과 복지의 전반적 향상을 위하여 어떻게 공여할 수 있는지에 대하여 이야기해보았다. 존 듀이의 세 가지 태도를 이용하여 책임의 주체를 대화나 순간에 따라 변화하고, 적절한 시작점을 상대에게 제공하는 것에 대하여 탐구했다. 보다 넓은 영역에서의 리더십을 떠올리며 우리는 매번 역할을 바꿀 때마다 전통적인 리더라고 생각하는 이들, 예를 들어 대기업의 CEO, 군장교, 운동 팀의 매니저, 교장선생님, 성직자, 정치인 등으로 역할을 바꾸었다. 전형성을 가지고 연기하면서 우리는 그들이 보통 취하는 포즈를 몸으로 만들었다. 그런 후에 질문을 던졌다. 만약에

우리가 어린이집의 원장이라면, 여성 CEO라면, 묵언을 하는 종교 교파의 지도자라면, 엄마 네트볼팀의 매니저라면 어떻게 행동을 할지도 연기해보았다. 리더십이 제대로 작동한다면 상황과 맥락에 따라 그 모습이 달라진다. 브레히트의 개념을 넘어서기 위하여 우리는 기존의 모델보다 더욱 정교해지고 진부함을 깨뜨리기 위하여 노력했다.

그리고 우리가 개인적으로 좋아하는 리더에 대하여 생각해보았다. 우리는 말로 지시하지 않고 찰흙을 빚듯이 파트너의 몸을 움직여서 포즈를 취하게 하고 신체적 특성을 표현해서 파트너에게 메시지를 전달하는 활동을 했다. 몸의 어느 부분에 긴장을 하고 있고, 필요할 때는 모델을 제시하기도 하고, 얼굴 표정을 설명하고, 필요하다면 무게중심을 바꾸었다. 작업을 마치고 우리는 조각상들(파트너)에게 우리가 어떤 일을 한 것 같은지를 물었다. 그들의 포즈에서 무엇을 관찰하였는지, 그 사람에 대하여 어떤 느낌을 받는지, 어떤 의미에서 그 사람이 좋은 리더라고 생각하는지에 대해 물었다. 나는 그룹에게 듀이가『경험으로서의 예술』(1934)에서 제안한 '모양 만들기'의 역할에 대하여 설명했다.

예술가가 자신이 하는 일에 대한 만족감을 자각할 때까지 그들은 계속해서 모양을 만들고 다시 만든다. 이러한 만들기는 결과물이 경험상 좋다고 판단될 때까지 계속되며, 그 경험은 그저 지능이나 외부 판단이 아닌 직접적인 자각에서 온다(p.51).

리더에 의하여 살아있는 조각상으로 만들어지면서 자신이 누구의 조각이고 어떤 역할을 하는 사람인지 깨닫게 하는 방법에 대하여 생각

해보았다. 누군가를 표현하기 위한 우리의 내재화가 어떻게 공유된 지식에 기여했는지 생각해보았다. 마찬가지로 살아있는 예술작품의 제안으로부터 조각가가 무엇을 배웠는지 알고 싶었다. 우리는 조각 활동에 영감을 준 리더의 이야기를 공유하고 그 이야기를 아는 것이 우리가 이전에 상상하던 모습에 무엇을 더해주는지에 대하여 이야기를 나눴다. 활동 자체와 관련된 과정에 대하여 끝없는 대화가 오갔고, 새로운 리더십의 모델을 찾고 있거나 패러다임 변화에 대하여 고민하는 직장인들을 도울 수 있는 방법에 대하여 생각해보았다. 데이비드 콜브(David Kolb)의 학습 주기 모델에 따르면, 우리는 '배우에서 관찰자'로, 그리고 특정 부분에 몰두하기에서 거리를 두고 일반적 분석하기로 이동했다(p.31).

실험적 학습: 실제인가 상상인가?

학습자에게 정보를 주지 않고 활동이나 경험에 참여시키는 것의 중요성은 콜브의 경험적 학습 모델을 포함한 여러 학습 이론에서 다루어왔다. 아리스토텔레스는 "우리가 할 수 있기 전에 배워야 하는 일들을, 우리는 하면서 배운다"라고 말했다. 제니퍼 문(Jennifer Moon)이 '성찰적 학습 단계'(Moon, 2004, p.126)라고 지칭한 것의 중요성과 학습자의 암묵적 지식을 끌어낼 수 있는 능력은 계속해서 강조되고 있다. 하지만 이 행동이나 경험이 반드시 현실이어야 하는가, 아니면 현재 우리가 실제적 학습(authentic learning)이라고 부르는 학습 이론에서 아니면 상상이나 비유, 상징의 힘이 맡을 수 있는 역할이 있는가?

엔필드 & 런던: 2011년 가을

런던의 두 장소(엔필드의 어느 학교 체육관과 런던 투자 은행의 훈련 공간)에서 도로시 헤스콧(Dorothy Heathcot)의 전문가의 외투(Mantle of the Expert) 드라마 기법을 매우 다른 두 그룹과 다뤄보았다(Heathcote and Bolton, 1994). '리더 역할'이라고 부르는 드라마 조력 역할을 이용하여, 나는 최근 일어난 지진의 피해 복구를 위하여 일하는 아이티의 아동부 부장관 역할을 하며 각 장소에 들어갔다. 엔필드의 어린이들과 도시의 은행 직원들은 포르토프랭스 외곽에 있는 세 고아원을 운영하는 직원 역할을 했다. 그들은 평소에 돌보던 아이의 두 배에 이르는 아이들을 먹이고 재우며 옷을 입혀야 했다. 그들은 15분 안에 부장관에게 이러한 상황을 어떻게 대처할 것인지에 대한 계획과 어떤 지원이 필요한지를 보여줘야 했다. 부장관은 바쁜 사람이었고 상황은 절망적이었다.

참가자들은 소그룹으로 모여 플립차트와 펜을 가지고 계획을 세우기 시작했다. 두 장소 모두에서 팀은 집중하며 함께 협업했다. 아이들과 은행가 모두 필수적인 기본 생리 욕구에 대해 암묵적으로 이해를 하고 있었다. 이러한 생리 욕구를 어떻게 충족시키고 매슬로의 욕구단계설의 다음 단계인 안전욕구로 넘어갈 것인지에 대한 논의가 이루어졌다. 아이들과 은행 직원들은 고아원의 직원 역할을 해냈다. 고아원의 아이들은 '새 친구들'을 환영해주라는 지시를 받았고, 아동부의 사람들은 침구가 더 필요하다는 요청을 받았다. 드라마가 진행되면서 나는 그들에게 일부 아이들을 미국에 있는 가정으로 데려가길 원하는 기독교 단체를 소개해주었다. 아이들 역할을 맡은 이들은 그들이 미국으로 가고 싶은지 결정을 해야 했고, 그후에 미국으로 갈 아이들을

고르는 방법에 대하여 논쟁했다. 그들은 자신들이 새로운 삶을 위하여 떠나는 이미지를 만들어냈고 그들이 무엇을 바라고 기대하는지를 그들이 맡은 역할 내에서 이야기했다. 생물학적 부모가 구조될 경우를 대비해서 편지도 남겼다.

(드라마 안에서) 10년이 지나고, 미국으로 가게 된 아이들 역할을 맡은 이들은 생물학적 부모가 살아있다는 것을 발견하고 부모를 다시 찾기 위하여 돌아가길 원했다. 그들은 어떠한 선택을 할지 결정해야 했다. 입양 가족과 남을 것인가, 아니면 돌아갈 것인가. 각각은 자신의 선택과 그 이유에 대하여 말할 기회를 가졌다. 거의 즉각적으로 나는 그들의 역할을 집으로 돌아가지 않기로 결정한 아이들의 생물학적 부모로 바꾸었다. 그들은 아이들이 미리 써둔 편지를 읽었다. 그리고 어떻게 반응할지를 결정했다. 마지막 장면은 미국의 아이들이 성인이 되어 이제는 숙련된 일꾼으로서, 의사로서, 변호사·간호사·교사·기술자·과학자로서 아직도 여러 도움이 필요한 고향으로 돌아갈 것인지를 결정했다.

이 세션이 끝난 후에 진행된 성찰적 논의 시간에 학교 학생들과 은행 직원들은 그들이 내린 결정의 대부분이 직관 및 본능적으로 이루어졌으며 그들이 가진 가치, 철학, 그리고 암묵적 지식에 의하여 이루어졌다는 것을 깨달았다. 은행 직원들은 위계질서가 있는 직장에서 팀과 리더십의 특성에 대하여 반추할 수 있었고 그러한 체계의 문제를 어떻게 변화하길 원하는지에 대하여 생각해볼 수 있었다. 팀의 하급직원이 극중에서 새로운 아이들을 어떻게 돌봐야 하는지에 대한 현실적인 내용에 있어서 거의 전면적인 리더십을 가지게 되었다는 점도 느꼈다. 아이들의 생리 욕구를 충족시키기 위하여 더욱 적극적인 대처

가 필요하다고 다른 사람들을 일깨운 사람도 그 직원이었다. 학교 학생들은 자신이 책임감을 가지고 결정을 내리며 그들에게 중요한 것이 무엇인지를 알 수 있는 능력에 눈뜨게 되었다. 이러한 과정을 조력하는 예술가로서 나는 그 순간에 무엇이 필요한지를 직관적으로, 그리고 본능적으로 느끼고 서면으로 작성된 워크숍 교안을 변경했다. 내가 맡는 대부분의 창의적인 작업과 마찬가지로 이 드라마도 역시 대화 중심으로 진행되었다. 또한 변증법적이었고 존 듀이의 '결과를 받아들일 책임감'(1992, p.134)에 의존했다. 누군가가 티칭아티스트를 성찰하는 전문가로 훈련시키고 준비시키는 것에 대하여 생각할 때 종종 학습 방법론에 치중하는 경향이 있다. 왜 '리더를 따르라' 게임을 하고 거기에서 배운 내용을 성찰하는 것보다 리더십의 인식론에 대한 강연을 하는 것이 더 중요하다고 생각하는 것일까? 물론 두 가지 접근법이 배타적인 것은 아니고 그래서도 안 된다. 나는 내가 맡는 석사 학생들이 듀이와 숀, 콜브, 폴라니의 이론을 매우 자세히 공부하길 원하는 만큼이나 (문화 헤게모니의 영역에서) 그람시(Gramsci), 레이먼드 윌리엄스(Raymond Williams, 문화 생산), 벨 훅스(Bell Hooks, 인종과 성)에 대하여 알기를 원한다. 문(2006)이 묘사한 학습 저널의 창의적인 버전으로 그들만의 성찰하는 저널을 쓸 수 있기를 바란다. 하지만 나는 또한 그들이 연극과 드라마 과정에서 그들의 생각을 신체로 나타내는 직관적 과정을 이해해서 가르치거나 조력하는 일을 할 때 반영하기를 원한다. 파이퍼(William Pfeiffer)와 존스(John Jones, 1985) 버전의 콜브의 학습 주기(Cycle of Learning)의 실용적 훈련을 발달시킨 제이콥슨(Micah Jacobson)과 루디(Mari Ruddy, 2004, p.2)는 성찰을 돕기 유용한 질문 모델을 제시한다.

1. (무엇을) 알아챘는가?

2. 무슨 일이 일어났나?

3. 실생활에서도 일어나는 일인가?

4. 왜 일어났는가?

5. 어떻게 그것을 사용할 수 있는가?

위 질문이 연극 종사자에게 유용한 질문이라고 생각한다. 브레히트부터 보알, 존스톤도 이것들이 연극 작품을 만드는 과정에서 성찰을 위한 필수적인 시작점이라고 동의할 것이다. 어쩌면 티칭아티스트가 그들의 실천을 더욱 신뢰하는 법을 배우고 그들의 영역을 더욱 강력하게 주장해야 할 것이다.

10장

마음으로 춤추기
사회적 참여 무용 활동의 촉진을 위하여

사라 휴스턴

스트라빈스키의 〈봄의 제전〉의 피아노와 콩가 드럼 소리가 흘러나온다. 나이 든 성인 그룹이 서로 마주보고 발을 구른다. 두 팔을 높이 들어 박자에 맞춰 구호를 외친다. 놀라운 광경이다. 그룹의 모든 이가 앞으로 보고 줄지어 행진하고 두 손을 올리며 구호를 외친다. 힘차게 함께 안무를 하는 그들의 얼굴은 상기되어 있다. 영국 런던의 가장 큰 공공 아트 갤러리인 테이트 브리튼의 아치형 지붕으로 된 홀에 서 있는 그들을 보기 위하여 여러 행인이 가던 길을 멈춘다.[1]

무용수 대부분은 파킨슨병을 앓고 있다. 신경 퇴행성 질환을 앓는 사람들을 대상으로 하는 여느 수업과 마찬가지로 몇몇 파트너와 간병인들도 함께 무용수로 참여했다. 파킨슨병은 움직임을 시작하는 능력, 움직임의 진폭을 조절하고 움직임을 연결하는 능력에 영향을 끼친다. 50세 이상의 사람들 500명당 한 명이 이 병에 걸리며 떨림,

근육 경직, 운동 및 인지 능력 저하 등을 비롯한 다양한 증상을 보인다(Pedersen, Oberg, Larsson, and Lindvall, 1997). 익숙한 작업을 하는데 어려움을 겪고(Gabrieli, Singh, Stebbins and Goetz, 1996), 공간 인식도 영향을 받을 수 있다. 근육이 빠르게 반응하지 못하고 얼굴 근육 표현이 자유롭지 않으며 목소리가 작거나 발음이 불분명할 수 있다. 파킨슨병 환자가 리듬이 복잡한 음악에 맞춰 춤을 추는 게 놀라울지도 모르지만, 리듬이 강하면 이들도 질환으로 인한 망설임과 느림을 이겨내고 박자에 맞춰 과감하게, 그룹으로 뭉쳐서 춤을 출 수 있다(Houston and McGill, 2013). 파킨슨병은 단순한 운동성 질환이 아니라 사회적 고립과 우울증에 큰 영향을 줄 수 있다(Cummings, 1992). 병을 완치하는 치료 방법 없이 이러한 증상을 가지고 오랜 기간을 사는 사람들에게 삶의 질은 매우 중요하다.

이 장에서는 파킨슨병을 앓는 사람들과 작업하는 티칭아티스트를 다룬다. 다르게 움직이는 사람들과 춤추는 작업은 프로그램을 이끄는 사람에게도 흔적을 남긴다. 본 장은 파킨슨병 환자들과 작업하기 위해 들이는 정서 및 개인적 노력이 지역 커뮤니티의 무용 예술가의 특정 태도와 가치 함양에 얼마나 영향을 끼치는지 알아본다. 이러한 작업이 무용 예술가가 사람들에게, 그리고 예술가 자신의 삶에 어떠한 영향을 주는지 알아볼 것이다. 신중하게 다루어야 할 이 새로운 영역과 연관된 작업 분석을 통하여 커뮤티니 댄스 운동이 옹호하는 가치가 무엇인지 뚜렷하게 드러난다. 티칭아티스트의 자발적인 정서 및 실용적인 투자는 특히 이 환경에서 중요하지만 자발적으로 생겨난다.

논의의 초점은 파킨슨병을 안고 사는 사람들과 작업하는 영국의 티칭아티스트 네트워크와 뉴욕의 파킨슨병을 위한 무용(Dance for

PD) 프로그램 네트워크에 맞춘다. 티칭아티스트는 파킨슨병을 위한 무용 영국 네트워크[2]를 만들었고 예술가들끼리 배우고 프로그램을 개발하는 것을 지원한다. 네트워크는 소규모 기업, 몇몇 대규모 무용 극단과 독립적으로 활동하는 전문가로 구성되어 있다. 파킨슨병 환자 대상 수업에 대한 그들의 접근은 다양하고 환경도 그러하다. 참가자가 무용을 경험하게 하고 금전적 이득이 없이도 가르치려는 열정으로 뭉쳐 있다. 영국과 뉴욕의 프로그램을 연구 대상으로 삼은 데는 이유가 있다. 영국은 커뮤니티 댄스를 지원하는 세계에서 가장 큰 인프라를 가지고 있다. 비록 여전히 많은 티칭아티스트가 지원을 제대로 받지 못하고 마땅한 인정을 받지 못하고 있지만 무용에 대한 전략 개발과 예술가의 전문성 개발에는 매우 많은 지원을 제공한다. 이러한 지원 외에도 커뮤니티 댄스 부문에서의 일관성 있는 비전과 아이디어는 영국의 사회적 무용 작업에 실례를 제공한다. 마찬가지로 파킨슨병을 위한 무용 모델은 북미 지역에 퍼져 있고 세계 다른 지역에서도 파킨슨병 환자를 위한 주요 모델로 자리 잡고 있으며 티칭아티스트에게 재원이나 훈련을 지원해주는 강한 존재가 되었다.

연구 방법

이 장에서 사용한 연구 방법은 네트워크와 파킨슨병을 위한 무용 티칭아티스트를 대상으로 한 설문과 현장 작업 노트, 프로그램을 지원하는 자선단체 직원들, 세계 파킨슨 협회(World Parkinson Coalition)의 디렉터, 영국의 파킨슨병과 관련된 정보 및 지원 분야 근로자와의 반구조적 인터뷰를 포함한다. 3년간 네트워크의 참가자 관찰 과정은 작업

에 대한 지식과 이해를 얻는 데 필수적인 부분이었다. 3년 동안 네트워크에 포함된 커뮤니티 댄스 예술가는 10명에서 25명으로 늘었으며 이들은 프리랜서이거나 파킨슨병 환자를 가르치는 무용 기관의 구성원이다. 로햄튼 대학의 윤리위원회로부터 허가를 받은 후, 네트워크는 나를 프로그램에 관찰자로서 포함시키는 데 동의했고, 덕분에 지식 교환 워크숍과 교육 세션에 참여할 수 있었다. 워크숍에서 나는 연구에 대해 내가 아는 내용을 공유했다. 네트워크의 일부가 된 덕분에 파킨슨병 환자 대상 무용 수업에 참여할 수 있었고 티칭아티스트를 이끄는 교수법, 도전과 열정에 대한 통찰을 얻을 수 있었다. 본 연구는 파킨슨병을 앓는 사람들의 무용 경험에 대한 더 큰 연구의 일부이다. 연구는 영국 국립 발레단의 의뢰를 받아 진행되었으며 2011년 BUPA 활력있는 삶 상, 그리고 폴햄린 재단과 웨스트민스터 의회를 통해 영국 국립 발레단으로부터 재정 지원을 받았다. 여러 연구자가 본 프로젝트에 참여했으나 이 장에서 사용된 모든 데이터는 저자가 수집하고 분석하였다. 프로젝트는 4년간의 참여자 관찰을 포함하여, 네트워크의 회원인 영국 국립 발레단이 진행하는 무용 수업에 초점을 둔다. 참가자의 일기, 인터뷰, 포커스 그룹의 데이터는 특정 주제와 아이디어를 확인하기 위해 기본 이론을 사용하여 대조 및 분석되었다. 무용 분야 참가자 또는 티칭아티스트가 중요하게 언급한 자유와 공동 성취와 같은 공통적이거나 흥미로운 개념에 주목하였고, 이러한 주제에 대한 논의는 그다음 인터뷰에서 진행되었다. 이러한 방법은 파킨슨병을 앓는 무용 분야 참가자의 생리학적 변화를 조사하는 생체역학 데이터와 설문지 분석과 함께 진행된다. 이 작업은 해당 분야를 설명하고 이해하는 데서 폭넓은 시도라고 볼 수 있다.

배경

이 장을 집필하던 당시, 4개 대륙의 8개국에 파킨슨병 환자를 위해 특별하게 만들어진 무용 수업만 100개가 넘었다(파킨슨병을 위한 무용, 2013). 그 수는 점점 늘어나고 있으며, 자발적으로 의지를 가지고 수업을 이끌고 싶어하는 티칭아티스트와 춤을 추는 것이 삶의 복지, 균형, 자신감을 함양하는 데 도움이 된다는 몇몇 연구에 따라 프로그램에 참여하고 싶어하는 파킨슨병 환자로부터 관심을 받고 있다 (Hackney, Kantorovich and Earhart, 2007; Westheimer, 2008; Batson, 2010; Heiberger et al., 2011; Houston and McGill, 2013). 〈봄의 제전〉에 맞추어 춤을 춘 그룹은 2010년에 처음 생긴 이후 규모가 세 배로 증가했다.

무용 수업은 다양한 춤의 형태, 내용 및 구조를 제공한다. 많은 이들이 현대 무용단인 마크 모리스 댄스 그룹(Mark Morris Dance Group)의 티칭아티스트들이 뉴욕의 브루클린 파킨슨 그룹(Brooklyn Parkinson Group)을 위하여 만든 파킨슨병을 위한 무용 모델을 따른다. 파킨슨병을 위한 무용은 2001년부터 운영되고 있다. 프로그램은 교육 과정을 개발하여 전 세계의 많은 티칭아티스트를 끌어 모으고 있다. 이 모델은 3층 구조를 사용하며 일부 현대 무용 수업과 겹치는 부분이 있다. 세션이 시작하면 서서, 그리고 바를 이용한 연습을 하고, 그 이후 무용실 바닥을 누비며 훈련을 한다. 현대 무용의 요소와 마크 모리스 댄스 그룹의 레퍼토리 일부를 사용하며, 특히 움직임을 위한 스토리텔링을 이용한다. 창의적인 무용은 짧고 구조화된 즉흥적인 부분이 전체에 산재해 있다. 티칭아티스트는 자유롭게 풍부한 상상력을 이용하여 이미지를 만들어내며 참가자에게 움직임을 지도하고, 좋은

움직임이 무엇인지에 대해 일러주며, 참가자가 짧은 일정 단위로 안무를 기억하도록 돕는다.

다른 방법을 사용하는 티칭아티스트도 있다. 정해진 안무를 가르치기보다는 창작 무용에 더 집중하는 경우도 있고 발레나 뮤지컬 연극의 이론을 적용하는 경우도 있다. 탱고나 볼룸 댄스는 아일랜드 지그나 서클 댄스와 마찬가지로 포크 댄스와 같은 스타일을 가지고 있었기 때문에 인기가 있었다. 일부 티칭아티스트는 자신들이 교수 자격이 있는 무용에서 착안하여 프로그램을 진행했으며 리 실버만의 목소리 치료 BIG(Lee Silverman's Voice Treatment BIG, LSVT BIG)[3]와 로니 카디너의 리듬 & 음악 방법론(Ronnie Gardiner Rhythm and Music Method, RGRM)[4]이 여기에 해당한다.

움직임, 음악 및 형식의 절충적 혼합을 통하여 이러한 열정적인 티칭아티스트 그룹은 부상하고 있는 중이다. 이 중 일부는 무용을 이용한 무용 치료사이지만 대부분은 커뮤니티 댄스 아티스트이며 이들의 목표는 즐거운 예술 실천이다. 많은 이들이 티칭아티스트가 되기 전에 전문 무용수이거나 전문 훈련을 받았다. 파킨슨병을 앓는 환자와 개인적인 관계가 있어서 같은 병을 앓는 이들을 가르치기 위하여 온 경우도 있었다. 이 중에는 본 영역이 지니는 중요성에 비하여 커뮤니티 댄스에서 제대로 인정받지 못한다고 인식하여 참가하는 티칭아티스트도 있고, 일부는 파킨슨 그룹 수업을 이끌도록 초청받았다. 일부 티칭아티스트는 파킨슨병에 대해 매우 잘 알고 있었다. 실제로 일부는 무용 예술가뿐만 아니라 건강 전문가로 활동하고 있었지만 해당 수업이 병을 호전하는 결과를 낳을 수도 있으나 치료 세션 자체는 아니라는 관점을 가지고 있었다. 무용은 목적을 위한 수단이 아니라 환

자를 포함한 가족이나 간병인이 참여할 수 있는 예술 수업으로 제공된다. 이 핵심 원칙은 '혁신, 창의력, 예술적 탁월성, 협업, 포괄성, 지역 커뮤니티, 상호 존중과 즐거움'이다(파킨슨병을 위한 무용, 2011, p.6) 춤이 증상 완화를 위한 것이 아니라 자기 자신을 위한 것이라는 개념을 강조하면서, 이 모델은 기계적이나 임상적, 또는 실용적인 목표가 아니라 미학 표현을 목적으로 한다(파킨슨병을 위한 무용, 2011, p.6). 티칭아티스트가 내세우는 예술은 비영리적인 방식으로 세계와 마주치고 의미를 전달하는 방법이다. 본 작업의 예술적 성격이 강조되는 또 다른 이유는 삶 전체가 질병에 의하여 지배받는 이들이 병과 관계 없는 즐거운 활동과 일시적인 도피처를 제공하기 때문이다. 파킨슨병 환자는 하루에 8가지 종류의 약을 복용해야 한다. 파킨슨병 증상이 가장 강한 '오프' 기간을 줄이기 위해 약을 단계적으로 계획해야 한다. 세실 토즈(Cecil Todes, 1990)는 자신의 파킨슨병 상태에 대하여 서술하며 그 기간이 '우울하고 실패를 일깨워주는' 기간(p.58)이며 궁극적으로 영혼을 파괴한다고 묘사했다(p.99). 또한 많은 이들이 밖으로 드러나거나 사회적 상호 작용에 영향을 주는 증상을 가지고 있으며, 그러한 증상들은 자신의 상태가 어떤지를 끊임없이 상기시킨다. 많은 이들이 부끄러워하고, 결과적으로 사회적 상호 작용을 꺼리게 된다.

파킨슨병 환자가 겪는 경험

파킨슨병을 앓고 있는 많은 사람들이 공통적으로 경험하는 몇 가지 경험이 있다. 본 연구 조사에서 강조된 바와 같이 그러한 경험은 특히 사회적 오해와 문화적 편견 때문이었고 나 자신도 그러한 생각을 가지고 있었다. 인류학자 사만다 솔리미오(Samantha Solimeo, 2009)는

파킨슨병 환자 중 일부가 손 떨림을 숨기기 위하여 악수와 같은 사회적 관습을 행하지 않으며, 그로 인하여 비우호적인 사람으로 간주될 위험에 처해 있다고 지적했다. 솔리미오는 지갑에서 돈을 꺼내는 것이 너무 부끄러워서 동전으로 물건을 계산하지 않는 여성에 대해서도 이야기했다. 영국 국립 발레단의 참가자 중 일부는 솔리미오의 연구가 사실이라고 확인했다. 게다가 이들은 파킨슨병 환자라고 낙인이 찍히고 스스로도 만성 질병을 가진 사람으로 생각하게 된다(Bury, 1997). 한 참가자는 질병이 정체성에 영향을 주어서 힘들다고 설명했다.

> 이 질병으로 내가 정의되는 것이 싫어서 파킨슨병 관련 행사에는 잘 안 가게 된다. (⋯⋯) 나는 '파킨슨병 환자'가 아니다. 내 이름은 캐롤라인이고 내 병에 대해서는 잊고 살고 싶어하는 사람이다. 파킨슨병 행사는 엄청나게 우울할 수 있고 내 병에 대해서 상기시키고 이게 얼마나 악화될지 알려줄 수도 있다(캐롤라인, 휴스턴·맥길, 2011, p.23).

흥미롭게도, 캐롤라인은 무용 수업에는 참여할 준비가 되어 있었다. 그녀의 관점에서는 상상력을 이용하고 표현하는 일은 질병보다 우위에 설 수 있는 중요한 수단이었다. 개인에게 나타날 수 있는 증상이 다양하고, 한 사람의 질병이 어떻게 진행될지 예측할 수 없기 때문에 의사는 종종 파킨슨병 환자를 효과적으로 치료하기가 어렵다는 것을 알게 된다(솔리미오, 2009). 또한 신경학뿐만이 아니라 작업 치료, 기초 건강, 복지와 관련된 전문가를 찾는 것은 쉽지 않다. 이러한 점은 특히 시골 지역에서 문제가 되며, 환자가 경제적으로 넉넉하지 않고 고등 교육을 받지 못했거나 국가 체계에 대하여 이해하지 못한 경우

는 더욱 문제이다. 예를 들어 세계 파킨슨 협회의 전무이사인 엘리 폴라드(Eli Pollard, 개인적 대화, 2011. 5. 18)는 미국에 이민 온 많은 사람들이 적절한 의료 서비스를 받기가 어려우며 2011년 당시 아이다호주 전체에서 운동장애를 전문으로 하는 의사가 단 한 명뿐이라고 지적했다.

만성 질병은 건강 및 복지 체계에서 재정적으로 큰 부담이 될 수 있고, 파킨슨병 환자들은 때때로 그들이 필요로 하는 지원을 제대로 받지 못한다. 영국에서 환자들은 파킨슨병 전문 간호사를 원하지만 지방의 건강 관련 예산이 일반의에게 치중되어 있어서 많은 환자가 서비스를 받을 수 없다. 가족 구성원이 간병인일 때가 많고, 그 경우 정신이나 체력적으로 매우 힘든 일이지만 보상은 거의 없다(Ephgrave, 개인적 대화, 2010. 7. 5). 솔리미오(2009)는 의료 비용과 생활비는 오르지만 수입은 고정이 되어 있어 많은 이들이 힘들어 한다고 설명했다.

개인 중심 접근법

파킨슨병 환자들과 작업하는 무용 예술가들은 개인 중심 접근법을 이용하여 춤을 장려하면 그 사람이 다시 집중할 수 있고 질병의 영향을 덜 받을 것이라 생각한다. 한 티칭아티스트(Jones, 개인적 대화, 2013. 3. 9)는 개인 중심의 접근법, 즉 '커뮤니티 댄스의 정신'을 가지고 무용 수업 동안 목표를 달성하거나 표준 기술 습득에 치중하는 것보다는 각 개인의 필요 사항을 우선시해야 한다고 설명했다. 영국의 커뮤니티 댄스 재단의 켄 바틀렛(2008)은 커뮤니티 댄스의 정신을 다음과 같이 설명한다.

커뮤니티 댄스의 정신은 모든 이들이 의도와 목적을 가지고 춤출 수 있고, 사람들의 성격, 각각의 신체적 특징, 이전 경험, 개인적 기대와 열망, 가족 및 문화적 배경 등 사람들이 수업에 가지고 오는 것들을 기반으로 하며 그룹의 일원으로서 개인의 중요성을 강조한다(p.40).

바틀렛은 참가사를 중요하게 생각하고 존중하는 무용 활동의 핵심은 사회문화적 배경, 운동 능력, 지적 능력 및 연령 등의 다양성을 중요시하는 개념이라고 주장했다. 이것이 낳는 존중은 커뮤니티 댄스를 성공적으로 발전시키는 데 무엇보다 중요하다. 커뮤니티 댄스에 대한 평론을 하는 수 아크로이드(1996)는 이러한 접근법이 공동의 믿음, 상호 존중, 책임과 신뢰를 기반으로 하는 관계를 함양한다고 주장하면서 개인 중심 무용의 사회적 중요성을 강화했다(p.17) 커뮤니티 댄스 정신에 내재된 가치는 예술의 중요성을 사회 문제와 긴밀하게 엮으며 무용 예술가와 참가자 모두에게 이익이 된다.

네트워크의 한 티칭아티스트는 "내가 하는 작업은 누구나 접근 가능하다는 점에서 융통성과 접근 용이함을 지닌다. 내 교수 방식은 언어와 활동 선택을 포함한다"라고 말했다(존스, 개인적 대화, 2013. 3. 9). 여기에서, 개인 중심의 활동에 대한 개념이 무용을 통하여 어딘가에 소속되는 개념을 뒷받침한다. 또 다른 영국의 무용 종사자는 "할 수 없는 것에 대한 것이 아니라 내가 할 수 있는 것으로부터 무엇이 발현되는가에 관한 것이다. 그 과정은 잃어버린 줄 알았던 움직임을 발견하는 것이다"라고 설명했다(카나반, 개인적 대화, 2013. 1. 29). 이 과정의 목표는 건설적이고 창의적이 되는 것이며 즐기는 것이다. 수업의 목표는 '치료나 처방으로서 운동을 생각하기'보다는 "춤의 본질은 즐기

는 것이라는 점을 이해"하는 것이다(파킨슨병을 위한 무용, 2011, p.7).

실제로, 개인 중심의 접근법은 티칭아티스트의 선호도와 참여자의 요구 사항에 따라 달라질 수 있다. 영국 국립 발레단의 전문성 함양 자료(2013)는 참가자의 요구가 훈련 계획에 유연하게 반영되도록 하기 위해 개별화의 중요성을 강조한다. 특히 이러한 점은 수업 참가자가 즉흥 동작이 아니라 티칭아티스트가 지도하는 동작을 해야 하는 경우 중요하다. 그저 한 가지 움직임 수행 방법을 내세우기보다는 움직임 내용을 수정하고 활동의 의도와 목적을 강조하는 의지가 개별화된 움직임에 필요하다. 티칭아티스트는 참가자들의 반응을 보고 수업 내용과 음악의 속도를 고려하고 그들의 기분을 파악한다.

영국 국립 발레단의 티칭아티스트들은 참가자들의 성취감을 높이고 움직임 활동에 대한 자신감을 얻도록 하는 여러 전략을 가지고 있다. 예를 들어, 누군가가 한 프레이즈의 안무를 따라 하기 어려워한다면 티칭아티스트는 가까이 마주보고 앉아서 참가자가 동작을 따라 할 수 있도록 한다. 참가자들이 움직임을 보다 수월하고 유동적으로 해낼 수 있도록 음악 속도나 박자를 조절할 수 있다. 원 대형으로 앉아서 수업을 시작하는 것은 그날은 일어설 수 없을지라도 옆 사람이 할 수 있는 것을 자신도 할 수 있다고 느낄 수 있는 수단으로 사용된다. 그 이후의 서는 연습은 앉아 있어야 하는 사람에게 맞추어 수정될 수 있다. 예를 들어, 파킨슨병을 위한 무용 훈련 교재(2011)는 라인 댄스를 출 때에는 앉아 있는 사람과 서 있는 사람이 따로 줄을 이루고, 서클 댄스를 출 때에는 앉은 사람과 서 있는 사람이 서로 섞이는 대열을 이용하여 춤을 추는 동안 서로 엇갈리는 대열을 시도하라고 제안한다.

개인 중심의 접근법은 각 사람이 수업에 기여한 정도가 아무리 작을

지라도 소중히 여긴다. 이러한 방식의 가장 중요한 부분은 참가자에 대한 배려와 관심이다. 이것은 개인과 티칭아티스트 간의 관계를 넘어서서 무용 커뮤니티의 발전으로 이어진다. 네트워크의 구성원인 아만다는 "수업이 커뮤니티를 육성하고 환자와 파트너, 간병인 간의 관계를 돈독하게 해준다"라고 설명한다(개인적 대화, 2013. 2. 8). 런던에서 파킨슨병 환자에게 춤을 가르치는 작은 무용난 뮤지컬무빙의 조앤 더프(Joaane Duff)는 "우리가 그들에게 귀 기울이고 있다는 확신을 심어주기까지 시간이 필요할 수도 있다는 점을 매우 빨리 배웠다"고 말했다(개인적 대화, 2013. 2. 22). 경청하는 것 자체는 춤을 통해 이루어질 수도 있지만, 이 분야에서 일하는 많은 티칭아티스트는 실체 춤을 추는 훈련 말고도 참가자들과 사회적 관계를 맺기 위하여 많은 시간과 노력을 할애한다. 파킨슨병 환자를 위한 커뮤니티 댄스 교육에서 드러나는 특징 중 하나는 예술 실천과 무용 이벤트를 통하여 사람들 사이의 유대감과 존중을 높인다는 것이다(Cowan, 1990). 무용 민속학자 제인 코완(Jane Cowan)은 예술 제작을 특성화하는 데 참가자가 중요하게 여기는 먹고 마시는 활동 및 사교 활동을 포함시키는 것이 중요하다고 지적했다. 파킨슨병 환자를 위한 무용 이벤트는 예술, 사교 활동, 다과가 있는 활동뿐만 아니라 다른 형식의 예술 감상을 포함한다는 점이 눈에 띈다. 예술적 실천과 사회적으로 중요한 요소를 서로 섞는 것은 조앤 더프가 설명하는 차와 비스킷을 곁들이는 시간에서도 드러난다.

개인 중심의 접근법의 목적은 참가자들이 자신의 춤 능력에 대해 자신감을 갖고 춤에 대한 소유권을 느끼도록 하는 것이다. 이것은 참가자들의 개별 능력에 따라 움직임을 개별화하고 공동 작업에 동기를

불어넣으면서 의사를 결정할 수 있게 함으로써 진행된다. 예를 들어, 더프는 상호 작용과 공동 작업이 그녀의 수업에 핵심 원칙이며, 그녀와 동료 교사들이 사회적으로 포용하는 분위기를 만드는 동안 참가자들은 "관계를 맺는 데 두려워하지 않고, 성찰하며 참가한다(개인적 대화, 2013. 2. 22)." 그들은 참가자들의 적극적인 참여를 독려하며, 이는 수동적으로 배운 내용을 반복하는 무용 수업이 아니다. 파킨슨병 환자가 겪는 어려움을 생각하면, 창의적인 환경에서 스스로를 통제하며 즐거움을 느끼는 일은 매우 중요하다.

네트워크의 3명 이상의 교사가 물리 치료사로서 일한다. 무용 예술가이자 신경 물리 치료사인 소피 헐버트가 처음 이 일을 시작했을 때는 참가자의 신체 능력 향상에 중점을 두고 수업했다. 그녀의 목표는 물리 치료 환경에서 환자에게 접근하던 방법과 비슷했다. 그러나 헐버트는 커뮤니티에서 무용 예술가로 활동하면서 참가자의 경험이 언제나 신체 능력 향상에 대한 것은 아니라는 점을 배웠다.

수업에서 가장 중요한 것이 무엇인지에 대하여 달리 생각하게 되었다. 이제는 참여 자체가 중요하며 스스로를 새로운 방법으로 움직이고 움직임을 통하여 표현하는 게 중요하다. 사람들의 신체 능력을 향상하는 것이 중요하다고 여전히 생각하지만, 춤으로부터 얻는 경험은 긍정적이고 동기 부여가 있으며 성취감이 있는 것이다(Hulbert, 개인적 대화, 2013. 1. 23).

무용 수업의 성취감은 개인 중심의 접근법에 내재하는 아이디어를 다시 강조한다. 풍부한 예술적 경험을 통하여 참가자가 최대한 참여할 수 있을 뿐만 아니라 장난치고 상상할 수 있는 공간을 만드는 것도

중요하다는 점이다. 다시 말해, 병의 진행에 따라 그들이 사교 활동을 할 기회나 신체 능력이 줄어들더라도 다른 사람들과 춤을 추면서 그들의 세계가 커지고 발전되도록 하는 것이다. 상상력을 첨가한 재미 있는 참여의 한 예는 이미지를 사용하는 것이다. 이미지를 이용해서 참가자는 상상력이 있는 이야기를 만들고 의미 있고 질적 움직임을 통하여 표현할 수 있다. 예를 들어, 아만다는 참가자에게 비언어적 형태로 그룹이 살고 있는 해변 마을의 관광 캠페인을 만들어보라고 제안 했다. 한 번에 하나씩, 웃음이 끊이지 않으면서 그들은 만들어놓은 이 야기에 동작이나 움직임을 추가해나갔다. 뉴욕에서 데이비드 레벤탈 (David Leventhal)은 그룹에게 〈디도와 아에니아스〉의 줄거리에 마크 모리스의 안무를 각색하여 가르쳤다. 잉글랜드 켄달의 파킨슨병 그룹 의 구성원들은 즉흥 연주를 하며 새처럼 움직인다.

신체적 활동 범주에서 벗어나기 위한 무용 역량은 만족스러울 수 도 있고 실망스러울 수도 있다. 이들 티칭아티스트의 바람은 건강 전 문가 및 기관들로부터 인정을 받는 것이다. 티칭아티스트는 비임상적 접근법에 온 힘을 다하고 있지만 이들의 방법에 대하여 회의적인 건 강 전문가와 기관으로부터 재정 및 도덕적 지원을 받는 데 종종 어려 움을 겪는다. 무용으로부터 얻을 수 있는 건강상 이점을 수치화할 수 있겠지만(Hackney and Earhart, 2009·2010a·2010b; Marchant et. al., 2010; Houston and McGill, 2013) 티칭아티스트는 임상적 이익이 수업 의 주된 목적이 아니라고 주장한다. 또한 학문적 담론과 예술의 스펙 트럼 내에서(Thomas, 1993) 무용을 제외시키는 것은 무용을 잊히기 쉽고 하찮게 여기게 만든다.

발전을 위한 싸움

티칭아티스트는 수업을 유지하고 발전에 필요한 재정적 지원과 수업에 도움이 되는 인정을 받기 위해 싸워야 하는 입장에 있다. '싸움'이라는 표현을 쓴 이유는 이 분야에서 일하는 티칭아티스트들이 그들의 작업을 성전이라고 여기기 때문이다. 그들은 매우 열정적이고 파킨슨병을 앓는 사람들을 위하여 무용 수업을 전파하고 발전시키려 한다. 이들의 열의는 영국 전역에서 파킨슨병 환자들에게 질 높은 무용 수업을 제공할 사명을 가지고 있는 네트워크에 분명히 드러난다(파킨슨병을 위한 무용 영국 네트워크, 2013). 몇몇 기관과 티칭아티스트들은 해당 지역, 국내, 국외에서 시범 수업을 제공하는 것을 포함해서 다수의 정규 수업을 진행한다. 이러한 열정은 무용 수업이 파킨슨병 환자들에게 가치 있는 자산이라는 믿음과 개인 중심으로 접근하는 교수법과 이어진다.

참여하는 예술 실천의 가치에 대한 연구는 기존에도 있었지만(Matarasso, 1997; Shaw, 1999; Miles, 2008; Houston, 2009), 일반적으로 예술계 종사자는 자가 평가나 수업 참가자로부터의 평가에 의존한다. 긍정적이고 정서적인 의견이 무용의 가치 있는 활동에 믿음을 더한다. 헐버트는 때때로 참가자들의 피드백이 "매우 감정적"이라고 묘사했다. "때때로 무용 수업이 '인생을 바꿨다'거나 '가장 좋은 경험'이었다"고 얘기한다고 말한다(Hulbert, 개인적 대화, 2013. 1. 23). 탱고를 가르치는 애나 레더데일은 춤을 추며 '깊이 감동받았다'는 의견을 말했고 그 이유는 "많은 이들이 무용 수업 동안 그들이 더 이상은 할 수 없다고 생각한 방식으로 움직일 수 있었기 때문"이라고 했다(Leatherdale,

개인적 대화, 2013. 1. 24). 수업 중에 운동 패턴의 변화와 움직임이 부드러워졌다고 느낄 때 참가자들은 기쁨을 느낀다(Houston and McGill, 2013). 이러한 예들은 사람들의 움직임을 평가하는 데 능숙한 티칭아티스트가 기록하는 이점 중 하나이다.

카타르시스의 느낌은 때로는 압도적일 수 있고 잃어버린 움직임을 발견하는 것은 움직이는 능력이 나시 없어지는 기간을 돋보이게 하는 역할을 하기도 한다. 참가자가 공개적으로 감정적으로 반응하기도 하고 무용 예술가와 운동 전문가로서 운동 능력과 운동 제어 능력을 잃는 데에 대해 공감할 수 있기 때문에 파킨슨병 환자를 위한 무용 수업은 감정적으로 부담스러울 수 있다. 소극단 아이캔아이엠댄스의 레이켈 카나반(Rachel Canavan, 2013)은 다음과 같이 설명한다.

> 사람들이 육체적 어려움을 직면할 때 그로 인한 원초적인 감정에서 벗어나기가 쉽지 않다. 무용가가 움직임을 중요시하는 방식은 다른 사람들과 다르다. 몸이 악기이기 때문이며, 움직임을 소중하게 생각하며 참가자들이 춤을 출 때 직면하는 신체적 문제에 대하여 자연스럽게 공감하게 된다(개인적 대화, 2013. 1. 29).

한 영국의 티칭아티스트는 마지막 과제 수행에서 사람들이 원으로 둘러앉아 선물이나 감사의 마음을 전달하거나 특별한 기억을 공유했던 이야기를 하며 이러한 자연적인 공감의 효과에 대하여 설명했다. 원으로 둘러앉아 수업을 할 때, 뜬금없이 감정의 파도가 밀려올 때가 있다. 울고 싶은 마음이 든다. 서로가 연결되어 있고 공감하고 있다는 매우 좋은 기분이다. 그럴 때면 자신을 추스르고 다잡아야 한다.

수업을 계속 진행해야 하니까(Fleur Derbyshire-Fox, 개인적 대화, 2013. 2. 6).

다시 말하면, 여기에 설명된 이 경험은 참가자를 수업에 기여한 가치 있는 사람으로 여기는 환경뿐만 아니라 움직이는 것이 불편하다고 만천하에 공개된 사람에 대한 존중과 보살핌과 관련이 있다. 레벤탈은 사람들이 안전한 환경에서 자신의 약점을 드러내고 마음을 열 기회는 거의 없지만 춤은 그러한 경험을 제공할 수 있다고 주장했다(개인적 대화, May 18, 2011). 춤을 통해 나눠주고 공유하는 감각은 티칭아티스트가 이끄는 '개방'의 과정이 수월해지도록 돕는다. 네트워크의 예술가들은 자신들이 수업 동안 참가자의 감정에 종종 영향을 받는다고 인정한다. 티칭아티스트는 정서적으로 영향을 받으면서도 리더로서 참가자를 대해야 할 때도 있다. 레더데일은 다음과 같이 설명했다. "친구나 파트너와 함께 참여하며 운동 능력을 되찾는 것은 개인에게 강한 감정을 불러일으키며, 그들의 성과는 수업 중이나 끝난 직후에 반드시 사람들로부터 인정과 응원을 받아야 한다(개인적 대화, 2013. 1. 24)." 그리고 종종 그들은 그들의 감정과 어려움에 대하여 똑똑히 말하기도 한다. 티칭아티스트는 그룹을 이끌면서 많은 사연을 듣게 될 수 있다. 이러한 이야기를 감당하는 훈련을 받았는지의 여부에 관계 없으며, 그로 인해 마음이 아플 때도 많다. 많은 무용 그룹이 참가자가 겪는 문제들을 처리하도록 훈련받은 네트워크의 지원 담당자들에게 연락한다. 그러나 대부분의 티칭아티스트는 이러한 사회 활동은 물론 감정 소모가 많은 일을 하도록 훈련 받지 않았다. 한 티칭아티스트는 "상담가를 구할 여력이 생길 때까지 어떻게 해야 하나? 버텨야 한다. 누구도 무용 예술가가 상담을 받아야 한다는 생각은 안 한다"라

고 말했다. 그리고 "무용 예술가는 여러 감정을 다루는 일을 쉽게 생각해서는 안 된다. 정서적 부분을 다루는 일도 훈련에 포함되어야 한다. 이런 생각은 파킨슨병 환자를 대상으로 무용 수업을 하기 전에는 해본 적이 없다"고 덧붙였다(Anon. 1, 개인적 대화, 2013. 3. 9).

개인 중심 접근법이 함께하는 느낌과 자신감에서 오는 카타르시스를 느끼게 해주기는 하지만 티칭아티스트는 무용과는 무관하고 훈련받은 적 없는 문제와 대면하게 된다. 수업의 구성원들이 가족같이 느껴지고 가까워지기 때문이다. 특히 같은 구성원을 수년간 매주 보게 될 경우 그러하다. 한 티칭아티스트는 "우리 '그룹'은 가족이나 마찬가지고 우리는 서로를 돌본다"고 대답했다(Brierley, 개인적 대화, 2013. 1. 17). 그룹이 가진 이러한 감정은 구성원 중 누군가가 사망했을 때 특별한 반향을 일으킨다. 보통은 티칭아티스트가 정상적인 운동 능력의 상실을 긍정적이고 창조적인 힘으로 극복하도록 돕는 전문가이지만 그중 많은 사람들이 누군가를 잃는 데서 오는 상실을 다루는 데는 능숙하지 않다. 더프는 말한다.

무용 그룹의 누군가가 돌아가신 후 마음이 너무 아팠다. (……) 이러한 상심을 대처할 좋은 방법이 있는지 아직도 모르겠고 연령대가 높은 사람들과 작업을 한 경험이 많은 동료들과 시간을 가지고 이야기를 해봐야 하는 주제 같다(개인적 대화, 2013. 2. 22).

상대적으로 새로운 공연 예술로 인정받은 다른 전문 분야와 마찬가지로, 교육 예술가를 위한 지원 체계는 기존의 무용 분야보다 더 작을 수 있다. 누군가의 죽음이나 사회적 어려움에 대처하는 기술의 부족

은 예술가에게 부정적인 영향을 미칠 수 있다. 하지만 그들은 사회 복지사나 상담가가 아닌 티칭아티스트로서의 역할을 계속해야 한다는 의무감을 느끼고 있다. 참가자들은 사회, 재정적, 의료 문제로, 아니면 그 순간에 겪는 또 다른 문제 때문에 무용 수업에 참석할 수 있지만 티칭아티스트는 수업에 직접적인 영향을 미치지 않는 한 그들의 문제를 듣는 것만 가능하며 개입은 할 수 없다는 점은 분명하다.

교통도 무용 수업에 영향을 미치는 여러 문제 중 하나이다. 운전을 하지 않거나 버스를 탈 자신이 없거나 수업 장소까지 태워다 줄 친구가 없거나 택시비가 부담스러운 이들에게 무용 수업을 받으러 가는 일은 어려울 수 있다. 네트워크의 구성원인 티칭아티스트 모는 지역 대학의 자원 봉사자가 참여할 수 있는 '친구' 시스템을 구축하기를 바랐다. 모가 느끼는 또 다른 어려움은 수강생의 절반이 과거에 예술에 대한 노출이 전혀 없었기 때문에 그룹 안에서 교육과 계층의 격차가 공개적으로 커지는 것이었다. 모를 포함한 음악가와 전문 무용수 팀은 그들의 존재가 그룹 내 모든 사람들이 문화 활동을 이용할 수 있는 환경을 조성하기에 이상적이라고 생각한다. 그들은 여러 곳에 연락하여 연극 공연 및 예술 전시회 입장권을 지원받고, 그룹 자체도 예술 축제에서 매년 공연을 하게 되었다. 이런 방식으로, 그룹의 삶은 매주 한 번 스튜디오에 방문하는 것을 넘어 더 넓은 예술 생태계로 확장된다.

지역 예술가들과 접촉하는 것도 이러한 무용 수업이 치료나 움직임 수업보다는 예술 활동이라는 주요 목표의 확장으로 볼 수 있다. 참가자가 폭넓은 예술 경험을 할 수 있도록 돕는 것은 그들이 무용 수업과 그들 스스로를 동작의 창작자로 보는 데 도움이 되며, 이는 전통적인 방법의 예술 창작과 관련이 있다. 파킨슨병을 앓는 많은 이들은

티칭아티스트의 도움이 없으면 극장이나 갤러리와 같은 붐비는 장소에서 돌아다니기 어렵기 때문에, 그들의 무용 수업 참여는 예술은 모두를 위한 것이라는 기초 원칙의 일부일 뿐만 아니라(Bartlett, 2008) 여러 예술적 경험에 접근권을 가진다는 것을 의미한다. 더욱이, 관심 있는 사람들을 독려함으로써 스튜디오 공간을 넘어 활동 공간을 확장시키기도 한다. 이 장 첫 부분의 테이트 갤러리가 그 예이다. 다른 사람들도 운동 장애가 있는 사람들이 춤을 추는 모습을 보고 춤을 통해 그들이 의미 있는 것을 나누고 있다는 것을 느낄 수도 있다.

이와 같은 공연을 조직하는 것은 티칭아티스트의 많은 노력을 필요로 한다. 참가자들의 요구 사항을 충족시키기 위한 물품을 준비하는 것이 티칭아티스트 팀에게는 고민거리일 수 있다. 게다가 파킨슨병 환자를 위한 수업을 계획하고 운영하는 데 많은 시간과 노력이 필요할 수 있다. 많은 이들이 참가자들이 춤을 추는 데 도움이 될 수 있는 "강력한 시각적 단서"를 제공하기 위하여 치밀한 계획을 세워야 한다고 주장한다(Hulbert, 개인적 대화, 2013. 1. 23). 이러한 준비는 여러 대안 활동을 계획하는 과정을 포함한다. 파킨슨병이 변덕스러운 질병임을 감안할 때 티칭아티스트는 정해진 안무에 안심할 수 없고 한 가지 방법의 활동으로 해결할 수 없다. 수업을 계획하는 것 외에도, 파킨슨병의 증상에는 기억 능력 저하도 있기 때문에 티칭아티스트는 참가자들에게 매주 전화를 걸어 수업에 참석하라고 상기시키는 등의 다른 작업도 해야 한다. 많은 예술가들이 수업에 빠진 이들에게 전화를 걸어 확인하고, 일부는 병원을 찾아가 방문을 하거나 카드나 꽃을 준비한다. 참가자들이 사용할 수 있는 교통편을 준비하는 이들도 많다. 참가자들에 대해 생각하고 보살피는 정보는 일반적인 티칭아티스트에

게 기대되는 수준을 훨씬 상회한다.

추가 업무로 인해 더욱 악화될 수 있는 한 가지 문제는 수업이 종종 재정적으로 불안정하다는 점이다. 레더데일은 수업을 위한 지원 담당자가 더 필요하다면서 참가자 개개인을 지원하기에는 수업이 전혀 경제적이지 않다고 말했다(개인적 대화, 2013. 1. 24). 더프는 그 의견에 동의하며, 이 작업은 재정 지원이 부족하며 대부분의 시간은 자원 봉사 활동이라고 말한다.

> 이 분야의 작업이 재정적으로 불안정하다는 점은 우리에게 많은 걱정을 안겨준다. 만약 우리가 우리의 시간과 노력을 투자하지 않고는 지속될 수 없는 일을 시작했으며, 이 일은 이미 누군가에게는 매우 중요한 삶의 일부가 되어버렸다면 어떡할까? 우리는 상황을 바로잡을 방법을 찾고 있지만 이 분야에서 일하는 많은 사람들이 비슷한 상황에 처해 있다(개인적 대화, 2013. 2. 22).

더프의 질문에서 드러나는 윤리적 딜레마는 분명하다. 많은 참가자들의 삶에서 주요한 위치를 차지하는 수업의 문제는 종종 티칭아티스트가 수업을 유지하고 발전시키기 위하여 금전적 대가 없이 일한다는 점이다. 참가자를 돌보고 그들에게 책임감을 느끼는 작업을 하며 티칭아티스트는 재정적으로 불안정한 상황에 처해 있으며 자존감이나 에너지가 저하될 수 있다. 이 분야에서 작업하는 독립 예술가 네트워크가 만들어진 한 가지 이유도 이러한 결과를 완화시키기 위해서이다. 자신의 일을 전문가로서 중요하게 인식하고, 혼자서는 얻기 어려운 수준의 상호 지원이나 기금을 확보하기 위함이다. 브리얼리가 지적했듯

이 "직업이라기보다는 소명에 가까운 일이다(개인적 대화, 2013. 1. 17)." 낮은 임금과 장시간 노동이 당연하게 받아들여지지만 금전적이나 도덕적으로 가치가 있는 직업으로 인정받고 싶은 야심이 있다.

다른 대상에 적용하기

티칭아티스트가 겪는 재정 및 정서적 부담에도 불구하고 운동 장애가 있는 사람들을 위한 무용 수업을 진행하는 일은 다른 사람들을 가르치는 데 많은 도움이 되었다. 다른 종류의 무용 수업을 가르치는 티칭아티스트들은 파킨슨병 환자들을 위한 수업에 참여함으로써 더 나은 교사가 되었다고 말한다. 이 분야에서 일하면서 의사소통 기술이 향상되었으며 개인의 요구에 대해 더 잘 인지하게 되었다. 생리 및 의학 지식을 키웠고 예술가가 사용하는 훈련의 범위를 넓혔다.

한 티칭아티스트는 개인의 요구를 파악하기 위한 "분별력 있는 눈"을 갖게 되었고(아만다, 개인적 대화, 2013. 2. 8), 다른 이는 정보를 받는 사람의 입장에서 사고하는 데 도움이 되었다고 말했다. "사람들이 어떻게 학습하는지를 볼 수 있게 되었고 수업을 훨씬 더 구조화된 방법으로 꾸릴 수 있게 되었다"고 모는 말한다(개인적 대화, 2013. 1. 31). 모는 사람들이 고유의 자기 수용 감각 문제[5]로 얼마나 고군분투하게 되는지 알게 되었고 파킨슨병을 앓고 있던 6명의 수강생은 그저 일부일 뿐이라고 말한다. 동작이나 안무를 단계별로 자르기 위해서 사용한 전략은 다른 수업에서도 유용하게 쓰인다고 말한다.

파킨슨병 환자를 위한 수업에 필요한 많은 양의 훈련이 다른 종류의 수업에도 사용될 수 있으며 이는 티칭아티스트의 레퍼토리 증가를

의미한다. 각색하는 능력은 다른 종류의 수업을 개발할 때 중요할 수 있다. 내용뿐만 아니라 해당 수업에 참여하는 이들에게는 어떤 식으로 적용시켜야 할지 판단할 수 있기 때문이다. 레더데일은 파킨슨병 그룹과의 작업에 대하여 다음과 같이 이야기한다.

> 내가 가르치는 그룹 안의 개개인이 필요에 부응할 필요를 더 많이 인식하게 되었고 결과적으로 다른 수업에도 도움이 되었다. 다른 모든 수업에도 매우 긍정적인 영향을 주었고 나의 능력을 크게 향상시켰다고 생각한다 (개인적 대화, 2013. 1. 24).

뿐만 아니라 많은 티칭아티스트가 해부학, 생리학, 질병 및 임상 실습에 대한 지식이 함양되었다고 인정했다. 레더데일은 이러한 관심덕분에 암환자를 위한 그룹과 같은 다른 전문 그룹과도 작업할 수 있게 되었다고 말한다. 파킨슨병 환자를 대상으로 하는 무용 수업의 특수한 성격에도 불구하고 이러한 작업은 커뮤니티 댄스 활동에 전반적으로 혜택이 될 수 있다. 개인 중심의 가치와 파킨슨병 환자와의 협력을 통하여 연마된 기술을 바탕으로 한 교수법은 다른 커뮤니티 그룹에서도 큰 도움이 될 수 있다. 티칭아티스트들의 헌신에는 대가가 따르지만, 개인 중심 및 사회 참여 전망은 티칭아티스트들이 다른 사람들과도 수월하게 작업할 수 있는 전략을 제시한다. 이러한 전략은 사람들에게 자신감을 부여할 뿐만 아니라 삶의 질을 향상시킨다. 사회적 활동으로서의 춤은 기본적으로는 전통적인 무용 작업에 뿌리를 두고 있다 하더라도 스튜디오나 단순한 움직임을 넘어 무용 교육에 대한 특별한 관점에서 다뤄질 수 있다.

11장

공감의 예술 교육
학교에서 예술 가르치기

더그 리즈너 · 킴 테일러 나이트

보스턴 공립 학교 학구에서 처음으로 티칭아티스트 일을 맡고 테크닉, 교육학, 교안, 학습 목표를 준비하던 기억이 난다. 나는 다양한 경험을 했고, 내 과목에 대해서도 알았고 사람들 앞에 나설 수 있는 성숙함도 가지고 있었다. 책상을 이리저리 밀치며 교실로 들어가자 학급 교사는 학생들에 대한 정보는 물론 교수 방법에 대한 언급도 없이 자리를 비웠고, 불현듯 현실이 찾아왔다. 생각해보면 내가 먼저 이것저것에 대하여 물어봐야 했다. 하지만 나는 무엇을 질문해야 하는지도 몰랐고 시스템이 어떻게 돌아가는지도 몰랐다. 그때까지만 해도 나는 많은 교사들이 내 일을 그들의 '휴식'이라고 생각하는 줄 몰랐다. 학급 교사 일에 대해서는 아무것도 모르면서 어떻게 그들이 겪는 어려움에 공감할 수 있었을까?

서론

이번 사례 연구는 편집자가 진행한 무용 및 연극 분야에서 종사하는 티칭아티스트에 대한 국제적 연구[1]에 포함되는 20개의 사례 중 하나이다. 이 장을 시작하는 킴의 초기 티칭아티스트 작업을 보면 본 사례 연구의 핵심 요소 두 가지를 찾을 수 있다. 첫 번째는 무용 분야의 초보 티칭아티스트 인구의 절반이 그러하듯(43%) 킴도 자신이 전문가로서의 준비가 되지 않았음을 빠르게 깨닫는다. 두 번째는 학급 교사의 무관심과 학생들과 보내는 시간 부족, 협업 교사와의 준비 과정 부족, 학교의 지원 부족 등 이 책의 다른 부분에서도 다루는 문제로 인하여 킴은 학교 문화에 적응하는 데 어려움을 겪는다. 킴은 학교에 상주하는 전문 예술 교사가 되기 전에 20년 넘게 다양한 환경에서 티칭아티스트로서 활동했다. 전문 예술 교사(specialist arts teacher)는 예술 분야와 예술교육학 모두에 초점을 둔 프로그램을 이수한다(Anderson and Risner, 2012). 본 사례 연구의 기반이 된 그녀의 다양한 경험은 독립 티칭아티스트이자 전문 예술 교사로서의 인식과 감수성이 두드러지며, 우리가 '공감의 예술 교육(an empathetic teaching artistry)'이라고 표현하는 것을 보여준다. 이 장에서 우리는 킴의 경험을 맥락화하고 독자가 오늘날 무용 및 연극 분야의 티칭아티스트 직업에 대하여 더 잘 이해할 수 있도록 킴의 국제 연구 결과를 살펴볼 것이다.

미국 중서부에 위치한 아이오와주의 농장에서 자라면서 킴은 풍부한 상상력을 가지고 어린 시절을 보냈다. 글쓰기, 그림 그리기, 독서에 대한 어머니의 개인적인 사랑으로 양육되었다.

우리 가족 중 예술과 직접적으로 관련이 있는 사람은 없다. 하지만 어머니는 노르웨이 이민자인 외할아버지가 재단사였고 오페라와 무용, 연극을 좋아하셨다는 얘기를 내게 들려주곤 했다. 엄격한 루터 교회 집안에서 자란 터라 집안에서는 반기지 않았겠지만 어머니는 시를 쓰고 그림을 그리고 본인을 문학 작품의 젊은 여성이라고 생각하셨다. 왜 당신에게 예술이 중요한지에 대해 얘기하신 적은 없었다. 매우 실용적인 분이셨지만 동시에 예술가의 혼도 가지고 계셨다. 어머니는 아주 훌륭한 화가가 되었을지도 모르지만 결혼을 하고 아이를 낳았다. 어머니는 내게 세계를 더 넓게 보고 더 깊게 생각하라고 격려해주셨다. 어머니는 언제나 젊은 사람들과 어울렸고 그들에게 더 나은 미래가 있다고 느끼게 했다.

어린 시절, 킴의 풍족했던 내면의 삶은 책이나 잡지, 음악을 통해 세상에 접근할 수 있었다. "인구가 8,000명인 마을의 평범한 시민들은 대부분 자동차 경주나 바비큐 파티, 아니면 맥주에 관심이 있었다"고 그녀는 말한다. 하지만 커뮤니티가 킴에게 제공했던 중요한 자원은 자그마한 마을 도서관이었다.

한 부유한 농가가 커뮤니티를 위하여 아주 훌륭한 도서관을 만들었고 덕분에 나는 신문이나 잡지, 책, 레코드, 그리고 박물관 전시물 수준의 예술품을 접할 수 있었다. 나의 최초의 기억은 네다섯 살쯤 되었을 때 어머니와 함께 도서관에 가서 이야기를 듣던 모습이다. 그때의 냄새가 기억이 난다. 1893년에 세워진 그곳은 세상에서 가장 멋진 공간이었다. 대규모 골동품 인형 컬렉션과 미국 원주민의 유물들. 사서들도 좋았다. 마치 그들의 집에 놀러가는 기분이었다. 대규모의 레코드 컬렉션에서 뮤지컬 음악

을 발견했다. 문명 세계와 나를 연결해주는 생명줄 같던 《뉴욕타임스》도 읽을 수 있었다.

아주 어렸을 때부터 킴은 더 많이 읽고 싶었고 이해할 수 없는 내용의 어려운 책도 뒤적거리곤 했다. 그녀는 스스로에게 이러한 질문을 던지곤 했다. '이 도서관에 있는 책을 나 읽는 데 몇 년이 걸릴까? 그리고 이 책들은 나를 어디로 데려갈까?' 50년이 지난 지금, 킴은 여전히 그 시절의 사서들을 만나기 위해 아이오와를 방문하고 그때마다 어린 시절 마법 같던 도서관으로 추억 여행을 떠난다.

그곳은 작은 박물관이었다. 그곳은 전혀 작은 마을처럼 느껴지지 않았고 나는 그곳에서 세계를 발견했다. 책이 내 친구가 되었고, 세계가 나를 감싸는 기분이었다. 나는 거기에서 문화를 만났다.

교사는 초등학교 때부터 킴의 학창 시절에 큰 영향을 끼쳤다. 중학교로 진학할 때 킴은 "심각한 선생님들이 삶의 재미를 빼앗아가는 고난"을 겪고, 고등학교에서는 그녀를 이해해주는 선생님을 몇 만난다. 많은 교사가 킴에게 현재에 얽매이지 말고 더 폭넓은 관점으로 세상을 보라고 조언한다. "한두 명의 선생님 덕분에 나는 계속 앞으로 나아갈 수 있었다. 코르도자 선생님과 흑인 문화 연구를 함께했다. 그것도 1969년 아이오와의 시골에서! 내게는 구원 같은 시간이었다. 아직도 선생님과 연락하고 지낸다"라고 그녀는 말한다. 킴이 처음으로 연극을 접하게 된 것은 그녀의 인생에서 또 다른 선생님을 만나면서였다.

고등학교 때 사람들은 내게 평범한 것 이상을 보라고 계속해서 몰아붙였다. 아주 훌륭하신 에릭슨 선생님은 아는 게 아주 많았다. 표현도 풍부하고 감성적이셨다. 마침내 나는 나와 비슷한 방법으로 세상을 느끼는 사람들을 만날 수 있었다. 연극은 감성적이고 제정신이 아니고 산만한 가운데 배움을 얻어간다. 선생님께 많은 것을 배웠고 많은 영향을 받았다. 선생님은 예술을 하려고 노력하면서도 가르치기도 했으니 티칭아티스트나 마찬가지셨다.

킴은 정규 교육에서 부족한 부분을 '바깥 세상에 대한 궁금증'으로 채웠다. 고등학교에 들어간 지 1년 후에 에릭슨 씨는 뉴욕으로 떠나고 킴은 자신도 언젠가는 그곳을 떠나리라고 생각했다.

무용을 발견하다

수많은 여자애들이 발레리나가 되고 싶다는 꿈을 꾸지만 나는 그렇지 않았다. 하지만 대학에서 하는 무용의 세계에는 뭔가 특별한 것이 있었다. 서로에게 힘이 되어주었고, 보살펴주고, 흥겹고 창의적이었다. 1960년대 초에 아이오와주의 시골에서 자라나면서 무용 스튜디오나 관련 훈련을 받는 것은 꿈도 못 꿀 일이었다.

본 연구에 참여한 80% 이상의 무용 분야 종사자와 마찬가지로 킴도 학부에서 무용을 전공했지만 그녀의 여정은 티칭아티스트로 곧장 이어지지는 않았다. 연극에 대한 지대한 관심에 더불어 어머니의 격려를 업고 킴은 아이오와 대학에 들어가서 연극 전공을 선택했다.

"대학 가기 전에는 무용 수업 같은 건 들어본 적 없었고 내가 관심을 갖게 될 거라고 생각해본 적도 없었다. 하지만 발레는 좋아했다." 대학 첫해에 연극 동작을 맡던 교사가 킴에게 발레 수업을 추천했다. 기술적 훈련은 받은 적이 없었지만 킴은 무용의 표현 능력에 빠져들었다.

고등학교 때 뮤지컬을 하면서 춤을 췄던 적이 있다. 하지만 나는 무용수처럼 보이지 않았고 잘하는 것도 아니었다. (……) 하지만 연극은 무용이 내게 주는 것을 가지고 있지 않았다. 그래서 2학년 중반에 전공을 무용으로 바꿨다. 비논리적인 결정이었지만 내 길을 찾은 기분이었다.

학부에서의 무용 교육 시간은 아주 유쾌했다. 킴은 처음부터 사람들이 그녀를 받아들인 것 같은 기분을 느꼈고 공연도 자주 했고 일류 무용수가 지도하는 마스터 클래스에 참여할 기회도 많았다. 그리고 연극보다 덜 경쟁적인 분위기였다. 킴은 다음과 같이 그 시절을 회상한다.

무언가가 나를 감싸는 기분이 들었다. 작은 도서관이 주었던 기분과 비슷했다. 세상에 둘러싸인 느낌. 그리고 세상이 나를 이끌었을 때 나는 의심하지 않았다. 어디로 나를 끌고 가는지 신경도 쓰지 않았다. 그저 그쪽이 내가 가고 싶은 방향이라는 것만 알았다.

1970년대에 미국에서 무용 교육 경력을 쌓아가는 일은 쉽지 않았다고 킴은 설명한다. "무용 교육과 관련된 학위도 없었다. 그래서 '교사

가 될 순 없을 거야. 아이오와에서도 무용을 가르치는 선생님은 없었 잖아'라고 생각했다." 대부분의 공립 학교에서 음악 교사나 미술 교사 는 채용했지만 무용은 초등 및 중등 교육의 체육 수업 중에서도 극히 일부를 차지했다. 그나마도 스퀘어 댄스가 거의 전부라고 할 수 있었 다. 무용 학위를 취득한 후 킴은 고향으로 돌아와서 파트타임으로 일 하며 동네에서 30분 거리에 있는 전문 스튜디오의 무용 수업을 들었 다. 그러는 동안 남편 소유의 동네 영화관 건물 위층에 작은 무용 스 튜디오를 열었고 현대 무용과 재즈 무용을 가르쳤다. 킴은 그 시절을 다음과 같이 회상한다.

가르친 경험이 없었으니까 약간 사기꾼 같다는 생각도 들었다. 내가 생각 하는 나는 무용수였지 교사가 아니었다. 예술과 창조적인 과정을 소중하 게 여겼다. 그곳 학생들과 부모들은 발표회를 열기를 바랐다. 하지만 내 내면의 예술가는 죽지 않았고 계속 수업을 들었다.

1988년, 킴은 남편과 아이오와를 떠나서 보스턴으로 왔다. 그녀의 말을 빌리자면 '큰 도시에서 다시 시작'하게 되었다.

예술 분야에 진입하다

우선 네트워크를 만들어야 했다. 보스턴에서 예술 분야에 진입하기는 완 전히 혼란 그 자체였다. 방법이 투명하지도 않았고 곧은 길도 아니었다. 다양한 종류의 티칭아티스트 일에 지원해봤지만 지원하기에는 내 경험 이 부족했다. 교육이나 공연 경력으로는 충분하지 않았다.

보스턴에서 생활하고 얼마간 킴은 여러 특이한 일을 했다. 파트타임 일, 텔레비전 광고 오디션도 그중 일부였다. 그러나 유대인 노인센터 산하의 장기요양원 보조 레크레이션 담당으로 일하면서 음악 감상하는 법과 발레를 가르쳤고 "사람들에게 인정을 받는 게 기분이 좋았고 비슷한 영혼을 가진 사람들과 연결되는 기분"이 들었으며 왜 그녀가 이 일을 하는지를 기억해냈다. 킴은 계속해서 여러 무용 수업을 맡으며 교육 참여 분야에 발을 들이기를 희망했다.

나는 주 문화 자문위원회에 지원해서 티칭아티스트 후보자 명단(roster)[2]에 두어 번 이름을 올리기도 했지만 채용되지 못했다. 면접도 몇 번 봤지만 그뿐이었다. 그들이 뭘 원하는지 알고 있었고 나는 미달이었다. 나는 전문가로서의 경험이 없었고, 그러한 경험이 있어야만 티칭아티스트가 되는 법을 알 수 있었다.

킴의 말대로 1980년대 후반의 무용 및 연극 분야의 티칭아티스트는 기본적으로 레지던시 프로그램에 선택된 적이 있는 기초가 탄탄한 예술가들이었다. 당시 미국에서 국가나 기업이 지원하는 기관은 사회 복지 요소나 결과물이 명백한 예술 프로그램에 우선적으로 자금 지원을 하는 다소 공격적인 지침을 내세우고 있었다(Risner, 2007a). 기초를 다진 무용 예술가는 커뮤니티 댄스 활성화와 젊은이를 위한 프로젝트, (보통은 정부 지원을 얻으려고 애쓰는) 커뮤니티 참여 활동을 맡기 위하여 자신들의 접근법을 조정하고는 했다. 킴은 완고했다.

점점 머리를 쓰기 시작했다. 왕 공연 예술 센터(Wang Center for the

Performing Arts)에서 실행하는 한 프로그램을 찾았다. 그 프로그램의 책임자가 있었는데…… 어쩌다 그 여자를 알게 되었는지는 기억이 안 난다. 어쨌든 센터에서는 방과 후 프로그램을 새로 만들려고 기획 중이었고 나는 다짜고짜 그녀에게 전화를 걸었다. "난 전문적인 예술가는 아닌데 정말 이 일에 대한 열정을 갖고 있어요. 그 프로그램에 기여하고 싶어요." 언제나 당신에게 믿음을 갖고 길을 열어주는 누군가가 있기 마련이다.

첫해에는 보조 역할로 그 프로그램에 참여했고 그다음 해인 1992~1993년 프로그램에 티칭아티스트로 채용되었다. "더 많이 배울 수 있는 절호의 기회였다. 그녀가 날 믿어줬기 때문에 내가 지금 가진 교육자로서의 덕목을 쌓아갈 수 있었다"라고 킴은 그 시절을 회상한다. 킴에게 가장 큰 영향을 끼친 경험이나 그녀가 효과적인 티칭아티스트가 되도록 이끈 사람들에 대한 이야기는 본 연구에서 진행한 온라인 대규모 조사에 응답한 다수와 비슷하다.(전자에는 75%의 응답자가 실무 중에 배움이라고 답했고 후자의 질문에는 67%가 다른 티칭아티스트라고 답했다.)

이후 5년간, 킴은 왕 공연 예술 센터에서 수업을 하며 '상자 속 이야기'라는 개인 사업도 시작했다. 아이들의 생일 파티에서 이야기를 들려주거나 그룹 활동, 게임을 하는 서비스였다. 그녀는 "그때 비로소 내가 티칭아티스트가 되었다고 느꼈다. 물론 그 이후에 더 많은 것을 배웠지만"이라고 말한다. 킴은 왕 공연 예술 센터에서 시행하는 '예술로 가르치다(Arts Can Teach)'라는 4년짜리 시범 프로그램에 티칭아티스트 후보자 명단에 이름을 올린다. 어린이들을 대상으로 초기 독서 및 글을 읽고 쓰는 능력을 교육하는 프로그램으로, 그녀의 딸이

다니는 학교의 방과 후 프로그램을 맡았다. 공연하는 이야기꾼으로, 그녀는 보스턴 전역의 여름 프로그램에 참여했고 이야기를 들려주고 관객이 예술을 통해 학습할 수 있도록 도왔다.

공립 학교에서 가르치다

대부분은 실제 교실에서 배웠다. 학교 교사라면 누구나 이 세상에 존재하는 모든 이론은 실제 수업과는 관계가 그리 깊지 않다고 말할 것이다. 그리고 자신감을 가지고 지속적으로 효과적인 기술을 쌓기에는 적어도 5년은 걸린다.

킴은 2004년부터 공립 학교에서 수업을 시작했다. 보스턴에서 학급 교사와 티칭아티스트와의 협업에 중점을 둔 2년 프로그램에 참가하는 예술가 8명에 든 것이다. 1997년에서 2003년까지 케네디 센터에서 티칭아티스트를 위한 훈련 프로그램인 '교사로서의 예술가' 과정을 이수하고 킴은 예술 통합에 대한 기반이 견고하게 다져졌다고 믿었다. 그녀는 자신의 영역을 알고 교안도 적당하다고 느끼며 학교에서 가르치는 것이 무엇을 의미하는지를 알고 있다고 생각했다. 킴 위원장은 차터 스쿨과 방과 후 프로그램에서 가르쳐본 경험은 있지만 실제 공립 학교에서 가르치는 것의 의미는 정확히 알지 못했다.

공립 학교 협력 프로그램의 첫해에 킴은 교외에 위치한 초등학교 4학년 담당 교사와 파트너가 되었다. 그녀의 경험은 긍정적이었다.

교사와 협력하는 법, 협력 교수법 등을 배우는 아주 멋진 경험이었다. 교실

에서 예술가로서 수업을 하는 데 정신적으로, 육체적으로 그리고 감정적으로 준비가 되도록 해주었다. 그후에 교실 수업을 할 준비가 되었다고 생각했다. 나는 예술의 질을 향상시킬 수 있는 기회를 갖게 된 것이 기뻤다. 나는 나 자신을 시스템의 '내부' 개혁자라고 생각했다.

지나고 나서 보니, 킴은 첫해 프로그램의 단점은 그녀가 교실 문화나 관리의 어려움을 잘못 이해한 탓이었다는 것을 깨달았다. 초등학교 학생들의 행동 문제는 거의 없었다. 문제가 눈에 보이면 교사들이 쉽게 관리했다. 두 번째 해는 도시의 초등학교 4학년을 맡게 되었다. 이 환경에서 가르치면서 그녀는 초기의 경험을 성찰한다. 킴은 이 환경에서 가르치는 것에 대한 그녀의 초기 인식을 적용했다.

알다시피, 아이들은 아이고, 지역에 대해서도 잘 알고 있다고 생각했다. 이스트 코스트는 내가 잘 아는 구역이라고 생각했다. 도시에 있는 학교들과는 익숙했다. (……) 최악의 상황에서 도시 지역 여름 프로그램에서 스토리텔링 활동을 했던 적도 있다. 빈곤층이 높은 지역에서 독서 도우미로도 활동했다. 내 딸은 내가 그해에 가르칠 초등학교에 다녔다. 그래서 잘 안다고 생각했다. 그 학교의 교사도 알았고 교장도 알고 있었다. 학생 구성도 알았다. 그래서 나는 그들과 잘 적응할 자신이 있었다. 나는 준비가 되어 있었다. 하지만 도시 학교에 들어가는 것은 꽤 다른 이야기였다.

킴의 두 번째 해는 학교에 대해 그녀가 가졌던 추측뿐만 아니라 학급 관리 능력과 교수법 또한 녹록하지 않았다. 첫해의 경험은 그녀가 도시에서 일하는 데 쓸모 있는 자료를 제공하지 못했다.

내가 가진 기술도 많지만 나는 학교에서 다양한 수준의 아이들을 가르쳐 본 적이 없었다. (……) 다양한 행동 경향과 인지 수준, 트라우마를 겪은 아이들과 다양한 육체적 어려움을 가진 아이들이 한 교실에 모여 있는 상황을 만나본 적이 없었다. 비록 내가 많은 기술을 가지고 있었지만, 나는 모든 수준의 아이들이 모인 학교에서 행동과 인지 수준의 범위, 외상 및 다양한 육체적 어려움을 가진 아이늘을 가르쳐본 적이 없었다. 모든 수준의 아이들이 한 교실에 모여 있었다.

그해의 경험은 협업 교사와의 관계 악화와 큰 학교 커뮤니티와의 단절로 요약할 수 있었다. 티칭아티스트 연구의 응답자는 4명중 1명은 협업 교사가 '그다지 힘이 되지 못했다'라고 대답했다. 킴은 그 점에 대하여 덧붙였다.

교사들은 내가 들어가자마자 나를 보고 "고생하세요"라고 말했다. 나도 내가 맡을 아이들에 대해 더 자세히 질문을 할 수 있었겠지만 그렇지 못했으니 내 잘못도 있다. 어쩌면 전에 한번 들러서 수업을 관찰했어야 했을지도 모른다. 그 과정에 학생들과 함께 참여할 수 있었다고 생각한다. 그러나 나는 티칭아티스트로서 커뮤니티의 일부로 받아들여지지 못했고 관계를 쌓아가기는 더욱 어려웠다.

킴은 단념하지 않고 어떻게 하면 상황을 바꿀 수 있을지 생각하면서 끈질기게 견뎌냈다. 그녀는 자신의 가정에 도전하고 질문을 하며 수업 계획보다는 학생에 대해 배우는 데 중점을 둔다. 그 과정에서 킴은 자신이 모르는 것은 물론 협력 교사의 상황도 정면으로 마주했다.

무용 및 연극 예술 분야에서 활동하는 전문 교사로서 다음과 같이 회상한다.

다루기 어려운 행동이나 IEP(개별 교육 프로그램)를 다루는 능력에 대해 아는 바가 없었고 교사와 파트너는커녕 적대 관계로 이끌 수 있는 문제를 다루는 일에 대해서도 마찬가지였다. 전임 전문 교사로서 지금은 왜 교사들이 그런 의심을 가지고 나를 바라보았는지 이해하지만, 당시 나는 그저 소외감을 느낄 뿐이었다.

전문 분야 교사

전문 무용 교사가 되어서 가장 좋은 점은 학생들이 무용 기술을 익히도록 도울 시간이 있다는 것이다. 8주나 한 학기가 아니라 수년 동안 학생들과 함께한다. 나는 그들의 발전 과정을 지켜볼 시간을 즐긴다. 티칭아티스트에게 이러한 환경은 사치이다. 티칭아티스트에게는 자신이 시도한 일이 실패가 아니라 그저 시간이나 접근권이 없었기 때문이라고 볼 수 있다. 우리는 이제 그 문제를 해결하려고 노력하고 있다.

앞서 말한 내용에서 알 수 있듯이, 킴은 장기간 무용을 교육하는 것에 대한 관심을 갖고 전문 무용 교사로서의 경력을 추구하게 되었다. 여러 해 동안 학교에서 근무하는 상근 무용 교육자가 된다는 것이 무엇을 의미하는지 생각해보았다.

'나는 항상 이것을 하고 싶다!'라고 언제나 생각했다. 더 많은 것을 이루

고 싶어서 호기심을 가지고 갈망해왔다. '이 활동을 매일 한 학교에서 한다면 어떨까?' 하는 생각을 수년간 머릿속으로 되뇌었다.

킴은 2006년부터 매사추세츠 보스턴의 학구인 보스턴 공립 학교(Boston Public Schools)에 포함된 메리 컬리 중학교의 전임 무용 전문 교사[3]로 지내고 있다. 선임 교사로 활동한다는 점에서 킴은 본 연구 무용 분야 참가자 중 소수에 속한다(참가자 중 오직 24%만이 상근직이다). 메리 컬리 중학교는 라틴계 학생(주로 도미니카 공화국 출신 학생), 아프리카계 미국인과 백인 학생 비율이 높은 도시 지역의 K-8(유치원부터 8학년) 학교이다. 킴은 유치원부터 초등학교 4학년 학생을 가르치면서 매년 서너 번의 공연을 제작하고, 방과 후 무용 기관인 컬리 무용 대사(Curly Ambassadors of Dance)의 책임자이다. 그리고 학교에서 예술 분야 연락책으로 활동을 해왔다.[4]

티칭아티스트와 전문 분야 교사로 수년간 활동한 킴의 경험과 경력은 독특한 내부인과 외부인으로서의 시각을 제공한다. 킴은 종종 초기에 그녀가 겪었던 어려움과 지금까지 받았던 멘토링을 활용하여 학교 내의 동료 전문 분야 교사와 티칭아티스트를 지원한다. 킴은 다음과 같이 말한다.

티칭아티스트로서 처음으로 근무한 학교는 중학교였고 나는 거기에 대한 아무런 준비가 되어 있지 않았다. 이론은 빠삭했지만 현실은 재앙이었다. 돌이켜 보면 첫해에 멘토가 해준 "가르치기 전에 학생들과 일대일 관계를 발전시켜야 한다"라는 조언이 이제는 이해가 간다.

그녀의 사례 연구는 '공감하는 예술 교육'이라는 큰 주제를 드러내기 시작한다. 킴이 20년 넘게 티칭아티스트로, 그리고 지금은 전문 무용 교사로서 활동하며 인지하고 느낀 내용이며 학생들과 다른 교사, 티칭아티스트를 지원할 수 있는 주제이기도 하다. 다른 사람들과 공감하고 그들의 경험을 통해 배울 수 있는 그녀의 능력 덕분에 킴은 더 나은 통찰력을 가질 수 있었다.

> 내가 티칭아티스트이든 전문 예술 교사이든 간에 커뮤니티는 하나로 합쳐져 있지 않다. 우리는 학급 교사에게 수업 계획을 세울 시간을 주기 위해 고용되었다. 하지만 우리 예술 팀이 다 같이 응집력 있는 시간을 갖는 기회는 거의 없다. 우리는 각기 다른 학년을 가르치고 교과 과정에 맞추어서 일하느라 다른 구성원들은 무엇을 하는지 항상 알지는 못한다. 함께 만나려면 학교 시간 전이나 후에 만남을 약속한다. 티칭아티스트에게는 그런 만남을 갖을 기회가 극히 적다. 다른 티칭아티스트들과 만날 기회가 없을뿐더러(학교에서 당신이 유일한 티칭아티스트일 수도 있으며) 전문 분야 팀에 속해 있지도 않다. 그러나 우리 학구에서는 상황이 변하고 있다.

킴은 전문 교사로서의 책임 외에도 예술 교육을 향상시키고 교내 모든 티칭아티스트에게 보다 통합적이고 의미 있는 경험을 제공하기 위해 헌신하는 모임의 일원이다. 자발적으로 만들어진 이 모임은 보스턴 공립 학교에서 예술 교육의 질을 높이기 위해 그들 자신과 서로의 교수를 연구해온 학급 교사, 티칭아티스트, 전문 분야 교사교수법가 및 전문가 교사로 구성되어 있다. 모임에는 보스턴 공립 학교의 티칭아티스트들이 소속되어 있다(보스턴 공립 학교 참조, 2012). 이들의

공동 노력은 조각화와 단절을 줄이는 데 그 목적이 있다. 킴과 비슷한 뜻을 가진 교사들의 끈기와 노력으로, 학구는 이제 이들 그룹을 하나로 모으고 예술 통합과 예술 프로그램을 맡는 사람들을 지원하는 곳으로 이름을 알리고 있다. 킴은 다음과 같이 말한다.

이제 학구 담당 행정가가 있어서 시스템 내에서 활동하거나 활동하기를 원하는 티칭아티스트를 관리한다. 이들은 우리가 참석하는 모든 전문성 함양 프로그램에 참석하도록 권장받는다. 이전에는 이러한 학구 수준의 지원이 없었기 때문에 교실에서 학급 교사와 함께 일하기가 수월하지 않을 때가 많았다. 이제는 전체 업무 과정을 연구하고 권장 사항을 정하고 편의 및 개선 사항을 개발하게 되었다.[5] 그렇게 우리는 멀게 느껴지던 서로에게 손을 뻗어 네트워크를 만들고 협력하게 되었다. 내년에 한 티칭아티스트 동료와 내년에 안무 교환을 위해 함께 작업하기로 했다. 그녀는 소속 무용단과 함께 우리 학교에 와서 공연을 할 것이다. 우리 학생들은 그들의 안무를 분석하며 그들의 기술을 배울 수 있다.

요약 및 연구의 맥락화

킴과 같은 사례 연구는 대규모 연구 자료의 수많은 구성 요소를 조사하던 중 종종 하나씩 드러난다. 사례 연구에서는 사례 자체의 환경, 문화, 신념, 가치 등에 대한 자세한 설명으로부터 무언가를 배울 수 있다. 본질적 사례 연구는 특정 사례에 대한 더 나은 이해를 제공하지만 도구적 사례 연구는 연구에서 반복적으로 식별되는 일반적 현상을 이해하는 것을 목표로 한다. 킴의 사례는 본질적 사례 연구에 속하

며 내부인과 외부인의 관점에서 이해하는 데 도움이 된다. 그러나 면밀한 조사와 합계로 취한다면, 역설이나 이분법은 거의 없다. 대신, 해당 사례는 예술과 복잡하게 얽힌 예술 교육 문화를 포함하는 통합 교수 환경에 대한 킴의 공감하는 세계관을 보여준다. 그녀의 관점을 떠받치는 가치와 현재의 한계를 뛰어넘은 세상을 추구하도록 그녀를 믿고 격려하는 사람들의 행동은 강하게 묶여 있다. 예술 교육에 킴이 가진 공감대는 자신의 어머니, 고향 사서, 초등학교 시절의 카르도자 선생님, 고등학교 시절의 에릭슨 선생님, 연극 연기 교사, 대학에서 만난 발레 교사, 왕 센터의 책임자, 첫 멘토 티칭아티스트 초등 교사에게서 느낀 비슷한 감정들로부터 생겨났고 이들은 모두 다른 사람의 상황, 감정, 욕구 및 문제를 파악하고 이해하는 능력을 가졌으며 그녀에게 가르침을 주었다.

동시에, 킴의 학교, 학구 전반의 높은 지원 수준은 물론 예술 교육 및 통합을 위한 사람과 물리적 자원, 전문성 함양 개발 기회에 대한 매커니즘으로부터 그녀가 얻은 혜택과 특권에 주목하는 것이 중요하다. 환경은 학교나 도시마다 상당히 다를 수 있다. 예를 들어, 본 사례가 포함된 광범위한 연구 결과에 따르면 학교에서 일하는 무용 분야 응답자의 26%만이 학교가 매우 도움이 된다고 보고했으며 30%의 응답자가 학교가 최소한의 도움을 주거나 전혀 도움이 되지 않는다고 보고했다.

추가적으로, 계약직으로 활동하는 무용 및 연극 분야 티칭아티스트의 지위를 맥락화하는 것이 그들이 겪는 어려움과 장애물을 이해하는 데 중요하다. 조사의 고용 데이터에 따르면 응답자의 대다수(78%)는 상근으로 고용되지 않는다. 따라서 전문 분야 교사로서 킴의 전임 지위

가 현재 그녀가 지닌 관점에 중요한 역할을 할 수 있다. 학교의 지원 수준이 매우 높다고 보고한 학교에 상근으로 고용된 무용 분야 응답자(도움이 된다, 매우 도움이 된다 77%)는 같은 대답을 한 학교에 고용된 무용 분야 전체 응답자(도움이 된다, 매우 도움이 된다 60%)보다 많았다.

공감의 예술 교육의 통찰

다음 본질적 사례 연구로부터 끌어낸 통찰은 다음과 같다. 일부 연구 상황에서 이는 권장 사항 또는 모범 사례로 해석될 수 있는 동시에 독자가 상황, 과제 또는 소망을 해결하기 위해 독자가 사용할 수 있는 통찰력을 제시하기도 한다. 이러한 통찰력을 킴이 직접 설명한다.

티칭아티스트의 관점

티칭아티스트가 학교에 새로운 가능성을 제공하는 한 가지 방법은 각 학생을 대하는 데 방해가 되는 꼬리표를 붙이지 않고 바라보며 그들의 행동을 관리하는 것이다. 교사로서, 우리는 정보에 관계없이 의견에 이끌리고 휩쓸리기도 한다. 티칭아티스트는 커뮤니티의 완벽한 일부가 아니기 때문에 꼬리표 붙이는 관행을 없앨 수 있기도 하다. 객관적으로 학생을 평가하기에는 티칭아티스트의 작업 환경이 훨씬 수월하다. 학생들의 능력에 대해 미리 판단하지 않고도 장점을 찾아낼 수 있다. 티칭아티스트는 모두를 같은 출발선에 세워 놓으며 그들의 가능성을 찾아낼 수 있다.

티칭아티스트의 소속감

나는 종종 무시당한다고 느꼈다. 티칭아티스트로 활동하면서 가장 어려운 부분은 시스템이 내 존재를 공식적으로 인정하지 않거나 나를 위한 계획이 없다는 느낌이었다. 누구에게 질문을 해야 할지 몰랐다. 이제 상황은 바뀌고 있으며, 모든 사람들의 업무에 힘을 싣고 있다. 오늘날의 티칭아티스트는 학교 문화 전체에 자신을 끼워넣는 일을 조심해야 한다. 교실에서 단순히 자신의 수업뿐만 아니라 그 이상의 것이 진행되고 있다는 것을 알고 모두의 교실이라는 것을 인지할 필요가 있다. 나는 다른 티칭아티스트에게 학급 교사와 나른 예술 전문 교사들을 관찰하라고 조언한다. 그들에게서 가르침과 질문의 답을 찾을 수 있다. 회의 및 수업을 계획하는 모임에 참석해도 되는지 물어보자.

교사의 관점 이해

내가 티칭아티스트였을 때 저평가 받는 교사가 실질적으로 어떻게 느끼고, 얼마나 압박감을 받는지에 대해 잘 알지 못했다. 보통 우리는 학급 교사가 성공적이고 모든 것을 가졌다고 생각한다. 그러나 그들은 매해 학구에서 요구하는 대로 무언가를 바꿔야 한다. 시스템이 바뀔 때마다 그들은 적응하고 성장하고 배우게 된다. 내가 일하는 학교의 학급 교사 중에는 4~5년째 연속으로 독서 교과 과정을 변경하고 있다. 어느 누구도 그들에게 예술을 어떻게 가르쳐야 하는지 알려주지 않는다. 따라서 학급 교사는 그들의 수업 시간에 대해 방어적이고, 과거에 교사들이 티칭아티스트를 (정당하든 않든) 학생들과 함께하는 시간을 방해한다고 느낀 것도 이해는 간다.

우리가 학급 교사의 일을 높게 평가하지 않는데 어떻게 그들이 우리의 예술 수업의 가치를 인정해주길 바랄 수 있을까? 그래서 나는 전체 시스템을 조화롭게 만들고 예술 분야에 있어서 최고의 교사가 되는 핵심은 아이들이 교실에서 무엇을 배우고 교사들이 어떻게 가르치는지 정확하게 이해하는 것이라 생각한다. 다 그런 것은 아니지만 대부분의 교사들은 아주 뛰어나다. 내가 티칭아티스트로서 미처 그들의 일이 얼마나 고될지에 대해 생각해보지 못했었다. 우리만큼이나 예술을 소중하게 여기는 교사와 일을 하게 되며 감사함을 느끼지만, 행정 담당자가 아무리 우수해도 교사들은 종종 제대로 인정받지 못한다. 학급 교사는 우리 학습의 핵심 요소이기 때문에 그들을 제대로 활용할 수 있어야 한다.

교사와의 소통법

티칭아티스트로서 학급 교사와 소통하는 법을 배웠던 해에 모든 상황이 바뀌었다. 왕 센터의 '예술로 가르치다' 프로그램에 참여했을 때 나는 한 학급 교사와 파트너가 되었다. 우리는 무용이나 읽고 쓰는 능력과 같은 교차 교과 과정을 진행하기 위하여 많은 표준을 이용했다. 전국 및 주 표준은 학생들의 교육에 로드맵을 제시한다.[6] 가야 할 방향을 모르면 길을 헤매기 십상이다. 그리고 이제 예술은 핵심 교과 과정의 일부이다. 내가 아는 몇몇 티칭아티스트와 예술 전문가는 이러한 표준 용어를 사용하는 것을 꺼린다. 그것이 자신의 예술성에서 벗어난다고 생각한다. "창의성에 대하여 이야기한다면 그건 창의적인 것이 아니다"라고 말하는 이들도 있다. 하지만 표준이 우리를 강화시킨다고 생각한다. 정보에 입각한 방식으로 표준을 사용할 수 있게 되면서 우리는 더 인정받게 되었다. 표준이

있기 때문에 예술을 가르칠 수 있고 재능 있는 사람뿐만 아니라 모든 사람이 예술을 배울 수 있게 되었다. 표준은 모두가 공통적이고 보편적인 언어로 서로에게 유창하게 말하고 공통점을 찾고 연결하는 능력을 제공한다. 우리는 서로 다른 통찰력을 갖고 있지만 표준화는 격차를 해소하는 데 도움이 된다.

12장
충분한 일자리 찾기

더그 리즈너 · 마이클 버터워스

예술 표현에 노출될 기회가 거의 없는 커뮤니티와 아이들에게 예술 기반의 학습을 제공한다는 의미에서 내가 하는 일은 어떻게 보면 정치적이라 할 수 있다. 그렇게 함으로써, 나는 예술의 가치를 절하하는 풍토에 맞서 싸우고, 예술에 재능이 있는 아이들을 위한 공간을 만든다.

—베스, 무용 티칭아티스트

베스는 인생 대부분을 춤추고 무용을 가르치며 살았다. 7살 때 무용을 배우기 시작해서 10살 때 처음으로 안무를 짰다. 공연가와 안무가로서의 경력이 끝나가면서 그녀는 추가로 교육을 맡고 레지던시 프로그램에 참여했다. 티칭아티스트로 20년 동안 일하면서 그녀만의 기회, 선택, 경험, 어려움에 대한 통찰력을 얻었다. 현재 50대 초반인 그녀는 충분한 일을 찾기 어렵고 티칭아티스트로서의 미래는 불확실하

다. 본 편집자의 연구에서 조사한 베스의 생활은 안정적인 고용을 보장받지 못하고 파트타임 계약직으로 활동하는 티칭아티스트들이 겪는 공통적인 어려움을 보여준다. 이 장에서는 베스의 이야기를 통하여 독자들에게 오늘날 티칭아티스트의 삶에 대한 정보를 제공하는 것을 목적으로 한다.

배경

초창기부터 베스의 일의 특징은 기회를 잡고 새로운 기술을 익히고 교육을 통하여 다른 이들에게 지식을 전달하는 것이었다. 16살 때 그녀는 유대교 회당과 다른 커뮤니티의 무용 교육 환경에서 정기적으로 포크 댄스를 가르쳤다. 그녀는 그 시기를 다음과 같이 회상한다.

애초에 나는 걸음걸이를 교정하기 위해 무용을 배웠다. 어머니는 공예를 하는 분이셨고 고등학교에는 미술을 공부해서 우리에게 시각 예술과 공예는 일종의 '놀이'였다. 고등학교 때는, 여름 캠프와 보육원에서 예술을 이용하는 활동을 진행했다. 그때가 처음으로 동작을 구분하는 방법을 연구한 때였다. '포도덩굴 스텝'을 어떻게 설명해야 할지 고민하던 기억이 난다.

베스의 부모님 모두 교사였다는 점이 성장 과정이나 이후에 티칭아티스트로서 진로를 정한 데 큰 영향을 미쳤다.

어머니는 유치원생부터 초등학교 2학년 학생들을 가르쳤고 학습 장애

전문가로 오랫동안 활동했다. 아버지는 대학에서 영어를 가르치고 작가이셨다. 부모님이 우리 남매의 공부를 도와주고 학교에서 어려운 일이 있을 때 여느 부모와 마찬가지로 이끌어주던 방식이 내 교수법을 개발하는 데 아주 큰 영향을 끼쳤다.

흥미롭게도, "티칭아티스트라는 직업에 어떻게 흥미를 갖게 되었나?"라는 본 연구의 개방형 질문에서 대부분의 무용 분야 응답자가 "교사나 교사인 부모로부터 받은 영향"이라고 대답했다(7장 참조).

학부 대학 시절 내내, 베스는 다양한 종류의 무용 수업을 듣고, 생계를 유지하기 위해 다양한 장소에서 티칭아티스트로 활동했다. 그녀는 "월세를 내기 위해 시카고의 여러 유치원, 공립 학교, 방과 후 학교 프로그램에서 무용을 가르쳤다"라고 말했다. 베스는 포크 댄스와 플로어 워크, 테크닉, 즉흥을 신중하게 섞었다. 그녀는 자신이 있는 곳이 시간이 갈수록 교육 목표가 있는 교안을 개발하고 교수법을 발달시키지 않으면 버틸 수 없는 환경이라는 것을 깨달았다.

유명한 무용 및 예술 센터에서 진행하는 어린이 프로그램의 책임자로서, 나는 학급 교사가 교실에서 사용할 수 있는 무용을 가르치는 수업을 만들었다. 그때 처음으로 내 교수 과정과 이론 또는 논리를 정확히 표현하기 위해 애썼다. 내 수업에서 효과가 있는 것은 무엇이고 어째서 효과가 있는지에 대해 학급 교사들과 대화를 하며 살펴보았다. 그들로부터 학생 관리에 대해 많이 배웠다.

자신의 수업을 보다 면밀하게 검토하며, 다음의 내용을 깨달았다.

학생들이 부정적인 태도를 가지지 않고 자신의 작업을 성찰할 수 있도록 돕는 방법을 개발해야 했다. 이때 처음으로 다른 분야(시)의 예술가와 협업하여 학생들을 위한 활동을 만들었다. 그때 내 수업에 대해 처음으로 명확하게 표현하는 대화를 나눴던 것 같다.

교수법을 정리하고 그 이상으로 아이니어를 키워나가면서 겪은 어려움이 그녀 스스로에게도 훈련이 되었다. "티칭아티스트가 되기에 충분한 교육을 받지 못한 것 같다"라고 말한 베스와 마찬가지로 절반 이상의 무용 분야 초보 티칭아티스트(43%)는 전문가로서 일할 준비가 안 되었음을 느낀다고 보고했다. "나는 주로 학문 위주로 예술을 공부했다. 기술적인 훈련은 스튜디오에서 했고, 예술 교사가 되는 훈련은 전적으로 나 혼자 했다"라고 베스는 말한다. 시간이 지나고 경험이 쌓이면서 베스는 자신의 직업에서 협업 관계가 얼마나 중요한지 이해하게 되었다. 특히 협력 교수 환경에서 아이디어를 교환하는 시간은 매우 의미가 있었다. 예를 들어, 그녀는 학급 교사들로부터 학급 관리에 대해 많은 것을 배웠다고 말한다. 어조나 침묵이 가진 힘이나, 과정을 조각으로 나누어 설명하는 것들도 마찬가지다. 다른 티칭아티스트와의 협업에 대해서는 "다른 분야의 예술가와 협력 교수 하는 것보다 더 도움이 되었던 일도 많지 않다"고 말한다.

베스의 낮은 업무 만족도는 낮은 임금과 일자리 부족으로 설명할 수도 있겠지만, 교수법과는 달리 이러한 문제는 그녀가 직접 통제할 수 있는 것들이 아니다.

베스가 현재 맡고 있는 티칭아티스트 일은 세 가지 프로그램으로 나눌 수 있다. 음악 기술과 개념을 가르치기 위해 신체를 사용하는 음악

프로그램(초등학교 고학년 대상), 그녀가 직접 개발한 수업으로 여러 형태의 예술을 다루는 학급 교사와 협력 교수하는 프로그램(초등학교 3~4학년 대상), 학생이 창작한 시·음악·움직임을 이용하는 ESI 프로그램(중학생 대상)이 있다. 자신의 일을 좋아하고 여러 형태의 예술을 다루는 프로그램은 지원금도 받지만 낮은 임금과 충분하지 못한 일자리는 확실히 어려움으로 느껴진다. 본 연구의 조사에서, 베스는 티칭아티스트로서 일하면서 벌어들이는 총수입이 5,000달러 이하라고 대답했다.

본 연구에 참여한 많은 무용 및 연극 분야 티칭아티스트들의 상황도 많이 다르지 않다. 본 설문 조사의 채용 데이터에 따르면 다수의 응답자(78%)가 상근으로 일하지 않는다고 답했다. 티칭아티스트로서 겪는 가장 큰 어려움을 묻는 선다형 질문에서 대부분은 '낮은 임금과 먹고 살기에 충분한 일을 찾기 어려움'을 택했다. 베스는 "재정 문제. 임금도 그렇지만 더 중요한 건 충분한 일자리가 없는 것"이라고 대답했다. 둘째는 행정 담당자들과 일하는 것과 비협조적인 학급 교사들이라고 답했다. 재정적 어려움에 대해 베스는 다음과 같이 말한다.

어제오늘의 일이 아니다. 예술 지원이 가장 먼저 삭감되고, 학교에 돈이 별로 없고, 예술위원회가 돈이 별로 없고, 그게 다 합쳐지면 일자리가 없다. 또한 나는 수당을 지불하지 않는 수업과 관련 없는 업무를 요구하는 곳에서는 기관들과도 작업하지 않는다. 정리하면, 나는 앞으로 어떻게 될지에 대해 진지하게 고민한다. 내가 생계를 꾸릴 정도로 일할 방법을 찾지 못한다면 이 분야를 떠나야 할지도 모른다.

각 분야의 티칭아티스트가 겪는 어려움을 수집한 자료를 기반으로 (티칭아티스트 협회, 2010) 본 연구는 무용 및 연극 분야 티칭아티스트의 업무 만족도와 그들이 받는 지원에 대해 어떻게 생각하는지에 대한 정보를 수집했다. 응답자들의 업무 만족도에 대한 데이터를 수집하기 위하여 본 연구의 조사는 티칭아티스트로서의 만족도를 평가할 수 있는 두 종류의 방법을 제시했다. 첫째, 참가사에게 사신의 일에 대한 만족도를 평가해달라고 요청했다. 둘째, 설문 조사의 사회 지원 척도를 완성한 후, 참가자에게 업무에 대한 지원에 대한 만족도를 평가해달라고 요청했다. 베스는 '매우 만족'부터 '불만족'에 이르는 척도 중 '다소 만족'을 선택했다. 연구에 참여한 모든 무용 분야 티칭아티스트와 비교할 때 그녀의 만족도는 대다수(매우 만족 44%, 만족 40%)보다 훨씬 낮다. 베스의 낮은 업무 만족도는 낮은 임금과 일자리 부족으로 설명할 수도 있겠지만, 교수법과는 달리 이러한 문제는 그녀가 직접 통제할 수 있는 것들이 아니다.

이후에 조사 참가자에게 업무 지원 만족도를 평가해달라고 요청했다. 베스는 그녀가 받은 지원에 만족하지 못한다고 지적했다. 연구에 참여한 모든 무용 분야 티칭아티스트와 비교할 때 그녀의 만족도는 현저히 낮았으며 오직 14%의 응답자만 그녀와 같은 응답을 했다. 베스의 낮은 수준의 업무 지원 만족도는 '행정 담당자들과 일하는 것과 비협조적인 학급 교사들'과 작업하는 것이 두 번째로 큰 어려움이라는 그녀의 응답과 관련이 있는 듯하다. 그녀의 인터뷰는 이에 대한 잠정적 증거를 제공한다.

행정 담당은 종종 학교의 행정 담당자를 의미하고, 이들은 자체 업무로

바쁘고 무관심한 경우가 많다. 내가 특히 싫어하는 건 학급 교사가 내 수업 시간 동안 이메일을 확인하고 성적을 매긴다는 것이다. 그들이 바쁘다는 것은 알고 있지만 내 수업은 자습 시간이 아니다. 수업은 교사들이 집중할 때 가장 잘 진행된다.

베스는 긴 경력을 통하여 학급 교사들과 협력 관계를 쌓는 것이 중요하고 그래야 그녀에게도 득이 된다는 것을 알고 있지만, 아래에도 나타나는 바와 같이 그녀의 주된 정체성은 직업 무용가나 공연가인 것처럼 보인다.

예술 제작을 해본 적이 없는 사람과는 그 과정의 즐거움을 완벽하게 공유하기는 어렵다고 생각한다. 무대에 올라서는 것은 다른 것과는 다르다. 나는 그 부분을 담당한다. 그것이 어떤 것인지에 대한 이야기를 전하는 것이다. 나는 무용을 가르치는 워크숍을 후원하는 기관에서 일했다. 전문 무용 교사 자격증을 소지한 사람들을 포함해서 대다수가 무용수였던 적이 없고 공연을 해본 적도 없었다. 그들의 이야기를 들으면서 나는 그들이 무용에 대한 이해가 얼마나 낮은지 알게 되었다. 그들은 요소를 기반으로 수업을 구성하는 법을 배울 수는 있었지만 공연에 대해서는 전혀 알지 못했다.

베스는 학급 교사보다는 음악가와 함께 작업하는 것을 선호한다고 확실히 표현하며 자신의 관점을 분명하게 설명했다.

현재 나는 음악가들과 나만의 프로그램을 운영한다. 우리가 계획적이고

구체적인 전문성 개발을 못하는 것은 아니지만, 학급 교사들과 더 잘 소통하는 법을 배우고 수업을 더 잘 설계해서 그들을 이해시켜야 한다는 점을 깨달았다. 우리가 함께 있으면 시너지 효과를 낸다. 하지만 학급 교사가 그 과정에 끼면 그 효과가 사라진다.

이러한 가치들과 예술적 능력이 분명 그녀의 작업을 이끈다. 하지만 이러한 관점이 그녀도 모르게 업무 지원 만족도에 대한 부정적 영향을 끼쳤을 수도 있다.

불확실한 미래와 선택

베스는 앞일에 대해 불확실하다. 그녀는 전문 무용 훈련에 뿌리를 둔 능력 있는 티칭아티스트이고 언제나 가르칠 기회가 더 없는지 찾고 있지만 경력을 더 이상 이어갈 수 없는 지점에 왔는지도 모른다고 생각한다. 연구 응답자의 20%와 마찬가지로 베스는 박사 학위를 가지고 있다. 그녀는 "운 좋게도 남편의 직업 덕분에 내가 이 일을 하면서도 자녀를 키우며 학업을 마칠 수 있었다. 하지만 내 박사 학위와 이 직업과의 관계는 잘 모르겠다. 연기학에 대한 나의 학위 때문에 연기에 대하여 다르게 이야기하고 다르게 본다. 하지만 본질적인 연결은 거의 없다시피 하다"라고 설명한다. 그녀는 티칭아티스트 활동으로 부족한 수입을 무용 관련 글을 쓰며 보완한다. 베스는 말한다. "올해까지 잡지에 글을 쓰면서 소액의 고료를 받았다. 하지만 내가 주로 글을 싣던 잡지는 폐간되었다. 나는 정규 댄스 칼럼을 계속 쓰지만 보수는 받지 않는다. 요즘은 새로운 무용의 요람인 브루클린에 대한 책의

첫 장을 쓰고 있다." 살펴보면, 그녀가 작업할 만한 작품은 상당수 그녀가 할 수 없으며, 가능한 경우는 보수가 충분하지 않다. 다른 티칭 아티스트들과 마찬가지로, 베스도 무엇을 할 것인지, 무엇을 포기할 것인지 선택할 수 있다. 그녀의 오랜 경력에도 미래가 불확실한 점에서, 그녀는 경력을 이어나갈 것인지, 방향을 바꿀 것인지에 대한 어려운 선택에 직면하고 있다.

3부

책임감 있는 실천

13장
티칭아티스트의 책임감

메리 엘리자베스 앤더슨 · 더그 리즈너

3부에서 글쓴이들은 다음의 질문들을 던진다. 티칭아티스트의 작업 목적과 의도는 무엇일까? 티칭아티스트는 시간이 지날수록 어떻게 준비하고 훈련하며 성장할까? 티칭아티스트는 자신의 작업을 어떻게 평가할까? 티칭아티스트가 진행하는 작업의 윤리적 영향은 무엇이 있을까? 예술 교육의 학습 결과와 윤리는 어떠한 연관이 있을까? 티칭아티스트의 삶에서 성찰과 전문성 함양은 어떠한 역할을 할까? 이 장에서는 3년간 172명의 무용 및 연극 분야 티칭아티스트를 연구한 결과를 다루며 응답자들이 티칭아티스트 활동의 목적, 준비, 평가, 전문성 신장의 영역에서 어떠한 책임감을 느끼는지 알아보도록 한다.

티칭아티스트의 정체성과 목적

책의 앞부분에서 우리는 무용과 연극 분야에서 자신의 직업과 활동의
결과물을 각양각색의 시선으로 바라보는 전 세계의 티칭아티스트들
을 살펴보았다. 그 결과, 연구의 참가자들이 '티칭아티스트'라는 폭넓
은 용어로 자신의 정체성을 어떻게 규정하는지를 이해하고 그들의 직
업 목표와 결과에 대하여 어떻게 인식하는지를 확인할 필요가 있다.
본 연구의 설문 조사는 다음의 데이터를 얻기 위해 수많은 질문을 던
졌다.

정체성

참가자들은 '나는 내가 ~라고 생각한다'라는 선택형 문항에서[1] 다
음과 같이 응답했다.

- 전문 티칭아티스트(31%)
- 티칭아티스트 직업의 책임을 져야 하는 예술가(25%)
- 학교와 커뮤니티에서 활동하는 예술 교육가(17%)
- 파트타임 전문 티칭아티스트(8%)
- 학교와 커뮤니티 기반 프로그램을 담당하는 예술 행정가(6%)
- 무용 또는 연극 예술을 커뮤니티와 교육 환경에 적용하는 활동가(5%)
- 티칭아티스트 활동을 해서 부수입을 얻는 배우/연극 예술가(4%)
- 티칭아티스트 활동을 해서 부수입을 얻는 무용수/무용 예술가(4%)

전반적으로 무용 및 연극 분야 참가자의 응답은 비슷했다. 그러나

더 높은 비율의 연극 분야 참가자가 스스로를 '티칭아티스트 직업의 책임을 져야 하는 예술가', '무용 또는 연극 예술을 커뮤니티와 교육 환경에 적용하는 운동가'라고 여긴다고 응답했다. 무용 분야 참가자는 약 두 배 높은 비율로 '학교와 커뮤니티 기반 프로그램을 담당하는 예술 행정가'라고 응답했다. 일부 차이는 7장에서 설명한 실무 현장 및 교육 대상자에서 보였던 분야별 차이로 설명할 수도 있을 것 같다.

목적

무용 및 연극 분야에서 티칭아티스트의 다양한 정체성을 고려할 때, 참가자가 일의 목적 및 의미, 결과를 어떻게 인식하는지 알아볼 필요가 있었다. '티칭아티스트로서 나의 임무는 ~'이라는 선택형 문항에 70% 이상의 다수 응답자가 다음 여섯 개를 선택했다.[2]

- 참가자의 창의력 함양(89%)
- 참가자의 예술 감상 능력 함양(82%)
- 협동 사고 능력 향상(78%)
- 참가자의 자존감 향상(78%)
- 긍정적인 사회 변화 추구(75%)
- 문화 소양 함양(70%)

분야별로 보았을 때 72%의 무용 분야 응답자가 티칭아티스트로서의 임무를 '학생들이 이후에 예술을 공부할 때 필요한 기반을 제공하기'라고 대답했다. 뿐만 아니라 연극 분야 응답자[3] 사이에서 많이 나온 대답은 '더 튼튼한 커뮤니티를 만들기'와 사람들의 삶과 상황을

개선하기'(70%)가 있었다. 무용 및 연극 분야의 응답은 일반적으로 비슷했지만 연극 분야 응답자들은 커뮤니티를 발달시키고 긍정적인 사회 변화를 추구하는 경향을 보였고 무용 분야 응답자들은 그보다는 예술 감상 능력 향상이나 아이들의 무용 교육에 더 초점을 두었다.

현재 활동 상황 및 직업 준비에 대한 성찰

티칭아티스트 활동의 책임감은 준비와 훈련에서 시작해서 전문적으로 성장하고 활동을 하면서 발전한다. 본 연구를 위해 진행한 사전 조사를 기반으로 무용과 연극 분야의 예술 교육을 위한 학업 자격증이 얼마 없기 때문에 참가자의 준비 상태에 대해 알아보는 것은 중요하다. 자신의 준비 상태와 훈련에 대한 참가자의 관점을 알아보기 위하여 설문 조사에서는 '티칭아티스트로서 처음으로 작업할 때 얼마나 준비가 된 것 같았는가'라고 질문했고 절반 이상의 참가자가 준비가 안 되었다고 대답했다. 전체 응답자는 준비가 잘됨(15%), 준비됨(9%), 다소 준비됨(33%), 준비 안 됨(43%)이라고 대답했다. 참가자들의 서술형 답변에서 준비 부족에 대한 내용을 더욱 자세히 확인할 수 있다.

티칭아티스트로서 첫 일을 맡았을 때 나는 준비가 덜 되었다고 느꼈다. 얼마전 당시에 쓰던 노트를 찾았다. 거기에는 '학급을 어떻게 가르쳐야 하는지는 알지만 어떻게 수업 내용을 학생들의 교실 밖 삶과 경험에 연결시킬지 확실하지가 않다' '어떻게 하면 과거에 무용을 배워본 적 없는 아이들에게 의미 있고 관련 있는 긍정적인 운동 경험을 만들어낼 수 있

는지도 모르겠다'라고 적혀 있었다.

— 데빈, 무용

확실히 준비가 안 됐다. 교사나 티칭아티스트로 활동하는 데 도움이 될 훈련은 전혀 받아본 적 없다. 준비가 안 된 그 기분 때문에 다시 학교로 돌아가기로 했다. 그리고 교육 연극 과목 석사 학위를 취득했다.

— 에비게일, 연극 교육

대학에서 교육학 관련 과정을 듣지 않아서 준비가 안 된 것처럼 느껴졌다. 나를 채용한 기관에서는 첫 두 해 동안 온라인 자격증 프로그램을 듣도록 허락해줬다. 나는 프로그램도 시작하지 않은 상태에서 첫날을 맞았다.

— 카이렌, 무용 및 연극

위기 환경에 노출된 아이들과 작업을 할 준비가 전혀 안 돼 있었다. 봉사단체 아메리코의 프로그램이었고, 그들은 그냥 나를 학교 앞에 내려놓고 "할 일 하세요"라는 말을 남기고 가버렸다. 나와 학생들 모두에게 위험한 상황이었다.

— 엠마, 연극

티칭아티스트 일을 시작한 이후 참가자의 교육과 훈련에 대한 내용은 1장에서 설명했다. 현재 그들이 책임감을 가지고 예술 교육(내용, 형태, 방법)을 하도록 이끄는 게 무엇이냐는 질문에[4] 참가자들은 다음과 같이 답했다.

- 스스로 교과 과정 교안과 교육 자료를 개발한다(무용 91%, 연극 92%).

- 내 분야 교육 내용과 방법으로 국가 표준을 사용한다(무용 52%, 연극 42%).

- 내가 일하는 기관이나 학교의 교과 과정과 교육 자료를 사용한다(무용 22%, 연극 27%).

- 다양한 교육 및 예술 기관이 온·오프라인에 배포 및 출간한 교과 과정 콘텐츠와 교안을 사용한다(무용 21%, 연극 18%).

- 고용주가 제공하는 교과 과정 가이드와 교육 자료를 따른다(무용 17%, 연극 22%)

- 티칭아티스트와 커뮤니티 기반 예술 기관이 제공한 콘텐츠와 방법을 사용한다(무용 10%, 연극 13%)

예술적 관점에서 봤을 때 티칭아티스트가 수업을 위하여 교안을 개발하고 교육 자료를 만드는 것은 말이 된다. 본 연구에 참가한 대다수가 K-12 학교에서 일한다는 점(84%)을 고려할 때, 티칭아티스트의 책임과 직업윤리에 대해 본 데이터가 의미하는 바는 무엇일까? 반면 42%의 참가자만이 국가 표준을 사용한다고 응답했다. 우리는 이러한 비대칭이 티칭아티스트의 교수법과 예술가의 업무 만족도, 업무 지원 만족도, 어려움에 어떤 영향을 끼치는지 궁금했다. 티칭아티스트가 자신의 의지로 업무 불만족, 지원 부족, 직면하는 어려움에 기여할 수 있다고 생각하는 것도 합리적일 듯하다. 문서화되지 않았거나 결과가 나오지 않는 내용에 대하여 성급하게 결론짓지 않고, 본 연구의 데이터가 보이는 여러 비일관성에 대해서는 더 많은 토론과 연구가 필요한 듯하다.

이러한 일괄적이지 않은 결과는 앞서 다룬 무용 및 연극 티칭아티스트의 다면적인 생활에서 비롯한 것이 아닌가 하는 생각이 든다. 가르칠 수 있는 예술가, 예술 교육가, 예술가-교사, 예술 행정가, 가르칠 수 있는 배우와 무용수, 교육하는 연극 및 무용 예술가, 예술 활동가, 전문 티칭아티스트. 우리는 특히나 티칭아티스트의 활동과 전문 예술가로서의 작업 사이의 관계에 관심이 있었다. 그래서 설문 조사는 현업 예술가 및 교사로서 그들의 작업이 얼마나 섞여 있는지에 대해 알아보기 위한 다음의 문항에 응답하도록 요청했다.

- 티칭아티스트로 활동하는 데 전문 예술가의 창의적 작업을 이용한다 (67%).
- 전문 예술가의 창의적 활동에 영감과 정보를 얻기 위해 티칭아티스트 작업을 이용한다(61%).

　응답자 대다수가 자신의 창의적 작업과 예술 교육 간의 상호 관계를 발견한 것으로 보인다. 좀 더 면밀히 살펴보면 67%의 연극 분야 참가자와 57%의 무용 분야 참가자가 전문 예술가의 작업이 티칭아티스트 활동에 도움이 되었다고 대답했으며 티칭아티스트 작업이 예술가로서의 작업에 영감과 정보를 준다고 답한 경우도 연극 분야 참가자의 비율이 더 높았다(연극 61%, 무용 48%). 전반적으로 무용 분야 참가자가 두 작업의 상호관계가 상대적으로 적다고 보고했다. 이러한 차이는 무용 분야 참가자(21%)가 연극 분야 참가자(30%)보다 자신을 '티칭아티스트의 책임을 져야 하는 직업을 가진 예술가'라고 인식하는 비율이 적었다는 데이터로 어느 정도 설명할 수 있을 것 같다.

자신을 예술 행정가라고 생각한다는 답변의 경우 무용 분야 참가자 (8%)의 응답 비율이 연극 분야 참가자(4%)보다 높았다. 간단히 말해, 무용 분야 참가자는 연극 분야 참가자보다 예술가로서의 전문 직업을 덜 창출하고 관리자로 더 자주 일할 수 있다.

여성(67%)과 남성(67%)의 대다수가 티칭아티스트로 활동하는 데 전문 예술가의 창의적 작업을 이용한다고 보고했다. 그러나 티칭아티스트 작업이 전문 예술가의 창의적 활동에 영감이나 정보를 주었다고 답한 여성(60%)의 비율은 남성(67%)보다 낮았다. 전반적으로, 상근직과 파트타임 참가자 간에는 응답 차이가 없었다.

평가

책임감 있는 티칭아티스트의 업무에는 정기적인 평가가 필요하다. 이 분야가 보다 전문화되기 위해서는 더욱 그러하다. 본 연구의 사전 조사와 티칭아티스트가 활동하는 다양한 실무 현장을 고려할 때, 참가자의 평가 방법에 대해 알아볼 필요가 있었다. 본 데이터를 수집하기 위해서 참가자들은 설문조사의 선택형 문항을 작성했다.

'~를 기반으로 티칭아티스트로서 나의 활동을 평가한다'라는 문항에 대하여 참가자는 해당하는 모든 응답을 선택할 수 있었다. 많은 참가자가 선택한 응답은 다음과 같다.

- 자가 평가(88%)
- 참가자들의 비공식적 평가 및 피드백(78%)
- 다른 작업을 위해 재고용 됨(59%)

- 나/고용주/스폰서로부터의 비공식 평가 및 피드백(52%)

- 참가자들의 공식 평가(50%)

- 호스트 또는 스폰서의 공식 평가(43%)

- 추가 또는 신규 자금 지원(23%)

- 호스트, 스폰서 또는 자금 제공 기관의 프로그램 평가 데이터(22%)

- 나의 전문 활동 또는 내가 이끄는 극단이나 기관에 관객 증가(19%)

- 종단 데이터(시험 점수, 자존감, 지역 커뮤니티 개발)(16%)

일반적으로 두 분야 참가자의 응답은 비슷했다. 그러나 연극 분야 참가자(66%)는 무용 분야(39%)보다 현저히 높은 수준의 응답을 보였다. 무용 분야 참가자가 어린이들과 작업하는 경우가 연극 분야 참가자보다 두 배 많은 데 그 이유가 있을 수도 있다. 또한 연극 분야 응답자(68%)는 무용 분야 응답자(53%)보다 추가 작업을 위해 재고용되는 것을 평가 방법으로 사용한다고 답했다. 대다수의 참가자가 비공식적인 평가를 이용한다고 답했다.

전문성 신장

지난 15년 동안 예술 교육은 많은 관심을 받았고 연구 대상이 되었다. 1998년에 설립된 티칭아티스트 협회(ATA)와 2003년에 설립된 《티칭아티스트 저널》은 네트워크 및 커뮤니티 구축 기회와 전문성 신장 분야에 새롭고 중요한 지원을 하고 있다. 예술 교육은 여전히 위험에 처해 있지만 티칭아티스트는 "자신의 전문성 신장을 위해 힘쓴다(Remer, 2003, p.77)." 관련 데이터를 수집하기 위해 참가자의 전문성

신장 및 활동에 대한 질문과 티칭아티스트 직업의 전문화와 미래 발전에 대한 그들의 믿음과 태도에 대해 질문하며 설문 조사를 마무리했다.

전문성 신장 경험과 활동에 대한 질문에 참가자들은 다음과 같이 보고했다.

- 티칭아티스트 간의 네트워크를 구축하여 콘텐츠와 방법을 개발한다 (무용 61%, 연극 65%).
- 콘텐츠, 방법 및 교재 개발을 위하여 컨퍼런스와 워크숍에 정기적으로 참석한다(무용 64%, 연극 56%).
- 다른 티칭아티스트를 위해 워크숍 및 전문성 신장 세미나를 개최한다 (무용 40%, 연극 48%).
- 자신의 작업과 직업에 대해 블로그, 웹진 및 뉴스레터에 글을 쓴다 (무용 17%, 연극 21%).
- 티칭아티스트 직업에 관한 글을 학술지 또는 서적에 기고한다(무용 14%, 연극 20%).

상근직 및 파트타임 티칭아티스트 참가자 간에 전문성 개발 활동에는 유의미한 차이가 없었다. 전문성 신장에 대한 개방형 문항에서 참가자들은 티칭아티스트의 전문성 신장에 대한 광범위한 정의와 여러 환경에 대하여 답했다. 참가자의 절반 이상이 컨퍼런스, 워크숍, 전문 기관 회의에 참석했으며, 그 밖에 다른 상황과 환경에 대한 응답도 나타났다. 예를 들어, 무용 분야 참가자들은 "무용 기술 수업을 정기적으로 듣고 인텐시브 전문 무용 과정에 참석"한다고 보고했다. 많은

이들이 지속적으로 무용가 또는 안무가로 활동하는 것을 전문성 신장의 방법으로 꼽았다. 일부 무용 참가자들은 전문성 신장의 기회를 찾는 것이 어렵다고 답했다. 컨퍼런스나 워크숍에 정기적으로 참석하지 않는 연극 분야 참가자들은 그 이유를 자금 부족(개인 자금 및 고용주의 보조금 지원 모두)으로 꼽았고, 책, 네트워크, 다른 티칭아티스트와의 관계, 전문 연극 제작 참여를 전문성 신장의 방법이라고 답했다. 두 분야의 참가자 모두 전문성 신장에 있어서 자금 부족을 어려움으로 언급했으며, 특히 상근으로 활동하지 않는 참가자들에게서 그러한 응답이 많았다.

분야의 전문화

본 연구를 위해 진행한 사전 조사는 티칭아티스트 분야의 전문화에 대한 참가자들의 관점과 앞으로 분야가 얼마나 성장하고 개발될 것인지에 대한 의견을 더 자세히 알아볼 필요가 있음을 나타냈다. 설문 조사의 마지막 부분에서는 참가자들에게 이러한 맥락에서 솔직한 의견을 나누고 무용 및 연극 티칭아티스트를 위하여 특별히 만들어진 자격증 및 인증 프로그램의 유용성에 대해 고려해달라고 요청했다. 다른 개방형 문항과는 달리 이 부분에서는 강력한 감정이 드러나고 관점이 여러 방향으로 나누어진다는 점을 주목할 필요가 있다.

먼저, '티칭아티스트 분야가 앞으로 더욱 발전하고 전문성을 발휘하기 위해 무엇을 제안하겠는가'라는 질문의 답변은 크게 두 가지로 관점으로 나뉘었다. 1) 훈련, 국가 표준, 훈련 프로그램, 무용 및 연극 분야의 중등 교육 이후 교과 과정에 건실한 교수법 및 교육학 프로그

램 포함, 인증 프로그램, 자격증을 강력하게 지지하는 관점, 2) 학계로부터 영향이나 간섭을 덜(혹은 전혀 안) 받는 것, 덜 표준화되고 체계화된 프로그램, '모범 사례'를 만드는 것보다는 창의력 장려, 티칭아티스트를 전문 예술가의 세계로 편입, 유연성 및 비공식성 강화를 주장하는 관점이 있었다. 세 번째 범주의 응답은 많지는 않지만 티칭아티스트의 응집, 집단 조직화, 노조화를 강조했으며 이를 통해 급여 수준이 합리적으로 오르고 근로 조건 및 혜택에 대한 협상력을 갖게 될 것이라고 주장했다.

마지막 개방형 문항인 '무용 및 연극 분야 티칭아티스트의 인증과 수료 프로그램이 가치가 있나? 왜 그렇게 생각하나?'라는 질문도 여러 상이한 응답이 나타났다. 특정 인증 및 수료 프로그램의 가능성을 높이 평가하는 서술형 응답(40%)은 교육학적 기술과 교육 철학, 교수 능력 향상, 고도의 훈련과 전문화, 예술 교육 성찰 기회, 능력 있는 티칭아티스트들과의 만남, 지위 상승(적법성, 존중, 위신, 남들로부터의 인정)의 중요성을 강조했다. 인증 및 수료 프로그램이 거의 혹은 전혀 쓸모가 없다고 대답한 참가자(18%)는 예술가의 종류는 너무 광범위해서 그 모두를 다룰 수 없음, 무능력한 교사의 무능력함(잘 못 가르치는 사람은 가르치는 법을 배울 줄도 모른다), 프로그램 수료가 수준 높은 교육을 보장하지 못함, 비용 부담, 그러한 프로그램보다는 예술 형식이 더 중요함, 표준화로 인한 제약 등의 근거를 대는 경우가 많았다.

42%의 응답자는 찬성과 반대가 섞인 의견을 냈고 이들은 종종 "어쩌면" 또는 "잘 모르겠다"라는 말을 덧붙였다. 많은 이들이 인증 및 수료 프로그램이 해야 할 것과 하지 말아야 할 것에 대해 조심스럽게

의견을 표명했다. 참가자들의 응답을 살펴보면 "이전부터 활동을 하던 사람들도 인정해줘야 한다", "분야의 다양한 범위를 다룬다", "분야를 관통하는 실을 찾아서 다른 티칭아티스트들과도 연결해야 한다", "비용이 합리적이어야 하고 접근이 쉬워야 한다", "프로그램의 필수 조건과 관계된 인생 경험을 수치화하라", "다양한 아이디어와 접근법을 제시한다", "전문성을 신장한다"라는 의견이 있었다.

반면, 자격증을 수여하는 프로그램에 대해서 참여자들은 "행정 담당자들을 만족시키기 위한 단순 도구가 되어선 안 된다", "엘리트주의를 조장해서는 안 된다", "전문 예술가 프로그램과 같아서는 안 된다", "너무 비싸거나 현장에서 일하면서 접근할 수 없으면 안 된다", "우리를 사회로부터 더 격리시켜서는 안 된다", "예술 교육에 대하여 단일 관점을 주장해서는 안 된다", "학교의 무용 및 연극 교육을 따라해서는 안 된다"라고 응답했다. 수료 프로그램에 대해서 뒤섞인 의견을 냈던 그룹은 분야의 발전과 전문화에 대안이 될 다른 방법을 제안하기도 했다. 이러한 대안 제시는 종종 중등 과정 이후 무용 및 연극 교육에 초점을 두고 있으며 아래 내용은 참가자들의 의견이다.

학부 과정에서 배우는 교육학 및 교육 이론이 실무와 관련된 내용은 가치가 있다고 생각한다. 사람들은 "나는 이 게임을 하고 있으니까 그냥 하는 거야"라는 식으로 생각해서는 안 된다. "이 게임의 목표는 무엇일까? 이 그룹과 함께 도달하고 싶은 목표는 무엇일까?"에 대해 고민해야 한다. 모든 활동과 모든 반응에 대해서 생각하고 고민하는 일은 쉽지 않다. 또 그런 과정에서 거시적 관점을 가지기도 매우 어렵다. 하지만 우리가 하는 일을 이해하고 우리가 가진 것을 나누는 것만이 교육학적으로, 직업

적으로 성장할 수 있음을 알아야 한다.

— 시몬, 연극 교육

티칭아티스트 준비 프로그램은 학사와 석사 과정에 통합되어야 한다고 생각한다. 내 석사 과정에는 무용 교육 수업이 하나밖에 없었다. 많은 무용가가 가르치는 일을 업으로 삼고 싶어하는데 훈련이나 경험이 너무 부족하다.

— 알렉스, 무용 및 공연 예술

티칭아티스트 훈련은 대학원 과정에 필수적으로 넣어야 한다. 예를 들어, 배우는 교육과 관련된 과정을 1년 정도 들으며 무대와 스튜디오를 넘어서 교사가 될 준비를 해야 한다.

— 안, 연극

내 예술 분야에 대해 견고하게 교육받는 일이 가장 중요하다고 생각하지만 대학교의 연극 프로그램에서 학생들을 티칭아티스트로 성장시킬 수 있는 기회를 제공하는 것도 대단히 효과적일 것 같다.

— 사샤, 연극

무용 분야에 충분한 자격을 갖춘 티칭아티스트가 더 필요한 것은 맞다. 하지만 더 급한 것은 여러 다양한 공립 학교에서 가르칠 자격이 되는 티칭아티스트다.

— 리즈, 무용 및 공연 예술

무용과 관련된 교육학에 대해 배울 필요가 있다. 다양한 장르의 테크닉, 즉흥 안무, 자세, 무용 형식의 역사, 제작 등 우리가 알아야 할 것들은 아주 많다.

— 아리, 무용

요약하면, 참가자들은 전문성 선장을 여러 가지 방법과 맥락에서 정의한다. 다수의 참가자가 정기적으로 컨퍼런스와 워크숍, 매년 열리는 전문 기관의 회의에 참석한다. 참석 가능성에 있어 비용이 중요한 요소가 된다. 다른 티칭아티스트와 네트워크를 구축하는 것도 중요해 보인다. 티칭아티스트 직업의 전문화에 대한 태도와 관점은 대체적으로 교수법과 교육학 훈련을 위한 지원 확대, 국가 표준화, 수료 프로그램에 찬성하는 이들이 있고 이와 반대로 학문적 간섭을 줄이고, 표준화도 줄이고, 유연성과 비공식적이며 예술을 더욱 강조하는 이들도 많다. 무용 및 연극 분야의 인증 및 수료 프로그램에 대해서는 의견이 엇갈린다. 40%의 응답자가 찬성했고, 18%의 응답자는 반대하며 42%는 프로그램의 가치와 영향에 대하여 혼합된 생각을 가진다 (Risner and Anderson, 2015 발표 예정). 서술형 응답에서 참가자가 제시한 대안 중에 중등 교육 이후 교육 과정을 지지하는 경우가 많았고 이에 대해서는 19장에서 다룬다.

책임감 있는 실천 소개

3부에서는 목적, 의미와 윤리, 평가, 성찰 및 전문성 신장과 관련된 무용 및 연극 분야 티칭아티스트의 책임감에 대해서 다룬다. 다양한

관점에서 글쓴이들은 다음 질문을 통해 책임감 있는 티칭아티스트에 대해 알아본다. 티칭아티스트가 작업에서 얻는 목적과 의미는 무엇인가? 티칭아티스트는 시간이 지남에 따라 어떻게 준비하고 훈련하고 성장하는가? 티칭아티스트는 자신의 일을 어떻게 평가하는가? 티칭아티스트의 작업에 내재된 윤리는 무엇인가? 예술 교육의 학습 결과가 윤리와 어떻게 연결되는가? 티칭아티스트의 삶에서 성찰과 전문성 신장은 어떠한 역할을 하는가?

베키 다이어는 자신의 두려움과 약점을 드러내면서 자신이 미국 도시 지역 고등학교에서 진행한 방과 후 무용 프로그램과 어떻게 그 경험이 티칭아티스트로서 자신의 가치와 정체성을 가다듬었는지 설명한다. 자전적인 내러티브를 통해 베키 다이어는 14장에서 진화적 관점에서 본 그녀의 교육가로서의 여정을 이야기하며 예술 교육에 도움이 된 복합적이고 다층적인 경험을 들려준다. 그녀는 "사회 정의의 측면에서 자기 분석을 통하여 교사는 교수 활동에 포함된 도덕적이고 윤리적인 책임에 대해 고민할 수 있다"라고 말한다.

찰리 미첼의 사례 연구 「즉흥극, 재향 군인, 노숙자」는 미국의 재향 군인 노숙자를 위한 재활 시설에서 즉흥극 프로그램을 개발하고 진행한 과정을 보여준다. 재향 군인이 겪는 어려움(빈곤, 약물 복용, 정신 건강 장애, 신체적 장애)을 매우 염두에 둔다. 미첼은 '변화를 위한 사회 기술'이라는 즉흥극 프로그램을 매주 한 번씩 진행하며 연극 게임을 이용해 재향 군인들의 사회 기술을 함양하고 긍정적인 상호 작용을 이끌어낸다. 본 사례 연구는 치료 및 재활 분야에서 일하는 티칭아티스트와 관련된 수많은 윤리적 이슈와 책임감에 밝은 빛을 비춘다.

「교육 평가에 참여하는 티칭아티스트」에서 배리 오렉과 제인 피르

토의 연구는 예술가 관점에서의 평가를 다룬다. 예술가는 지속적으로 현장에서 성과 기반 평가를 사용할 수 있으나 교육 환경에서 그러한 방법을 체계적이고 적절하게 사용할 수 있는 시간이 있거나 필요한 훈련을 받은 이들은 드물다고 말한다. 그들의 연구에서 글쓴이들은 TAP 평가를 적용하여 종합적인 성과 기반 평가를 실시했고 예술가와 학급 교사가 함께 학생들의 예술 활동과 잠재성을 평가했다. 독자는 참가자들의 내러티브와 티칭아티스트들의 예술 기능과 접근법을 평가 과정에 효율적으로 사용하여 평가 능력을 향상시키고자 하는 글쓴이들의 의도를 느낄 수 있을 것이다.

대니 스나이더영의 글(17장)은 티칭아티스트이자 연구자로서 대면하는 윤리적 문제를 다루고 교실과 워크숍을 연구 장소로 사용하는 티칭아티스트의 복잡성에 대하여 다룬다. 이 장은 같은 인구를 대상으로 교육을 할 때와 연구를 할 때 발생하는 팽팽한 힘 사이에서 균형을 잡는 것과 자금 지원 기관이 프로젝트나 연구물 출간 목표에 영향을 줄 때, 예술가가 방문객으로 기관에서 활동할 때 겪는 윤리적 의사 결정에 대해 연구한다. 이러한 장력 사이에서 스나이더영은 신뢰도와 투명성, 협업, 개입, 비평의 문제를 설명한다.

18장은 참가자와의 인터뷰를 담았다. 「내 직업에 의문을 던지다」는 편집자의 조사 연구 일부분을 사용하였다. 아일랜드에서 연기자이자 작자이자 티칭아티스트로 활동하는 휴는 자신의 경력 경로를 설명하며 연기 훈련과 연극 예술 교육과 관련하여 그가 끊임없이 품었던 의문에 대하여 이야기한다. 이 인터뷰는 윤리적 문제, 준비, 훈련, 고용 및 업무 현장에 대한 여러 생각할 거리를 제공한다.

마지막 장인 「중등 교육 과정 이후의 예술 교육」은 우리 연구의 결과

를 옮긴 내용이며 무용 및 연극 예술 교육에 초점을 둔 교과 과정과 학위 프로그램을 다룬다. 이 19장에서는 '고도의 훈련을 받았으나 실무를 맡을 준비가 되지 않은' 경험에 대하여 검토하고 중등 교육 이후 교육 과정에 대하여 조사한다. 무용, 연극, 혹은 혼합 분야의 예술 교육에 초점을 둔 미국의 최근 개정된 대학원 프로그램 셋을 살펴보고 학부 및 내학원 교육 과정과 직결된 선략 및 제안을 제시한다.

14장

다시 태어난 티칭아티스트

여정을 되돌아보며

베키 다이어

1999년에는 하드록 곡인 〈캄 라이크 어 밤(Calm Like a Bomb)〉이 레코드숍을 강타했다. 그해에 나는 티칭아티스트로서 고된 경험을 하고 다시 태어났다. 도심의 공립 고등학교에서 전임 강사직을 받아들이고 지역 사회의 방과 후 무용 프로그램을 개발하기 시작하면서 나의 평화롭고 유토피아적인 예술 교육의 삶과 견해는 붕괴되었다. 처음에는 그저 내가 적응을 잘 못하는 것이라고도 생각했지만 질투심이 많은 아프리카계 미국인 여성 교장은 내가 올바른 선택을 했음을 재확인하게 했다. 순수미술 담당 대표가 대학원 학위를 보고 나를 고용했고 몸에 꼭 달라붙는 레오타드 상의와 치마를 입은 채 다리를 거의 귀 옆까지 올린 사진 속의 내 모습을 보여 정말 아프지 않았냐고 키득거리며 말했다. 권위 있는 국제 학사 학위 프로그램으로 유명한 그 학교는 역설적이게도 청소년보호시설에 수용되기 직전 혹은 규율 위반 및 폭력

사건에 연루되어 다른 학교에서 쫓겨난 도시 십대들의 '마지막 기회'로서 존재하는 학교였다. 학교 남녀 학생 35%가 갱단에 연루되어 있었고, 학생의 85%가 학비를 면제받거나 무상 급식 지원을 받았다. 주로 백인, 기독교인, 중산층 환경에서 자라온 내가 그곳에서 일하기 전에, 유일하게 갱의 삶과 가난에 대해 배울 수 있던 기회는 미국공영방송(PBS) 채널을 통해서였다.

비록 그동안 내가 티칭아티스트이자 그 지역 커뮤니티, 초등학교, 중등학교, 그리고 고등 교육 기관에서 부교수로서 춤을 가르쳐왔지만, 내가 이 학교 프로그램에서 학생들에게 필요한 것을 제공할 준비가 불충분하다는 것이 고통스럽게도 분명해졌다. 몇몇 학생의 적대적이고 사악해 보이는 행동에 당혹스러웠고, 아주 솔직히 말해서, 내 학생들 대다수가 두려웠다. 나는 이런 환경에서 가르치는 경험으로부터 비롯하는 감정을 스스로 받아들일 준비 또한 되어 있지 않았다. 뉴욕시에서 기술적인 무용 훈련을 받고 이곳보다 덜 힘겨운 교외 고등학교에서 1년 동안 파트타임으로 강의하는 것을 포함해서, 수년간의 무용 훈련, 교육, 다양한 맥락에서 지도를 받았지만 그곳에서 느껴지는 무관심, 무시, 불신, 적대감, 그리고 배우려는 동기 부족에 나 스스로를 준비시키기에는 너무나도 역부족이었다.

학생들과 다소 불안한 상호 작용을 하는 동안, 교수법 실천을 위한 나의 진실성과 동기를 의심하는 질문들이 급속히 끓어오르기 시작했다. 한번은 심장을 내려앉는 듯한 경험을 했는데, 첫 몇 주간 꾸준히 수업을 방해하는 행동을 해온 한 학생을 제지하자 그 학생이 나를 인종차별주의자라고 몰아붙였다. 친구들에 둘러싸여 보안요원에 의해 교실에서 끌려 나가면서 그녀는 "우리 엄마가 백인은 믿지 말라고 했어!"

하고 어깨너머로 소리를 질렀다. 학생들이 나를 어떤 식으로 인식하는지, 그리고 얼마나 내 행동을 불신과 분노와 무시의 감정으로 해석하는지를 고민하며 점점 더 혼란스러워졌다. 내 스스로가 부족하다고 느끼는 감정을 학생들이 느낄 수 있었을까? 내가 능력 밖이라고 생각하는 걸 그들이 느꼈을까? 몇몇은 내가 수업을 이끌어 나가려고 안간힘을 쓰며 분투하는 모습을 즐기는 듯했다. 확신이 없어지면서, 내 교수법과 교육적 관점이 학생들로 하여금 내가 그들의 정체성과 출신 배경에 대해 부적절하다고 생각하고, 오해하고, 무시하고, 지지하지 않는다는 느낌을 유발하는지 의심하게 되었다. 내가 느끼는 두려움이 명분이 있는 것인지, 그리고 어디에서 솟아나는 것인지 의아했다. "내 두려움은 편견에 의한 무지와 사회적으로 미성숙함에서 비롯한 것이라고 할 수 있을까, 아니면 교사에 대한 폭력과 예방적 조치로서 내 걱정을 정당화할 수 있을까?"(Dyer, 2010, p.8) 나는 내 의도와 가치, 내 편견, 가정, 그리고 나의 무지에 대해 곰곰이 생각했다.

"이 아이들에게 인생에 대해 가르치려고 들었던 나는 누구인가?" 하고 자문했다. 안전하고, 특혜를 받았고, 문화적으로 어느 정도 폐쇄적이고 가정생활에 국한된 삶을 살아온 내가 학생들의 삶과 앎을 이루는 사회적 분위기나 요인들에 대해 내가 아는 게 무엇인가? 그리 많지 않다는 것을 나는 곧 깨달았다. 무용에 대한 나의 이해가 어떻게 학생들의 삶을 더 낫게 바꿀 수 있을까를 자문하면서 자기 회의와 좌절감이 밀려들었다.

그 고등학교에서 가르치는 첫 1년 동안 학교에 속하려는 노력의 일환으로 나는 그 지방 주립 대학 교수인 에드 그로프와 함께 '내 피부색이 자랑스러워'라는 방과 후 프로그램을 개발하고 지도했다(Dyer,

2010, p.10). 방과 후 프로그램이 "더 많은 학생들이 그들의 삶과 관련되고 의미 있는 미술 공작, 공연, 토론에 참여할 수 있는 기회를 제공하고, 나의 사회적 긴장이 계속되는 것, 그리고 내 교실에서 긴장이 완화되고 마찬가지로 더 큰 학생 집단으로까지 확산되는 것이 내가 바라는 것이었다. 많은 학생들이 오디션을 보려고 나타났다. 하지만 나는 그 프로그램에 좀 더 폭넓고 다양한 그룹의 학생들을 모집하기 위해서 이제껏 소외되었거나 공연할 기회가 주어지지 않은 재능 있는 학생들을 찾아 이곳저곳을 돌아다녔다. 수많은 설득 끝에 나를 인종차별주의자라고 비난했던 닐라가 그룹에 참여했다. 나는 내 불편한 마음을 극복해보고자, 갱단에 들어갔다는 소문이 있고 교실 바깥에서 정기적으로 연습을 하는 브레이크 댄서(비보이) 그룹에 접근하여 그들도 프로그램으로 불러들였다.

말로 표현하진 않았지만 한동안 리더로 보이는 케난이라는 학생이 두려웠다. 커다란 성인 남성만 한 체구에 검고 곱슬한 머리카락, 노란 빛이 도는 콘택트렌즈, 눈썹까지 내려와 덮인 스키 모자는 내가 매일 교실로 들어가려고 복도에서 그를 지나칠 때마다 나를 상당히 불편하게 했다. 브레이크 댄서들과 나의 관계는 내가 다른 교직원들의 조언을 듣지 않고 점심시간 연습 때 그들을 스튜디오로 초대하면서 시작되었다. 처음 그들에게 다가갔을 때 심장은 쿵쿵 뛰고 있었다. 그들의 반응이 두려웠고 내심, 내가 끔찍한 실수를 해서 위험한 일이 생기는 것은 아닌지 의문이 들었다. 계속해서 초대하고, 설득하고 재능을 칭찬하며, 프로그램에서 그들이 할 수 있는 일에 대하여 설명했다. 친구들과 방송국이나 지역 신문 같은 매체에서 주관하는 무대에 올라 공연할 수 있는 기회가 생기는 것이라

는 등 유혹을 느낄 만한 이야기를 하면서 그들을 프로그램에 동참시켰다
(Dyer, 2010, p.10).

내 피부색이 자랑스러워

프로젝트에 참여한 회원들의 다양한 관점, 문화적 배경, 우리 프로젝
트를 풍성하게 할 구성원들의 경험을 인정하고 그들의 개인적, 문화
적 정체성의 근원에 대한 자부심을 고취시키기 위해 에드와 나는 사
회 체험뿐만 아니라 그들 각자의 춤과 문화적 춤을 공유하도록 격려
했다. 춤추기, 관찰하기, 안무 만들기, 춤에 대해 대화를 나누고 성찰
하기를 반복하는 과정을 통해, 프로젝트의 학습 체계는 "책임 공유와
의사 결정, 자기 주체적 책임감 및 지식 구축을 위한 협업 접근"을 장
려했다(Dyer, 2010, 10쪽). 당시 우리는 모르는 사이에 지식의 사회적
구축 및 민주화(사회적 소양은 물론 무용 지식)와 일종의 비판적인 교육
과정에 참여하고 있었던 것이다.

프로젝트의 첫 번째 세션 전에 각 참가자들은 가입 인터뷰를 녹화
했다. 인터뷰의 목적은 참가자들이 십대와 개인으로서 관심을 가지고
있는 이슈들을 끌어내고, 프로그램을 진행하면서 그들의 관점 변화를
기록하기 위해서였다. 분명 에드와 나는 우리가 프로그램을 통해 달
성하고 싶은 목표에 대하여 논의하고 의견을 제시했다. 하지만 우리
는 학생들이 스스로 확립한 욕망과 목표를 달성하는 것을 돕기 위하
여 교사의 주장을 내세우며 이끌지 않기로 했다. 협력하여 즉흥 동작
만들기(즉흥적인 접촉을 포함)를 통해서 언어적인 스토리텔링과 창의
적인 글쓰기 과정을 거치면서 사회적 불평등과 사회적 변화를 다루는

안무 주제가 펼쳐지기 시작했다. 개인적 성찰을 통해 그룹 대화가 수월해지고, 그에 이어 동작의 주제와 안무 구조를 공유하고 구축하는 다양한 과정으로 이어졌는데, 이들 중 다수는 참가자들 자신으로부터 나왔다.

리허설 과정, 각각의 순서, 반복할 수 있는 안무 연습이나 공연, 리허설에 대하여 나와 브레이크 댄서들이 얼마나 다르게 인지하고 있는지도 깨닫게 되었다. 초반에 비보이들은 짧은 휴식시간에 친구들과 수다를 떨거나, 자판기를 사용하러 나가는 등 연습시간에 자주 몇 번씩이나 자리를 비워서 마음이 내킬 때에만 춤추는 것처럼 보였다. 때로는 한 번 나가서 다음 연습 때까지 돌아오지 않았다. 그러나 시간이 지나면서, 비보이들은 '마음 내킬 때' 춤을 추는 상태로부터 그룹과 안무 제작 과정의 필수적인 역할을 맡는 상태로 바뀌었다. 또래로부터 인정과 존경심과 칭찬을 받는 기분을 서서히 느끼기 시작했기 때문이었다. 그들이 다른 학생들에게 브레이크 댄스를 가르치는 역할을 맡게 되자 그들과 다른 참가자들, 그리고 나 사이에 강한 유대감이 생겼다. 그들은 바닥에 등을 대고 몸을 회전시키는 동작을 내게 가르쳐 줬고 나는 그들의 최신 어반 댄스의 미학적 지식에 의존하여 작품의 모양새를 갖추어 나갔다.

이 과정을 통해 참가자들은 희망과 낙관주의의 감정뿐만 아니라 권익 신장, 폭력에 대한 경험을 공유했다. 그들은 불의, 불평등, 민주주의를 새로운 시각으로 보기 시작했고 나도 마찬가지였다. 표면적인 주제는 증오의 말과 인종차별적 언사, 가해자와 피해자의 역할, 다양성을 존중하는 것, 시민 의식, 책임감, 행동주의 그리고 커뮤니티의 개념 등을 포함했다. 대화, 자전적이고 시적인 글쓰기, 그리고 개인 및

집단적 움직임 탐구와 개발을 통해서 주제들을 조사했다. 우리는 두 개의 댄스시어터 작품(연극적 요소가 있는 무용 작품)을 만들어 무대에 올렸다. 한번은 학교 수업시간 동안 고등학교에서 학생을 대상으로 공연했고, 한번은 친구와 가족 대상의 야간 공연으로 발표했다. 각각의 공연이 끝났을 때 참가자들은 작품에서 주제로 표현한 견해에 대해, 협동해서 작품을 완성한 과정 그리고 프로젝트 참여를 통해 얻은 것들에 대해 청중과 대화를 나눴다. 이 그룹은 또한 지역의 대학 극장에서, 그리고 근처 다른 고등학교에서도 공연했다.

 뜻깊은 성찰이 가능했던 일련의 과정에서 많은 데이터를 수집할 수 있었다. 내 프로젝트 저널, 학생 저널, 마무리 인터뷰, 프로그램의 시작과 끝에 학생들의 인터뷰, 리허설 과정, 공연, 그룹 토론을 찍어 그룹의 여정을 기록한 다큐멘터리 형식의 영상물 등이 포함되었다. 프로젝트 데이터는 참가자들이 힘, 단합, 공감, 신뢰, 개인의 힘과 목소리에 대해 경험했다는 것을 알려준다. 다음은 내 저널을 요약한 내용이다.

> 학생들과 이야기하고, 그들의 교류를 목격하고, 프로젝트 기간 내내 그들의 저널을 읽으면서, 나는 자기 변화, 다양성에 대한 차이 인식, 서로 다른 삶의 환경으로부터 온 다른 사람들과 공유하는 유사한 느낌 발견, 감정의 표현, 자기 수용으로의 이행, 폭력, 그리고 편견에 맞서기와 같은 개인적인 주제에 감명을 받았다(Dyer, 2010, p.11).

에드와 나는 프로그램에서의 경험이 스튜디오 밖에서 그들의 삶에도 영향을 주기를 바랐다. 학생들이 스튜디오 안에서 프로그램 세션

중에 시작한 대화가 바깥 공간으로 이어져 가족 구성원과 친구들과의 대화로까지 확장되었다. 이러한 교류의 결과로, 학생들은 학교의 몇몇 수업에서 연설하도록 초청받았다. 이 같은 경험을 통해, 그룹의 학생들은 그 프로그램에서 그들이 얻은 것을 이해하기 시작했고, 결국 그들 자신의 개인적인 발전과 무용에 대한 관심을 넘어선 측면에서 참여의 이점을 인식하기 시작했다.

예를 들어, 학생들은 무용이 "사회 변화를 이끌 수 있는 강력한 수단" (학생 저널)이며, "그들이 한 단체의 일원이며 한 커뮤니티의 시민이 된다는 것을 의미한다는 사실을 깨닫게 하는 개인적 성장을 위한 수단이라는 것을 깨달았다(개인적 대화)." 니콜은 이에 대해 "내가 변화를 만들어내고 목소리를 낼 수 있다는 것을 배웠다"라고 말했다(개인적 대화). 마찬가지로, 티나도 공연이 끝난 후 청중들과 대화를 나누는 동안 "우리는 뭔가를 할 수 있어요. 변화를 가져올 수 있어요"라고 약간 놀란 목소리로 말했다. 프로젝트 이전에는 학교에서(그들은 서로 다른 가정환경을 가진 서로 다른 그룹의 멤버들이었다) 서로 말을 하거나 어울리지 않았다는 데 서로가 동의했다. 하지만 이제 그들은 종종 앉아 점심을 먹고 서로를 분리시키는 인종 장벽 같은 것을 깨는 것에 일조한다고 느꼈다. 놀랍게도 프로젝트의 결과로서 많은 참가 학생들이 학교와 지역 사회 내의 폭력을 줄이고 더 나은 지역 사회를 만들기 위해 운영하는 학교의 리더십 프로그램에 참여하고 있다. 또 비보이 중 여럿은 커뮤니티 댄스 센터에서 힙합과 브레이크 댄스를 강의하기 시작했다.

이 프로젝트에 참여해서 얻은 것이 무엇인지 회상해 보라는 질문을 받았을 때, 많은 학생들은 자기 수용과 자부심, 자존감 향상과 타인에

대한 존중, 그리고 신뢰를 얻고 신뢰받도록 훈련하는 것 등의 주제를 꼽았다. 하늘을 나는 장면, 탄생, 변화, 용서의 이미지뿐만 아니라 통합, 협동, 공통점 발견과 같은 주제가 토론이나 작문, 학생 안무에서 반복해서 나타났다. 몇몇 학생들은 그 과정이 독립심을 심어주지만 동시에 서로 의지하며 배우고, 집단의 다양성을 이해하면서 자신 스스로에 대해 더 많이 알게 되었으며 새롭게 성장하도록 해준다고 믿었다(Dyer, 2010, p.12). 카일은 "다양성과 다른 관점을 이해하는 법을 배웠다"라고 말했다(마무리 인터뷰). 비보이 중 한 명인 트라벨은 "인내심과 존중을 배웠다"(마무리 인터뷰)라고 진술했고, 그의 친구 숀은 그가 "자신과는 다른(달랐던) 사람들을 신뢰하는 방법과 다른 사람들로부터 신뢰를 얻는 방법을 배웠다"라고 대답했다(마무리 인터뷰). "나는 지금 내 삶을 존중할 수 있고 다른 사람들이 나를 더 존중한다고 생각한다"(개인적 대화), "프로젝트는 내가 자제력과 수용을 배우는데 도움을 주었다"(마무리 인터뷰), "내가 그렇게 재능이 있는지 몰랐다"(개인적 대화) 등의 의견도 있었다.

많은 학생들이 자신의 개인적인 태도와 편견에 대해 더 잘 인지하게 되었다. 에이미의 마무리 인터뷰에서 "프로젝트는 내 자신에 대해 알아볼 기회를 주었다. (······) 나는 수많은 편견을 가지고 있었고 (······) 나는 전혀 모르고 살았던 이슈들이 있었고 그것들이 내 삶을 긍정적으로 바꾸어놓았다"라고 진술했다(개인적 대화).

나는 사람들은 모두 인종차별주의자이고, 내가 흑인이기 때문에 나에 대해서 편견을 가진다는 생각에 너무 집착해서 백인이나 히스패닉에 대한 내 자신의 감정이 편견에 사로잡힌 행동에서 비롯되었다는 사실조차

깨닫지 못하고 있었던 것이다. 내가 생각했던 것과는 정반대나 마찬가지였다. 사람들이 나에게 인종차별적으로 행동하는 경우가 종종 있다고 생각한다. 그런 일은 완전히 사라지지 않을지도 모른다. 하지만 그게 사실이 아닌 경우나 최악의 상황이 아닐 때에도 부정적으로 생각할 때가 많았다.

프로젝트 초기에 학생들은 이미 서로 간의 차이를, 이해하고 있는 그대로를 인정하게 되었다. 그러나 자신들의 공통점을 깨닫기까지는 시간이 더 오래 걸렸다. 안나는 학생들이 어떻게 "협력했는지, 이렇게 다양한 그룹의 사람들을 받아들이고 그들의 관점을 이해하게 되었는지, 그리고 학생들이 공연을 위해 어떻게 하나가 되었는지를 주목했다." 나중에 그녀는 "우리는 서로의 관점에서 배웠고 우리가 공통적으로 가지고 있는 감정을 발견했다. 이는 서로를 이해하게 해주었고 더 가까워지게 해주었다"라고 말했다(개인적 대화). 공통점을 드러내는 과정은 학생들에게 평정심, 수용, 소속감 그리고 심지어 자기 변화를 가져다주었다. 미샤는 "다른 사람들도 나와 똑같다는 걸 알게 됐고, 여전히 두려움과 여러 복잡한 감정을 느끼지만 적어도 혼자라고 느끼지 않는다"라고 말했다(개인적 대화). 마무리 인터뷰에서, 케난은 다른 학생들과 함께하는 작업에 자신이 이렇게 진지하게 참여하게 될 줄은 몰랐다고 말했다.

나는 여기에 와서 브레이크 댄스를 하고 헤드 스핀을 하거나 뭐 그런 걸 기대하고 있었다. 그리고 내가 여기서 이렇게 진지한 작업을 하게 될 줄은 정말 몰랐다. 우리는 무례했고, 실제로 무슨 일이 진행되고 있는 건지 이해도 못했다. 지금은 정말로 우리가 했던 말과 비웃었던 것에 대해

진심으로 후회하고 있다(개인적 대화).

학생들이 프로그램에서의 경험을 자기 탐구와 발전의 기회는 물론 협동 연구와 사회적 변화라고 느끼는 부분은 프로젝트를 진행하면서 예상하지 못했던 결과였다. 미구엘은 다음과 같이 설명했다. "우리가 자신의 견해와 관심사 이상의 것을 보도록 스스로에게 도전하는 과정이었다. 또한 우리 안에서 자신의 가치를 찾고 우리가 의미하는 것, 우리가 무엇을 변화하고 싶고 무엇에 대해 말하고 싶은지를 알아볼 수 있는 시간이었다. (……) 사람들이 어떻게 무용이라는 공통 관심사를 통해 모이고 서로의 안에서 좋은 것을 찾아내고 세상을 기존보다 더 좋은 곳으로 만드는 방법에 대해 알아보는 연구였다(포커스 그룹 토론)." 마지막 인터뷰에서, 라쇼다는 "나는 이제 내가 다른 사람이라고 생각한다. 그리고 다른 사람들도 중요한 사회적 이슈에 대해 생각하는 방식을 바꿀 수 있기를 바란다"라고 말했다(개인적 대화).

프로젝트가 끝날 무렵, 나는 힘든 현실적 상황 때문에 프로젝트 도중에 포기한 몇몇 학생들을 떠올리며 마음 아파했다. 만다의 엄마는 만다가 임신을 하자 학교를 그만두게 했고 남동생 코렌은 수업이 끝난 후 가족의 생계를 돕기 위해 일을 해야 했다. 닐라는 공연 몇 주 전에 엄마가 그 작품에서 자신이 공연하는 걸 좋아하지 않고 스스로도 친구들 앞에서 그런 주제의 공연을 하는 게 편하지 않다고 말하면서 프로젝트에서 빠졌다. 각각의 상황은 사회적, 정치적, 경제적 방식으로 얽혀 있었다. 나는 학생들이 그 프로그램을 그만둘 수 있는 가능성을 예상하지 못했고, 그들을 중도 하차하게 한 원인에 대해서도 예상하지 못했다. 내가 참가자들이 처한 상황의 복잡성에 대해 이해하게

되면서 내 자신의 이해, 가정, 기대와 관심사를 "문제화" 할 필요가 있음을 깨달았다(Green, 2010). 다행히도 프로젝트에 대한 소식이 학교에 널리 퍼지고 몇몇 학생들이 프로젝트로 돌아왔다.

많은 학생들이 그들의 능력과 의미있는 성장을 하기 위해 상처받을 위험을 기꺼이 감수하는 용기 사이의 관계를 깨닫기 시작했다. 홀로코스트의 잔학 행위와 비극은 학생들이 인종차별주의, 폭력, 비인간화의 문제와 씨름하고 있을 때 우리 대화에서 표면화된 주제였다. 그다음 세션에서 나는 학생들에게 홀로코스트에 대한 사진과 영화를 보여주었다. 나는 학생들이 이미지의 의미를 이해하고 상황의 현실을 이해하려고 노력하는 동안 그 방을 채웠던 불편한 침묵을 기억한다. 가끔 짧은 신경질적인 비웃음이 들려왔다. 내가 예상치 못한 일이었다. 당시 나는 모르고 있었지만, 유대인 소녀 아만다는 홀로코스트에서 죽은 사람들, 그리고 거기서 살아남은 사람들의 직계 후손이었고 이것은 그녀 가족의 유산과 현실 인식, 심지어 그녀의 정체성의 일부분이기도 했다는 것이다. 그녀는 곧 감정적으로 변해 교실을 나가버렸다. 나는 다른 학생과 함께 아만다를 따라 휴게실로 가서 그녀가 그렇게 예민한 반응을 보인 이유에 대해 이야기를 나누었다. 이런 반응을 예상할 수 있는 경험도 부족하고, 이러한 주제를 다루기 전에 학생들과 상의할 수 있는 선견지명도 없었다는 사실이 슬펐다. 하지만 우리가 그룹으로 돌아왔을 때, '이해심과 공감대'라는 새로운 단계로 넘어갈 수 있었다. 나는 우리 모두가 다른 사람들의 조심성 없고, 비수용적이며, 해로운 태도와 행동들에 의해 각자 다른 방식으로 충격을 받아왔다는 것을 말하면서, 각자가 어려운 주제의 대화에 다가갈 때는 섬세하고 존중하는 마음이 필요하다고 설명했다. 아만다는 마지막

인터뷰에서 다음과 같이 설명했다.

내가 마주해야 하는 주제에 내 스스로가 약한 존재가 되는 것이 나를 더 잘 표현하는 데 도움이 됐다. 나는 다른 유대인 여자아이와 함께 홀로코스트에 대한 시를 썼다. 전쟁이 끝나고 남겨져서 갈 곳이 없는 기분이 어떨지에 대해서. 무용에서 그 부분을 사용할 수 있어서 기뻤다. 그건 내 일부를 표현한 것이었으니까. 내가 관객과 나의 약한 모습을 공유할 수 있다는 뜻이니까. 정말 힘든 일이었지만 내가 강하게 느끼는 무언가에 대해 내가 선택한 방식으로 표현할 수 있는 좋은 기회였다. 아주 중요한 경험이었다(개인적 대화).

질리안은 프로젝트에서 아만다와 다른 학생들과 함께 경험했던 것에 대해 이렇게 이야기했다.

홀로코스트를 겪은 아만다의 가족처럼. 비록 그들의 이야기가 내 이야기는 아니었지만 마치 그것이 내 문제인 것처럼 느껴졌다. 우리 모두는 다른 출생 배경과 경험을 가지고 있지만 그것들을 공유할 수 있고 서로의 경험과 삶으로부터 배울 수 있다. 이해, 열정, 그리고 타인에 대한 존중, 그건 그 프로젝트에서 우리가 배운 것이다(개인적 대화).

두 번째 성찰

후안은 14살 때 내가 진행하는 무용 입문반에 들어왔고 '내 피부색이 자랑스러워' 프로젝트에 참여했다. 그 프로젝트가 끝난 지 8년이 흐른

뒤에 그가 체험한 경험에 대해 다시 함께 이야기를 나눌 수 있었다. 그는 "삶을 변화시킨" 프로젝트를 다시 성찰하고 당시 그의 경험이 의미하는 바를 되새기는 행위의 중요성을 인지했다.

나는 이번의 성찰을 통해 예전의 경험을 새롭게 이해함으로써 바로 그 지점에서 삶이 변화했고 그 프로젝트 때문에 내 자신이 성장했다는 것을 깨닫게 되었다. 그 프로젝트 덕분에 당시의 내가 지금의 나로 바뀌었다. 이러한 성찰 과정은 내게 새로웠다. 학습 과정에서, 그 순간이 아니라 나중에 시간이 지나서 관점이 생긴 후에 뒤돌아볼 기회를 갖는 것이 중요하다고 믿는다(개인적 대화).

후안은 예술 교육 과정이 '거대한 문제'를 어떻게 다루었는지에 대해 14살 때보다 훨씬 비판적이고 체계적이며 심도 있게 성찰했다. 그는 프로젝트에 함께 참여한 누나와 나눈 대화가 때때로 얼마나 열띤 논쟁으로 발전했는지에 대해 말해주었다.

누나의 입장은 참가자 개개인이 이러한 편견과 우리 사회에 만연해 있는 어떤 문제들에 대해서 참여하거나 사람들에게 알릴 책임이 있다는 것이었다. 그리고 자신에게도 책임이 있다고 자책했다. 내 입장에서는 사회 구조의 문제이고, 우리가 할 일은 적어도 희생자의 입장을 생각해보도록 노력하는 게 중요했다. 그러자 그녀가 말했다. "아니, 우리 모두에게 잘못이 있어. 우선 자신에게 책임을 물어야 해." 나는 동의할 수 없어서 이렇게 말했다. "그렇지 않아. 누나는 우리가 어떤 구조의 희생자라는 것을 이해해야 해. 그리고 먼저 구조 자체와 구조의 기능에 대해 지적해야 해."

그녀는 아마 "그렇다고 쳐. 하지만 우리는 그 구조 내에 존재하고 거기에 일정한 기여를 하고 있어"라고 답했을 것이다(개인적 대화).

후안은 자신의 희망에 대해 이야기하고 두려움에 맞설 수 있는 공간이나 학습 공간이 준 해방감에 대해서 분명하게 표현했다.

나는 겹겹의 미로를 통과하면서 사람들이 그들의 내면적인 두려움, 희망, 그리고 꿈들을 드러내는 것을 지켜볼 수 있다는 사실에 저절로 숙연해졌다. 그런 공간이 존재한다는 사실에 그저 놀랐던 것 같다. 내 연약함을 드러내고 관계를 맺으며 배려받고 배려하는 느낌, 안전하다는 느낌, 이러한 것들이 대체적으로 내가 경험한 느낌이다. 그러한 것들 안에서 나는 안전했다. 내가 이런 얘길 했던 것 같다. "와, 이게 바로 안전한 삶이라는 것이구나. 자신의 감정과 두려움을 남들과 공유하면서 안전하다고 믿는 상황, 그리고 그렇게 하는 게 좋다고 느낄 수 있는 것이 이런 것이구나(개인적 대화)."

'두려움', '상처받기 쉬움' 그리고 '안전'도 내가 학생들과 교류하면서 경험한 주제들이었다. 후안과 전화 통화를 하면서 그룹 멤버들이 처음에 서로에 대해 그 "두려움"을 가지고 있었고 편견에 사로잡힌 태도를 가지고 있었다고 회상했다. 그는 그룹 토론에서 한 학생이 자신의 "선입견"과 "두려움"은 육체적 외모에서 나온다는 것을 상대방에게 고백했던 이야기를 해주었다. "숀이 생각난다. 몸집이 작고 겁이 많았다. 케난은 키가 크고 건장했는데, 케난이 숀의 바로 오른쪽에 있었다. 숀은 그에 대한 두려움을 바로 그 앞에서 표현했는데 그게 참 인상적

이었다(개인적 대화)." 나 또한 두려웠다. 경험이 부족하고 이해가 부족하다는 사실을 직면하는 것이 두려웠다. 더 많이 이해할수록 두려움은 작아져갔다. 학생들은 내가 자신들을 이해한다고 느끼게 되면서 나에 대해 더 잘 알아갔다.

여러 가지 면에서 내 여정이 내 학생들의 여정을 그대로 반영한다는 것을 깨달았다. 한 학생이 프로젝트를 위해 자신이 썼던 시 뒤에 그런 감정을 다음과 같이 묘사했기 때문이다. "처음에는 거의 고문이나 다름없었지만 나중엔 사람들을 이해하게 되었고 다른 사람들과 함께하는 것이 얼마나 안전한 것인지 느끼는 것으로 변화되었다. 덕분에 무사히 프로젝트를 끝낼 수 있었다(개인적 대화)."

학생들이 훗날 그들의 삶에서 배움의 경험이 주는 의미를 어떻게 되새기는지에 대해 알 수 있는 기회를 가지는 교사는 그리 많지 않다. 프로젝트가 끝나고 수년이 지난 후에 후안과 나눈 대화는, 성장하면서 그의 이해력이 얼마나 깊어졌는지, 그 프로젝트의 가르침에 영향을 받아 더 큰 삶의 가능성을 얻었다는 것에 대해 더 깊이 느낄 수 있게 되었다. 그는 이렇게 회고했다.

조금씩 이런 장애들이 무너져 내렸고 그 뒤로 그것을 의식하지 않게 되었다. 어느새 그러한 태도가 의식 중심에 깊이 자리 잡아서 인간으로서 내가 타당한가에 대해 비판적으로 바라볼 수 있게 되었다. 시간이 흐르고 선생님과 에드 선생님이 제공해준 환경과 학습 경험을 내가 더 잘 이해할 수 있게 된 후에야 비로소 성숙한 관점에서 당시 경험을 성찰해볼 수 있는 또 다른 기회를 가질 수 있었다. 그때의 변화는 저절로 일어난 기적이 아니었다. 당시에는 선생님들이 프로젝트를 체계화하느라 얼마나

많은 일을 하고 있었는지 몰랐다(개인적 대화).

후안은 에드와 내가 구축한 민주주의적인 학습 환경과 학습 커뮤니티가 참가자들 상호의 이해와 그 관계에 어떻게 영향을 미쳤는지에 대해 설명했다.

우리 모두가 책임자였다. 선생님과 에드 선생님이 지도하기는 했지만, 전반적으로는 그룹은 우리가 창조했던 환경을 담당하고 있었고 각자 그런 즉각적인 커뮤니티 내에서 서로에게 배운 경험을 제공할 책임이 있었다. 우리가 배우고 공유하기 위해 창조한 환경은 참가자들을 위해서뿐만 아니라 지도자들을 위한 것이기도 했다. 나는 종종 선생님과 에드가 이 프로젝트에 접근했던 방법에 대해 생각했는데, 이 프로젝트는 우리가 어떤 관점을 가지고 있는지 알아내기 위해 열려 있었다. 마치 우리가 그랬던 것처럼 선생님도 자신의 과정을 상상해야 했다. 프로그램이 의미하는 바에 대하여 우리도 선생님도 고민을 했고, 거기서 힘이 생겨났다. 프로젝트의 일원으로서 나는 그 안에 속해 있었고, 힘을 부여 받게 되었다. 지금 생각해보니 프로젝트는 내게 책임감과 의무감을 안겨주었다(개인적 대화).

돌아보며

청소년을 가르치는 티칭아티스트로서, 나는 학생들이 윤리적, 도덕적 인식을 가지고 타인에게 '공감하며 판단'을 하도록 돕고 싶어한다는 사실을 깨달았다(Dyer, 2010, Witherell and Noddings, 1991). 하지

만 시간이 지나면서 나는 이런 것들이 내가 학생들과 작업하고 상호
작용하면서 얻은 개인적이고 교육적인 기능이라는 것을 이해하게 되
었다. 그리고 많은 학생들이 위험한 외부 환경에 노출되어 있는 만
큼, 프로젝트를 지도할 때 학생들에게 지역 사회는 물론 자유로운 사
회의 일원이 갖추어야 할 개인적, 도덕적, 사회적 책임을 교육하는 것
또한 나의 책임이라는 점을 인식하게 되었나. 나는 종종 내 자신이 가
르치고 지도하는 관계와 학생들에 대한 지휘권자로서 내가 가진 힘
을 조율하고 있다는 것을 발견했다. 잠재적으로 변화를 일으킬 수 있
는 미적 경험을 가능하게 하는 방법을 추구하는 교사로서의 나 자신
을 조망하는 것 외에도, 나는 "사회적 조력자"와 "도덕적 지도자"의 한
사람으로서 내 역할에 대해서도 조망하게 되었다(Risner and Stinson,
2010). 사회정의적 측면에서 스스로를 해석할 때 교사는 교수 활동에
포함된 도덕적이고 윤리적인 책임에 대해 고민할 수 있다.

　그러나 이런 역할들을 맡기로 결정하면서, 나는 많은 윤리적인 질
문들에 직면했다. 알려지지 않은 문화적 부분과 교육적 영역을 학생
들과 함께 탐구하면서 느꼈던 활기차고 고무적인 감정들이 떠올랐다.

　나는 학생들을 돕고자 하는 열망 속에, 내가 학생들을 구할 수 있고 더 나
　아가, 내가 그들의 삶에 무엇이 필요한 것을 당사자보다 더 잘 안다고 생
　각하는지가 궁금해졌다. 학생들을 도우면 내 기분이 좋아진다는 것을 깨
　닫고 처음엔 두려웠다. 내 의도에 윤리적 의문을 품고 '선을 행한다는 기
　분'이 도덕적으로 받아들여지는 것인지 아닌지를 자문했다. 그러한 감정
　들이 내가 한 일의 가치를 떨어뜨리지 않을까 하고 의심했다. 그리고 내
　가 학생들과 나눈 친밀한 경험이 흥미롭고, 지적이고, 정서적으로 자극적

이라는 것을 깨닫게 되었다. 그들은 갱단에 소속되거나 차별 같은, 내가 이전에 경험해본 적이 아예 없거나 직접적으로 겪은 적이 없는 사회적 측면에 접근할 수 있게 해주었다. 학생들에게 해방감을 느낄 기회를 주는 것과 문화 관광객의 관점에서 가르치는 것 사이의 경계선은 쉽게 불분명 해질 수 있었다. 더욱이, 이런 관점이 쉽게 내 방식의 사회적 세뇌, 혹은 내가 생각하는 이상적인 세계를 앞세워 교육적 성취로 인식되기 쉽다는 점을 깨달았다(Dyer, 2010, p.16).

교수법에서 도덕적 관점을 가정하는 것이 무엇을 의미하는지를 생 각하면서, 나는 학생들이 무용에서 배울 수 있는 가장 좋은 것이 무엇 인가 하는 것뿐만 아니라 학생들이 그들의 삶이라는 측면에서 책임 을 져야 하는 일은 무엇인가에 대해서도 질문을 해왔다. 도덕적 교육 관이란 윤리적으로 의식이 있는 일종의 배려를 포함한다. 그것은 육 체적이고 정서적인 순응 행위보다는 자유의 실천으로부터 학습하는 방식을 장려한다(Witherell and Noddings, 1991). 여기에는 일종의 신 체적 상호 관계와 개방성을 포함한다. 다른 사람을 믿는 연습을 하고, 판단을 보류하고, 운동 감각적 이해와 공감을 이용하며, 권력 관계의 다양한 측면을 인지하고 주의를 기울이는 것 등이 그것에 포함된다.

비보이의 리더인 케난과의 경험을 통해 나는 학생들을 섣불리 재단 하지 않아야 한다는 점을 배웠다. 프로젝트 동안 나는 더 이상 케난이 두렵지 않았고 그 아이의 재능, 배려심 있는 태도, 그리고 학습 커뮤니 티에서의 지도력을 존경하게 되었다. 비록 나는 수개월 동안 그와 긴 밀하게 협력했지만, 마지막 그룹 대화에서 그의 말을 듣고 난 후에야 내가 얼마나 그의 지성과 통찰력, 저력을 과소평가 해왔는지 깨닫고

큰 충격을 받았다. 그는 이렇게 말했다 "사회학적으로 우리는 우리가 이해하지 못하는 것을 차별하고 조롱한다. 그런 현장을 목격할 때마다 차별은 오해에서 비롯한다는 걸 느낀다(포커스 그룹 토론)."

"그걸 깨닫게 되면 내 놀라움의 감정이 수치심으로 변하고 뱃속에 구덩이가 생긴 것 같다." 케난은 내가 배웠지만 표현할 수 없었던 것들을 요약해냈다. 내 그릇된 시각은 내 무지에서 비롯되었다(Dyer, 2010, p.15). 돌이켜보면 케난이 현명하다는 사실이 내 마음속에서 스쳐 지나간 적조차 없다는 것을 깨달았다. 이 사실은 나를 엄청나게 혼란스럽게 했다. 비록 내가 케난을 높이 평가하고 깊이 존경했지만, 내 근거 없는 억측 때문에, 케난은 분명 그럴 능력이 있었고 또 아마도 그렇게 되기를 원했을 텐데도 내가 그를 일종의 도덕적이고 지적인 사고를 하는 사람이라는 사실을 받아들이지 못하게 방해했던 것이다. 때때로 내가 이 사실을 조금 더 일찍 알아차렸다면 그가 프로그램으로부터 무엇을 더 얻을 수 있었을지에 대해 생각한다.

'내 피부색이 자랑스러워' 프로젝트는 과거에 개인적으로 경험하거나 전문적으로 시도했던 그 어떤 것과도 달랐다. 나의 안락함에서 벗어나 현재의 이해력을 초월하는 쪽으로 나를 성장시켰다. 세상에 대해 더 배우고 사회에 대한 이해를 넓히고 학교 커뮤니티의 십대에 대한 내 시민의 의무를 이행하고자 하는 욕망으로부터 프로젝트에 대한 관심이 커졌다는 것을 깨달았다. 나는 이 학생들과 작업하면서 스스로를 변화시키고 더욱 강력한 도덕적 목소리 내기를 열망하고 있었던 것이다. 14살짜리 후안의 진심 어린 말은 여전히 나에게 깊은 감명을 준다.

다른 참가자들은 제가 가지고 있는지도 몰랐던 면을 발견하게 해주었다. 아마도 내가 변화하고 나 자신을 발견하는 데 도움이 된 건 내가 아니라 다른 사람들이었을 것이다. 혼자서 할 수 있는 일이 아니다. 다른 사람들이 필요하다(개인적 대화).

학생들이 용기, 통찰력, 자신의 약한 모습을 드러내는 의지를 통해 내게 가르쳐 준 것들에 영원히 감사한다. 그들의 가슴 설레는 자기 발견과 변화를 위한 여행은 나의 가치, 교육 실습, 다른 사람들과 세상에 대한 견해, 그리고 미래에 대한 비전에 크게 영향을 미쳤다.

15장
즉흥극, 재향 군인, 노숙자

찰리 미첼

대학원 프로그램의 일환으로 볼더시 콜로라도 대학에서 가르치는 일을 시작하기 전에 나는 배우이자 극작가 및 감독이었다. 나는 전문 경력을 가장 중요하게 생각했고 조금도 한눈팔지 않았다. 여러 기관에서 정해진 기간만큼 가르치는 일을 하는 동안, 나는 내가 젊은 사람들을 가르치는 것만으로 사회 개선을 위한 내 의무를 어느 정도 충족시키고 있다고 믿었다. 비록 내가 교수법을 연마하기 위해 많은 훈련을 거쳤지만, 나의 활동 영역은 교실 밖을 벗어난 적이 없다. 내가 플로리다 대학의 조교수 자리를 수락했을 즈음, 모종의 죄책감이 내 모교가 마련한 영역 밖의 커뮤니티 참여를 추구해 보라고 속삭였다. 나는 연극에 대한 나의 전문성을 활용하고 싶었지만 적절한 방법을 찾지 못하고 있었다. 어떤 프로그램을 시작한다는 생각은 해본 적이 없었다.

운이 좋게도 플로리다 대학에서 고전을 가르치던 은퇴한 교수로부터 생각지도 않은 제안이 왔다. 그녀는 그리스 드라마를 가르쳤고 연극에 관심이 많았다. 그녀는 지역 호스피스(병원)에서 활동하는 재생연극단의 일원이었고 노숙자들을 수용하는 재향 군인회 시설에서 자원 봉사를 하는 친구가 있었다. 그녀는 커뮤니티 극장에서 즉흥극(Improvisation)을 시작한 시 얼마되지 않았고, 재향 군인들이 자신들의 문제에 대해 이야기하는 공연을 만들 수 있도록 재향 군인 공연단을 만들고 싶어했다. 나는 '정치적, 사회적 이슈를 위한 즉흥극' 과목을 맡아서 학생들과 뉴스 기사에서 발췌한 사건을 바탕으로 긴 형식의 즉흥극을 만드는 훈련을 하고 있었고, 그 과정에서 그녀는 나에 대해 알게 되었다. 나의 아버지가 한국 전쟁 때 군에 복무하셨고 그 시절에 대해 이야기를 많이 해주셔서 그녀의 활동에 막연한 동류의식을 느끼던 터였다. 좀 더 많은 것을 알게 되었을 때 나는 재향 군인과 노숙자는 거의 어디에나 있다는 이야기를 듣고 놀랐다. 미국 주택 도시 개발부가 발표한 통계 자료에 따르면 전체 노숙자의 10% 가까이가 재향 군인이며 하루에 6만 2,619명이 노숙자가 되는데, 그 숫자는 매년 두 배씩 늘어난다(주택 도시 개발부, 2012). 무언가 해야 할 것 같았다.

우리 둘은 45개의 침대가 있는 재향 군인회 시설에 가서 그곳에서 거주하는 인구의 통계학적 프로필을 제공해줄 프로그램 감독관을 만났다. 아프리카계 미국인과 코카서스인, 압도적으로 남성이 많았고, 대부분 30세 이상의 싱글이며, 가난하고 혜택받지 못한 지역 사회에서 온 사람들이었다. 그들의 직업 이력을 보면 육체노동자 출신의 비율이 압도적으로 높고, 전문가에 따르면 평균적인 지능이 낮다고 한다. 시설에 거주하는 이들 대부분이 약물 남용 문제와 약물 복용의

부작용으로 우울증, 분노 조절 장애, 불안 증세를 보이고 있었다. 다른 이들은 정신장애나 장기적인 신체장애로 고전하고 있다. 6개월 이상 심리 및 의료 서비스를 받은 후에, 시설의 사람들은 (이상적으로는) 안정적인 직장과 집을 구해 지역 사회로 돌아가야 하는 것이다. 대부분이 집은 구하지만 직업을 가지는 사람은 반밖에 되지 않는데 고용된 사람들은 장애연금이나 생활수당을 받는다. 시설에서 지내려면, 그곳에 머무는 사람들은 그 지역 자원봉사자가 가르치는 건강을 위한 요리, 창의적 글쓰기, 미술 교육과 감상, 컴퓨터 기술, 음악, 정원 가꾸기 등, 하루에 6시간씩 강의에 참석해야 한다. 이 모든 것들은 사회 적응에 도움이 되는 특수한 기량이나 장래를 위한 기량을 발전시키도록 고안되었다.

프로그램 개발하기

재향 군인회 프로그램 감독관은 시설에 매주 사람들이 들어오고 나가기 때문에 재향 군인 극단을 구성하는 것은 비현실적임을 분명히 했다. 게다가 이들의 치료는 사적인 영역이고, 예술적 관심을 표명한 사람도 거의 없어서 이들이 사람들 앞에서 예술 표현을 할 수 있을지 가늠할 수가 없었다. 대신, 감독관은 타깃 접근법을 이용해서 일주일에 한 시간짜리 프로그램을 만들어 기존의 레크리에이션 치료를 보완해 달라고 요청했다. 그녀는 우리가 중독과 거리의 삶에서 비롯하는 심리적 고립으로 인해 퇴화하기 쉬운 사회적 기술 개발을 독려하기 위해 연극 게임을 사용하자고 제안했다. 즉흥극은 이런 목표에 대처하는데 이상적으로 보였다. 즉흥 연기자들은 팀을 이루어 연기하고 동료

배우들에 의해 설정된 현실을 유지해야 하기 때문에, 커뮤니티에 친화적이고 본질적으로 지지를 이끌어내는 데 효과적이다. 게다가 이러한 설정된 현실 사이에서 즉흥 연기자들이 만들어내는 관계성과 정성은 자연스럽게 인지 능력과 창의성을 향상시킨다.

효과적인 수업을 설계하는 데는 두 가지 어려움이 있었다. 첫째, 각 수업 세션이 독립적이이야 했다. 그들은 교대로 시설을 드나들었기 때문에 그룹의 구성과 규모가 매주 달랐고, 우리가 이전 수업과 연결되는 프로그램을 만들 수가 없었으며 즉흥 연기자로서 그들을 훈련시키는 일은 불가능할 것이었다. 그래서 우리는 매주 변화하는 연습 방법을 고안해서 참가자들이 똑같이 반복되는 프로그램에 싫증을 느끼지 않게 해야 했다. 둘째로, 게임에 신체를 많이 써야 하는 운동 요소가 없는 편이 나았다. 재향 군인들은 작은 방에서 지낼 뿐만 아니라, 많은 경우, 신체 기동에 어려움을 겪고 있었는데 평생을 약물에 의존하다 보니 몸이 약해졌고 전투에서 부상을 입어 신체 일부를 잃은 경우도 많았다. 모든 게임과 장면은 그 그룹이 둥글게 배치된 의자에 앉은 채로 구성되어야 했다.

결국 나는 몇 년 전 즉흥 코미디극 전문 그룹인 세컨드 시티(Second City)의 분파인 UCB 극장의 뉴욕 학교에서 들은 수업을 토대로 두 갈래의 접근법을 던졌다. 나는 아우구스또 보알의 아들인 훌리앙 보알의 포럼 연극 훈련도 받았다. 아우구스또 보알의 억압받는 자들의 연극(Theater of the Oppressed)는 관객에게 힘을 부여해서 수동적인 관객이 아니라 관객 겸 배우로서 적극적으로 행동을 성찰하고 사회 문제의 해결책을 찾도록 한다(보알, 2002). 이 두 가지를 접목하는 것이 가장 좋은 방책이라는 것이 분명해졌다. 보다 더 희극적인 UCB 접근법

을 이용하여 긴장감을 풀어주는 코미디의 틀 안에서 듣고 받아들이는 것을 강조하며 재향 군인 커뮤니티를 구축할 수 있었다. 동시에, 포럼 연극의 형식을 적용하여 참가자가 그들의 과거 그리고 현재의 삶을 성찰하며 공유하도록 했다. 억압의 순간을 연기하는 것이 아니라 그들의 삶 속에서 연기하거나 분석할 만한 장면을 다뤘으며 상황에 대한 해결책은 전체 구성원이 생각해냈다.

　비협조적인 자원봉사자들과 수업에 부적절한 공간으로 인해 몇 번의 시행착오를 겪은 후에, '전환을 위한 사회적 기술'이라는 레크리에이션 치료 프로그램이 마침내 구성되었다. 수행 가능한 작업을 확인하기 위한 여러 실험적 시험 세션을 거치며, 구체적인 임무를 만들어 갔다. 그중 하나는, 시설 거주자들이 즉흥적으로 사회의 어려움을 이해하여 해결하고, 긍정적으로 생각하고, 현재에 집중하는 방법을 배우며 서로 지지해주고 신뢰를 쌓고 긍정적인 상호 작용과 협력 그리고 실제 삶의 상황에 대해 경험하는 것을 추구하게 되는 것이었다. 처음에는 시설의 감독관이 항상 참석했지만 여러 번의 성공적인 수업을 거친 후에 감독관 없이 우리 스스로 작업할 수 있게 되었다.

수업

우리는 안락하고 안전한 환경을 만들기 위해 준비 운동으로 시작하는데, 그렇게 하지 않으면 성인들은 마지못해 하기 때문이다. 연극의 몇몇 요소를 가지고 하는 이름 맞추기 게임은 즉시 장벽을 허물었다. '기분 체크'라는 준비 운동 활동에서 참가자들은 짝을 지어 각자 자신이 어떻게 느끼는지 말한다. 그러면 그의 파트너는 어떤 형태로든 그

감정을 형상화해야 한다. 어떤 경우에, 나는 각 사람들에게 그가 어떻게 느끼는지 보여달라고 했고, 그가 어떻게 느끼고 싶어 하는지를 형상화시킬 수 있도록 해주었다. 플로리다 대학 미식 축구팀을 응원하는 의미로 팀의 마스코트인 악어를 이름에 넣은 '악어처럼 쩝쩝' 활동도 유용한 도구이다. 게임 참가자는 바로 옆 사람과 자신이 더 나은 삶을 위해 노력하는 부분(예를 들자면 건강, 긍정적 전망, 분노 조절, 취하지 않은 맑은 정신, 다른 사람들 사이에 있는 것 등등)을 이야기한다. 둘은 함께 팔을 모아 악어의 아가리처럼 만든 후 함께 그 목표를 말한다. 함께 목표를 말해준 사람은 반대쪽 옆 사람에게 목표를 말하면서 활동을 이어나간다. 곧, 모두의 목표를 외치며 원을 한 바퀴 돌게 된다. 이름을 알게 되고 약간의 커뮤니티 의식이 형성된 후에, 우리는 집중력이 떨어지는 기간에 대처하기 위해 창의성 게임에 초점을 맞추는데, 이 특수한 커뮤니티 내에서의 공통된 문제라고 할 수 있다. 그룹에서는 에너지와 집중이 되는 어떤 게임이든 환영이었다. 즉흥극에서 자주 사용하는 게임인 '짚 잽 좁(Zip Zap Zop)'과 '줌(Zoom)'도 인기가 많았다. 각 참가자는 옆 사람을 바라보며 그 방향으로 박수를 치면서 한 단어를 말하고 그 단어를 전달받은 사람은 다음 사람을 향해 박수를 치며 단어를 말해 전달한다. 약간 변형된 형태로, 전달받은 박수를 다음 사람에게 넘겨주는 대신 "블록"을 외치며 게임 진행을 끊는 방법도 있다. 이는 우리가 어떻게 사회적 상호 작용을 멈추는지를 보여주는 손쉬운 비유이다.

그룹 스토리텔링은 협동 작업과 창의성을 장려하는 방법으로 종종 사용된다. 사람들이 원을 그리며 방을 도는 동안 각 참가자는 한 단어씩 돌아가면서 말하며 이야기 하나를 만든다. 각 참가자들은 두 단어,

그다음은 세 단어씩 사용해서 이야기를 이어 붙일 수 있다. 소그룹 활동은 문제 해결 능력을 향상하고 친밀감을 높일 수 있다. "머리가 셋 달린 괴물"에서 참가자들은 세 명씩 짝을 짓는다. 각 참가자는 단어를 하나씩만 사용할 수 있고 세 사람이 힘을 모아 완벽한 문장을 만들어야 한다. 각각의 '괴물'에게 아무 주제의 질문을 던진다. 예를 들어, "주말을 가장 잘 보내는 방법은 뭐지?"라는 질문에는 세 사람이 한 단어씩 "낚시가", "제일", "좋아"라고 (세 단어로) 대답하는 식이다. 팀이 좀 더 편안해지면, 날카로운 질문들을 던질 수도 있다. "시설에서 다른 사람들과 어울리는 가장 좋은 방법은 무엇인가?"라는 질문에는 "친절", "그리고", "존중"이라는 대답이 돌아왔다.

일단 그룹이 준비 운동을 마치면, 우리는 즉흥극의 기본 훈련으로 넘어간다. 기초적인 즉흥극 연습은 외부의 누군가를 그들의 세계로 끌어들여 그들에게 집중하도록 하는 데 적합하다. 가장 기본적인 연습은 "네, 그리고"이다. 재향 군인은 둘씩 짝을 짓는다. 한 명이 간단한 문장을 말하고, 파트너는 그 말을 반복한 후, 그 뒤에 다음 문장을 덧붙인다. 다음은 예시이다.

참가자 A: 나는 공원에 갔어요.
참가자 B: 네, 당신은 공원에 갔어요. 그리고 당신은 우산을 가져갔어요.
참가자 A: 네. 나는 우산을 가져갔고, 그리고 그 우산은 초록색이었어요.
참가자 B: 네, 그것은 초록색이었어요. 그리고……

30분간 준비 운동을 한 후에, 변화가 눈에 보였다. 사람들은 서로에 대해 훨씬 편안해했다. 수업이 끝난 후, 나는 종종 프로그램의 감독에

게서 수업에 참가하기 전에는 한마디 말도 없던 한 사람이 그룹에 들어오고 나서 다른 사람들과 처음으로 긍정적인 상호 작용을 하는 징후를 보였다는 말을 들었다.

이 작업에 대해 내가 가장 자주 듣는 질문은 참가자들에게 유치해 보일 수 있는 활동을 권유했을 때 저항하는 경우가 있냐는 것이었다. 대답은 그렇지 않다. 사실, 나는 이 질문이 폭력과 트라우마의 결과로 마초의 상징이 되어버린 재향 군인의 이미지와 관련이 있다고 본다. 우리는 그들 역시 자신들의 인간애를 유지하기 위한 관계를 찾고 있다는 것을 잊는다. 가장 기억이 남는 순간이 있다. 집중 훈련 중이었고 참가자 중에는 심각해 보이고 키 크고 근육질에 문신이 있는 해병이 참여하고 있었다. 한 참가자가 마임을 하는 동안 다른 사람이 "뭐 하고 있어요?"라고 묻는다. 그러면 그 사람은 자신이 연기하는 행동을 제외한 다른 행동을 하고 있다고 말한다. 그리고 그 옆에 있는 사람이, 그것을 마임으로 연기해야 한다. 그 해병의 옆 사람은 "발레 해요"라고 말했고, 해병은 발레를 해야 했다. 잠시 후 그는 자기 옆에서 웃고 있는 재향 군인의 얼굴을 보았다. 나는 어떤 부정적인 반응이 나올 것을 염두에 두고 있었다. 하지만 그는 피루엣을 하려는 것처럼 두 손을 들었고 방 전체에서 폭소가 터졌다.

장면 설정하기

수업의 마지막 단계는 장면을 만드는 작업이고, 두 개의 범주로 나눌 수 있다. 나는 첫 번째 장면을 '삶을 위한 리허설'이라고 부르는데, 거기서 재향 군인들은 그들의 삶에서 기대하는 미래의 장면들을 연기

한다. 두 번째 장면에서는 과거의 사건들을 재연하고 이를 '타임머신'이라고 부른다. 후자의 경우 역사를 바꿀 수는 없지만 거기서 교훈을 얻을 수 있고 어떤 식의 패턴이 드러나는지 알 수 있게 된다.

어떤 장면이든 실행하기 전에 그 상황과 거기 포함된 맥락에 대해 가능한 한 많은 세부 정보를 수집해야 한다. 우리는 장면의 진실성과 치료 효과 사이에 직접적인 상관관계가 있다는 것을 발견했다. 비구체적인 것은 참가자와 관찰자 양측에 정서적 거리가 벌어지게 한다. 결국, 구체성이 효과적인 즉흥극에 반드시 필요하다. 일단 구조가 잡히면 군인들은 장면을 스스로 재연하거나 전문 연기자가 하는 것을 지켜보고(때로 외부에서 연기자가 함께 참여했다), 또는 다른 군인이 연기하도록 한다. 연기하는 것을 부끄러워하는 이들도 있고 관심 받는 것을 즐거워하는 이들도 있다. 장면은 위치의 순간까지 진행되고, 그 다음에 멈추고, 그에 대해 토론하고, 보다 긍정적인 결과를 생각하며 다시 장면을 진행한다. 이러한 방식으로, 이 그룹은 참가자들이 좀 더 효과적인 해결책과 고통에 대처하는 전략을 찾도록 돕고, 부정적인 행동 양식을 분리한다.

다음에 오는 유형의 장면은 내가 모든 재향 군인들에게 공통적으로 경험하는 상황과 어려움에 대해 프로그램 감독관과 이야기를 나눈 후 만든 즉흥극 시나리오다. 실험 기간이 뒤따랐다. 질문하고 나서 구체적이고 즉흥적인 시나리오를 제안하기 위해 프로그램 감독관과 회의 뒤 나온 결과였다. 그룹은 장면을 연기하고 평가했다. 참여율이 저조하거나 결과가 불만족스러우면 그 시나리오는 버리고, 가장 성공적인 것들을 추려서 돌아가며 사용하고 토론했다. 이름과 세부 정보는 사생활 보호를 위해서 바꾸었다. 이 장에서 사용하는 참가자들의 이름

은 모두 가명이다.

'어려운 대화'에서, 재향 군인들은 두려움 때문에 그들이 피해왔던 스트레스가 많은 사건들을 연습한다. 팀은 전 목사와의 관계를 다시 회복하고 싶었지만 그의 약물 문제 때문에 연결 다리가 끊어졌다고 느꼈다. 교회 집기를 훔쳤고 목사님의 신뢰를 영원히 잃었다고 생각했다. 그 대화가 어떻게, 어디서 일어났는지 그리고 또 목사님의 태도는 어땠는지 물어본 후 나는 목사님을 연기하기로 결정했고 재향 군인은 자기 자신을 연기하기로 했다. 그의 지난 행적에 왜 내가 그를 다시 믿어야 하냐고 물었다. 팀은 자신이 어느 정도의 치료 단계에 와 있는지 표현할 수 있었다. 제프리는 그의 딸과 다시 가까워지고 싶었지만 수년간의 음주 때문에 딸의 인생에서 사라진 상태였다. 딸에게 다가가고 싶었지만 수치심과 거절당할 두려움이 더 컸다. 우리는 전화 통화로 둘의 재회가 가능할 수도 있다고 생각했다. 한 여성 재향 군인이 그의 딸을 연기했고, 그는 딸의 아픔과 고통을 인지하는 아주 감동적인 장면이 이어졌다.

'취직 인터뷰'에서 이 그룹의 멤버들은 이력의 격차를 해소하고, 책임감 문제를 다루었으며, 앞으로 나아가기 위한 첫걸음을 내딛는 최선의 방법을 찾아냈다. 각 장면에서 다른 퇴역 군인이 개입하자 극을 되돌려서 다시 연기할 수 있었고 그 과정을 통해 상황이 개선되었다. 제리는 요리사로서의 삶으로 돌아가고 싶었지만, 면접 때 신경과민으로 자신이 위축될까 봐 두려워하면서 그가 받게 될 질문에 대해 걱정했다. 그에게 제빵산업과 그가 추구하려는 직업에 대해 질문을 한 후, 나는 면접관 역할을 했다. 제리는 그 장면에서 자기 자신의 역을 맡았고 나는 의자에 앉아 그의 이력서를 보는 척 했다. 그 장면이 유용하게

되도록 나는 상황을 쉽게 넘어가지 않았다. 나는 그의 이력서를 보지 못했다고 말하고 전화를 거는 시늉으로 상황을 만들었으며, 그의 경력과 그 자신의 가장 큰 약점이 무엇인지에 대해 날카로운 질문을 퍼부었다. 인터뷰가 끝나자 그룹의 나머지 사람들은 긍정적이고 건설적인 비평을 해주었다. 그의 자신감은 좋았지만, 그의 기술을 보여주는 더 공들인 대답을 원한다고 했던 것이다. 두 번째로 시도 했을 때 그는 엄청나게 향상이 되었다.

'다시 하기'의 경우는 아마도 가장 어려운 작업이었을 것이다. 고통스러운 과거의 사건들을 다루고 있기 때문이다. 이 그룹은 좀 더 긍정적인 방법으로 다시 살고 싶은 삶의 순간을 선택해야 했다. 로버트는 예전 상사에게 건설 요원으로 승진시켜달라고 부탁하지 않은 것을 항상 후회해왔다. 그 장면에서 그는 자신을 연기하면서 머뭇거리는 통에 상사가 그를 승진시킬 이유가 거의 없었다. 두 번째 연기는 그룹의 피드백을 듣고 나서 훨씬 직접적이고 세심해졌다. 이를 통해 겸손하다고 여겨지던 그의 태도가 사실은 낮은 자존감을 더욱 낮게 만든다는 점을 깨닫게 되었다. 로버트와는 달리, 테리는 그의 문제를 즉시 확인했다. 좌절할 때, 그의 분노는 걷잡을 수 없이 치솟았고, 스스로를 심각한 상황으로 몰고 갔다. 구체적인 예를 들어보라고 하자, 그는 가게에서 너무 난폭하게 굴어서 체포되었다고 이야기했고 그것을 주제로 장면을 만들었다. 하지만 그 순간은 테리가 연기하기에는 너무 불안한 장면이어서 우리는 구성원들로 하여금 느리적거리는 점원과 테리 앞에 서서 짜증나게 구는 연기를 하게 하고 테리는 이것을 지켜보게 했다. 그후 어느 정도 토론을 거쳐, 구성원들은 그가 술을 사기 위해 기다렸으며 그의 분노는 중독과 직접적으로 관련되어 있다는 것을

알아냈다. 이런 지식을 가지고, 나는 그들이 또다시 폭발하게 될 것처럼 느끼는 순간들에 어떻게 대처할 것인지에 관한 전략에 대해 그룹의 의견을 조사했다.

이런 종류의 장면은 순간의 선택에 있어서 분별력을 필요로 한다. 경우에 따라서는 장면으로 전환할 수 없는 경험이 있다. 예를 들어 데이비스는 재입대하지 않는 것이 실수라고 단호하게 말했다. 그에게 몇 가지 질문을 한 후, 그의 결정을 가로막았던 것은 그 자신이라는 사실을 알았다. 그가 뒤늦게 생각에 잠겨 말을 하고 있었기 때문에, 행동으로 표현할 것이 없었다. 그가 신병을 모집하는 사무실로 들어가는 장면에는 대체할 만한 결과가 없었기 때문이다. 그는 그 당시의 삶에 관해 이야기하고 싶어했기 때문에 토론 시간을 가졌다. 우리는 토론을 통해 그가 충동적인 행동 때문에 고투하고 있었고 이 부분을 이용하면 연기가 가능하고 유의미한 장면을 만들 수 있을 것 같았다. 덧붙여 말하자면, 효과적인 장면은 대부분 빠르고 쉬운 해결책이 들어 있지 않았다. 이 문제를 다루기 위해서는 장면에서 보다 거친 현실을 표현하거나 극복할 방법이 거의 없어야 했다. 그러한 이유로 힘든 이야기를 공유한 재향 군인들의 용기는 반드시 긍정적인 어조로 칭찬받아야 한다.

앞서 설명한 '다시 하기'의 변형인 '유혹에의 저항'은 참가자가 어떤 파괴적인 행동을 하게 되는 과거의 사건을 방문하는 것이다. 놀이 지도를 통해, 참가자는 오랫동안 그를 힘들게 한 문제를 해결할 언어와 행동을 찾았다. 칼은 술을 진탕 마시고 돌아다니다가 자신을 파괴적인 길로 몰고 간 시절을 생생히 기억해냈다. 예전의 그 순간을 되돌려, 어느 바에서의 일이 재현되었다. 거기서 한 여자가 함께 술을 마시

자고 했고 비록 그는 자신에게 문제가 있다는 것을 알면서도 합석할 것을 허락했다. 알버트도 비슷한 이야기를 가지고 있었다. 집으로 운전하는 동안, 그는 한 남자를 태워주었는데, 그 남자는 그에게 기름값 대신에 마리화나 한 봉지를 건넸다. 이미 삼진 아웃 법의 투 스트라이크 상황이었지만 어쨌든 받아들였다. 몇 분 후 경찰차가 그를 추월해 차를 길가에 세우게 했다. 두 경우 모두 장면에 참여한 파트너가 다양한 방법으로 그를 압박했다(예: "이건 별것도 아냐", "넌 내 기분을 상하게 할 거야", "옛날엔 멋진 놈이었는데", "뭐가 그렇게 어려워?" 등) 이러한 장면은 다른 사람의 회복을 적극적으로 방해해서 자기들만 중독과 중독된 행동을 보이지 않도록 (물귀신처럼) 끌고 들어가는 부류의 사람들에 대한 토론으로 이끌었다.

가져가기

그 세션의 마지막 순간에, 우리는 방을 둘러보고 각각의 재향 군인들은 그 경험으로부터 취할 것에 대해 진술한다. 다음 설명은 가장 일반적인 응답을 나타낸다.

- 실제 삶에서의 문제를 다루기 위해 동료로부터 지원과 정보를 받음
- 내 자신에 대해 더 잘 알게 됨
- 나 자신을 이끌어내는 데 도움이 됨
- 다른 프로그램 참가자들에 대해서 내가 더 잘 알게 됨
- 다른 사람들의 여정에 대한 이해와 존경이 늘어남
- 내 자신의 상황을 평가하는 데 도움이 됨

- 내 자신의 힘을 알게 하는 데 도움이 됨
- 생각하는 과정에 자극을 받아서, 빨리 생각하게 됨
- 그 순간에 주의를 기울이는 데 도움이 됨
- 내 과거 경험을 나누고 다른 거주자들에게서 지원을 받는 게 즐거웠음
- 재미있었음

다른 어떤 말보다도 "재미있었다"라고 한 마지막 응답이 내가 한 작업의 궁극적인 가치를 평가하는 기준이다. 시설에 있는 사람들은 힘든 시기를 겪고 있고 만약 그들이 그러한 어려움에서 벗어나 자신들의 삶을 다르게 상상할 수 있다면, 매주 내가 거기로 가서 노력을 한 가치가 있었다는 것이다.

이 같은 유형의 작업에서 요구되는 윤리관은 엄격하다. 이러한 레크리에이션 활동이 치료에 도움이 되지만 진행자는 치료사가 아니며, 권위를 가지고 조언을 한다거나 어떤 종류의 치료 처방을 하고 싶은 유혹에 저항해야만 한다는 점을 늘 명심해야 한다. 알맞은 장면을 선택하는 것은 섬세한 일이다. 일부 군인들은 외상 후 스트레스 증후군으로 고통받고 있기 때문에 그들의 과거로부터 오는 외상적인 사건들을 시행하도록 강요하는 것은 극도로 신중하지 못한 일이다. 이런 맥락에서, 레크레이션 치료를 진행하는 사람은 사람들은 한 그룹으로 결속시키고 참가자들이 서로를 가르쳐줄 수 있는 길로 안내하는 조력자이다. 그 과정에서 그들이 쌓아온 경험의 지혜를 부인하는 자만심을 갖지 않도록 조심해야 한다. 조력자가 할 일은 성찰하고 긍정적인 지지를 받는 환경을 조성하는 것이다.

나는 이러한 종류의 일이 인생의 과도기에서 과거의 행동을 짚어

볼 필요가 있는 사람들에게 효과적일 수 있다고 확고히 믿고 있다. 나는 많은 표준 활동을 수정하고 새로운 활동을 고안하는 것이 꼭 필요하다는 것을 알게 되었고, 심지어 수업 전에 그 시설에 나타난 최근의 문제에 초점을 맞춰 달라는 요청을 받았다. 예를 들어, 시설 주민 간의 경계 이슈와 관련된 충돌 사건은 수업에 적용할 필요가 있다. 이러한 모든 도전을 가지고 구체적이고 직접적인 예시를 사용하는 응용 연극을 적용할 수 있었고 내 기술을 이용해 커뮤니티에 공헌할 수 있었다. 내 재향 군인의 시설 출입증에 달린 줄에는 100시간의 봉사를 기념하는 작은 플라스틱 핀이 붙어 있다. 거의 3년간 진행된 교육 기간이 끝난 후, 이 작은 것을 착용하는 것이 그렇게 자랑스러웠던 적이 결코 없었다.

16장
교육 평가에 참여하는 티칭아티스트
예술가의 눈으로 보다

배리 오렉 · 제인 피르토

전문 티칭아티스트들은 학생들과 학교에 독특하면서도 아주 중요한
기술 및 관점을 제안한다. 이들은 학교 내의 다른 어른들과는 다른 시
각을 갖고 있으며 학생들과도 다른 방식으로 소통한다. 예술가가 학
생을 볼 때 주목하는 부분과 가치, 학생들과 소통하고 학생의 능력을
양성하는 방식이 학교 내에서 학생들을 인지하고 심사, 평가하는 방
식과 달라 종종 마찰을 일으키기도 한다. 학급 교사들이 대개 "다루기
힘든 학생인데 오늘 선생님 수업에서 엄청 잘 하던데요?" 혹은 "엄청
놀랐어요. 그 아이가 그 정도로 집중을 하고 참여가 가능할 줄은 몰랐
어요"라고 말하며 자신들이 학생들을 보는 시선이 새로워질 수 있다
는 걸 느낀다. 학교에서는 지능, 성취도 및 잠재력과 같은 적은 수의
요인을 가지고 학생들을 평가한다. 그래서 창의적이고 표현이 풍부하
며 똑똑한 학생들이 과소평가되고 그들의 재능이 간과되거나 심한

경우 처벌의 요인이 되기도 한다. 그런데 이러한 것들이야말로 티칭 아티스트에게는 가장 매력적으로 다가오는 자질일 때가 많다. 학생들의 가치 있는 예술 능력과 소질을 양성하고 알아주며 표현하게 해줌으로써 교사, 급우들 그리고 학생 자신은 그들의 평가와 이해도 그리고 기대치를 높일 수가 있다.

그러나 티칭아티스트가 위와 같이 학생들을 세세하게 관찰하고 본 시선에 대한 얘기를 나누기란 쉽지 않다. 많은 예술가들이 성과 기반의 평가법을 사용하지만 대부분의 예술가들은 이러한 방법을 교육에 적절히 사용하기 위해 체계적으로 훈련받지 못했고 실행할 수가 없다. 이들은 다양한 이유에서 수업을 하는데 다수는 교육학을 정식으로 배운 적이 없다. 티칭아티스트들이 학생들과 보내는 시간은 한정적이고 한 명 한 명에게 긍정적인 경험을 주려는 의지가 약해 학생들을 평가하는 데 적극적이지 않다. 여러 사례를 다루는 본 연구는 뉴욕시와 오하이오주 클리블랜드의 학교에서 6명의 전문 티칭아티스트들이 체계적이며 여러 분야의 세션을 다루는 관찰 평가 과정(ArtsConnection, 1993, 1996)인 무용·음악·연극 분야의 재능 평가 과정(Talent Assessment Process in Dance, Music and Theater, D/M/T TAP)의 실행 경험을 살펴보았다. 우리의 관심사는 예술가들이 학생들을 바라보는 시선이 어떠하며, 예술가들의 배경과 전문적인 경험이 교육의 접근법에 어떤 식으로 작용하는지, 그리고 주의 깊게 살펴보며 평가하는 과정이 수업에 어떠한 영향을 끼치는지에 있었다. 연구에서는 예술가들의 삶의 경험, 예술가로서 그리고 교사로서의 훈련, 그들이 학생, 교사 그리고 학교를 대하는 태도 및 공립 학교에서 가르치고자 하는 이유를 고려한다(Oreck and Piirto, 2004b).

개요

뉴욕시의 예술 교육 단체인 아츠커넥션(ArtsConnection)은 1990년대에 무용·음악·연극 분야의 재능 평가 과정(TAP)을 개발했다.[1] 제이콥 K. 자비츠는 영재 및 재능있는 학생 교육 프로그램(Jacob K. Javits Gifted and Talented Students Education)에서 이 과정을 처음으로 만들고 뉴욕시의 공립 학교 10곳에서 시범했다. 미국 내 여러 지역에서 다양한 수의 학생과 티칭아티스트를 대상으로 비슷하게 평가가 이뤄졌다(오하이오 교육부, 2004). TAP 평가는 학교, 현장, 지역 커뮤니티 기반 스튜디오에서 뛰어난 학생들을 선발하기 위해 만들어졌다. 평가 기준은 다양한 범위의 스타일, 기술 그리고 문화적 배경[2]을 대표하는 교육 예술가팀이 개발한 활동이다. 학급 교사들(가능하면 학교의 다른 전문가들도 포함)은 두 명으로 이루어진 교사 팀과 함께 평가자 역할을 한다.

팀들은 특별반 및 2개 국어 수업을 하는 반을 포함하여 15명에서 30명의 학생으로 이뤄진 여러 학급을 가르친다. 두 명의 예술 교사와 한 명의 담임 혹은 전문가가 학생 평가서를 작성한다. 평가자들이 매긴 점수들은 구체적인 특성과 총괄적인 점수로 환산하여 표로 작성했다. 학생들은 연간 평가를 받게 된다. 연구 과정에서 결과는 높은 타당성과 신뢰도를 보였다. 선택된 학생들은 대략적으로 모든 학생 인구를 대표한다고 보이며, 이전에 예술 수업을 정식으로 받은 적이 없는 학생, 다양한 경제적 배경, 성적, 영어 실력 그리고 특수 교육의 필요성들을 포함한다(Oreck, Baum, and Owen, 2004; Oreck, 2004a). 이러한 특성은 엄격한 예술 수업에서 효과적인 예측변수로 보여진다

(Oreck, Baum, and McCartney, 2001).

과정의 상세한 내용은 다른 연구에서 상세히 다루었다(Baum, Owen, and Oreck, 1996; Kay and Subotnik, 1994; Oreck, 2004a, 2005). 허나 결론적으로 이 평가가 성공적일 수 있었던 주요 사안들은 (a) 명확한 평가 기준을 식별 가능 행동으로 정해 전문가와 비전문가 모두 인식이 가능하다. (b) 활동들이 적절하게 다양하고 도전적이며 예술 형태의 여러 면을 다룬다. (c) 긴장감을 최소화하는 형태의 수업구조를 통해 학생 전원이 참여할 수 있게 한다. (d) 점수 시스템을 간소화하여 학생과 평가자가 헷갈릴 여지를 최소화한다. 수업 후 평가자간의 대화가 가장 중요한 측면이다(티칭아티스트, 학급 교사 간혹 학교의 다른 전문가들 포함). 각각의 평가 수업 후, 평가자들은 학생 전원에 대해 능력이나 점수에 상관없이 10분가량 점수에 대해 이야기를 나눈다. 학급 담임은 학생들이 예술 수업에 참여하는 걸 볼 기회가 많지 않으며(보통 교사의 준비 시간에 이뤄진다) 진행 과정에 대해 전문 예술가와 깊이 있는 대화를 나눌 기회는 더욱 적다. 마찬가지로 티칭아티스트들은 이 기회를 통해 교사들이 학생들을 보는 시선과 지식에 대해 들을 수 있다.

평가자 다수가 여러 수업을 다양한 분야에서 협업하는 작업은 일정을 잡기가 쉽지 않고 강의 및 평가에 어려움이 따른다. 상급 교육 프로그램을 받을 수 있는 학생들을 찾는 한편, 학업 성적이 낮은 학생들이 예술 행동을 긍정적으로 받아들일 수 있도록 하고자 하는 두 가지 목적을 달성하기 위해서는 학급 교사와 티칭아티스트의 긴밀한 협력이 필요하다.

평가 훈련

평가 훈련은 나흘간의 워크숍으로 이뤄지는데 참가자들이 참관도 하고 평가도 받는 방식으로 평가 과정을 이수한다. 티칭아티스트 팀 (가능한 각기 다른 스타일과 문화를 대표하는 구성)이 5가지의 평가 세션을 위한 자신만의 활동 내역을 만든다. 특정 활동들은 각 예술가들의 실무에서 비롯한다. 각 세션에서 주안점들이 바뀌어가며 가능한 많은 행동 지표들을 각 세션에서 평가할 수 있도록 한다. 어떠한 특정 예술 스타일이나 기술이 도입되든 간에 수업은 예술 형식의 실제 작업 방식을 반영해야 하며 문제 해결, 즉흥, 기억력, 협동력 그리고 방향성과 피드백을 받고 사용할 수 있는 요소 등에 학생들이 다양하게 참여할 수 있어야 한다.

티칭아티스트들이 평가 관리에 대해 배우는 데에 있어 가장 큰 어려움은 수업 준비 시 장소가 필요하고 말로 설명하는 걸 최소화해야 한다는 점이다. 매 학생마다 각각의 연습에 모두 참여할 수 있어야 하고, 각 학생을 파악할 수 있어야 하므로 꼭 그룹 활동을 해야 한다. 나흘간의 훈련 동안 활동을 고르고, 평가에 적용하고, 동료들과 연습한 뒤에 5개의 평가 수업 워크숍을 마쳐야 한다.

연구 설계

본 질적 연구는 예술가가 자신의 경험, 동기와 자라온 배경이 어떠한 방식으로 형성이 되어 학생, 교사 및 학교에 영향력을 주며 학교에서의 활동이 예술가 경력에 어떻게 도움이 되었는지 알아내기 위함이다.

이 연구는 세 가지 카테고리로 질문이 나누어진다. 1) 개인의 배경과 경험 2) 실무 3) 학생, 교사 그리고 학교에 대한 태도. 조사를 위한 질문들은 아래를 포함한다.

- 예술가 삶의 다양한 측면(현재 그리고 과거 예술가로서의 작업, 문화 및 인종적 배경, 부모의 영향, 교육 배경, 재정 수입)이 강의 및 평가에 대한 접근법 그리고 아이들과 능력에 대한 태도에 어떤 식으로 영향을 미쳤나?
- 예술가가 어떠한 동기로 교수 활동을 시작하였고 어떤 식으로 교수에 대해 배웠고 전문적 예술가의 경험이 교육학과 교육에 대한 접근에 어떤 식으로 영향을 끼쳤나?
- 예술가의 교수 활동에 참가자의 평가 과정이 어떻게 영향을 미쳤나?

세이드먼(Seidman)의 프로토콜(1998)을 사용하여 참가자는 집에서 인터뷰를 하였다. 한 시간에서 한 시간 반씩 세 번의 인터뷰를 진행했다. 모든 인터뷰는 영상 촬영이 되었고 글로 옮겨졌다.[3] 인터뷰는 연구자 한 명이 진행하고 두 명의 연구자가 오픈 코드 분류법(Strauss and Corbin, 1990)인 Nud·ist 6.0(QSR, 2003)을 사용해 코드를 짰다.

연방 보조금 지원서와 보고서를 포함한 서류가 검토 후 국내외 컨퍼런스에서 발표되었고 이 평가 과정은 연구서로 출간되었다. 티칭아티스트들의 평가 및 상급반 교수 활동도 관찰되고 촬영되었다.

참가자

여섯 명의 티칭아티스트들이 이 연구에 참가하였다. 세 명은 무용, 두

명은 음악 그리고 한 명은 연극 분야 예술가이며 세 명은 뉴욕, 나머지 셋은 오하이오의 클리블랜드에서 참여했다. 예술가들은 다양한 예술 스타일, 기술 그리고 인종과 문화적 배경을 대표한다. 여섯 명은 다경력 예술가들(10~25년의 교수경력)은 37~52살의 연령대로 그들을 고용한 예술 교육 단체에서 소위 '전문가'로 불리는 이들이다. 각 참가자들은 네 번에서 스무 번의 평가 과정을 진행했다. 참가자들은 테리(아프리카계 미국인, 무용수), 레노어(아프리카계 미국인, 뮤지션), 베티(아프리카계 미국인, 뮤지션), 줄리아(백인, 무용 분야), 리사(백인, 배우/감독) 그리고 토니(백인, 무용수)이며 모두 가명을 사용하였다.

결론 요약

이 연구는 접근법, 방법론 그리고 티칭아티스트로서의 경험 배경이 다양함에도 불구하고 보편적인 주제를 몇 가지 발견하였다. 보편 주제들은 1) 강의에 대한 동기 2) 강의와 작품 활동 간의 관계와 균형 3) 개인적 접근법의 개발과 강의 및 평가에 대한 교육학이다.

가르치게 된 동기

예술가들 전원은 개인의 어린 시절 경험과 성인이 된 후 교육 활동을 하기로 결정한 이유와 교육에 대한 지속적인 열정에 영향을 미치는 어려움에 대해 기술하였다.

내 안에는 내면의 혼돈과 도전정신이 있다. 그게 음악을 하는 이유고 지금 내가 하는 일에 대한 이유이며 아이들에 대한 사랑의 이유이고 이들

을 각기 다른 방식으로 연민하는 이유이다. 나는 길을 잃은 아이, 힘들어하는 아이, 문제 있는 아이와 같이 이들을 인식한다. 그러한 아이들이 내 안에도 매우 선명하게 존재하기 때문이다.

— 베티, 아프리카계 미국인 뮤지션

예술가들은 학생들을 여러 가지 방법으로 본다. 예술가의 재정적인 불안, 개인적인 문제와 그 해결은 예술가로 하여금 스스로를 반역자 혹은 외부인으로 여기게 한다. 그리고 그들의 예술적 재능과 관점을 통해 학생을 이해하고 그들의 처지에 공감한다.

난 어떠한 면에서든 남들과 반대편에 있다. 그렇기에 아이들을 가르치러 갈 때, 특히나 나와 비슷한 환경의 아이들과 이야기 나눌 때 내가 진심을 다하기 때문에 그들이 나를 진지하게 대해준다. 내가 이사 온 날 (우리 동네에서) 총격이 있었는데 동네의 분위기를 바꾸고자 집 앞 현관에서 드럼을 연주했다. 내가 드럼을 연주하니 아이들이 왔다. 아이들에게 드럼 연주법을 가르쳐주었고 후에 낡은 컴퓨터 몇 대가 생겨서 집 일층에 남는 침실을 녹음실로 바꾸어 동네 아이들 특히나 젊은 남자아이들이 무언가 할 수 있는 걸 주었다. 왜냐하면 이곳에서는 그러하기 때문이다. 할 게 아무것도 없다.

— 레노어, 아프리카계 미국인 뮤지션

티칭아티스트들은 자신들의 강사와 멘토를 떠올리는데 어린 시절 질 좋은 예술 교육 경험이 지금의 직업으로 인도하는 힘이 되었다고 한다.

캐롤린 테이트 선생님에게 춤을 처음 배웠다. 그녀는 나에게 있어 언제나 영감이 되는 사람 중 하나다. 그녀의 기준은 매우 높았고 나를 더 밀어붙였다. 그게 좋았다. 그 방법이 내 교육법에도 적용이 된 거 같다.

— 줄리아, 백인 무용수

그들의 능력, 기술, 스타일 및 역사와 같이 예술 형식을 공유하는 일은 강한 동기부여가 된다.

교사에게 "넌 이걸 하기에 충분히 뛰어나"라는 말을 듣는 것은 축복이나 마찬가지이다. 그리고 스스로 응용을 해볼 수 있게 된다. 아이들과 우리 사회가 민속 춤을 배워야 한다고 느꼈다. 배경 문화에 대해 깊게 이해하게 될 것이다. 교사로서 우리는 가르침을 통해 타인의 삶을 어루만지고 아이들의 삶을 어루만지며 커뮤니티의 삶을 어루만지고 가족들의 삶을 어루만진다.

— 테리, 아프리카계 미국인 무용수

우리는 문화를 넘겨준다. 우리는 예술을 넘겨준다. 스스로의 문화 규율을 이해하면 문화를 더욱 즐길 수 있다. 시작, 중간, 끝이 있거나 순차적 원인과 결과가 보여지는 이야기를 사람들은 더욱 즐긴다. 규칙을 알고 이들이 연결되거나 끊어지는 걸 보며 즐긴다. 내 생각에는 이는 중요한 점이다.

— 리사, 백인 배우/감독

분명한 건 오랜 기간 강의를 한 사람들에게 교육에서 오는 성취감이 꾸준한 동기가 된다. 티칭아티스트들은 미국의 여러 지역 및 전

세계를 다니며 교수의 기회를 얻고 다양한 그룹의 사람들을 가르치며 큰 만족감을 느낀다.

재밌다. 가르치는 게 좋다. 뉴욕 같은 곳에서 가르치는 게 좋다. 다른 지역으로 가서 가르칠 기회가 있어서 즐겁다. 덕분에 세계를 그러한 방식으로 볼 수 있다. 이 일이 아니었으면 브롱크스 남부에 올 일이 없었을 것이고 러시아 사람을 알 기회도 없었겠고 건물에서 유일한 백인이 될 경험도 없었을 것이다. 암스테르담에 가서 라트비아 사람들과 일하기도 했다. 다양한 연령대의 사람들과도 일할 수 있다. 중풍 환자와도 일했는데 자신들이 어디 사는지도 모르면서 즉흥극은 기억한다는 것을 보면 경이롭다.

— 리사, 백인 배우/감독

교육 활동과 예술 활동 간의 균형

이 예술가들은 정규직 직장이나 교사 자격증을 기피한다. 그리고 대학 교수직의 기회들도 거부하는 등 안정적인 직업을 피한다. 여섯 명중 세 명이 과거에 잠시 정규직 교사로 활동했지만 그 기간 동안 일 때문에 자신의 예술 활동을 충분히 할 수 없다고 느꼈다. 티칭아티스트의 삶은 빡빡한 학기의 스케줄로부터 융통성과 자유를 주었다. 이들은 재정적으로 불안정하고 연수입 변동이 크고 직업의 안정성이 없으나 스스로를 빈곤하다고 여기지 않았다. 돈은 필요할 때 들어온다고 믿었으며 원하는 삶의 방식을 위해서는 가진 게 충분하다고 여겼다.

학교 교사로서 돈을 많이 벌 수도 있다. 하지만 새장에 갇힌 새와 같아져서 행복할 수가 없을 것이다. 그리고 이는 아이들에게 반영이 될 것이다. 일에 갇히게 되면 분노할 것이다. 나는 워크샵의 자유로운 분위기가 좋다.

— 베티, 아프리카계 미국인 뮤지션

돈에 관련된 문제는 예술가들이 수업을 나가는 것과 예술 활동을 하는 것 사이에서 균형을 맞추는 데 매우 중요한 역할을 한다.

물론 먹고는 살아야 한다. 하지만 하루 종일 강의를 하는 건 원치 않는다. 가르치는 게 싫어서가 아니라 내 본 직업을 진심으로 좋아하기 때문이다. 가르치면서 큰 즐거움을 얻지만 창작 활동을 하는 시간을 빼앗긴다. 그렇기에 한 주 정도는 편히 앉아서 주님이 나에게 하시는 말씀을 듣고 음악을 떠올린다. 먹고 살기 위해 가르치고 있다.

— 레노어, 아프리카계 미국인 뮤지션

그러나 이들은 자신의 직업 선택에서 자신들의 상황, 육체적·정신적 필요조건을 잘 이해하고 있다.

내 미래는 충분히 준비가 되어 있지 않고 무책임한 경제 계획의 결과가 언젠가는 몰아칠 것이다. 우리의 직업은 육체적 노동이 매우 중요한데 점점 힘이 든다. 나는 학급 교사들보다 훨씬 나이가 많다.

— 리사, 백인 배우/감독

이게 나의 천직이라는 걸 알고 있다. 문제는 수업을 하려면 목을 써야

하는데 이게 내 예술 활동의 가장 중요한 수단이라는 것이다.

— 베티, 아프리카계 미국인 뮤지션

균형이 무너지면 알게 된다. 지난 20년간 변화가 있었다. 한번은 가능한 많은 수업을 했었는데 일주일에 수업을 23개나 하는 말도 안 되는 삶을 살았다. 아마 서른 즈음이었던 것 같은데 "너무 벅차네"라고 스스로 말했다.

— 줄리아, 백인 무용수

예술 교육에는 신체적 희생과 함께 커리어를 유지하기 위해서 운영, 마케팅 및 계획에 아주 많은 시간이 필요하다.

손이 부족하다 보니 관리 업무가 너무 많다. 결국 하기는 하는데 나중에 부당한 대우를 받는다. 그런 일들을 우리가 전부 해서는 안 된다. 관리 업무에 지쳐서 나중에는 타협점을 찾게 된다. 예술 업무를 더 하고 싶다.

— 토니, 백인 무용수

이러한 어려움에도 예술가 전원이 입을 모아 서로의 예술 활동과 수업은 영양분이 되었다고 한다. 리사는 "자신이 하는 일을 가르치게 되면 내 본업을 더 잘하게 된다"라고 말한다.

교사로서의 모습이 지배적이라면 그건 재정적인 이유 때문일 것이다. 다른 한편으로 예술가의 모습이 없었던 적은 없다. 그렇기에 내 안의 예술가는 교사의 안에도 존재한다. 내가 교사라는 직업을 보는 관점은 꽤나 예술적인 것 같다. 교육을 시작하고 나서 나의 춤은 더 나아졌고 더 풍부

해졌다. 교사일 때는 내가 거리끼는 것을 다 버려야 한다. 완전히 자유롭게 자신을 내던져야 한다. 이 부분이 공연자로서 내가 쌓아온 장벽들을 부술 수 있게 한 듯하다.

— 줄리아, 백인 무용수

개인적 접근법의 개발

예술가들 전원은 대학을 들어갔지만 경제적 혹은 개인적 사정으로 졸업을 하지 않는 이들도 있다. 단 두 명의 예술가만이 예술 전공의 교육학 수업을 들었다. 다른 이들은 정식으로 배우지 않았는데 스스로 강의를 하면서 배우거나 전문 교사나 멘토를 보며 배웠다. 모든 이들이 예술 교육학 단체와 예술회의 프로그램 등을 통하여 교육학 훈련을 받았다(학급 관리, 교육과정 설계 및 다른 연관 주제들). 하지만 이들의 접근법은 직관적인 경향을 보인다. 연구에 참여한 티칭아티스트들은 수년에 걸쳐 접근법을 만들고 정립했다.

어떻게 가르쳐야 하는지 배운 적은 없다. 강의를 하고 사람들을 관찰한다. 자리를 지키고 귀 기울여 듣는다. 오늘 밤 하는 워크숍도 마찬가지다. 6시에 시작한다면 5시 15분에 자리를 잡고 앉아 사람들이 준비하는 모습과 아이들이 들어오는 모습을 관찰한다. 모든 이들과 모든 것들에 대해 느끼고 나면 그들에게 어떤 얘기를 들려줘야 할지 알게 된다.

— 레노어, 아프리카계 미국인 뮤지션

성격적 특성

예술가들은 예술적 위험 부담과 창작의 충동성과 같은 성격으로부터 영향을 받는다. 융통성과 위험성에 대한 용기와 같은 특성 또한 교수법에 영향을 준다.

교사는 자의식이 강할 수가 없다. 남들에게 어떻게 보이며 내놓을 만큼 좋은 건지 질문을 던지지 못한다. 이해를 시키기 위해 필요한 것들을 해야 하는 것뿐이다. 집중을 해야 한다. 헌신적인 직업이며, 수업이 시작하면 위험 부담이 있는 요소를 느끼게 된다.

— 줄리아, 백인 무용수

예술가로서 내가 갖고 있는 가장 큰 자산은 위험 부담을 두려워하지 않는다는 것이다. 새로운 것들을 시도할 의지가 있고 남들과 다를 의지가 있으며 이는 예술가로서 나를 성공한 사람으로 만들고 사람들이 보러 오게 만든다.

— 레노어, 아프리카계 미국인 뮤지션

정신성 그리고 의식

네 명의 예술가가 창작 과정을 정신적인 과정이라고 얘기했고 창작을 위한 영감을 받기 위한 특정한 의식이 있다고 했다. 이 연구에 참여한 아프리카계 미국인 여성 셋 중 둘이 요루바교를 믿고 있다고 했다. 아프리카에 뿌리를 둔 음악과 춤을 함에 있어 지지가 되고 깊이를 갖게 해준다고 했다.

내게 있어 정신적 근본이 있다는 것은 교회를 통한 것만이 아닌 나의 정체성에 지지가 되는 혹은 내 조상들의 뿌리를 찾는 것이다. 드럼과 춤은 그 자체로 표현이 되고 이게 아니었으면 아마 아프리카 조상, 예술 활동 및 종교에 있어 지금과는 다르게 느낄 것이다. 모두가 자신만의 예술 방식을 통하여 정신적으로 감동을 받고 자신 속에 있는 창작성에 반영한다. 내게 있어 예배란 이러한 의미도 포함하고 있다.

— 테리, 아프리카계 미국인 무용수

자신만의 교과 과정 만들기

예술가들이 교육 방법 중 가장 독특한 점 하나는 교과 과정을 스스로 개발한다는 점이다. 기존의 자료들을 가져다가 쓰거나 이미 정해진 기술을 사용하긴 했으나 자신들이 직접 만들 자유와 능력이 있었다. 학생들은 이들의 신선하고 유연한 접근법에 깊은 인상을 받았다.

아이들과 사용할 음악을 내가 직접 만든다. 기존에 있는 동요를 쓰고 싶지 않다. 아이들이 신났으면 좋겠고 노래할 동기부여를 주려면 뭔가 색다른 것을 들려줘야 한다. 그렇기에 펑키 한 음악이나 남아공 음악, 재즈 곡 등을 내가 직접 작곡하기로 했다.

— 베티, 아프리카계 미국인 뮤지션

평가 훈련의 장점

예술가들은 체계적으로 능력 평가를 실행한 적이 없다. 이들은 모두 각자의 예술적 전문 지식을 이용하여 신중하게 관찰하고 평가했다고 말했으며 학교 환경에서 이러한 능력을 적용하는 경험을 학생들과

그들이 가진 재능을 구분하여 보는 데 도움이 됐고, 예술가들이 관찰한 특성을 정의 및 표현하고 학급의 모든 학생들에 대해 알아가는 데 효과적이었다고 응답했다.

많은 것을 배웠다. 심지어 오디션에서 평가하는 눈조차도 높아졌다. 사람들이 가득한 방 안에서 그들을 평가하고 진정 최상의 선택을 내리기는 쉽지 않다. 그렇기에 내 평가 능력이 단련되었고 내가 원하는 그대로의 수업을 만드는 실력 또한 훈련되었다고 할 수 있다. 어떤 학생들은 기술을 아름답게 구사하는데 이들은 공연을 잘할 수는 있지만 창의적이지 않다. 그리고 창의적인 학생들은 정말 경이롭지만 안무 동작이나 박자를 셀 줄도 모르고 한 줄로 서 있지 못할 때도 있다. 그러나 기가 막히게 창의적이다. 난 이로부터 많은 것을 배웠고 이전보다 한 사람의 전체를 파악하는 데 더 빨라졌다.

— 토니, 백인 무용수

TAP 평가 과정은 나의 교육 활동 전체, 교육 스타일 그리고 관점에 도움을 주었다. 왜냐하면 내가 어떠한 프로그램을 하든 간에 아이들이 처음 프로그램을 접하고 진행하는 과정을 보면서 어떻게 생각하고 관찰하며 보고 평가할지를 가늠할 수 있는 기반이 되기 때문이다.

— 베티, 아프리카계 미국인 뮤지션

(TAP 평가를) 교사 커리어 초반에 경험했고, 내가 더 나은 교사가 되는데 큰 역할을 한 것 같다. 평가는 아이들에게 초점을 맞추는 활동이기 때문에 나에게 있어서 어떻게 가르치는가는 학생을 어떻게 읽는가와 마찬

가지였다. 이 과정의 도움 없이 수업을 한다는 것은 상상조차 못할 일이다. 무엇이 중요한지와 평가의 중요성에 대한 개념을 갖게 되었다.

— 줄리아, 백인 무용수

평가 과정에서 학급 담임교사와의 협의 기회는 평가의 효율성을 크게 향상시켰다. 교사들은 평가 과정에서 이미 학생들을 알고 이는 평가에 아주 큰 도움이 된다. 내가 알아차리지 못하는 아이들의 모습을 보게 해준다. 덕분에 학생들이 예술에 열정을 가지고 참여할 수 있게 되었다.

— 리사, 백인 배우/감독

논의

분석가들은 학교 내 전문 예술가의 역할에 대해 몇 가지 복잡한 문제점들을 밝혀냈다. 참가자들은 독립적인 길을 선택하고 자신의 시선으로 세계를 탐험하고 표현한다. 그리고 그들의 능력을 개발시켜 예측 불가능한 커리어로 진입하는 엄청난 고생을 겪는다. 그들이 가르치는 이유는 아이들에 대한 마음, 일에 대한 관심, 경제적 필요성 등의 이유가 혼합되어 있다. 일에 대한 사명감과 보람, 때로는 정신적인 일이 수업과 예술이 녹아 있다. 독립적으로 자유롭게 선택한다는 점에서 그들의 직업적 특성이 무엇보다 두드러지게 드러난다.

무엇보다 참가자들은 스스로를 교사라고 여겼다. 이전 교육 과정을 포함한 여러 자료를 가지고 수업을 꾸려갔지만 여전히 그들은 교실과 스튜디오에서 자신만의 경험을 살려 스스로의 교과 과정과 교수법을 창작해갔다. 그들은 교과 과정에 다양한 인종, 효율성을 담고

프로그램 목적에 맞게 단기간에 깊은 연결 고리를 만들어냈다. 학교의 외부인으로서는 학생 평가에 신선한 시각을 가져왔지만 학생들을 잘 모른다는 장애물에 부딪혔고 새로운 교실에서 새로운 교사를 만날 때마다 새로 적응해야 했다.

독립성과 선택

몇몇 예술 교육자들은 티칭아티스트들의 가치에 대한 의구심을 가지고 자격증을 의무화하고 학교에서 수업하기 전에 다른 선행 조건들을 충족해야 한다고 주장했다(Gee, 1999, 외 다수). 이 시선은 중요한 질문을 야기한다. 예를 들어, 누가 자격증과 선행 조건들의 기준을 정할까? 이러한 기준들은 특별 전문가들과 여러 가지 직업을 가진 개인의 우수성을 인정해줄 것인가?

몇 해 전 티칭아티스트들이 150명 넘게 참석한 설명회에서 당시 뉴욕시 교육부 예술 교육 담당자였던 샤론 던은 공립 학교 취직을 위한 자격증을 따는 기준이 간소화되었다고 열정적으로 설명했다. 사회자인 배리 오렉(Barry Oreck)은 연설의 말미에 뉴욕시 교육자 자격증에 관심이 있는 사람들이 얼마나 있는지 거수를 해달라고 물었다. 10명도 채 안 되는 수가 손을 들었다. 대다수는 자신의 예술 활동을 위하여 학교가 아닌 다른 곳에서 일을 하고 싶어했고 아이들과 직장 동료들과의 관계를 다른 방식으로 갖고 싶어하는 점이 주된 이유로 작용했다. 티칭아티스트들은 안정적인 정규직 대신에 자기 주도적인 프리랜서의 삶을 선호한다. 유연성, 호기심 그리고 협동적인 접근법을 수립하길 원하지만 정규직 교사 활동에서 경험하는 정해진 규율과 외부 통제에는 저항하는 모습을 보인다.

티칭아티스트의 외부인으로서의 시선

외부인이 가진 장점은 아이들에게 신선한 영감을 줄 수 있다는 것이다. 하지만 이는 장애물이 되기도 한다. 티칭아티스트는 대부분 혼자 일한다. 학교에 들어가서 누군가에게 환영을 받을 수도 있고(대부분은 그렇지 못하다) 교실을 배정받고(혹은 학교의 남는 아무 교실이나 복도가 될 수도 있다) 45분에서 60분 사이에 마술을 보여줘야 한다. 그들이 칭찬받고 존경받고 아이들에게 환영받으면서 학교에서 잘 지낸다고 해도 동료와 대화를 하거나 교사들과 계획을 짜거나 보고를 듣고 피드백을 주고받을 시간이 거의 없다. 하루가 끝나고 운전을 하거나 지하철에서 티칭아티스트들은 75명 이상의 학생들과 보낸 그날의 경험을 다시 곱씹어보고 그다음 주를 생각하며 아이디어를 적는다. 뛰어난 학생들도 있고 알 수 없는 학생들도 있다. 티칭아티스트는 75명 이상의 학생들을 다음 날 만나고 그다음 주가 되면 이들을 파악한 내용과 아이디어를 잊어버릴지도 모른다. 이들이 학교에 최선을 다하고 학교에서도 그들의 전문성을 최대한 살려줄 수 있다고 하면 이들도 TAP 평가의 전문적이고 성찰하는 과정을 의미가 있다고 여길 것이다. 하지만 티칭아티스트들과 학교 교직원들이 수업계획, 보고, 평가, 학생에 대한 이야기만이 아닌 서로의 관점을 이해하고 인정할 시간을 갖기 위해 서로 간의 대화를 하는 것이 여전히 필요하다.

학급 교사와의 협동

평가의 정적 분석은 티칭아티스트와 학급 교사가 매우 비슷한 양상을 보인다.[4] 분석은 평가 시 학급 담임이 티칭아티스트와 처음으로 함께 평가자 팀으로 작업했을 때 평가자 간의 신뢰도가 평가 1과 2

사이에서 기하급수적으로 성장했고 수평을 유지하다 2에서 5까지는 조금씩 나아졌다. 학급 교사들이 말하기를 배움의 과정에서 가장 중요한 점은 단어와 평가 기준에 익숙해지고 자신들의 관찰과 직감에 믿음을 갖는 것이다. 예술 전문가로서 교사의 자아 효능감이 떨어지면 자신이 하는 관찰과 느낌이 타당하고 가치 있다는 자신감이 사라진다. 수입 조력자의 역할뿐만 아니라 평가까지 해아 했딘 티칭아티스트들은 교사들의 코멘트가 매우 도움이 된다고 응답했고 교사들에게 다른 학생에 대한 지식을 자주 물어보기도 했다. 예술가들은 이러한 통찰을 동료나 그룹에 차후의 수업에서 응용할 수가 있다. 티칭아티스트와 학급 담임은 평가 후 토론에서 서로에게 많이 배웠다고 한다.

점점 더 많은 학교에서 티칭아티스트와 학급교사가 함께 교과 과정을 개발하고 학생들을 위한 특정 교육 목표를 정하고 주와 국가의 표준에 맞추고 예술과 다른 과목에서 학생들의 성취를 평가하기를 원한다. 예술가들과 교사 간의 접촉이 일반적으로 제한적인 것을 고려할 때 결과는 대부분 진정한 협동이나 예술 통합이라고 볼 수 없다. 그러나 예술 통합 프로젝트에 평가 과정이 따라오게 되면 이러한 협동은 보통 매우 성공적이다. 티칭아티스트들에게는 학생들과 학급에 대한 더 많은 정보가 학생들의 배움에 도움을 주는 가장 확실한 경험으로 인식된다. 친숙한 교사가 티칭아티스트를 도와주면 교사의 학습 과정에서 역할을 정의하고 지지하게 된다. 학급 교사들에게는 관찰 평가 과정에서 예술이 학생들에게 주는 영향을 인지하는 것이 자신의 수업에서도 예술 전략을 택하게 되는 동기가 된다. 오렉(2004b, 2006)의 학급 교사에 관한 연구에서는 수업을 예술과 접목시키는 가장 큰 동기

는 학생들이 수업을 들을 때 가장 효과적으로 배운다는 걸 인지하는 것이다.

필수 과목과 표준 시험

현재 미국 내 필수 과목 기준과 표준 시험에 초점을 두는 미국 교육의 현황[5]은 티칭아티스트와 예술 전문 교사에게 새로운 도전 거리를 제시한다. 예술 교육 및 학습을 표준화하려는 시도는 "원자화"(Brown and Knight, 1994)로 이어질 수 있다. 예술적 기술, 과정과 창조를 작은 부분으로 쪼개고 단순화하며 지식과 기술을 탈맥락화한 평가를 하게 된다. 많은 예술가들이 평가에 반대하는 이유는 예술로 학생들을 평가한다는 것보다는 평가의 내용과 목적 때문이다. 이 장의 연구에서 티칭아티스트가 평가 기준의 유효성과 공정함, 그리고 과정을 믿을 수 있으며 학생과 교사는 물론 자신들에게도 긍정적인 경험이었다고 느낀다. 예술적 재능을 평가하는 것 이외의 다른 목적으로 무용·음악·연극 분야의 재능 평가 과정을 사용한 경우에도 예술가는 평가 과정에 대하여 비슷한 태도를 보였다. 예를 들어, 아츠커넥션은 해당 평가의 기준, 분류, 관찰하는 방법(티칭아티스트 한 명이 평가)을 예술을 이용해 영어가 제2외국어인 학습자들을 대상으로 진행하는 '영어 읽고 쓰며 배우기(Developing English Language Literacy Through the Arts, DELLTA) 프로젝트'에 적용하여 교사와 예술가가 학생의 학습 상황을 언어 및 비언어 영역에서 이해할 수 있도록 도왔다(ArtsConnection, 2013; Dana Foundation, 2005).

평가 과정에서 예술가가 주인 의식을 가지고 더 많은 노력을 들이고 싶게 만든 요소는 다음과 같다. 첫째, 티칭아티스트들은 이미 정해

진 평가나 표준화된 활동이 아니라 그들이 직접 구성한 예술 교육을 이끌었다. 그들은 다른 예술가와 협업하여 각자 다른 스타일과 접근법을 사용하여 5회의 수업을 개발했다. 둘째, 각 수업 후 예술가들은 자신들이 관찰한 학생들을 고려하여 논의하고 다음 수업에 신중히 반영하였다. 이렇게 교육에 협동 계획과 과정을 반영해 공유하는 것은 티칭아티스트늘의 삶에서 매우 드물다. 셋째, 이 과정은 티칭아티스트들의 목소리와 시선을 담는다. 참가자들은 대우받는 기분이었고 학교의 중심 일에 동참하는 기분이 들었다. 학급 교사와 다른 학교 전문가들이 자신의 목소리를 들어준다는 것은 힘을 주고 만족감을 주었다.

결말

의미 있는 평가의 핵심은 신중한 관찰이다. 본 연구는 티칭아티스트들이 그들의 업무에 있어 여러 가지 의미에서 적합하다는 증거를 제공한다. 예술 과정을 전문적으로 용이하게 하고 꾸준히 일해온 사람들은 다른 이들이 갖고 있는 예술가적 기질을 보고 북돋을 수 있는 특별한 방식이 있다. 그들의 작업은 다른 방식으로는 찾아내기 어려운 사람들의 모습을 볼 수 있게 해준다. 물리적 신호, 창의적 반응, 집단 역동에 맞추어 예술가들은 종종 겉으로 보기에 남들과 다르고 소외되어 보이는 학생들에게 공감하고 아이들과의 학습에 진심 어린 배려를 보여주며 자신의 일에 열정을 갖는다.

위 여섯 명의 티칭아티스트들은 미국 내에서 가장 힘든 도시 지역 중 두 곳에서 오랜 기간 일을 해왔다. 그들은 기상천외한 범위의 학생들, 교사들, 학교들 그리고 교육 프로그램 목적에 맞추어 계속해서

적응해야 했다. 성공적인 교육을 위해서 누구보다 유연하고 탄력 있게 그리고 상대가 누군지, 그들의 가치가 무엇인지 각 상황에서 어떤 걸 제공해야 할지 확실히 알고 있어야 한다. 그들은 저절로 티칭아티스트가 된 것이 아니다. 누구를 무엇을 어디서 가르치고 창작활동을 해야 할지 적극적인 선택을 해왔다.

본 연구는 면밀한 관찰에 근거를 둔 체계적 평가에 대한 가치를 아는 예술가들을 조명한다. 안타깝게도 이러한 예술 교육 단체와 티칭아티스트들을 고용하는 기회가 많지 않다. 계속해서 변하는 표준에 맞춰야 하고 정해진 평가 틀에 맞춰야 하는 압박에 의해 교육계와 비영리단체의 투자 비율이 경쟁적으로 늘어났다. 자비츠 프로그램은 TAP 평가의 개발에 투자했고 이와 비슷한 프로그램은 사라졌다. 1990년도에서 2000년대 초반에 GE 펀드, 안네버그 재단, 필립모리스 등과 같이 예술 교육 프로그램의 개발, 시행, 연구를 지지하는 투자 출처가 많아짐에 따라, 결과적으로 티칭아티스트들이 자신들이 가장 잘하는 예술 교육과 이에 깊이 있는 활동을 할 수 있는 가치 있는 전문 개발 프로그램이 매우 제한적이게 되었다.

보고 평가하고 반응하고 적응하고 협동하는 것은 이러한 연습의 가장 근본이 되는 요소들이다. 위 여섯 명의 전문 강사들의 경험이 모든 티칭아티스트들을 대변한다고 할 수 없지만 주제나 과거들은 대부분 익숙할 것이다. 우리는 이 조사가 티칭아티스트들의 기술을 지원하고 학생들에 대한 논의와 평가에서 예술가들의 관점과 목소리가 담길 수 있는 방법을 찾게 하는 유용한 참고 자료가 되기를 희망한다.

17장
티칭아티스트-연구자의
다면성과 윤리적 문제

대니 스나이더영

교육과 응용 연극에서의 정식 교육은 새로운 티칭아티스트들에게 교육 방식에 관한 연구를 지속적으로 요구하고 있다. 그러나 티칭아티스트들이 자신만의 수업 혹은 워크숍을 연구 현장으로 사용하는 데서 티칭아티스트-연구자라는 혼성적 정체성은 윤리적인 문제와 모순을 안고 있다. 이번 장에서는 이러한 문제점과 해결점을 지나치게 단순화하는 성찰적 실천 연구의 지배적인 윤리론을 검토하는 데 중점을 둔다. 특히 교사로서 그리고 상황을 관찰하는 연구자로서 역할 사이의 긴장감, 프로젝트의 목적과 출판을 좌우할 수 있는 재정 지원 단체의 영향력, '방문객'으로서 프로그램(Thompson, 2005)에 참여하면서 활동 현장이나 기관, 공동 연구자의 행동을 비판적으로 바라보기 어려움에 대하여 살펴본다. 이러한 문제점들이 전 세계에서 일하는 티칭아티스트들 사이에서 꾸준히 제기되어왔으므로 이번 장은

미국의 드라마 수업 연구와 말라위의 개발을 위한 연극(Theatre for Development, TfD) 연구를 예로 사용한다.

신뢰도

성찰적 티칭아티스트의 교육 연구 및 응용 연극을 둘러싼 윤리론은 수없이 비슷한 비유를 반복한다. 여기서의 윤리학은 전문가들이 갖고 있는 특혜와 그들의 위치, 참가자의 지식과 전문가에 대한 존경심, 사람을 주제로 한 프로토콜의 방향성과 임상 시험 심사위원회(Institutional Review Board, IRB) 승인(Taylor, 1996b)과 같은 주제들을 자주 다룬다. 이 영역에서의 연구 방식은 성찰적 전문가 연구(숀, 1983), 연구로서의 실무(Hughes, Kidd & McNamara, 2011) 참여 활동 연구(Kemmis & McTaggert, 2005; Park, 2001; Reason & Bradbury, 2006)와 같은 전통적인 참가자 연구를 따르는 경향이 있기에 토론은 주로 윤리적 연구 방식에 대한 신뢰도에 초점이 맞춰져 있다.

신뢰도는 질적 연구에 있어 여러모로 좋은 기반이 된다(Denzin and Lincoln, 2005). 신뢰도 높은 질적 연구자가 되기 위해 나 스스로가 가진 편견, 가치 그리고 한계점을 알고 있다. 투명성과 위치의 기준을 내가 일하는 장소로 정했다. 왜냐하면 현장 연구에서는 내가 볼 수 있는 것은 물리적으로나 신념적으로나 매우 제한적이기 때문이다(Denzin and Lincoln, 2005; Anzul, Ely, Friedman, Garner, and McCormack-Steinmetz, 1991; Lincoln and Guba, 1985). 나의 이야기, 위치와 편견이 이 장을 관통하기에 '나'라는 일인칭을 사용할 것이다. 나는 티칭아티스트이자 예술가, 연구자, 작가로서 참여자 중심 프로

젝트의 한복판에서 윤리적 문제의 해결책을 찾고자 노력했다. 이성 애자이자 백인 비장애인이면서 중산층 미국인으로서 특권층이라는 나의 정체성에서 완전히 벗어날 수 없다. 신뢰성 있는 연구자로서 나는 내 의도와 지위를 미리 알려주고 내가 말하는 진실이란 주관적이고 시간이 지남에 따라 바뀔 수 있다는 점을 밝힌다. 내 연구의 결과는 연구에 참여한 이들에게 확인받는 절차를 거치고 다른 연구자들이 작성한 논문을 이용하여 맥락화하는 과정을 거친다. 상황을 재현하기가 쉽지 않았다. 드라마 활동과는 달리 연구물 간행에 있어서 참가자들이 독자들에게 어떻게 비춰질지는 전적으로 나의 손에 달려 있다는 점을 알기에 더욱더 참가자들에게 옳은 일을 하고 싶었다.

신뢰성 있는 연구자들은 편견, 맥락상 자신들의 위치 그리고 한계를 인지하고 있다. 투명성을 찾는 일은 윤리적 연구법을 위해서는 중요하고 유용하다. 맥락상 나를 문맥에서 표현하는 것은 비교적 쉽다. 질적 연구에 대한 글을 쓸 때 이러한 전의는 연구자의 의도와 참가자의 행동을 대표해서 글을 쓸 때 힘든 점을 숨길 수 있다. 단일 저자(예: 논문, 학술기사 그리고 이번 장과 같이)가 연구를 할 때 연구자의 목소리와 설명을 담는 데 이점이 있다.

협력

티칭아티스트 훈련 과정은 파울로 프레이리(1970)의 해방 교육철학에 근본을 둔다. 프레이리는 교사의 권리를 분산시키고 교육의 "은행" 모델(뭐든지 다 아는 교사들이 지식이 없는 학생에게 지식을 입금시켜주는 형식)을 파괴하자고 주장했다. 대신에 프레이리는 학생들 스스로가

자신의 삶의 전문가가 되어 교실에 앉아 있을 수 있는 교육학을 추구
한다. 이 교육학에서는 학생과 교사는 대등하게 만나 서로의 생각을
교환하며 서로에게 배움을 찾는다. 이러한 협동 정신은 티칭아티스트
의 교육 방식을 퍼트릴 수 있으며 예술을 기반으로 한 연구를 둘러싼
담론까지 이어질 수 있다. 드라마 작업의 '협력'하는 특성은 티칭아티
스트-연구자가 침가자(대상)에 관한 주제를 연구하는 것이 아니라 참
가자와 함께 연구하는 것이 가능하게 한다. 필립 테일러(Philp Tayor,
1996a)는 이 철학을 연구적 윤리와 결부시키며 "주인 의식에서 오는
힘과 컨트롤, 효과적인 활동을 만들기 위해 각각의 참가자가 중요한
조언을 기여할 수 있다는 믿음"에 대하여 기술했다.(p.31). 이러한 방
식에서는 협동이란 근본적으로 윤리적인 행동으로 여겨진다.

 조 노리스(Joe Norris, 2009)는 연극의 '참여하는 특성'이 인간을 대
상으로 하는 여러 연구에서 발생할 수 있는 윤리적 문제를 바꿀 수 있
는지 설명한다.

 최종 결과물을 만드는 데 목소리와 의견을 가지고 참여하고 공동 주인으
 로서 책임을 지면서 소극적인 참가자와는 매우 다른 참여도를 보인다. 인
 간을 주제로 진행되는 연구가 아니라 그들과 '같이' 해나가는 것이고, 참
 가자는 '대상'이 아닌 '파트너'가 된다(pp.35~36).

 협동 연구의 관계에서는 여러 가지 윤리적 문제점들이 수반된다.
노리스는 다른 사람들의 이야기를 '비공개'로 할 것에 참가자들이 동
의해야 하며 '충격적인 사건을 떠오르게' 만들 수 있는 민감한 주제를
다룰 때 구성원들이 '책임감'을 가지고 임해야 한다고 말한다(2009,

p.37). 그리고 티칭아티스트들은 필요할 경우를 대비하여 전문 상담사나 치료사의 도움을 요청하여야 한다(p.61). 노리스는 "서로를 존중하고 보살피는 태도로"(p.37) 포괄적인 윤리적 입장을 설정하며 이는 모든 창작물과 연구 활동들을 포함한다.

티칭아티스트들에게는 윤리적인 시각이 더 이상 새롭지 않다. 교실에서 통용되는 익숙한 규칙들이 연구에도 유기적으로 사용된다. 존중과 보살핌은 어떤 예술 팀이나 학급에서나 가장 기초적인 요소이며 협동적인 관계에서 연극을 만드는 데 꼭 필요로 한다(Rhod, 1998). 위와 같은 고려 사항들은 연구를 계획하고 프로젝트를 실행하고 기관의 권위를 조정하는 데 필수 사항들이다. 존경과 보살핌이라는 요소는 절대로 무시될 수 없다. 그러나 이러한 요소들에만 집중한 담론은 티칭아티스트들이 연구자로서의 역할을 수행할 때의 복잡한 점들을 필요 이상으로 단순하게 볼 수 있다. 성공적인 드라마 작업에 프로젝트 참가자들의 노력과 협력이 필수적인 만큼, 티칭아티스트는 참여와 기관을 가치 있게 여긴다. 효과적인 티칭아티스트는 참여, 기관, 협력이 없으면 연극 제작이 불가능하다는 것을 안다(Norris, 2009) 결과적으로 이러한 가치들이 티칭아티스트의 활동과 연구 간의 상호 작용 중에 발생하는 문제들에 '너무 쉬운' 답변을 제공할 가능성도 있다. 종합 예술 기반의 과정에서 데이터를 수집할 때 참여와 기관, 협력은 필수적이지만, 수집한 데이터를 분석하고 연구 논문을 쓰는 것은 한 사람의 작업이다. 연구자들은 참가자에게 연구 내용을 확인하는 과정을 거치고 협력 작업을 한 이들에게 보여주어 타당성을 확인한다(Anzul et al., 1991). 그러나 감수자와 편집자의 손에 내용이 고쳐지기도 한다. 참여 기관에 집중하며 혼자서 글을 쓰는 일은 쉽지 않고 프로젝트가

처음 계획한 것보다 연장될 수 있다.

임상 시험 심사위원회(IRB)

연극과 교육을 위한 미국 연맹(American Alliance for Theatre and Education, AATE), 국제 교육 드라마 연구 기구(International Drama in Education Research Institute, IDIERI), 그리고 고등 교육 연극 협회 (Association of Theatre in Higher Education, ATHE)의 주관으로 전문 학회가 열렸다. 학회에서는 티칭아티스트-연구자[1]와 미국 내에서 연방 규정으로 연구 참여자(대상)를 보호하는 기관 감시 위원회(IRB)의 관계에 대한 논의가 이루어졌다. 임상 시험 심사위원회는[2] 사람을 대상으로 하는 연구 전에 검토와 허가 과정을 거친다. 이는 연구가 참가자에게 가할 수 있는 피해를 최소화하고 어린이, 수감자와 같은 약자층을 보호하며 참여자들의 정보를 비밀리에 붙이도록 계획되게 한다. 그러나 IRB는 애초에 협동 과정의 참여자를 위한 과정이 아닌 약물 혹은 정신과 연구 대상을 보호하기 위해 만들어졌다. 협동 예술 과정은 약물과 정신과 연구 실험과는 매우 다른 구조를 띠고 있다. 결과적으로 티칭아티스트-연구자들은 참가자들을 보호하려고 최선의 노력을 다하지만 IRB 가이드라인과 요구사항에 맞추어 연구를 계획하는 데 어려움을 겪고 있다.

연극 프로젝트에서 참가자의 신원을 지키기란 쉽지 않다. 때로는 연구의 결과가 공연이 되기도 하며 참가자가 공개적으로 공연을 하기 때문이다. 게다가 참가자가 연구 프로젝트에서 중도 탈퇴를 하고서는 계속해서 관련 연극 프로젝트나 수업에 참가하는 경우 이를 허락해야

하는지도 애매하다(아마 등급을 나누거나 필수조항으로 넣어야 할 수도 있다). 게다가 IRB의 가장 주요한 임무는 사람을 주제로 한 연구가 투자 비용보다 더 많은 이득을 낼 수 있도록 하는 것이다. 그렇기에 많은 IRB는 어쩔 수 없이 연구 참가의 직접 수익에 대한 주장을 회의적으로 받아들인다.

나는 두 개의 기관과 IRB 심의 과정을 협상한 적이 있고 대학 소속 IRB에서 2년간 일하기도 했다. 연구 과제를 연극 프로젝트나 수업에서 정식으로 분리하는 것이 효과적인 대안책이란 걸 알게 되었다. 수업을 듣거나 프로젝트에 참여하는 건 학생들에게 이점이 될 수도 있다. 하지만 학술지에 쓰여지거나 학회에서 이야기되는 것은 참가자들에게 직접적인 이득을 줄 수가 없다. 참가자와 학생은 동일 인물일 수도 있는데 프로젝트의 다른 양상에 따라 다르게 참여할 수 있다. 결과적으로 참가자의 기록과 행동은 연구자의 기록에서 삭제될 수 있고 여전히 학생은 연극 프로젝트나 수업을 들을 수 있다. 비슷하게는 대중 공연을 수업이나 프로젝트의 일환으로 이용하되, 연구자의 글이나 학회 발표, 참가자는 가명으로 하여 연구의 성과로 사용할 수도 있다. 어떤 면에서는 "IRB를 통과해야 해"라는 불안감과 집착이 티칭아티스트-연구자의 윤리성에 대한 진정한 토론에 방해 요소가 될 수 있다. 윤리성에 대한 토론이 기관의 기준에만 맞게 해준다면 티칭아티스트-연구자란 이중 정체성을 가진 이가 만들어낸 진짜 문제점들을 없앨 수 있는 기회가 생긴다. 만약 연구자가 IRB의 허가 기준만을 윤리성의 기준으로 놓고 보게 되면 다른 추가적인 윤리적 책임감을 회피할지 모른다. 윤리적 연구는 또한 개입 과정의 복잡함, 극장에서 일하는 역동성과 기관과의 관계 등과 같은 더 심오한 면 또한 표기하는

것이 요구된다.

개입에 대한 모순

'티칭아티스트'와 '연구자' 사이의 근본적인 충돌은 개입의 문제에서
나타난다. 나는 티칭아티스트로서 비판적 교육학을 신시하게 채택하
고 있다. 나는 도전적인 가설, 고정관념을 뒤집으며 참여하기를 바란
다. 하지만 이러한 바람은 박사학위 연구를 하는 연구자로서의 책임
과 충돌한다. 내가 억압받는 자들의 연극³을 활용해 차터 스쿨 교실에
서 십대들이 관계자와의 역할을 만들어나가는 걸 배울 때 느꼈다. 연
구자로서의 나의 책임은 학생들의 이해를 돕고 그들의 믿음을 작품에
서 보여주게 하고 그것을 관찰하며 글을 작성하는 것이다. 나는 그 과
정에서 앞으로 나서야 하는 교사와 뒤에서 관찰해야 하는 연구자 사
이의 긴장을 확인했다. 아래의 내가 쓴 박사 연구 과제를 예로 든다
(스나이더영, 2011).

> 18살의 모내⁴는 반 친구들이 "악의적 뒷담화"의 문제를 표현하는 무대 장
> 면을 본다. 두 명의 여자아이들이 웃고 있고 공책 뒤로 손가락질을 한다.
> 그들의 대상인 여자아이는 눈물을 흘리며 남자아이의 손을 잡으려고 하
> 는데 그는 얼어 있다가 도망가 버린다. 모내는 이러한 장면에 얼굴을 찌푸
> 리고 머리를 한번 흔든다. "제이는 조이를 위로해줘야 한다고 생각해요"라
> 고 모내는 말한다. "네 여자친구가 너한테 소리를 쳐도, 울거나 하면 위
> 로를 해줘야지." 나는 모내의 고정관념을 밀어붙인다. "제이가 도망치는
> 거 같지 않니? 뒷담화를 하는 여자애들을 보고 도망치는 게 저 아이한테

제일 옳는 결정이라면 왜 쟤네들과 싸우겠어?" 모내는 머리를 흔들고 또다시 강력히 주장한다. "남자면 자기 여자 편을 들어줘죠." 목소리를 높인다. 같은 반 친구인 아도니스도 동의하며 고개를 끄덕인다. "그런데 이 장면에서는 남자아이가 도망치는 것 같아 보이지 않니?" 나는 더 밀어붙인다.

모내는 나에게 다가와 교실에 울려 퍼질 만큼 큰 소리로 자신의 주장을 천천히 이야기한다. "진짜 남자면 도망치지 않아요." 다른 일곱 명의 학생과 협력 교사(이 연구를 진행하는 교실의 학급 교사)가 나를 일제히 쳐다본다(pp.29~39, 41).

이 순간 나에게는 두 가지 선택지가 있다: 계속해서 밀어붙이는 것. 이건 티칭아티스트로서 그리고 문제점이라고 여겨지는 고정관념을 타파하고자 하는 어른으로서의 권한이다. 아니면 포기할 수도 있다. 모내에게 권한을 주어 자신이 원하는 대로 상황을 보고 다루게 말이다.

이 결정이 내재하는 바는 패권에 대한 도전에 균형을 맞추고 모내에게 교실 내에서 독점권을 주며 문제점이 야기되는 부분을 모내가 어떻게 보는지 정보를 수집하기 위함이다. 이 문제의 핵심은 티칭아티스트와 연구자의 마찰이다. 교사로서는 문제 있는 고정관념을 중재해야 한다. 예술가로서 나는 모내와 학급 친구들이 갖고 있는 의견, 관점 및 선택을 지지한다고 믿게 해주고 싶었다. 그렇게 함으로써 나와 협동할 수 있게 말이다. 연구자로서는 교실에서 일어난 이 갈등에 대해 글로 작성하고 모내의 고정관념과 반응이 어디에서 오는 것일지 이해하고 싶었다.

상황이 달아오른 그 순간 나는 뒤로 물러서기로 했다. "나와 동의하지 않아도 괜찮아. 이 과정에서는 모두가 자신만의 해석을 할 수 있으니까"라고 말했다. 모내의 눈은 커지고 얼굴이 부드러워지면서 나를 보았다. 무언가 처음 보는 시선으로. 이 순간 교실의 학생들이 나를 보는 시선이 바뀌었다. 학생들은 나를 조금 더 믿게 되었다. 이러한 믿음은 근무하는 동안, 그리고 연구 프로젝트를 위해 중요하다. 그러나 비판 교육론자로서 이 순간 내가 물러남으로써 나는 확실하게 모내가 갖고 있는 성 역할에 대한 고정관념을 '해석'이라고 정의해버렸다. 어디에서 이러한 믿음이 오는지 묻지도 않았다. 모내가 비판한 그 장면을 입증하지도 않았고 나는 그들에게 권한을 주었다.[5]

이러한 긴장 상태에서 윤리적 문제가 나타난다. 파슨스와 브라운 (Pasons & Brown, 2002)은 학생에게 가장 "효과적인" 교육을 제공하는 것이 연구 계획과 실행에 있어서 중요시되어야 하는 점이라고 말한다. 한 발 물러나 학생이 가지고 있는 고정관념이 증거를 덮어버리게 만들 때, 나는 효과적이고 비판적인 교육학을 실행하고 있지 않았다. 보알(Boal, 2006)은 "윤리는 우리가 되고자 하는 것을 가리킨다"라고 말했다. 그는 "흔히 받아들여지는 것의 윤리를 반대했다(p.113). 나는 모내가 교실을 장악하도록 만들고 바람직한 활동을 하지 않았다. 이러한 의미에서 티칭아티스트의 개입은 기본적으로 윤리적 행동이라 할 수 있다. 이는 테일러(Taylor, 1996a)의 참가자의 주인의식을 윤리적 최우선 사항으로 한다는 윤리 연구의 구조와 상충된다. 이때 티칭아티스트의 윤리와 연구자의 윤리가 정면으로 충돌하게 된다. 내가 박사 과정을 밟으며 이러한 결정을 내린 당시 필립 테일러가 프로그램의 학과장으로 있었다는 이야기를 하고 넘어가야 하겠다. 이러한

갈등의 순간에 나는 테일러의 정의와 우선순위에 손을 들어주었다. 그의 이론은 내 교육 활동에 큰 영향을 끼치기도 했고 그는 내가 박사 과정을 공부하는 기관의 수장이기 때문이기도 했다. 티칭아티스트는 대부분 기관과 연결되어 활동하고 그들이 피할 수 없는 얽히고 설키는 힘의 관계 속에서 결정을 내리기 마련이다. 하지만 티칭아티스트는 의사결정에 영향을 주는 힘의 정체를 확인하고 어떤 순간이라도 최선의 선택을 내려야 할 책임이 있다.

투자자들과의 협상

NGO 단체는 많은 수의 응용 연극에 투자한다. 결과적으로 티칭아티스트-연구자들은 투자자의 요구에 부합하도록 목표를 정해야만 하고 보조금을 위해 긍정적인 결과를 보고해야 한다. 그러한 이유로 많은 티칭아티스트들의 프로젝트들은 기관의 안건과 요구 조건에 맞춰져 있다. 데이비드 커(David Kerr, 2009)는 말라위의 렁웨나에서 실행한 개발을 위한 연극(TfD) 프로젝트를 설명했다. 이는 노르웨이 고등 교육 협력 센터(NUFU)에서 투자한 연극 기반 건강 교육 프로젝트였다. 말라위 대학 연구자들과 지역의 투붐부샨 여행 극단(Tukumbusyane Traveling Theatre)과 함께 조혼, 일부다처제, 가족계획 그리고 음식 소비와 보존에 대한 문제점을 다루는 연극을 만들었다. 커는 그가 진행하는 프로젝트가 당면한 여러 가지 문제점들과 원하던 참가 및 협동이 힘겹게 진행되면서 경험한 많은 순간들을 설명했다. 지역 극단이 가지고 있던 레퍼토리는 식민 시절 보건 연극의 교훈을 주는 미학적 전통을 채택하고 있었다. 극은 서양 기술에 영향을 받은 '현명 씨

(Mr. Wise)'가 미신을 믿는 '어리석음 씨(Mr. Foolish)'에게 서양 의학을 따르라고 설득하는 내용이었다. 지역 건강 클리닉에서 열린 첫 공연에서 기관의 직원은 VIP 자리에 앉았고 다른 스텝은 계속해서 "주인공이 건강에 관해서 충분히 강조하지 않은 이유를 설명하라"고 방해를 했다(Kerr, 2009, p.104). 연극은 여성의 시점에서 여성에 포커스를 맞추었고 여성 관객이 극에 참여하는 식이었다. 남자들은 참여를 거부했다.

커는 지역 주주들, 높은 신분의 관객들 그리고 협동 창작 팀에게 사회에서 더욱 개방적인 대화를 통해 그 지역에서 힘의 역학 문제를 해결해나가기를 바라면서 공연을 만들었다고 설명하려 했다. 그의 시도는 어느 정도 성공을 거두었다. 예를 들어, 그는 지역 극단을 설득하며 '현명 씨와 어리석음 씨'의 공식을 보다 개방된 연출법을 사용해서 배우들이 역할의 안팎을 오갈 수 있게 하고, 공연 후 논의 때 식민주의의 교훈을 담은 연극은 그만 만들자고 주장했다(p.104). 그가 설명하기를 이러한 결정으로 인해 관객들이 공연 후 문제점들에 대해 솔직하게 토론할 수 있게 만들어줬다고 설명한다(p.105).

커가 나열한 여러 문제점들이 있었음에도 공연은 전반적으로 성공적이었다. 이 특정 프로젝트의 의도는 연구에 집중되었다. 왜냐하면 인터랙티브 연극은 대학 연구자들이 건강과 관련해 지역 주민들의 태도를 알 수 있는 수단이었다. 그의 프로젝트가 성공적이었다는 평가를 받는 이유는 지역 주민의 지식, 태도 및 방식을 알고자 하는 목적에 부합했기 때문이다. 이 프로젝트는 지역 주민들의 지식, 태도 및 수행 방식에 변화를 주고자 하지 않았다. 이는 수행하거나 증명해내기 더욱 어려웠을 것으로 생각된다. 성공의 정의를 과정 자체에 기반

을 두고 목적이 맞고 문서화되었기에 커와 그의 동료들은 NGO의 자원을 현명하게 사용했다고 자신들의 투자자에게 증명해냈다

나는 자금 지원을 받은 이 개발을 위한 연극 프로젝트 사례에 집중하기로 했다. 왜냐하면 많은 티칭아티스트-연구자들은 신뢰성 있는 연구자이며 NGO 및 재정지원단체와 투명한 관계를 맺고 싶어한다.[6] 하지만 티칭아티스트-연구자들은 연구 투자를 받지 못하는 상황에서도 기관과의 관계에 힘을 쏟는다. 프로젝트는 학교, 지역센터, 이러한 기관과 연관된 참가자 단체 그룹이 속하는 집단을 찬양하는 센터들에서 주로 이뤄진다. 보통 이러한 기관들이 티칭아티스트들에게 보수를 지급하지만 때로는 외부 NGO 단체에서 티칭아티스트들의 프로그램에 자금을 지원하기도 한다. 대학 기반의 티칭아티스트들은 교직원, 직원 혹은 후원 대학생으로 기관과 제휴를 맺고 기관으로부터 지원 받는다. 이러한 기관과의 관계는 티칭아티스트들이 연구 결과를 내는 데 더 복잡한 단계를 만든다. 티칭아티스트들은 투자자에게 지원을 받을 결정들을 내려야 하고 기관과의 관계를 유지해야만 앞으로도 프로젝트를 진행할 수 있다. 티칭아티스트가 연구할 때에는 그들은 스스로를 대변하는 것과 정해진 힘 사이에서 협상을 해야 한다.

'방문객'의 도전 과제

티칭아티스트들은 방문객이다. 보통 워크숍을 진행하는 기관에서 정규직 자리로 채용되지 않는다(Anderson and Risner, 2012). 이 부분에서는 '방문객 프로그램(Guest-hood)'(톰슨, 2005)의 현장과 그곳의 조력가들을 비판한다. 제임스 톰슨(James Thompson, 2005)은 "프로그

램의 방문객은 신중하게 논의되어 결정되며, 식민 착취의 역사에 대해 예민하게 반응할 수 있어야 한다"(p.9)라고 설명한다. 이는 많은 수의 학자들이 차지한 자리와 응용 연극 프로젝트의 많은 참가자들이 차지한 자리의 관계를 암시한다. 티칭아티스트-연구자들은 보통 계약직이고 가능한 한 빨리 상황 파악을 해야 한다. 그들은 그곳에서 방문객이고 그 자리는 다른 교사나 프로그램 매니저들과 같이 지역 권력들에게는 터전이다. 티칭아티스트-연구자들은 그들에게, 프로그램 참가자들에게 그리고 투자자들에게 신세를 지고 있다. 또한 자신들의 규칙과 가치로 운영을 하는 장소의 기관장들에게게도 마찬가지로 신세를 지고 있다.

톰슨(2005)은 방문객 프로그램이 연구자로서의 비평 능력을 둔하게 만든다고 설명한다(p.9). 자신이 방문객인 장소에서 희극을 창작할 때 "자신의 집에 날 초대한 사람들이 나에게 잘 해준 걸 배신당한 기분이 아니길 바란다"고 말했다(p.9). 이러한 생각으로 티칭아티스트들은 개인적인 얘기가 아닌 커다란 사회성에 대해 비판하겠지만 조력자들이나 기관에 대해서는 거의 비판하지 않는다. 톰슨은 방문객 프로그램에서의 경험을 스리랑카에서 영국 실천가이자 연구인 자신의 역할과 식민 역사에 대한 자신의 날카로운 인식이 그가 일하는 장소와의 관계를 형성하는 데 영향을 주었다고 적었다. 나는 이러한 관계의 역학을 응용 연극 연구에까지 확장하려고 한다. 도시의 학교, 감옥 내 연극 프로젝트 혹은 노숙자 배우들과 극을 하러 돌아다닐 때 확실히 비슷한 느낌을 받았다. 나는 비판적 반응이 다소 무례하거나 모욕이라고 느끼지 않으려고 노력한다. 응용 연극이나 교육 연극 프로젝트의 참가자들이 그들의 역할을 교육이나 치료, 자선 목적의

행위가 아니라 진지한 연극으로 받아들여졌으면 좋겠다고 의사를 표현할 때 고민을 하게 된다. 이 과정은 난장판이었고 비판적 반응과 좋은 방문객으로서의 균형을 잡았다고 할 수 없었다. 나는 연구의 초기 작성 단계에서 그들의 생각을 내가 표현하는 방식과 결부시키기 위해 참가자들에게 글의 일부를 보여주고 피드백을 요청한다. 내 관점을 유지하면서 누군가에게 공격 받았다는 기분을 느끼지 않기 위하여 어떠한 비판도 받아들이며 토론을 통해 글을 쓴다. 후에 나는 학술 출간 전에 프로젝트를 대표하는 최소 한 명 이상에게 글을 보내 피드백, 맥락 및 반응을 듣는다. 그 과정을 통해 "참가자 확인"을 받고 비평을 발판 삼아 대화를 이끌어간다.

자유로운 비평이 대학에서 정규직으로 일하고 있는 티칭아티스트들에게는 꿈같은 얘기란 걸 알고 있다. 종신직과 비등한 대우를 받는 교직원으로서 내 연구 활동은 기사나 책과 같이 연구를 중점으로 두는 곳에서 투자를 받는다. 대학의 월급은 내 생활비로 나간다. 티칭아티스트-연구자로 어느 기관에서 방문객으로 활동하게 되면 내 생활은 기관에 매우 의존적이 된다. 내 생계수단은 NGO에서 요구하여 만들어지는 연극, 금지된 커리큘럼을 따르거나, NGO가 발견한 문제에 개입하는 일과 같이, 다른 기관에 의존적이지 않는다. 협력 관계를 유지하는 것이 중요하지만 내가 일하는 곳에서 정해주는 권력자들의 호의에 생계를 의존할 필요는 없다. 이 관계는 기관에서 재정 지원을 해주는 연구를 진행함과 동시에 그곳에서 일을 하면서 돈을 버는 다른 티칭아티스트-연구자들과 매우 다르다. 이러한 상황은 기관에 생계를 위해 의존하지 않을 때까지는 자신의 비판 능력에 한계를 가져올 수 있다. 게다가 티칭아티스트들은 자신의 프로젝트를 하는 데서 미래의

고용주나 투자자와 소원해지는 걸 겁내고 나아가 공개 토론에서도 비평하는 일을 꺼리게 된다.

결론: 비판적인 질문

티칭아티스트-연구자라는 다면석인 직업이 지닌 상력에 대하여 탐구해보았다. 윤리적이고 신뢰도 있는 연구는 투명하고 중요하지만, 그 때문에 티칭아티스트들에게 비판적인 태도를 희생할 필요는 없다. 니콜슨(Nicholson, 2005)은 이 분야의 전문가는 "지위와 권력이 있는 담론들이 어떻게 이루어지고 재생산되며 더 나아가 공연 제작 기간이나 그 이후에도 어떻게 다시 쓰여질지 이해해야 한다"고 주장했다 (p.129). 윤리적 티칭아티스트 연구는 티칭아티스트, 참가자 및 정해진 기관의 권력이란 힘의 틀에 대해 거친 질문을 한다. 모든 일이 다 잘 진행되고 티칭아티스트, 참가자 및 기관의 의도가 일치할 때 이러한 비평은 더욱 힘들다. 이럴 때 윤리적 티칭아티스트들은 어째서 각 대상이 같은 의도를 가지고 있는지 질문하고 프로젝트가 이해 당사자들 각각의 요구를 모두 충족시키기가 얼마나, 왜 어려운지를 충분히 이해한다. 이들은 투명하게 경영되는 장소에서 작업하려고 노력하며 자신의 의도와 목적은 물론 힘의 관계를 명확하게 이해함으로써 자신의 작업이 연구와 교육, 예술 제작이 진행되는 장소에 영향을 끼치는, 명시되거나 암묵적인 규칙을 가진 기관을 만족시키거나 도움이 되기위한 방향으로 가고 있지 않은지를 비판적으로 바라본다.

비평은 도전이나 긴장이 명백한 상황일 때 더 쉬울 수 있고 일이 순조롭게 진행되는 경향을 보일 때는 누군가의 업무에 비판적으로 관여

하기 어려울 수 있다. 협력교사들은 협력자들(참가자들, 동료 진행자들 혹은 평가자들)과 협력적이고 참여적인 프로젝트를 진행하기 때문에 긴장감이 나타나는 대화를 할 기회가 있다. 티칭아티스트들은 공동 작업 과정에서 나타나는 긴장감과 반응을 자신의 작업 로그와 분석 노트에 기록할 수 있고 해야 한다. 윤리적 티칭아티스트 연구는 창조적이거나 정치적인 갈등을 만들어 내는 것이 아니라 이러한 갈등을 비추어서 그들의 존재성의 이유를 분명히 하려고 한다. 다른 이해 관계자들이 경쟁적인 안건이나 목표를 가지고 있는가? 협력자의 선택을 이끄는 필요나 가치는 무엇으로 보이는가? 어떻게 티칭아티스트들이 정직하고 열린 자세로 협력자의 관점을 보여줄 수 있는가? 설령 그렇지 않다면 나중에는 전적으로 동의하게 되는가?

　나는 내 방법으로 중요한 일을 하는 것과 협력자들을 만족시키는 것 사이에서 언제나 균형을 잘 찾았다고 할 수 없다. 티칭아티스트-연구자는 엉망이고 협력 연구 관계는 복잡하다. 하지만 연극과 같이 연구 또한 배우는 과정이다. 보알(2006)은 "배움은 삶의 행위다. 누군가 무언가를 발견했을 때 그들은 자신을 발견하고 타인을 발견하게 된다"고 썼다(p.110). 좋은 연구 과정은 비판적 질문을 하고 해답을 제시하는 것이 필수다. 윤리적인 연구자들은 참가자, 협력가 및 이들이 속한 기관을 발견하고 쉬운 답변에 만족하기를 거부하면서 자신을 발견한다.

18장

내 직업에 의문을 던지다

더그 리즈너 · 메리 엘리자베스 앤더슨

다음은 아일랜드에서 연기자이자 작자이자 티칭아티스트로 활동하는 휴와의 인터뷰이다.[1] 그는 자신을 "책임감을 가지고 티칭아티스트 활동을 하는 예술가"라고 정의한다. 다음의 인터뷰는 그의 경력과 연기 훈련과 연극 교육에 대한 끊임없는 질문을 다룬다. 그의 관점은 준비, 훈련, 고용과 업무 환경에 대한 윤리적 문제와 관련된 더 넓은 지형을 제공한다.

더그: 어떻게 티칭아티스트가 되었나?

휴: 대학에서 나는 동물학과 드라마를 전공했다. 2학년 말에 선택을 해야 했다. 당시 브라이언 프리엘(Brian Friel)의 〈도시의 자유〉를 작업하고 있었다. 내 역할은 건방지고 어린 스키너였다. 너무 좋았고 관객들도 좋아했다. 나는 동물학은 관두고 연기 학교에 가서 오디션을 보았고

합격했다. 4년간 연기와 글쓰기를 공부했다. 시드니에서 좋은 소속사를 만나서 텔레비전에도 나오고 연극 활동을 했다. 즐거웠다. 하지만 다른 대학원생들과 배우 일이 어떻게 돌아가는지를 보고 충격을 받았다. 배역을 정해주는 사람은 연기 과정을 이해하지 못하는 것 같았고 접근 방식은 부주의했다. 연기하라고 주는 대본은 형편없었다. 텔레비전 감독은 연기에 대해 정확히 모르는 듯 했다. 우리는 회사를 만들어서 우리가 훈련 받은 대로 연기할 수 있는 환경을 만들기로 결정했다. 회사는 아직도 건재하고 오스트레일리아에서 유명해졌다.

극단 생활을 5년간 하다 보니 지겨워졌다. 프리랜서 일도 하면서 스스로에게 계속 물었다. 왜 이 직업이 이렇게 어려워 보이고 배우는 가진 힘이 없고 왜 실전에서는 거의 적용하지 않는 연극 훈련을 받아왔고 왜 연기 생활의 상업적인 면, 특히 카메라 앞에 설 준비가 안 되어 있는지에 대해서였다. 학교에서 학위 결과가 나와서 내가 학위 중에 가장 높은 1등급 학위와 상을 받았다는 소식을 들었지만, 시드니로 떠나는 마당에 그런 것들에는 관심이 없었다. 나는 시드니 대학에 연락하여 내 직업에 대해 연구를 해보고 싶다고 설명했다. 나는 이전에 동물학과 함께 인문 지리학을 공부했기 때문에 나는 사회학 수업을 듣기 시작했다. 내가 알고 싶은 질문의 대답을 찾기 위해서는 그러한 능력이 필요하다는 것을 알고 있었다. 박사 과정을 마치고 대학에서 강사직을 맡을 기회가 있었다. 대학, 극장, 시나리오 워크숍에서 수업을 했고 기회가 생겨났다. 예전에는 연기와 글쓰기 사이의 간극을 메우기 위해 서비스업과 관련된 직종에서 일했는데 나는 이제 사람들을 가르친다.

 메리: 본 연구의 설문 조사에서 사회 및 문화 재단과 사회학 교육 과정을 추가로 이수했다고 응답했다. 이러한 학문이 티칭아티스트로

활동하고 능력을 함양하는 데 어떤 영향을 끼쳤나?

휴: 나는 시드니에서 모든 종류의 사회학 수업을 들었다. 그 학문이 좋았다. 과학에 대한 내 사랑과 내 예술 실천을 하나로 묶는 것 같았고 효과적이었다. 표면 아래에 있는 권력 구조를 드러낼 수도 있었고 배우들에게 일종의 무기가 필요하다는 것도 알았다. 보뉴와 함께 작업한 적이 있는 가산 헤이지(Ghassan Hage)를 만났다. 그는 '환상'의 측면에서 희망과 희망의 부족, 즐거움의 부족을 설명했다. 그는 내게 스피노자와 후설, 파스칼을 소개해주었다. 경험을 통해 나는 위기 속에서 맞는 희망이 무엇이 될 수 있는지 알고 있었다. 예술이 가진 힘이 삶을 망치는 것도 보았다. 이제 그것의 사회적 뿌리를 이해하기 시작했다. 나는 사회학과 연기나 공연에 대한 지식을 적용해서 설명하고 가르치고 합치는 것을 즐겼다.

더그: 연구의 참가자 20% 이상이 박사 학위를 취득했다. 박사 과정에서의 공부와 경험에 대해 설명해달라. 어떠한 동기부여로 박사 학위를 따게 되었는가?

휴: 내 직업에 대해 궁금한 것이 많았고 답을 알고 싶었다. 공부하는 동안 내 연구와 글쓰는 능력이 현저하게 향상되었다. 박사 과정을 공부하며 배운 것을 내 연기와 연극 활동으로 다시 가져갔다. 여전히 나는 기발하고 아름다운 연극을 만들고 있지만, 이제는 철학적으로도 철저해야 한다. 연극 중에 그러한 작품이 없다는 것을 깨닫기 시작했다. 박사 과정은 모든 기준을 높였고, 덕분에 가르치는 경력도 쌓을 수 있었다. 실전으로 돌아갔을 때 내가 배운 것을 이용했다. 문화사회학, 연기, 극작, 그리고 내가 현실에서 배운 연극 행정도 가르쳤다.

메리: "내가 티칭아티스트가 된 이유는……"이라는 문항에 기회

가 생겼고 커뮤니티에서 예술이 가지는 힘이라고 답했다. 간단하게 설명해달라.

휴: 기회가 생겼다. 박사 과정 동안 동료들이 가르치는 일을 소개해줬다. 일도 괜찮았고 보수도 좋았다. 그리고 다시 연기와 글 쓰는 쪽으로 돌아왔는데 언제나 그렇듯 일이 없었다. 대학과 예술학교에서 강사직 제안이 들어왔을 때 나는 보통 수락했다. 즐거웠고 보수도 괜찮았다. 설거지 일보다 훨씬 나았다.

지역 커뮤니티에서 예술이 가지는 힘에 관심이 있다. 이 부분은 내게 중요하다. 난 연극이 관객과 극에 참여하는 사람들에게 긍정적이고 전이될 수 있는 영향을 준다고 믿는다. 연극은 권력 구조를 드러내고 도전할 수 있다. 관련된 사람이 자신이 조정하는 권력 구조를 알고 있고 어떠한 성과가 창출되고 소비되고 이해되는지를 이해하면 그 효과는 훨씬 더 크다. 연극을 통해 우리는 종종 세상을 판단한다. 나는 여기에 대해 아무런 문제가 없었지만 우리는 자신의 동기부여나 관심사, 인정받기 위한 분투에 대하여 이해해야 한다. 예술가가 이러한 부분을 무시하면 자신의 분야에서 자신이 행사할 수 있는 힘을 스스로 앗아가는 것이며 자신과 관객들이 유연해지고 권력 구조를 바꿀 기회를 빼앗는 것이다.

더그: 설문 조사에서, "티칭아티스트로서 처음으로 작업할 때 얼마나 준비가 된 것 같았는가?"라는 질문에 딱히 준비가 되지 않았다고 대답했다. 이에 대해 설명해달라.

휴: 연기의 경우라면 배우로 활동했고 관련 훈련과 경험이 있었지만 가르치는 법은 배운 적이 없었다. 학생들의 얼굴을 앞에 두고 꽤나 겁을 먹었던 것으로 기억한다. 긴장됐다. 강의, 워크숍, 연습 기반 수업 등, 가르치는 방법에도 여러 가지가 있다는 것을 깨닫는 데 시간이 꽤 걸렸다.

학생들에게 참여하고 표현하라고 북돋우면 적극적으로 참여한다는 사실을 나 스스로 믿는 데에도 오래 걸렸다. 그리고 마침내, 내가 가르친 모든 과목과 모든 유형의 교수법을 통해서 내가 유연해져야 한다는 것을 알게 되었다. 한 교실에는 사람들도 많고 그들은 모두 다르며 다른 역사를 가지고 있다. 모든 이들에게 다르게 접근해야 한다.

메리: 어디에서 보람을 느끼는지? 가장 최근의 예를 들어달라.

휴: 연기 능력을 가르치는 수업이었는데 내부 작업-사고 과정이라고 부르는 활동을 시도했다. 내가 만들어낸 훈련인데 이게 실질적으로 효과가 있을지는 몰랐다. 학생들에게 그들이 살던 첫 번째 집을 떠올리라고 했다. 집의 정면에서 묘사하도록 했다. 앞마당은 있는지? 그 안에 뭐가 있는지? 현관문은 어떻게 생겼는지? 표면화하고 현란하게 표현하는 경향이 있는 이들을 포함해서 모든 이들이 조용히 앉아서 그들의 이미지에 집중했다. 한 소녀가 기억 속으로 점점 더 깊게 들어가는 것 같았다. 그리고는 울기 시작했다. 소리를 지르거나 고통스러워 하는 것이 아니라 조용히 눈물을 흘렸다. 내면의 무언가를 건드린 것이 분명했다. 잠시 후, 소녀에게 괜찮은지, 계속 해도 될지 물었다. 그녀는 왜 이런 감정이 생겼는지 모르겠다고 했지만 이 훈련을 통해 감정적인 기억 안으로 들어간 것 같았다. 가장 정직하고 아름다운 성과였다.

더그: 작업을 어떻게 평가하는지? 작업의 효율성을 생각할 때 어떤 점을 고려하는가?

휴: 학생들과 관객을 대상으로 설문 조사를 하거나 토론을 해서 피드백을 얻는다. 어떤 경우라도 피드백을 환영하고 그들의 이야기를 듣는다. 피드백은 여러 관점의 의견을 얻을 수 있기 때문에 아주 유용하다. 효과적으로 목표를 이루었는지, 학생들이 제대로 이해를 했는지를 평가

할 수 있다. 교실 수업에서 피드백은 보통 토론을 통해 얻는다. 연구 관련 설문을 할 때도 있다. 여러 프로그램에서 나는 학생들에게 설문 기법이나 인터뷰 기법을 가르친다. 새로운 연극 작업을 조사할 때 인터뷰 방법을 사용한다. 토론은 언제나 내 수업의 일부이고 공연이 끝나고 토론을 하기도 하고 배우로서 토론에 참석하기도 한다.

메리: 티칭아티스트 활동의 장애물이 좋지 않은 작업 환경과 낮은 보수라고 대답했다. 그에 대해 설명해달라.

휴: **좋지 않은 작업 환경.** 월스트리트에서 일하는 것이 티칭아티스트로 일하는 것보다 덜 살벌할 것 같다. 왜냐하면 월스트리트에서는 모든 사람들이 자신을 망치려고 든다는 사실을 모두가 알고 있기 때문이다. 우리는 입법을 통해 이 과정을 순화하여 그나마 인간답게 만들려고 한다. 언제나 효과가 있는 것은 아니지만 우리에게는 부당한 일을 드러내거나 바로잡을 방법을 가지고 있다. 예술에서는 서로가 경쟁 관계라고 느끼지 않고, 실업률도 다른 분야에 비해 월등하게 높기 때문에 웬만한 환경도 그러려니 하고 받아들일 것이다. 무보수 또는 낮은 보수, 캐스팅 담당자, 연출가, 감독, 소속사, 교사의 괴롭힘 기타 등등. 우리는 굴종하는 태도를 배운다. 이건 절대 일하기 쉬운 환경이 아니다.

낮은 보수. 아니면 무보수! 이렇게 대부분의 사람들에게 보수를 낮게 주면서 자원 활동을 해주기 바라는 직종을 본 적이 없다. 항상 그렇듯이 연극 극단을 시작할 때는 2년 동안 보수 없이 일했다. 그래서 나는 지속적인 재정 지원을 받을 수 있을 때까지 사람들을 가르치고 돈을 모았다. 나는 종종 자원 활동으로 투입이 되고, 내가 들인 노력과 같은 수준의 전문성이나 약속을 기대하지도, 받아 내지도 못한다.

더그: 설문 답변 전반에서 설명하는 일자리 부족에 대해서도 더

듣고 싶다.

휴: 내가 직업을 두 개 가지고 있는 것 같고, 그렇다 보니 에너지도 어떤 의미에서 분산이 된다. 많은 배우와 공연 예술가는 간헐적으로 고용이 되고 그러다 보니 다른 대안을 찾아야 한다. 티칭아티스트의 위치에 대한 이해가 깊어지면서 상황이 점점 나아지고 있는 것 같다. 대부분의 배우나 공연 예술가는 간헐적으로 고용되기 때문에 다른 대안의 직업을 찾아야 한다. 이 두 하위 분야의 자주성이 서로 섞이며 무너지는 것처럼 보인다. 우리는 점점 더 많은 배우들을 훈련시키는데, 그들은 취직이 안 돼서 대학으로 도망간다. 티칭아티스트의 수는 점점 늘어나고 있다. 다른 예술 영역도 마찬가지이다. 어디서 일이 생길지 예측할 수가 없다. 삶은 예측할 수 없고 아무것도 보장되지 않는다.

메리: 설문 조사에서 또 다른 어려움으로 행정 담당자와 정책 담당자와 일하는 것이라고 답했다. 조금 더 자세히 설명해달라.

휴: 그렇다. 그들이 일부러 까다롭게 구는 것인지는 잘 모르겠다. 어떤 이들은 영향력이 너무 커서 더 짜증날 수도 있다. 예술 행정가는 때때로 큰 권력을 발휘하고 그들에게 잘 보여야 한다는 것을 알고 있다. 그들이 허락하지 않으면 하고 싶은 것을 못할 때도 있다. 이러한 구조는 너무 위험하다. 예술가는 재정 지원을 받기 위해 그렇게 행동해야 한다. 한 가지 알려주자면, 북아일랜드의 상황은 아주 심각하다. 무용과 연극 분야에서 무대에 무엇을 올릴 것인가에 대한 모든 결정을 한 사람이 내린다. 그러한 권력을 쥐고 있는 사람들은 해당 분야에 대해 실용적이거나 학문적 경험이 없다. 아주 무서운 일이다. 얼마 전에 앙토냉 아르토(Antoine Artaud)에 대한 쇼를 했는데, 극장 행정가와 상의를 하던 중에 그 사람이 아르토가 누구인지 전혀 모른다는 사실을 깨달았다. 억장이 무너졌다.

정책 입안자들은 연극을 사회적 반창고로 보는 경향이 있다. 분명 그러한 생각이 사회 정책을 지원할 수는 있지만 연극이 존재하기 위해서는 그래서는 안 된다. 경험상, 행정 담당자는 결정을 내리지만 사람들에게 왜 그런 결정을 내렸는지 설명하지 않는 경우가 많다. 그들은 예술적 가치를 들먹이며 신청을 거절할 수 있지만, 그것이 의미하는 바를 이야기하는 것은 거부한다. 그들이 자주 사용하는 '탈락' 방법이다. 오스드레일리아는 좀 더 공정한 시스템을 개발했다. 재정 지원 기관의 행정가는 동료 간의 만남을 주선한다. 한 번에 12명 정도가 모이는 것 같다. 그들은 작업을 평가하고 보고한다. 동료는 매년 바뀐다. 실무 현장의 계층 구조를 강화시킬 수 있다는 점에서 완벽하지는 않지만 그래도 훨씬 낫다. 반면 훌륭한 행정가는 아주 소중하다. 그들은 사업을 관리하고, 우리가 교육, 연구, 또는 제작에 집중할 수 있도록 해준다.

더그: 설문 조사에서 '전반적으로 티칭아티스트로서의 직업에 얼마나 만족하는가'라는 질문에 불만족스럽다고 답했다. 총 12%의 연극 분야 참가자가 같은 대답을 했다. 크건 작건 간에 어떠한 업무 지원이 만족도를 높일 수 있을까?

휴: 대학에서 가르치는 일은 보통 괜찮은 편이다. 보수도, 물리적 조건도 아주 좋다. 예술가로서의 상황은 아주 다르다. 내가 인터뷰하고 조사했던 배우들은 부당한 일이 너무 많아서 절망적이라고 설명했다. 평균 소득이 아주 끔찍한 수준이다. 우리 문화에서 실직자는 위법이나 마찬가지다. 나는 배우의 현실을 알려주는 책을 쓰고 있다. 사람들이 그들의 상황이 그들의 잘못이 아니라고 이해하게 되면 패배감이나 절망감을 덜 느끼고 방어적인 냉소주의로도 빠지지 않는다.

메리: 티칭아티스트 분야가 앞으로 더욱 발전하고 전문성을 발휘

하기 위해 무엇을 제안하겠는가?

휴: 수많은 예술 지원 단체가 예술가의 삶에 대해 배우면 두 분야가 종종 겹쳐질 수 있다는 사실을 받아들일 수 있다고 생각한다. 우리 고용을 담당하는 에이전시, 사회 복지 시스템, 그리고 기타 단체들이 예술가가 무슨 일을 하고 무엇이 필요한지를 알아야 한다고 생각한다. 정부의 장관급 수준에서 예술가를 장려해야 한다. 성공적이고 눈에 띄는 예술가뿐만 아니라 기술을 익히기 위하여 시간과 돈을 투자한 사람을 지원해야 한다. 내 경험을 비추어볼 때 예술가의 직업은 교사보다 훨씬 고되다. 교사는 보수와 그들을 보호해주는 환경과 연금을 기대할 수 있다. 예술가는 그렇지 않다. 가끔씩 예술 교수와 예술 행정가를 실무 현장으로 데려가는 것도 좋은 생각일 수 있다. 아마 둘 다 놀라고 충격을 받고 슬프다고 생각할 것이다. 영화나 텔레비전, 광고 등 화면을 이용하는 매체에서 예술이 엄청난 수익을 창출한다는 점을 감안할 때 정부가 예술 교육이나 실무에도 더 많은 투자를 해야 한다고 생각한다. 그리고 우리는 연구자로서 다른 사람들도 설득해야 한다.

더그: 오늘날 티칭아티스트의 소외된 위치를 고려할 때, 경험상 무용 및 연극 분야의 티칭아티스트를 위한 특정 자격증이나 프로그램이 가치가 있다고 생각하는가?

휴: 그럴 수도 있다. 프로그램이 무엇을 가르치고 어떠한 예술 분야와 관련되어 있는지에 달려 있다. 예술 기반 연극에 적용되는 내용이 커뮤니티 기반 사회 사업과는 성격이 전혀 다를 수 있다.

메리: '가르친다'는 부분에 대해 더 자세히 말해달라. 자격증이나 수료 프로그램에서 무엇을 가르치면 가장 유익할까?

휴: 모든 예술 교육과 교사 훈련이 현장과 현장의 운영 방식에

대해 교육해야 한다고 생각한다. 넓은 범위를 엄격하게 다뤄야 한다. 앞서 언급했듯이 교사는 실무에 많은 시간을 들여야 하고 실무와 관련된 곳에 실습을 해야 한다. 오랜 기간일 필요는 없다. 예술가에게 교수법을 가르쳐주는 짧은 교육 프로그램이 아마 도움이 될 것이고, 그들에게 교수 기술을 습득하고 접근법을 개발하고 경험을 제공할 기회가 될 것이다.

더그: 자격증이나 훈련 프로그램이 예술 기반 및 커뮤니티 기반의 교육 과정과 경험을 모두 제공하는 것이 유익할까?

휴: 확실히 그럴 것이다. 그리고 예술 지원 단체와 관련된 모든 이가 사회 연극과 커뮤니티 연극이 예술 형태의 연극과는 매우 종류가 다르다는 것을 깨달아야 한다고 생각한다. 두 유형의 목적이 상이하고 서로 다른 기술을 요구한다. 나는 미학적 관점, 그리고 예술적 관점에서 예술 작업의 품질을 증명하라는 요구를 받는 동시에 기술이 없고 연극에 대한 지식이 거의 없는 사람들과 작업한다. 말도 안 되는 상황이다.

19장
중등 교육 과정 이후의 예술 교육
무용 및 연극 교과 과정의 비전 제시

메리 엘리자베스 앤더슨 · 더그 리즈너

21세기 티칭아티스트의 성장은 예술가와 교육자를 이분화하는 방식을 재고해야 하는 이유를 보여준다. 제인 레머는 다음과 같이 요약한다 (2010).

> 문제는 인정, 지위, 존중, 공간, 시간, 돈을 위한 경쟁 때문이다. 일부 예술가는 예술 교육가가 예술성이나 예술적 방법이 부족하다며 무시한다. 반면 학위와 학교 경험을 가진 전문 예술 교육가는 자신에 대해 감수성이나 명석함, 지위가 낮다는 인식에 분개한다(p.89).

이 책의 우리 연구 결과가 무용 및 연극 분야의 티칭아티스트와 다양한 커뮤니티, 현장 및 실무 책임에 대해 새로운 이해를 제공하지만, 예술, 학교에서의 예술, 티칭아티스트의 준비 정도에 대해서는 여전

히 여러 차원의 논쟁이 계속되고 있다. 그러한 상황을 염두에 두고 이 장에서는 두 가지 기본 가정을 기반으로 한다. 1) 무용 및 연극 티칭 아티스트는 학교 예술 수업에 중요한 기여를 하며 2) 티칭아티스트는 학교, 커뮤니티를 비롯한 다양한 환경에서 교육을 책임지기 위하여 양질의 준비와 지원을 받아야 한다. 이전 장에서 다루었듯이, 다양하고 복잡한 상애물이 많다. 하시만 선체론적 관점으로 보았을 때 이러한 해결 과제를 기꺼이 받아들일 수 있다면, 장애물은 극복할 수 없는 것이 아니며 이들은 교육, 교육법, 커뮤니티 참여와 예술 실천, 테크닉, 공연과 관련된 중등 교육 과정 이후의 교육 프로그램 개발의 중심에 서 있다.

본 연구는 학급 교사, 학교 행정 담당, 학교 환경 등과의 관계를 비롯하여 학교에서의 티칭아티스트 활동에 대한 새로운 관점을 보여주지만 해당 직업군에 종사하는 이들에게 제시할 만한 적당한 해결책은 찾아내지 못했다. 우리는 학교 사람들을 연구하거나 인터뷰하지는 않았다. 그러므로 그들의 관점을 모른 채 억측을 하거나 섣불리 조언하는 것은 부적절할 것이다. 따라서 이 장에서는 예술 교육, 공동 가치 창출, 관련 기관의 현명한 의사 결정에 도움이 될 수 있는 관련 중등 교육 과정 이후의 교과 과정과 학위 프로그램에 대하여 알아보도록 한다.

이를 위하여 연구는 참가자의 '고도의 훈련을 받았으나 실무를 맡을 준비가 되지 않은' 경험에 대해 검토하고 중등 교육 이후 교육에 대하여 조사한다. 그리고 무용, 연극, 혹은 혼합 분야의 예술 교육에 초점을 둔 미국의 대학원 프로그램(최근 개정)에 대해 살펴본다. 그리고 나서 학부 및 석·박사 과정의 예술 교육과 직결된 전략 및 제안을 하기로 한다.

고도의 훈련을 받았으나 실무를 맡을 준비가 되지 않음

본 연구의 결과에 따르면 티칭아티스트들은 해당 예술 분야에서 고도의 훈련을 받았으며 미국의 무용 및 연극 분야에서 중등 교육 이후의 교육 과정 이수와 비견한 학위를 소지하고 있는 듯 보인다(Anderson and Risner, 2012). 본 연구는 "예술가의 교육 수준은 전체 노동인구의 평균보다 높다"(NEA, 2008, p.2)는 국가적 추세를 확인한다. 비록 참가자들은 대학원 과정이 훈련에 기여한 일등 공신이라고 꼽았지만 대부분은 실무에 뛰어들 준비가 안 되었다고 느꼈다. 예술 교육에서의 성과는 대부분 실무에서의 경험을 통해 얻었으며 자가 학습과 연구를 통해 준비했다는 응답이 가장 많았다. 고도의 훈련을 받았으나 준비는 되지 않았다는 이러한 역설은 참가자들의 높은 교육 수준을 볼 때 예술과 교육학 관련의 학문적인 훈련에 대한 수많은 의문을 제기한다.

학부 프로그램

무용 및 연극 분야 학부 프로그램을 면밀히 살펴보면 학문적 교육 내의 예술과 교육학 사이의 관계에 대한 중요한 통찰을 제시한다. 초·중등 학생들을 가르칠 학생들을 준비시키는 연극 교육과 무용 교육 프로그램 바칼로레아 학위(학사와 석사과정의 중간 단계) 프로그램은 미국 연극 학교 협회(National Association of Schools of Theatre)(NAST, 2013, pp.101~103)와 미국 무용 학교 협회(National Association of Schools of Dance)(NASD, 2013, pp.101~104)으로부터 역량을 인정받고 큰 기대를 받고 있다. 그러나 참가자의 대다수(연극 78%, 무용 85%)가 학부에서 이러한 교사 양성 교육을 마치지 않았기 때문에 이

러한 프로그램은 접근에 한계가 있다.

본 연구의 참가자 80% 이상이 학사 학위를 소지한다. 인문학 학위 과정의 연극 프로그램[문학사(BA), 이학사(BS)]의 경우, 연극 선택 과목 (창작, 연기, 장학금, 교직 포함)의 지침서에 교직이 언급된다(NAST, 2013, p.91). 인문학 학위 과정의 무용 프로그램(문학사, 이학사)의 경우, 무용 교육학은 무용 스튜디오와 선택 과목에 대한 지침서에 최소한으로 언급되며 그 외에도 지침서에는 라이브 무용, 무보법, 해부학과 무용 기능학, 안무, 무용 철학, 민족 무용학, 무용 음악 등에 대한 내용을 설명한다(NASD, 2013, p.96).

연극 분야 전문 학위 프로그램(Bachelor of Fine Arts, BFA)의 지침 서에는 광범위하게 추천하는 부분에서 교육학이 한 번 명시된다. "연극 에 대한 전공으로서 혹은 일반적인 관심을 탐구할 수 있는 영역: 서지 학, 미학, 연극 이론, 제작 과정, 연극사, 연극 분석, 연극 기술, 교육학 (NAST, 2013, p.94)." 구체적인 전문 바칼로레아 학위 표준은 NAST가 정의한 여섯 개의 프로그램 중 하나인 청소년을 위한 연극 BFA 과정 에서 아주 간결하게 다룬다. "필수 역량, 경험과 기회: 창의적인 드라 마 연기 및 교육(NAST, 2013, p.100)." BFA 표준에서는 교직에 대하 여 보다 구체적으로 다룬다. "학생들은 반드시 무용 교육학에 대한 기 초 지식과 능력을 개발해야 한다. 본 프로그램의 학생은 교육학과 교 육 실습과 비등한 과정을 최소 한 개 이상 이수해야 한다(NASD, 2013, p.100)."

요약하면 인문학과 대부분의 전문 학위 프로그램의 연극 과정은 교 직을 위한 준비를 선택이나 탐구 분야로 취급한다. 필수 교과 과정이 아닌 경우 학생들은 교육과 교육학 수업에 신경을 덜 쓰게 된다. 뿐만

아니라, 교과 과정에서 교직을 저평가하면 학생들도 마찬가지로 교직을 하찮게 보고 학사 과정의 배우, 연출가, 디자이너 지망생은 전문 경력을 쌓는 데 더 몰두하게 된다. 아이러니하게도 공연 예술의 많은 학부 졸업생은 결국 가르치는 직업을 갖게 된다. 연극 분야와 마찬가지로 인문학 프로그램의 무용 전공에서도 교직은 선택 과정이다. 필요한 상황이 아니면 많은 학생들이 교직에서 가치를 찾거나 관련 경력 개발을 전문 무용수나 안무가 직업만큼 높이 평가하지 않는다. 연구 결과에 따르면, BFA 무용 과정을 이수하는 대부분의 학생들이 전문적으로 무용을 하지 않고 생계를 잇기 위한 일의 대부분을 교육에서 찾게 되는 현실에도 불구하고(Risner, 2010; Warburton, 2004) 교육학 필수 과목이 단 하나밖에 없는 점은 필요한 교육을 제대로 제공하지 않았음을 의미한다(Montgomery and Robinson, 2003). NASD와 NAST는 다소 유연하게 지침서와 표준을 적용하는 경향이 있기 때문에 이러한 표준이 인증기관이 만족하는 수준인지, 아니면 전국의 다른 비인증 무용 및 연극 프로그램이 교육과 교육학에 대한 준비를 시키는 것인지 확실하지 않다. 그러나 표준과 지침서는 교육과 교육학과 관련하여 연구 참가자들이 받았을 준비를 예상할 수 있게 한다. 이러한 요인과 본 연구의 결과는 우리가 보통 '우연히 티칭아티스트가 되는 현상'이라고 말하는 것의 이유를 알 수 있게 한다. 많은 젊은 예술가는 그들이 중등 교육 이후 교육을 받으면서 나중에 가르치는 직업이 될 거라고 생각하지 않는다. 그러므로 그들은 교사가 될 준비를 하지 않으면서 티칭아티스트라는 직업과 결과적으로 가까워지게 된다.

대학원 프로그램

오늘날 MFA(Master of Fine Arts)는 연극 분야 대학원 프로그램 중 가장 흔한 학위이다. 오늘날 미국에서 MFA 과정(MFA 50%, 이니셜 석사 37%, 박사 13%)은 대학원 무용 프로그램(MFA 61%, 이니셜 석사 28%, 박사 11%) 중에 가장 흔한 학위이다.[1] 예술성에 중점을 둔 MFA 학위는 고등 교육 기관의 예술 과목을 가르치기 위한 자격증으로 인정된다. 오늘날 MFA 프로그램의 대부분은 연극과 무용의 제작, 발표 및 공연을 강조한다(NAST, 2013, p.113, NASD, 2013, p.112).

지난 10년 동안 무용과 연극에서 공인받은 MFA 학위 프로그램의 수는 꾸준히 유지되었다. 그러나 교육과 교육학에 초점을 맞추기도 하는 이니셜 석사(initial Master's) 학위 프로그램(MA, EdM, MS)은 지난 10년간 연극에서 10%, 무용에서 12% 감소했다. 현재 234개 공인된 학위 수여 기관 중에서 무용 교육과 연극 교육 관련된 이니셜 석사학위 프로그램은 현재 모든 대학원 학위의 8%만을 차지한다(HEADS, 2013). 프로그램이 거의 없기는 하지만 이러한 교육 학위에 대한 표준은 잘 표현되어 있다(NASD, 2013, pp.111~112; NAST, 2013, p.112).

이 장에서 우리는 MFA 자격 증명의 목적에 대하여 자세히 살펴보기로 한다. 첫째, 현장에서의 우월성 때문이다. 둘째, 예술성, 창조성, 그리고 표현력에 중점을 두고 있으며, 마지막으로 연극 및 무용 교육과 관련된 이니셜 석사 과정이 부족하기 때문이다.

대학원 수준의 교육 예술성을 개발할 수 있는 기회를 이해하기 위해 교육 및 교육학에서의 역량 기대에 대한 NASD 및 NAST 표준 지침을 참고 자료로 이용한다. 인증 지침 내에서, 교육 실무는 두 가지 저명한 MFA 참조 문헌("직업 준비" 및 "학위 목적")에서 주목을 받는다.

MFA: 직업 준비

MFA 프로그램의 교직 준비는 무용 및 연극 분야 대학원 프로그램의 기본 목적과 원칙에 따라 다루어진다. 두 분야 모두 다음과 같이 비슷한 용어를 사용한다.

교수. 연극 과목에서 대학원 학위를 취득한 많은 사람들은 전문 직업 과정에서 연극 교육에 참여하게 된다. 일부 대학원 프로그램에는 교사 준비를 위한 목표와 목적이 없다. 그러한 결정은 기관의 특권이다. 그러나 특정 대학원 프로그램의 목적에 부합하는 범위에서 기관은 대학원생에게 교사가 될 준비를 시켜야 한다. 이러한 경우에는, 실습은 연극 이외의 전공자나 연극 전공자를 가르치는 것을 포함할 수 있다. 대학원생, 특히 MFA 및 박사 과정의 학생들은 교사의 감독하에 전공 및 부전공에 대해 직접적인 교수 경험을 할 수 있는 기회가 있어야 한다(NAST, 2013, p.108).

교수. 무용 과목에서 대학원 학위를 소지한 많은 사람들은 예술가로 활동하면서 무용 교육에 종사하거나 종사하게 될 것이다. 따라서 교육 기관은 대학원생에게 교사가 될 준비를 시켜야 한다. 가능한 때마다 무용 전공자나 무용 이외의 전공자에게 무용을 가르칠 경험을 제공해야 한다. 대학원생, 특히 MFA 및 박사 과정의 학생들은 교사의 감독 아래 주요 및 부전공에 적합한 직접 교육 경험을 얻을 수 있는 기회가 있어야 한다. 교사가 되기 위한 준비는 교육학 입문과 공연, 안무, 무용 이론과 역사, 다양한 문화의 무용, 테크놀로지 등 학부 전공의 교과 과정의 기본 내용을 포함해야 한다(NASD, 2013, pp.106~107).

그러나 가르치는 대상이 K-12 학생들인지, 대학에서의 수업인지를 구분하는 것도 중요하다.

MFA: 학위 목적

연극 MFA 프로그램은 다음과 같은 교육 실습 경험을 제공한다.

목적. 순수예술 석사 학위(MFA)는 학생들을 고급 전문 실무자 또는 연극 전문 교사로 교육시키는 목적을 가지고 매 과정이 전문성과 관련된 연구를 지향하는 대학원 수준의 프로그램에만 적합한다(NAST, 2013, 112).

무용 MFA 프로그램 목적에는 교육 실습에 대한 언급이 없다 (NASD, 2013, p.112).

MFA: 교육 과정 구조

교육학 및 교육은 교과 과정 구조 및 학업 연구의 표준에 포함된다. 무용의 경우 "미학, 비판적 분석, 무용 과학, 역사, 이론, 교육학 및 무용과 관련된 인문학 및 사회과학과 같은 분야의 학점은 총 학점의 최소 15% 이상이어야 한다(NASD, 2013, p.113)." 연극 분야의 표준은 다음과 같은 내용을 포함한다.

교직 준비가 특정 프로그램이나 학생의 중요한 목표인 경우, 총 학점의 20%를 해당 분야 학점으로 채워야 한다. 교직 준비를 하기 위하여 프로그램에 등록한 학생에게 기관은 실무 경험을 제공해야 한다(NAST, 2013, p.113).

예술과 교육학

MFA 프로그램의 표준 및 지침서를 검토해보면 교육이 극장 및 무용에서 예술가의 직업 생활의 일부로 보인다는 것을 알 수 있다. MFA 수업 준비는 K-12보다는 중등 이후 교육에 초점을 두고 있지만 MFA 프로그램이 티칭아티스트 준비에도 도움이 된다고 판단하는 것이 합리적이다. NASD 및 NAST 지침서의 유연한 커리큘럼 구조는 예술 교육의 방향 또는 핵심 교과 과정을 개발하고 구현하기 위한 충분한 공간을 제공한다. 표준의 체제 내에서 기관의 의사 결정이 MFA 프로그램이 교직 훈련에 더 초점을 맞추었지만 예술의 중요도 또한 높다.

티칭아티스트를 위한 대학원 프로그램

최근 미국에서 개설된 3개의 대학원 프로그램은 무용, 연극 또는 두 가지 모두의 조합에서 티칭아티스트 교육 및 준비에 중점을 둔다. 다음의 프로그램들에 대하여 설명하는 이유는 가능성과 혁신의 사례를 소개하기 위함이지 비슷비슷한 복사판을 확산시키기 위함이 아니다.

청소년 및 커뮤니티를 위한 드라마와 연극 MFA 과정

청소년 및 커뮤니티를 위한 드라마와 연극 MFA 과정은, 대학 교육, 커뮤니티와 비영리단체, 젊은 관객을 위한 전문 극장 등으로의 다양한 경력 경로를 추구할 수 있도록 학생들을 준비시키며 이론적 토대와 중요한 안건을 교육한다. 3년제, 60학년제 프로그램은 유연성을 강조하고 연극 및 무용학과 전반에 걸쳐 수업 참여를 장려한다. 논문 프로젝트는 응용

드라마/연극, 예술 통합, 커뮤니티 참여, 교육 드라마, 교육 연극, 티칭아티스트 활용, 젊은 관객을 위한 연극, 청소년 연극 및/또는 청중 또는 기타 적절한 프로젝트를 위한 독창적인 작품 제작 또는 창작을 다룬다. 본 학위가 공립 학교 교사 자격증으로 이어지지는 않는다. 그러나 교사 자격증에 관심이 있는 학생들은 원하는 목표를 달성하기 위해 추가 수업을 들을 수 있다.[2]

위에 설명한 MFA 프로그램은 2010년 텍사스 대학(University of Texas)의 연극 및 무용과에서 개정되었으며 메간 알루츠(Megan Alrutz)가 프로그램을 조율했다. 다음 인터뷰에서 알루츠는 프로그램을 개발한 목표와 현재까지의 결과에 대하여 이야기한다.

더그: 청소년 및 커뮤니티를 위한 드라마와 연극 MFA가 최근 개정되었다. 1945년에 시작된 이 프로그램의 역사에 대해 이야기해달라.

메간: 현재 교수진에서 은퇴한 콜맨 제닝스(Coleman Jennings)는 프로그램의 창립자 중 한 명이다. 그는 거의 50년 동안 이 프로그램에서 가르쳤다. 이 프로그램은 오랜 기간 진행되어왔으며 이름도 시작 이래로 여러 번 변경되었다. 콜맨의 초점은 젊은 관객을 위한 연극이었으며 창의적인 드라마에 중점을 두고 있다. 오늘날, 우리는 티칭아티스트의 작업에 관심을 두고 있으며, 이 모든 게 청중을 위한 극장의 역사에서 비롯한 것이다. 청중을 위한 극장은 커뮤니티 중심의 운동이고, 현재 티칭아티스트를 훈련하는 우리 프로그램의 선도자 격이라고 볼 수 있다.

더그: 현재의 MFA 프로그램은 어떠한 관점에서 교육 학생에게 청소년 및 지역 사회 기반의 티칭아티스트 작업을 가르치는가?

메간: 젊은 관객을 위한 연극에 초점을 맞추고 훈련과 교육 활동을 해오면서 느낀 바가 있다. 극장에 고용되어 젊은 관객에게 가장 큰 영향을 주는 이들은 젊은이들이 있는 장소와 공간을 옮겨 다니며 일하고 경험을 쌓는다는 것이다 예를 들어, 연출가로 활동하는 것도 매우 흥미롭다. 하지만 젊은 사람들을 지도하는 일은 조력, 커뮤니티 참여, 교수 및 학습, 비판적 참여 등 별도의 다양한 능력이 필요하며, 단순히 한 명의 예술가와 또 다른 예술가, 한 교사와 한 학생의 관계가 아니라 그룹 사이를 가로지르는 대화와 교육을 하는 작업이기 때문에 더욱 특별하다. 티칭아티스트는 기본적으로 교육 중심이지만 전문적인 연극 작업 경험이 있거나 예술 교육 경험이 있는 이들도 이 프로그램에 지원한다. 그들에게도 공간을 옮겨 다닐 능력과 열망이 있다.

그리고 또한 교수진과 학생들의 하이브리드한 정체성에 대하여 이야기하고 싶다. 우리는 전문 예술가로서의 일을 하고 예술에 대해 알고 있는 것을 취하고 그것을 예술가로서의 지위를 갖지 않는 사람들과 함께 공간으로 옮기는 것을 좋아하기 때문에 모두 이 프로그램에 왔다. 여러 공간을 횡단하며 다니는 것은 정말 즐겁다. 우리 프로그램을 보면, 사람들이 즐거워하며 티칭아티스트 주변에 몰려드는 모습을 볼 수 있다. 이렇게 되려면 예술 분야의 전문성도 갖추어야 하지만 우리가 종종 드라마 기반의 교육학 및 실천이라고 부르는 역량도 갖춰야 한다.

더그: 프로그램의 예술 교수 접근법에 대해 설명해달라.

메간: 우리는 교육학 및 방법론 과목 외에 대학원생과 학부생을 대상으로 한 티칭아티스트 아카데미 과정을 운영하고 있다. 이 프로그램은 젊은 관객을 위한 연극으로부터 시작했지만, 우리가 더 중점을 두기 위해 노력하는 것은 예술 제작이다. 나는 이것이 티칭아티스트의 분야와

는 조금 차이가 있다고 생각한다. 우리 프로그램의 학생들은 드라마 기반 교육학에 고도로 숙련되어 있으며 예술 통합, 청소년 기술 개발 촉진, 예술 기반 커뮤니티 행사 제작, 세대 간 연극, 도시 계획에서 연극과 드라마를 사용하는 응용 극장 공간에서의 파트너 관계를 맺으며 감옥과 박물관 환경에서도 활동하고 있다. 우리가 정말로 하고 싶은 변화는 티칭아티스트가 자신의 진문 예술 실천을 파악하는 데 도움이 되는 것이다.

더그: 당신이 설명한 변화에 대해 더 설명해달라. 모델이 다른 것인가? 아니면 매 수업을 바꾸는 것인가?

메간: 우리는 학생들이 고용되는 현장과 전문 TYA 예술가, 전문 교육 예술가, 교육 디렉터 및 지역 커뮤니티 참여 코디네이터로서 학생들의 삶을 연구하고 있다. 우리가 다루는 기술은 상당히 광범위하다. 우리 과정에는 학교에서 전임 연극 교사로 일하는 학생들도 있다. 이런 학생들은 젊은 관객을 위한 연극과 티칭아티스트의 일과 생활에 중점을 두고 다른 전통적 연극 교사 훈련 프로그램과 조금 다르게 훈련을 받는다. 이들은 문학을 배우고 연령대별로 알맞은 연극에 대해 공부한다. 이 과정은 평범한 연극 교사 훈련 프로그램이 아니다. 이들은 문화적으로 알맞은 교육과 비판적 페미니스트 교육학을 배운다. 다른 현장에서 활동할 때 문화를 어떻게 다룰 것인가? 교실의 정체성에 대해서 어떻게 반응할 것인가? 책임감 있는 수업은 무엇인가? 함께 작업하는 이들과 상호 대화를 하고 관계를 맺는 데 어떤 노력을 들일 것인가와 같은 질문은 전통적인 연극과 연극 교육이 다루는 내용 이상의 것들이다.

더그: 프로그램 수정에 어려움은 없었나?

메간: 어려움이 있다면 우리가 다뤄야 할 현장이 다양하다는 점과 우리 자신의 가정을 뛰어넘어야 한다는 점이다. 티칭아티스트 훈련에

대해 이야기하다 보면 예술 분야에서 뛰어나고 커뮤니티의 뛰어난 조력자이자 참여자인 학생들을 어떻게 모으는지, 아니면 교수와 학습에 대한 구체적으로 접근할 수 있는 능력이 있는지 등에 대한 질문을 항상 접한다. 이는 MFA가 무엇을 위한 과정인가에 대한 전통적인 개념에 의문을 제기한다. 우리 프로그램이 하는 일은 학생에게 그들의 전문적인 활동이 무엇을 의미하고 어떤 모습인지 파악하도록 유도하는 것이다. 우리는 학생들이 깊숙하게 파고들기를 바란다.

더그: 프로그램 입학에 대해 설명해달라.

메간: 우리는 매년 네댓 명의 학생들을 받아들이다. 매년 35명에서 60명 정도의 지원자를 받고, 거기서 6~10명 정도로 추리고 인터뷰와 수업을 위해 캠퍼스로 부른다. 내년에는 인터뷰의 일부로 창의적 포트폴리오 발표를 이용할 것이다. 종이로 넘기는 포트폴리오가 아니라 10분 동안 그들이 창의적으로 그들의 미학적 활동에 우리를 참여시키고 티칭 아티스트로서 예술 활동을 어떻게 교실로 가지고 오는지를 확인하는 작업이다.

더그: 온라인 과정을 만들 생각은 있는지?

메간: 협의 중이다. 생각해봐야 할 부분이다. 오프라인 강의는 현재 티칭아티스트로 활동하는 이들에게 접근하기 어렵다는 문제가 있다. 온라인 과정을 만들면 이미 티칭아티스트 분야에서 전문가로서 오랫동안 헌신한 후에 우리 프로그램에 참여하여 큰 도움을 줄 수 있는 이들이 있다는 것을 알고 있다. 아주 이점이 많다. 형평성 및 접근의 측면에서 우리는 어떻게 하면 교수 및 학습 기회를 창출할 수 있는지에 대해 고민해보아야 한다.

더그: 프로그램의 3년 동안 학생들은 어떤 변화를 보이는가?

메간: 학생들은 자신이 누구인지와 자신의 일이 무엇인지에 대해 아주 구체적인 방향이나 정의를 가지고 온다. 프로그램을 이수하고 떠날 때쯤이면 그 정의가 훨씬 넓어진다. 누군가는 프로그램에 참여할 때 자신은 학교 기반 환경에서 드라마와 연극을 다룬다고 이야기할지도 모른다. 그러나 더 다양한 환경에서 그들의 기술이 얼마나 효과가 있는지를 경험하기 시작하면 그들은 더 넓은 시야를 갖게 된다. 예를 들이, 학교 시스템 외부에 있는 젊은 재소자들과 함께 일하면서, 그들이 자신의 기술을 어느 정도 폭넓게 적용할 수 있는지 이해하게 된다. 또한 우리 프로그램에는 의도와 영향에 대해 많이 이야기한다. 많은 학생들이 의도가 좋고 최선을 다해서 임하면 최선의 결과를 얻을 수 있다고 생각하는 것 같다. 우리는 문화적 맥락과 비판적인 교육학을 더 깊이 다루면서, 단순한 의도보다는 우리 일의 영향에 대해 더 집중하고 있다. 우리의 창조가 어떠한 영향을 끼치는가?

티칭아티스트를 위한 무용 공연 및 안무 MFA 과정

티칭아티스트를 위한 무용 공연 및 안무 MFA 과정은 60학점짜리 3년 프로그램이다. 이 프로그램은 작고 개별화되어 있다. 매년 4명의 응시자만 받아들인다. 가을 학기에만 입학할 수 있으며 오디션도 보아야 한다. 게스트 아티스트 및 교수진 작품에서 활동할 기회가 있으며 이를 통해 학제간 프로젝트, 커뮤니티 기반 행사에 참여·수행하고, 공식 및 비공식 환경에서 대학원 작품을 공유할 수 있다. 학위 과정은 창작 안무 및 연구 논문 프로젝트로 끝나며 캠퍼스 외부 예술 기관이나 무용 극단, 연구 장소에서의 인턴십을 포함한다.[3]

위에 설명된 MFA 프로그램은 2009년 메릴랜드 대학의 연극 무용 공연 학교에서 개정되었다. 그리고 카렌 콘 브래들리가 담당자이다. 최초 프로그램은 1999년에 만들어졌다. 다음 인터뷰에서 브래들리는 프로그램 개발 동기와 목표를 공유한다.

메리: 새로 개정된 MFA 프로그램은 예술 교육의 무엇에 중점을 두는가?

카렌: 우리는 10년 동안 매우 일반적인 MFA 프로그램을 가지고 있었다. 구체성도 부족하고 학생들이 정체성을 만들어가거나 도전하기에는 여러 가지 부족한 부분이 많았다. 학생들은 모두 같은 수업을 들었다. 논문 발표하고 세상 밖으로 나갔다. 조교 프로그램이 있으면 그들이 실제로 가르칠 기회도 있었지만 그럴 때에도 그들을 감독하는 사람이 없었다.

메리: 프로그램 재설계 과정에 대해 설명해달라.

카렌: 우리 무용 교수들은 졸업생들이 교수 경험이나 지도받은 경험 없이 졸업한다는 점에 대해 이야기를 나누기 시작했다. 프로그램을 다시 설계할 계획을 하면서, 우리는 우리 학교의 위치(워싱턴 D.C. 바로 근처)를 최대한 활용하고 싶었다. 근처에는 케네디 예술 센터, 울프트랩 공연예술재단(Wolf Trap Foundation for the Performing Arts), 그리고 여러 전국 수준의 기관과 단체가 많고 이들 모두 여러 형식의 티칭아티스트와 협업한다. 이 점을 이용하기로 했다.

메리: 그다음엔 무엇을 했나?

카렌: MFA 프로그램의 3년차에 예술 교육 과정과 인턴십 과정을 추가했다. 티칭아티스트 인턴 과정이지만 활동할 수 있는 범위는 상당히 넓다. 유일한 규정은 캠퍼스 밖에서 활동해야 한다는 점이다. 범위는

각 학생마다 넓고 매우 개인적이다. 또한 학생 중심, 성과 중심 과정과 포트폴리오 평가를 진행하게 되었다. 비서구적인 관점을 추가했으므로, 두 번째 해에 학생들은 백인 중심의 현대 무용 패러다임을 넘어서 생각을 펼치기 위해 서구가 아닌 세계적인 맥락을 다루는 필수 과목을 들어야 한다. 이것이 우리가 3년 동안 하는 일이다. 학생들에게 우리가 원하는 것이 이게 전부는 아니지만 예전보다는 매우 다양해졌나.

메리: 그 과정에서 어려움이나 장애물이 있었나?

카렌: 당연히 첫 번째 장애물은 물론 우리 자신(무용교수)이었다. 변화는 어려운 것이다. 오랫동안 익숙한 것에서 벗어나는 일은 쉽지 않다. 그 특별한 장벽을 통과할 수 있었던 것은 학생들의 결과 덕분이었다. 프로그램을 마친 후에 학생들은 어떠한가? 뭘 알고 있나? 뭘 할 수 있고 뭘 할 수 없나? 처음에 이들은 뭘 못했나? 이러한 질문들은 교과 과정을 짜는 데 굉장히 도움이 되었고 학생들이 비서구적 관점과 교육학 경험과 교육 경험을 구축할 수 있는 교과 과정을 만드는 게 매우 중요하다는 결론을 내게 되었다. 포트폴리오 과정은 우리 교육 과정에서 상당 부분을 차지한다.

메리: 이전의 대학원생들이 요구한 것은 없었나?

카렌: 교육학과 교수법 지도가 필요하다고 얘기했었다. 그리고 MFA 학위를 취득한 후에 그들이 무얼 할 수 있냐는 매우 어려운 질문을 했었다. 그들은 그럴 권리가 있었다. 그런 식으로 학생들로부터 도움을 많이 받았다.

메리: 현재 프로그램으로 돌아가서, 매년 4명을 선발하는 MFA 프로그램의 오디션과 입학 절차에 대해 이야기해보자. 어떤 학생을 찾고 있나?

카렌: 무용 과목이 새로운 연극, 무용, 공연 학교에 포함되기 전에는 우리는 모든 MFA 대학원을 보조할 수 있는 자금이 없었다. 하지만 새롭게 학교에 포함되면서 기부금을 받고 모든 학생들을 지원할 수 있게 되었다. 그래서 우리는 4명만 받아들인다. 이러한 사실이 오디션에서 학생을 선발할 때 영향을 미친다. 우리는 무용 비전공자와 일반 학부 과정을 가르칠 준비가 된 사람들을 선발한다. 이점 덕분에 우리 MFA 프로그램이 꽤나 빨리 더 성숙해지고 경험이 많아졌다고 말하고 싶다. 경쟁은 아주 치열하다. 그래서, 우리가 찾고 있는 학생은, 티칭아티스트가 될 준비가 된 사람이다. 그들 중 상당수는 이미 티칭아티스트의 좁은 정의를 가지고 있지만 생각을 확장하고 새롭고 다른 것을 시도할 의지가 있어야 한다. 자발적으로 성장할 의지가 없으면 프로그램에서 고생을 한다. 그래서 우리는 그들이 스스로를 얼마나 뛰어나다고 생각하는지에 관계없이 성장할 수 있는 사람들을 찾고 있다.

메리: 프로그램을 개정하고 지원자의 수는 어느 정도이고 어떤 종류의 학생들이 지원하는가?

카렌: 우리는 거의 모든 사람을 거절한다. 지원자는 많다. 한 해에 약 25명 정도 된다. 석사 과정을 마치고 바로 지원하기도 하고 아주 오랫동안 다른 일을 하면서 수십 년 동안 무용이나 안무와 관련된 일을 하지 않은 이들도 많다. 우리는 우선 7~8명으로 지원자를 추린 후에 4명을 선발한다. 이 과정이 참 어렵다. 대부분의 지원자들은 그냥 자리에 앉아서 탈락시킬 수 있지만 8명에서 4명을 고를 때는 정말 힘이 든다.

메리: 예술과 전반적인 무용 예술 실천에 영향을 준다는 점에서 예술 교육을 얼마나 중요하게 생각하는지 더 설명해줄 수 있는가?

카렌: 나는 우리가 무용으로 전달하는 이야기, 춤을 추는 사람들,

개인과 커뮤니티로서 우리가 무용으로 가지고 오는 것들이 중요하다고 절대적으로 믿는다. 이는 또한 일자리가 어디에 있는지, 그리고 교과 과정을 어떻게 적용하고 변경해야 하는지 알려준다. 기교는 아주 중요하고 우리가 무용가로 활동할 때 이야기의 상당 부분을 차지하는 요소라고 생각한다. 하지만 나는 기교 말고도 미묘함과 구체성에 대해서도 중요하게 생각한다. 앞으로 예술 교육에서 구체성과 스토리텔링이 중요할 것이다.

연극 및 무용 예술 교육 MA 과정

본 MA(인문계 석사)과정은 3년간 진행하는 고급 연극 및 무용 프로그램으로 연구 방법, 예술 교육에 관한 교육학 기초, 예술 실천에 대해 전문적으로 교육한다. 본 학위를 소지하면 학생들은 K-12나 그 이상의 고등 교육 기관에서 가르치고 전문 및 커뮤니티 기반 환경에서 여러 공연 예술 교육 직책에서 경력을 쌓을 수 있다. 연극 및 무용(예술 교육) MA 과정은 예술 분야 종사자, 교육자 및 커뮤니티 근로자에게 예술 경험을 통한 커뮤니티의 효과적인 참여에 필요한 실질적인 지식과 연구 기술을 제공한다.[4]

본 MA 프로그램은 웨인 주립 대학교의 최근 통합된 연극 및 무용학과에서 2014년 설립되었으며 메리 엘리자베스 앤더슨이 담당한다. 다음 인터뷰에서 앤더슨은 학위 개정 과정과 프로그램의 목표 및 목적을 공유한다.

더그: 무용과 연극 분야의 예술 교육에 초점을 맞춘 MA 프로그램에 대하여 설명해달라.

메리: 기존의 MA 과정이 더 이상 현재 학생의 요구를 충족시키지 못하고 오래된 것이었으며 일반적 접근법을 강조했었다. 실력 있는 지원자를 유치하지 못했고 수년 동안 학생들을 선발하지 않았다. 그리고 무용과 연극학과가 합쳐지면서 우리는 두 분야를 병합할 수 있는 교과 과정을 연구하기 시작했다. 두 행정 단위를 합병하는 것이 아니라 실제로 교과 과정의 합병이 필요했다. 그리고 연극과 무용 분야의 예술 교육에 초점을 맞춰 연구를 진행한 몇몇 교수진이 있었다. 이 요소들을 통해 국가 수준에서 예술가를 가르치는 훈련이 필요하다는 결론을 도출했다. 전국의 석사 과정을 살펴볼 때 MA 수준의 예술가를 가르치기 위한 구체적인 프로그램을 찾을 수 없었다. 그리고 당신과 내가 함께 진행한 연구 조사는 대학원 수준의 티칭아티스트 훈련에 대한 흥미로운 점을 찾아냈다.

더그: 프로그램 재편 과정에 대해 설명해달라.

메리: 초기에는 다른 프로그램을 조사하고 정보를 교환하는 수준이었다. 그리고 우리 대학이 지원할 수 있고 우리 학과가 관리할 수 있는 프로그램에 대해 사전 토론을 했다. 특히 웨인주는 도시에 봉사해야 한다는 임무를 가지고 있었고, 접근성이 좋고 자금 지원이 가능했다. 그렇다면 우리는 어떻게 양질의 학생들을 유치할 수 있을까? 웨인 대학에 반드시 올 필요가 없는 학생들을 어떻게 유치할 수 있을까? 사전 조사 후에 우리는 정식으로 연구를 진행하며 우리가 기획하는 것과 비슷한 26가지 석사 프로그램을 살펴보았다. 그러는 과정에서 주요 주제들이 나타났다. 우리 연구에 따르면, 우리가 유치하기를 원하는 이들, 현장에서 활동하는 전문가들을 불러 모으기 위해서 100% 온라인으로 진행되는 프로그램이 필요하다는 것이 분명해졌다. 그래서 우리는 두 가지 다른 접근에 대해 생각하기 시작했다. 하나는 다수의 온라인 수업은 물론 오프라인

수업도 듣는 캠퍼스 학생들의 하이브리드 프로그램이었다. 나머지 하나는 전국의 학생들을 유치할 수 있는 온라인 프로그램이었다. 이 과정은 마치 아코디언을 연주하는 것 같았다. 반복적으로 밖으로 확장했다가 안으로 좁혀갔다.

더그: 개편 과정에서 티칭아티스트 연구가 얼마나 중요한 역할을 했나?

메리: 티칭아티스트 연구는 씨앗이었다. 아주 절대적인 도움이 되었다. 프로그램의 발전에 도움이 되는 근본적인 질문을 제공했다. 프로그램으로 유치하고 싶은 사람들의 상황에 대해 인식할 수 있게 되었다. 그들이 어디에 있고, 어떤 종류의 일을 하고, 어떤 훈련을 받았고, 어떤 훈련이 더 필요하다고 느끼고, 누구를 가르치는지 등을 알 수 있었다. 특히 미국의 티칭아티스트는 누구이고 무엇을 하고 언제 어디서 왜 활동을 하는지 알 수 있었다.

더그: 어떤 어려움이 있었나?

메리: 새로 합병된 학과의 문화에 프로그램을 끼워 넣는 것이 어려웠다. 그래서 프로그램의 가치를 매우 생산적인 환경에서 명확하게 표현하려고 노력했다. 한 가지 도전 과제는 티칭아티스트의 작업을 설명하는 적절한 언어를 찾는 것이었다. 티칭아티스트의 작업을 가치 있게 평가하는 방법과 우리의 동료들에게 그 내용을 효과적으로 전달하는 방법(학과의 동료뿐만 아니라 대학 수준에서의 설득 과정이 필요했다)을 찾아야 했다. 연극과 무용은 다른 분야의 사람들에게는 여전히 어느 정도 알 수 없는 과목으로 알려져 있다. 예술에 관심이 있는 사람들조차 이 분야에 대해 잘못 이해하고 있는 부분이 많다. 그리고 '교육'이 교육 대학에 속해 있다고 생각하는 사람들은 여전히 많다.

더그: 당신의 프로그램의 예술 교수 접근법에 대해 설명해 달라.

메리: 첫 번째는 이 프로그램의 학제적 특성이다. 이 프로그램은 연극과 무용, 두 분야를 다루며, 두 분야의 교수가 강의를 하고 두 분야의 학생들이 함께 수업을 듣는다. 고도로 학제적인 공간이다. 그리고 우리는 이미 티칭아티스트로서 활동하는 학생들을 모집하기 때문에 프로그램은 그들의 작업을 돕기 위해 설계되었다. 이는 학생들을 고용 현장에 배치하고 인턴십을 제공하고 반드시 그들에게 새로운 경험을 제공해야 하는 다른 프로그램과는 매우 다르다. 그것은 우리 프로그램의 목적이 아니었다. 우리는 학생들에게 도구를 제공하고자 한다. 심도 있는 연구와 철학적 토대를 제공함으로써 그들이 이미 하고 있는 일을 더욱 심도 있게, 복합적인 방법으로 분석하고 해석하도록 한다.

더그: 어떤 학생을 찾고 있나? 각 집단의 학생은 몇 명인가?

메리: 세 종류의 학생 집단이 있다. 학교나 다양한 커뮤니티 환경에서 교육하고 있는 무용 또는 연극 훈련을 받은 전문 티칭아티스트, 전문성을 신장하고자 하는 K-12 전문 교사, 최근에 연극 및 무용 학사 과정을 마치고 예술 교육에 관심과 적성을 가진 학생들이 있다. 우리는 격년으로 15명의 학생들을 받아들인다. 수업은 2년 동안 듣고 3년차에는 논문을 쓴다. 파트타임 프로그램이며 학기당 3학점짜리 수업을 두 개 듣는다.

더그: 예술과 전반적인 무용 예술 실천에 영향을 준다는 점에서 예술 교육을 얼마나 중요하게 생각하는지 더 설명해줄 수 있는가?

메리: 예술 교육은 고정된 공연 공간에 대한 편견을 대체한다. 공연이 여전히 핵심이지만, 티칭아티스트의 활동 덕분에 공연을 구성하는 것과 공연 장소에 대한 생각이 크게 바뀌었다고 생각한다. 우선 공원,

다락방, 교실과도 같은 비전통적 공간을 실습 장소로 한다. 예술의 실천이 극장에서만 행해지는 것이 아닐뿐더러, 예술적 기교의 생리도 다르기 때문이다. 기술적으로 훌륭한 공연을 만드는가를 결정짓는 요소는 예술 활동 현장과 관련 있는 경우가 많다. 대부분의 경우 아름답고, '좋은' 공연이라고 생각하는 것은 종종 무대의 앞부분이나 목적을 가지고 만들어진 연극용 장소를 기반으로 한다. 그러한 장소에서 벗어나면, 위치의 상황이나 공연의 응답성에 따라 함께 작업하는 사람이 훈련을 받았든 받지 않았든, 경험이 부족한 연기자이든 관계없이 사람들을 감동하게 하는 것과 어떻게 감동하는지가 달라진다. 따라서 공연은 여전히 핵심이지만, 티칭아티스트의 작업 때문에 공연의 특성이 크게 달라진다. 그리고 이제, 그 힘이 기존의 공연 문화에도 영향을 주고 있다. 이는 우연이 아니다. 그동안 응용 연극과 커뮤니티 댄스가 '전문' 무용과 연극 분야에 영향을 끼쳤다. 세상이 다양한 방향으로 열렸고, 이제 서로의 관계는 쌍방으로 도움이 된다.

중등 교육 과정 이후의 예술 교육

본 연구의 결과와 이 책에 대한 수많은 경험을 토대로 우리는 학부 및 대학원 교과 과정에 예술 교육을 포함시키는 제안 및 전략을 제시하며 본 장을 끝맺는다. 다음의 내용은 자극과 지원을 제공하기 위한 것이며 징계적 지침이나 필수 사항이 아니다. 각 기관 및 학과는 자체의 환경, 필요 사항, 특권 및 마땅히 존중받고 기념되어야 할 유산을 가지고 있다. 동시에, 각 학과의 강점과 관련성에 대한 성찰적 사고는 우리에게 프로그램을 다르게 상상할 수 있는 힘을 준다(Risner, 2010,

2013). 우리는 그러한 마음을 가지고 다음을 제안한다.

학부 과정 예술 교육의 역량과 숙련도

권장 사항: 연극 및 무용 학부 과정에서 예술 교육의 역량을 소개하고 개발한다.

구현 전략

교과 과정: 학부생에게 4년 학위 과정 전반에 걸쳐 다양한 맥락에서의 교육 및 예술 교육 역량을 가르치는 (기존, 개정 또는 새로 개발된) 수업을 제공한다. 교육학과 교수법 강의 이외에도 커뮤니티 내에서의 연극 또는 무용, 특화된 대상들을 위한 예술, 학제적 예술 교육, 대안 설정에서의 무용 및 연극 제작과 같은 수업을 고려한다.[5]

티칭아티스트 경력을 준비하는 학부생을 위하여 무용 또는 연극 전문 교사 교과 과정과 연계하는 집중 학위프로그램을 제공한다(학과에서 그러한 프로그램을 관리할 수 있는 경우). 일반 교사 교육 수업을, 티칭아티스트 경력 관리·전문성 개발·학교에서 결정한 레지던시 프로그램 교안과 관련된 수업과 실습 경험으로 대체한다.

4학년 논문 프로젝트 및 인턴십: 지역 전문 교원과의 인턴십 또는 견습을 이용하는 논문 프로젝트를 진행한다. 논문의 형식, 내용 및 게재 장소를 확대하여 예술 교육 프로젝트를 장려하고 지원한다. 전통적인 성과 기반 프로젝트 이외에도, 예술성과 교육학을 중시하는 하이브리드 접근 방식을 고려한다.

교수의 지도 관점: 교수의 관점과 지도 관점을 교과 과정과 해당 수업 전체에 통합한다. 학부생은 교수가 제공하는 예술 교육의 '왜'와

'어떻게'를 유의미한 방식으로 이해할 수 있어야 한다.

BFA 전문 학위 프로그램의 경우 앞서 언급한 전략은 예술과 교육학 간의 관계에 중점을 두고 보다 넓은 폭과 깊이로 구현될 수 있다. 인문학 학위 및 전문 학위 프로그램에 통용할 수 있는 티칭아티스트 숙련도 신장을 위한 추가 권장 사항은 다음과 같다.

교과 과정: 선택 과목과 탐구 과목(많은 옵션 중 하나를 선택하는 형식)에 포함된 교수법 및 교육학 강의를 필수 과목으로 전환한다. 학생의 숙련도를 극대화하기 위해 프로그램 초반에 입문 과정을 제공하고 3, 4학년에 상급 코스를 제공할 수 있다.[6, 7]

게스트 아티스트 및 마스터 강사: 게스트 아티스트가 전문 무용 및 연극 예술가로서 교육에 대해 가진 관점과 그들 직업 활동에서 예술 교육의 역할을 공유할 수 있는 체계를 갖춘다.

BFA 예술 교육 옵션: 티칭아티스트 활동에 관심이 많은 BFA 학생을 위해 지역 커뮤니티의 전문 티칭아티스트와 학과 교수의 전문성을 이용해 예술 교육 옵션을 BFA 학위에 함께 제공하는 것을 고려한다.

대학원 과정 예술 교육

이 장의 앞부분에서 논의된 최근 개편된 대학원 프로그램은 티칭 아티스트를 훈련하고 교육하기 위한 혁신적인 접근 방법과 목표, 내용 예시를 제공한다. 대학원 과정을 위한 권장 사항은 학사 과정 후(post-baccalaureate) 자격 프로그램과 무용 및 연극 분야 직종이 인정하는 최종 학위인 MFA 과정과 스튜디오 관련 분야의 고등 교육에 초점을 둔다.

MFA 예술 교육

본 연구에서 발견된 "고도로 훈련되었지만 덜 준비된" 현상의 모순은 교육학 및 교수법과 예술성 사이의 균형을 이루는 프로그램을 개발할 필요성을 보여준다. 예를 들어, 중등 과정 이후의 무용 교육(Risner, 2009) 대학원 프로그램 총괄자를 대상으로 한 설문 조사는 MFA 프로그램 전반에 걸쳐 예술 실천(84%), 즉흥 및 안무(72%), 공연(56%) 분야가 가장 중요하게 나타났다. 교육의 중요성과 교육학은 훨씬 낮게 인식되었다(33%). 예술 작품 제작에 중점을 둔 실습 중심의 MFA의 특성과 일관된 이 데이터는 놀라운 것이 아니다. 그러나 연구의 후반부에, 대학원 총괄자들로부터 질적인 응답은 MFA 이후 경력 경로를 위한 교육 준비가 중요함을 반복해서 강조한다. 이러한 종류의 불일치는 유연하게 사용할 수 있는 승인 지침서의 교육 과정 구조에 대한 제도적 의사 결정에 내재한 기회를 드러낸다. 이 경우, 예술과 교육학 목표를 서로 어울리고 제도적으로 유의미한 방식으로 조화시키는 능력을 들 수 있겠다. 실용적인 예술 교육 훈련과 적절한 교과과정 지원, 그리고 경험이 있는 교수진의 지도와 다양한 환경에서의 경험을 통합하는 프로그램은 대학원 학생이 티칭아티스트로서 직면하게 될 어려움을 대비할 수 있는 좋은 위치에 있다.

권장 사항: 현재 진행하거나 새로 개편된 무용 및 연극 MFA 학위 프로그램에 예술 교육을 위한 핵심 과목을 개발한다.

구현 전략

NASD 및 NAST 안내서에 쓰인 MFA 학위 구조는 기관들이 고유한 MFA 자격이 요구하는 예술적 초점을 유지하면서 다음 권장 사항

을 구현할 수 있는 충분한 여지를 제공한다.

교과 과정: 대학원 학생들이 학교, 커뮤니티, 대안 공간을 포함한 다양한 환경에서 가르치는 데 필요한 역량과 지식을 갖추고 확장할 수 있도록 현재 교과 과정을 (필요한 경우) 통합하거나 개정, 또는 관련 수업을 개발한다(12~15학점). 캠퍼스 안팎에서의 멘토링, 현장 경험, 대학원생 레지던시 프로그램을 적극 권장한다.

프로그램 통합: NASD 또는 NAST 지침 범위 내에서 추가 탐구 과목(총 학점의 10~20%)과 선택 과목(총 학점의 10%)을 예술 교육을 위한 프로그램으로 활용한다. 현장 관찰, 인턴십, 견습과 같은 실습 경험을 적절하게 포함시킨다.

과목: 교육 기관, 교수진 전문 지식, 기타 제도적 자원 및 교과 과정, 지역 예술가 및 지역 커뮤니티 부서와의 관계에 기반하여 교육학 및 교수법, 교육(철학, 이론, 사회 재단, 다문화 교육, 학습 스타일), 학교 문화, 전문 티칭아티스트 이슈(경력 관리, 평가, 학급 관리, 행정 및 자금 지원), 응용 연구 방법, 인간 발달, 예술 통합 교육과 관련된 과정을 개발한다.

석사 학위 논문 프로젝트: 보편적인 논문 프로젝트의 형식, 내용 및 주제를 확장하여 예술 및 교육, 커뮤니티에 기반한 프로젝트를 장려, 지원한다.[8] 전통적인 성과 및 창작 논문 외에도, 티칭아티스트의 관심사, 태도, 맥락, 실천 커뮤니티를 다루는 하이브리드 접근법에 동의하며 지원한다.

학사 후 과정 및 준석사 수료 프로그램의 예술 교육

미국 여러 대학에서 지난 10년간 학사 후 과정(post-baccalaureate) 수료 프로그램과 준석사 수료 프로그램을 개발해왔다. 이러한 프로

그램은 '시간과 돈을 최소한으로 투자하여 잠재적으로 큰 이익을 얻는 전문 학술 연구 또는 직업과 연관된 구체적인 훈련'을 제공한다(Simon, 2012, n.p.). 12~16학점 과정이며 4~7개 과목을 이수하는 자격 프로그램은 석사 학위를 소지한 학생들이 대학원 과정 수준의 수업을 전문 분야에 초점을 두고 전문 경험을 쌓으며 이수 할 수 있게한다. 전문성 신장 기회를 찾는 학생이나 최신 지식을 얻으려는 학생, 경력과 발전을 위하여 자격증을 얻으려는 이들을 끌어 모으며, 많은 프로그램이 일자리를 늘리고 학생들이 직군에서 일하는 데 필요한 능력과 함양하고 훈련과 교육 사이의 간극을 줄이고자 한다. 준석사 수료 프로그램은 종종 상급 석사 학위 프로그램 수업의 하위 집합으로 이루어진다(GWU, 2013). 학생들은 석사 과정을 마치는 동안 본 프로그램에 등록할 수도 있고 일부 프로그램은 수료 프로그램 과정의 학점을 대학원 학위에 적용할 수도 있다(FSU, 2013, n.p.).

권고 사항: 효과적인 예술 교육 과정의 핵심 교육 과정을 기반으로 수료 프로그램을 설계하고 구현한다.

구현 전략

교과 과정: 학교 및 커뮤니티 환경에서의 무용 및 연극 예술 교육 능력을 개발하기 위하여 학사 후 과정 학생들을 위한 수업, 실습 과목, 레지던시 프로그램을 개발한다. 이론적 경험과 응용 경험 간의 균형을 맞추어 예술가들이 이론, 인간 발달, 교육학 연구와 직업 관리, 예술 통합, 평가, 레지던시 프로그램를 통해 얻은 경험을 합칠 수 있도록 한다.[9]

예술 활용: 수료 프로그램 교육 과정 전반에 사려 깊은 예술적 실천,

성찰, 정보에 입각한 실천을 통합한다. 수료 프로그램을 듣는 학생은 예술을 제작하고 미학적 경험을 통합할 수 있는 풍부한 기회를 얻는다. 모든 수료 프로그램은 예술 활동의 순차적 요소를 포함한다.

프로그램 멘토링: 좋은 멘토링과 긍정적인 역할 모델은 예술 교육 개발에 꼭 필요한 요소이다(Lichtenstein, 2009; Saraniero, 2011; Seidel, 1998). 멘토링을 잘 받은 사람은 직업 만족도와 직업적인 성취도가 향상한다. 멘토십(교수진이나 학급 교사, 예술 전문가 등) 진행을 강력 추천한다.

프로그램 전달 및 접근성: 준석사 수료 프로그램은 일반적으로 12~20학점 과정이다.[10] 많은 프로그램이 오프라인과 온라인 형식과 집중 연구 기관을 결합하며 보통 여름에 진행한다. 연구 결과에 따르면 접근성과 수강료가 주요 고려 사항이다. 따라서 평생교육(CEU) 또는 제도적 기반의 저렴한 프로그램을 통해 수료 프로그램을 제공하는 것이 중요하다.

공통 근거 찾기

중등 교육 과정 이후 무용 및 연극 예술 교육의 가치를 높이려는 노력은 전통적인 방식으로 공연과 작품 제작 중심 교과 과정과 전문 학위 과정(BFA, MFA)에 익숙한 우리 동료 교수진과 행정 담당(학과장, 학교 및 학과 총괄자, 학장 등)을 설득하기 위한 전략을 개발해야 한다. 이들에게 가장 설득력 있는 주장은 교직 준비가 넓은 의미에서 MFA와 BFA 학생에게 분명히 도움이 될 것이고 현실적인 경력 경로와 기회, 그리고 기관의 정책 결정을 내세우는 것이다. 이 책[11]은 국가 기관에

서 발행한 인증 지침서의 유연한 구조 안에서 설득력 있는 공통 근거를 쌓는 수많은 예를 제시한다. 필요한 경우 독자들은 이 책에 제시된 권장 사항을 이용하여 학생들이 예술 교육 분야에 진입할 수 있도록 준비시키는 데 이용하기를 바란다.

주석

들어가며

1 티칭아티스트 협회(ATA)의 공식 홈페이지는 http://www.teachingartists.com/ about.htm이다.

2 티칭아티스트 조사 프로젝트의 전문과 '티칭아티스트와 교육의 미래'(2011. 9) 연구 의 전부는 다음에서 확인할 수 있다. http://www.norc.org/Research/Projects/ Pages/Teaching-Artists-Research-Project-TARP.aspx

3 '티칭아티스트와 그들의 업무'에 대한 정보는 다음에서 확인할 수 있다. http:// www.teachingartists.com/Association%20of%20Teaching%20Artists%20 Survey%20Results.pdf

4 많은 주에서 하나 혹은 하나 이상의 예술 분야에 인증이나 자격증을 제공하지 않 는다. 예를 들어 미시건 주는 무용 분야에는 인증을 제공하지만 연극 분야에는 제 공하지 않는다. 티칭아티스트와 관련된 긴장의 정도는 인증의 가능 여부에 따라서 도 다르다.

서론

1 티칭아티스트 협회(Association for Teaching Artists)는 티칭아티스트의 분야를

무용, 영화 및 전자 매체, 민속 예술, 문학, 다학문, 음악, 연극, 시각 예술로 규정한다.
2 본 연구의 방법론에 관한 자세한 내용은 1장을 참조한다.

6장

1 모든 연구 참가자(n=172)는 광범위한 온라인 설문 조사에서 선택형 문항(가장 적
절한 대답을 선택하거나 해당하는 모든 대답을 선택)과 개방형 문항(내러티브 응답)
에 응답했다. 20명의 참가자를 선정하여 전자 또는 웹 기반의 인터뷰를 진행했다.
인터뷰의 질문은 추가적인 내러티브 데이터를 얻기 위하여 참가자의 질적 및 양적
조사 데이터를 기반으로 만들었다.

7장

1 본 연구를 위한 광범위한 온라인 설문 조사 도구는 최대 15개의 답지까지 존재하
는 선택형 문항을(최대 15개 답지) 여러 개 포함하고 있었다. 응답자는 해당하는 답
지에 중복 선택했다.
2 티칭아티스트 협회는 티칭아티스트의 분야를 무용, 영화 및 전자 매체, 민속 예술,
문학, 다학문, 음악, 연극, 시각 예술로 규정한다. 이러한 분야가 본 설문의 레퍼런
스로 사용되었다.

10장

1 본 수업은 보통 런던의 영국국립발레단 본부의 리허설 무대에서 이루어지며 무용
단에 소속된 티칭아티스트가 진행한다. 당시 무용단은 테이트 브리튼의 레지던시
였고, 파킨슨병 반은 초대를 받았다.
2 이 장에서 '네트워크'는 파킨슨병을 위한 무용의 영국 네트워크를 의미한다
3 리 실버만의 목소리 치료(LSVT)는 파킨슨병 환자의 목소리를 확대하는 치료법이
다. 리 실버만의 목소리 치료 BIG는 LSVT와 같은 원리의 치료법이지만 더 크고
더 빠르게 이야기하는 것을 돕기 위한 치료이다.
4 로니 가디너의 리듬 & 음악 방법은 신경 손상을 입은 사람들을 위하여 청각, 촉각,
움직임, 시각적 수단을 이용하여 리듬과 음악을 표현하는 방법이다.
5 자기 수용 감각은 자신의 신체 부위가 어디 있는지 공간적으로 인지하는 능력이다.
자기 수용 감각은 보통 어린 시기에 익히며, 이 감각 덕분에 발을 쳐다보지 않고
걸을 수 있다. 파킨슨병 환자와 같이 신경 손상을 입은 사람들은 이 능력에도 손상
을 입는다.

11장

1 본 사례 연구에서 편집자가 진행한 무용 및 연극 분야 티칭아티스트에 대한 국제적 연구를 '연구'라고 부른다.

2 킴이 말하는 티칭아티스트 후보자 명단은 티칭아티스트로서의 자격이 있다고 간주되어 국가, 주, 또는 도시의 보증을 기다리는 티칭아티스트들의 후보자 명단을 말한다.

3 킴은 매사추세츠주에서 전문 예술 교사 자격을 받았다. 자격은 인증기관에서 예술 학부 학위를 취득하고 자격 시험을 통과해야 한다(기본 읽기 쓰기 시험 및 예술의 전문가로서의 활용). 자격을 유지하기 위하여 그녀는 계속해서 교육을 받아야 하며, 최종적으로 석사 학위를 취득하게 된다.

4 학구의 예술 연락책으로서, 그녀는 학구의 행정적 관리 및 예술 프로그램 관련 소통을 담당한다.

5 팀의 노력의 결과 출판물을 발간하였다. 『시각 및 공연 예술부: 효과적인 파트너가 되기 위한 지침』(보스턴 공립 학교, 2012) 참조.

6 더 광범위한 조사의 설문 데이터 결과에 따르면 무용 분야 응답자의 51%가 교수법 및 교수 내용을 위하여 교수 및 학습 표준을 사용한다고 보고했다. 25% 미만이 고용 기관에서 사용하는 교과 과정과 교수 자료를 사용한다고 보고했다. 거의 대다수의 무용 분야 응답자(92%)가 자신만의 교과 과정과 교수 자료를 스스로 만들었다.

13장

1 참가자는 가장 적합한 대답 하나만 선택할 수 있었으며 여러 대답을 선택할 수 없었다.

2 참가자는 해당하는 모든 응답을 선택할 수 있었다.

3 19장은 중등 과정 이후의 무용과 연극 분야의 예술 교육에 초점을 둔 미국의 최근 개정된 대학원 프로그램에 대해 살펴본다.

4 참가자는 해당하는 모든 응답을 선택할 수 있었다.

16장

1 이 장의 나머지 부분에서 무용·음악·연극 분야의 재능 평가 과정(Talent Assessment Process in Dance, Music and Theater)을 "평가" 또는 "TAP 평가"라고 표기한다.

2 무용에서 모던, 서아프리카, 발레, 창의적 신체표현, 플라밍고 재즈의 전문가들을 포함한다.

3 인간대상실험심사위원회(Human Subjects Review Board)와 학부형의 허락 아래
 촬영되었다.
4 오하이오 프로젝트에서 알파 신뢰도는 .86 춤 .73 연극 .88음악이었다.
5 2013년 가을 기준으로 미국 45개 주에서 수학, 역사/사회학에서의 영문 예술 및 영
 문학, 과학, 기술 수업에서 정해진 기준을 맞추었다(www.corestandards.org). 기준
 점과 적용 과정에 대한 분석과 비판은 아래 링크 및 기타 출처에서 찾을 수 있다.
 http://dianeravitch.net/category/common-core/

17장

1 본 논의에서는 대학원생들이 논문이나 논문 프로젝트의 일환으로 혹은 티칭아티
 스트-연구자들이 정규직 혹은 계약직으로 일하는 대학에서 당면하는 이슈에 초점
 을 맞춘다.
2 각 대학은 자체 IRB를 가진다. 나는 내가 속한 기관의 IRB와 다른 협력 기관의
 IRB를 모두 사용했다.
3 억압된 자들의 연극은 억압을 완화하고 세상을 더 좋게 만들기 위한 목적을 갖고
 권력 관계를 해체하고 분석하기 위한 상호 연극 활동으로 짜여 있다. 이는 브라질
 연출가 아우구스또 보알(1979)이 개발하여 전 세계에 있는 많은 티칭아티스트들
 이 사용하고 있다(Schutzman and Cohen-Cruz, 2006).
4 그녀의 본명이 아니다.
5 이 분석에 대한 다양한 출판물과 이 순간에 대한 설명은 스나이더영(2001, 2013)
 을 참조한다.
6 마이클 에스턴(Michael Etherton, 2009)과 같은 몇몇 사람들은 이러한 장력을 특
 히 눈에 띄게 한다.

18장

1 모든 연구 참가자(n=172)는 광범위한 온라인 설문 조사에서 선택형 문항(가장 적
 절한 대답을 선택하거나 해당하는 모든 대답을 선택)과 개방형 문항(내러티브 응답)
 에 응답했다. 20명의 참가자를 선정하여 전자 또는 웹 기반의 인터뷰를 진행했다.
 인터뷰의 질문은 추가적인 서술형 데이터를 얻기 위하여 참가자의 질적 및 양적
 조사 데이터를 기반으로 만들었다.

19장

1 고등 교육 예술 데이터 서비스 참조(HEADS, 2013).

2 오스틴의 텍사스 대학 참조(2013).

3 메릴랜드 대학 참조(2013).

4 웨인 주립 대학의 무용학과와 연극학과는 2012년 1월 1일에 합쳐져서 매기 앨리시 연극 및 무용학과로 이름을 바꿨다(웨인 주립 대학 참조, 2014)

5 무용 및 연극 분야의 대안적인 교육 환경은 장애인, 위험한 환경에 노출된 청소년, 소수 인종, 재소자, 감금 시설, 병원 또는 치료 시설, 약물 남용 및 재활, 가정 학대 및 가정 폭력, 성소수자, 노년층 등을 포함한다.

6 예를 들어, 오하이오 주립 대학의 무용 BFA 과정은 교육 관련 필수 과목이 두 개 있으며, "학과에서 학생의 주안점에 관계없이, 무용 교육 과목은 균형 잡힌 예술가가 되는 데 도움이 된다. 무용가로 활동하다 보면 마스터 클래스 강사직이나 강의직, 안무를 만들고 리허설을 연출하는 일, 학교에서 예술가로서 사람들을 가르치는 일을 하게 될 것이다. 그러한 경험에 대비하기 위해서 본 과정에 속한 모든 학생들은 무용 교육 수업을 반드시 들어야 한다. 학생은 레벨 200의 무용 교육 입문 수업과 레벨 600의 교수법 수업을 들어야 한다(오하이오 주립 대학 무용학과 참조, p.16)." http://dance.osu.edu/sites/dance.osu.edu/files/program-11-12-Ugrad-Handbook.pdf

7 예를 들어, 웨인 주립 대학에서 인문학 학사 과정을 듣는 학생은 K-12 환경, 개인 스튜디오와 상업 관련 환경, 무용 교육학의 기초, 커뮤니티에서의 무용 등 여러 측면에서 교육을 다루는 수업을 네 개 듣는다. 4학년 프로그램의 인턴십 자격 조건은 가르치는 맥락에서 준비할 수 있다(리즈너 참조, 2013).

8 MFA 티칭아티스트 과정과 커뮤니티 사이의 파트너십과 여러 연결점이 있다 (NASD, 2013, 무용 교육과 지역 커뮤니티, pp.157~159; NAST 2013, 지역 커뮤니티, pp.168~171).

9 플로리다 주립 대학의 예술과 실천 커뮤니티 준석사 수료 프로그램 예시 참조(http://gradschool.fsu.edu/ Academics-Research/Graduate-Certificate-Programs).

10 예술 대학의 티칭아티스트 수료 프로그램의 필수 교육 과정(시각 예술, 공연 예술, 문학, 미디어 및 공례) 참조(http://cs.uarts.edu/ce/certificate-programs/teaching-artist).

11 편집자의 연구와 이 책의 출간은 웨인 주립 대학 예술 및 인문학 연구 강화 프로그램의 지원이 없이는 불가능했다.

참고문헌

Action Aid *Safe Crossing: The stepping stones approach to involving men in the prevention of violence and HIV transmission*. Retrieved May 2, 2013, from http://www.actionaid.org.uk/index.asp?page_id=10022

Akroyd, S. (1996). Community dance and society. In C.Jones (Ed.), *Thinking aloud: In search of a framework for community dance* (pp. 17-20). Leicester: Foundation for Community Dance.

Americans for the Arts. (2007). *Arts and economic prosperity III: The economic impact of nonprofit arts and culture organizations and their audiences.* Washington, DC: Americans for the Arts.

Anderson, M., and Risner, D. (2012) A Survey of teaching artists in dance and theatre: Implications for preparation, curriculum and professional degree programs. *Arts Education Policy Review, 113(1):* 1-16.

Anderson, M., Risner, D., and Butterworth, M. (2013). The Praxis of Teaching Artists in Theatre and Dance: International Perspectives on Preparation, Practice and Professional Identity. *International Journal of Education and*

the Arts, 14(5), 1-24.

Anzul, M., Ely, M., Friedman, T., Garner, D., and McCormack-Steinmetz, A. M. (1991). *Doing qualitative research: Circles within circles.* London: Falmer.

Archer, L. (2007). Diversity, equality and higher education: a critical reflection on the ab/uses of equity discourse within widening participation. *Teaching in Higher Education, 12(5),* 635-653.

ArtsConnection. (1993). *Talent beyond words* (Report to the Jacob Javits gifted and talented students education program of the United States Department of Education, Office of Education Research and Improvement, #R206A00148). New York: Author.

ArtsConnection. (1996). *New horizons* (Report to the Jacob Javits gifted and talented students education program, United States Department of Education, Office of Education Research and Improvement, #R206A30046). New York: Author.

ArtsConnection. (2013). *Developing English Language Literacy Through the Arts (DELLTA) Observation Protocol.* Retrieved Sept. 12, 2013 from, http:// artsconnection.org/sections/resources/DELLTA/ObservationProtocol/ UsersGuide.asp.

Association for Teaching Artists. (2009). Getting started as a teaching artist. Retrieved December 10, 2009, from http://www.teachingartists.com/ gettingstartedTA.htm

Association for Teaching Artists. (2010). Teaching artists and their work. Retrieved July 20, 2010, from http://www.teachingartists.com/Association% 20of%20Teaching%20Artists%20Survey%20Results.pdf

Association of Teaching Artists. (2012). Getting started. Retrieved April 7, 2013, from http://teachingartists.com/gettingstartedTA.htm.

Association of Teaching Artists. (2013). What is a teaching artist. Retrieved September 1, 2013, from http://www.teachingartists.com/whatisaTA.htm

Aud, S., Hussar, W., Kena, G., Bianco, K., Frohlich, L., Kemp, J., and Tahan, K. (2011). *The condition of education 2011* (NCES 2011-033). U.S. Department of Education, National Center for Education Statis-tics. Washington, DC: U.S. Government Printing Office.

Balfour, M. (2013). *Refugee performance*. Bristol, U.K., and Chicago: Intellect.

Barnett, R. (2009). Knowing and becoming in the higher education curriculum. *Studies in Higher Education, 34*(4), 429–440.

Bartlett, K. (2008). Love difference: Why is diversity important in com-munity dance? In D. Amans (Ed.), *An introduction to community dance practice* (pp. 39–42). Basingstoke: Palgrave Macmillan.

Batson, G. (2010). Feasibility of an intensive trial of modern dance for adults with Parkinson Disease. *Complementary Health Practice Review, 15,* 65–83.

Baum, S. M., Owen, S. V., and Oreck, B. A. (1996). Talent beyond words: Identification of potential talent in dance and music in elementary students. *Gifted Child Quarterly, 40,* 93–101.

Beck, J., and Appel, M. (2003). Shaping the future of postsecondary dance education through service learning: An introductory examination of the ArtsBridge model. *Research in Dance Education, 4*(2), 103–125.

Beggs, T. (1940). The artist-in-residence. *Parnassus, 12*(8), 16–19.

Berkeley, A. (2004). Changing views of knowledge and the struggle for undergraduate theatre curriculum, 1900-1980. In A. Fliotsos and G. Medford (Eds.), *Teaching theatre today: Pedagogical views of theatre in higher education* (pp. 7-30). New York: Palgrave Macmillan.

Bernard, R., and Ryan, G. (2009). *Analyzing qualitative data, systematic approaches.* London: Sage.

Biggs, J., and Collis, K. (1982). *Evaluating the quality of learning: The SOLO taxonomy.* New York: Academic Press.

Biggs, J., and Tang, C. (2007). *Teaching for quality learning at university.* Maidenhead, U.K.: Open University Press/McGraw Hill.

Black, K. (2004). A review of factors which contribute to the interna-tionalisation of a programme of study. *Journal of Hospitality, Leisure, Sport and Tourism Education, 3*(1), 5-18.

Bloom, B. S. (1956). *Taxonomy of educational objectives, Handbook I: The cognitive domain.* New York: David McKay Co Inc.

Boal, A. (1979). *Theatre of the oppressed.* London: Pluto Press.

Boal, A. (1979). *Theatre of the oppressed*. New York: Theatre Communications Group.

Boal, A. (1992). *Games for actors and non-actors*. London and New York: Routledge.

Boal, A. (2002). *Games for actors and non-Actors*. New York: Routledge.

Boal, A. (2006). *The aesthetics of the oppressed*. London and New York: Routledge.

Bodilly, S., and Augustine, C. (2008). *Revitalizing arts education through community-wide coordination*. Santa Monica, CA: RAND Corporation.

Bonbright, J. (2002). The status of dance teacher certification in the United States. *Journal of Dance Education, 2(2)*, 63-67.

Bonbright, J. (2011). Threats to dance education: Our field at risk. *Journal of Dance Education, 11(3)*, 107-109.

Boon, R., and Plastow, J. (2004). *Theatre and empowerment*. Cambridge: Cambridge University Press.

Booth, E. (2003) The emergence of the teaching artist. Art Times. Retrieved October 30, 2013, from http://www.arttimesjournal.com/speakout/may03speakout.htm

Booth, E. (2010). The history of teaching artistry: Where we come from, are, and are heading. Retrieved October 1, 2013, from http://ericbooth.net/the-history-of-teaching-artistry/

Boston Public Schools. (2012). Visual and performing arts department: Guide to effective partnerships. Retrieved August 10, 2013, from http://www.bpsarts.org/images/downloads/BPS-Guide-to-Effective-Partnerships-September-2012-electronic.pdf

Boyd, K. (2009). Greetings, All-Kimberli here! Retrieved September 1, 2013, from http://jpcim.blogspot.com/2009/12

Brecht, B. (1964). *Brecht on theatre: The development of an aesthetic*. (J. Willet, Trans.). New York: Hill and Wang.

Brecht, B. (1976). *Poems 1913-1956*, London: Eyre Methuen.

Brecht, B. (1977). *The measures taken and other Lehrstucke*, London: Eyre Methuen.

Brohm, R. (2007). Bringing Polyani on the theatre stage. In J. Schreine-makers and T. Engers (Eds.), *15 years of knowledge management: Vol. III* (pp. 4-27). Wurzburg: Ergon Verlag.

Brouillette, L., and Burns, M. (2005). ArtsBridge America: Bringing the arts back to school. *Journal for Learning through the Arts 1(1):* np. Retrieved July 2, 2011, from http://dev.papers.ierg.net/papers/Brouillette.pdf

Brown, A., and Novak, J. (2007). *Assessing the intrinsic impacts of a live performance: Commissioned by 14 major university presenters.* San Francisco: Wolf Brown.

Brown, R. (2007). Enhancing student employability? : Current practice and student experiences in HE performing arts. *Arts and Humanities in Higher Education,* 6(1), 28-49.

Brown, S. A., and Knight, P. (1994). *Assessing learners in higher education.* New York: Psychology Press.

Burton, B., and O'Toole, J. (2005) Enhanced forum theatre: Where Boal's Theatre of the Oppressed meets process drama in the classroom. *NJ (Drama Australia Journal),* 29(2), 49-57.

Bury, M. (1997). *Health and illness in a changing society,* London: Routledge.

Changing Education Through the Arts (CETA). John F. Kennedy Center for the Performing Arts. Retrieved April 12, 2014, from http://www.kennedy-center.org/education/ceta/artists.html

Cohen-Cruz, J. (2005). *Local acts: Community-based performance in the United States.* New Brunswick: Rutgers University Press.

Cooper, J. D. (2004). *Professional development: An effective research based model.* USA: Houghton Mifflin Harcourt.

Cowan J. K. (1990). *Dance and the body politic in Northern Greece.* Princeton: Princeton University Press.

Creswell, J. (2014). *Research design: Qualitative, quantitative, and mixed methods approaches.* Thousand Oaks, CA: Sage.

Creswell, J., and Miller. D. (2000). Determining validity in qualitative In-quiry. *Theory into Practice,* 39(3), 124-130.

Cummings, J. L. (1992). Depression and Parkinson's Disease: A review.

American Journal of Psychiatry, 149(4), 443-454.

Dana Foundation. (2005). *Partnering arts education: A working model from ArtsConnection*. Retrieved September 11, 2013, from www.dana.org/WorkArea/showcontent.aspx?id=8104.

Dance for Parkinson's UK Network. (2013). *Our mission, goals and values*. Retrieved September 1, 2013, from http://www.danceforparkinsonsuk.org/about-us/our-mission-goals-and-values/

Dance for PD. (2011). *Training module §1: Core class principles*. New York: Mark Morris Dance Group/Brooklyn Parkinson Group.

Dance for PD. (2013). *Find a class*. Retrieved September 1, 2013, from http://danceforparkinsons.org/find-aclass/class-locations

Day, M. (1986). Artist-teacher: A problematic model for art education. *Journal of Aesthetic Education, 20(4)*, 38-42.

De Rivero, O. (2001). *The myth of development*. London and New York: Zed Books.

Denzin, N., and Lincoln, Y. (Eds.). (2005). *The Sage handbook of qualitative research* (3rd ed.). Thousand Oaks, CA: Sage.

Denzin, N., and Lincoln, Y. (2011). Discipline and practice of qualitative research. In N. Denzin and Y. Lincoln (Eds.), *The Sage handbook of qualitative research* (pp. 1-19). Thousand Oaks, CA: Sage Publications.

Dewey, J. (1916/1966). *Democracy and education: An introduction to the philosophy of education*. New York: Free Press.

Dewey, J. (1933). *How we think*. New York: D. C. Heath.

Dewey, J. (1934). *Art as experience*. New York: Penguin Group.

Dewey, J. (1934). *Art as experience*. New York: Perigee.

Duma, A., and Silverstein, L. (2008). Achieving a greater impact: Developing the skills of teaching artists to lead professional development for teachers. *Teaching Artist Journal, 6(2)*, 118-125.

Dyer, B. (2010). Ruminations of a road traveled towards empowerment: Musing narratives of teaching, learning and self-realization. *Research in Dance Education, 11(1)*, 5-18.

Eddy, M. (2009). The role of dance in violence-prevention programs for youth.

In L. Overby and B. Lepczyk (Eds.), *Dance: Current selected research: Volume 7* (pp. 93-143). Brooklyn, NY: AMS Press.

English National Ballet. (2013). *Professional development training pro-gramme resource pack*. London: English National Ballet.

Erickson, F. (2005). Arts, humanities, and sciences in educational research and social engineering in federal education policy. *Teachers College Record, 107(1)*, 4-9.

Etherton, M. (2006). (Ed.) (2006). *African theatre: Youth*. Oxford: James Currey.

Etherton, M. (2009). Child rights theatre for development with disadvantaged and excluded children in South Asia and Africa. In T. Prentki and S. Preston (Eds.), *The Applied theatre reader* (pp. 354-360). London and New York: Routledge.

Florida State University (FSU). (2013). Graduate certificate programs. Retrieved November 8, 2013, from http://gradschool.fsu.edu/Academics-Research/Graduate-Certificate-Programs

Flynn, R. (2009). Teaching artists leading professional development for teachers: What teaching artists say they need. *Teaching Artist Journal, 7(3)*, 165-174.

Fraser, S. P., and Bosanquet, A. M. (2006). The curriculum? That's just a unit outline, isn't it?. *Studies in Higher Education, 31(3)*, 269-284.

Freire, P. (1970/1993). *Pedagogy of the oppressed*. New York: Continuum.

Freire, P. (1970). *Pedagogy of the oppressed*. New York: Herder and Herder.

Freire, P. (1972). *Pedagogy of the oppressed* (M. Bergman Ramos, Trans.). Harmondsworth: Penguin Books.

Freire, P. (1998). *Pedagogy of freedom*. Lanham, Maryland: Rowman and Littlefield.

Gabrieli, J. D. E., Singh, J., Stebbins, G. T., and Goetz, C. G. (1996). Reduced working memory span in Parkinson's disease: evidence for the role of fontostriatal system in working and strategic memory. *Neuropsychology, 10(3)*, 322-332.

Gallagher, K. (2007). *The theatre of urban: Youth and schooling in dangerous times*. Toronto: University of Toronto Press.

Gee, C. B. (1999). For you dear—anything! Omnipotence, omnipresence, and servitude "through the arts." *Arts Education Policy Review, 100(4),* 3-18.

George Washington University (GWU). (2013). Master's and certificate programs. Retrieved November 8, 2013, from https://www.google.com/#q=Some+of+GW%E2%80%99s+graduate+certificate+programs+are+a+su bset+

Govan, E., Nicholson, H., and Normington, K. (2007). *Making a perfor-mance: Devising histories and contemporary practices.* London: Routledge.

Green, J. (2000). Power, service and reflexivity in a community danceproject. *Research in Dance Education,* 1(1), 53—67.

Greenbank, P. (2009). Widening participation and social class: implications for HEI policy.

Greenbank, P., and Hepworth, S. (2008). *Working class students and the career decision-making process: A qualitative study.* Research Study for the Higher Education Careers Service Unit (HECSU), Manchester. Retrieved September 1, 2013, from www.hecsu.ac.uk/hecsu_rd/news_practitioner_research.htm

Grove, R., Stevens, C. J., and McKechnie, S. (2005). *Thinking in four di-mensions: Creativity and cognition in contemporary dance.* Carlton, Vic.: Melbourne University Press.

H'Doubler, M. (1940). *Dance: A creative art experience* (2nd ed.). Madison: University of Wisconsin Press.

Hackney, M. E., and Earhart, G. M. (2009). Effects of dance on movement control in Parkinson's Disease: A comparison of Argentine Tango and American Ballroom. *Journal of Rehabilitative Medicine, 41,* 475-481.

Hackney, M. E., and Earhart, G. M. (2010a). Effects of dance on balance and gait in severe Parkinson Disease: A case study. *Disability Reha-bilitation, 32,* 679-684.

Hackney, M. E., and Earhart, G. M. (2010b). Effects of dance on gait and balance in Parkinson's Disease: A comparison of partnered and non-partnered dance movement. *Neurorehabilitation and Neural Repair,* 24, 384-392.

Hackney, M. E., Kantorovich, S., and Earhart, G. M. (2007). A study on the effects of Argentine Tango as a form of partnered dance for those with Parkinson

Disease and the healthy elderly. *American Journal of Dance Therapy, 29,* 109-127.

Haedicke, S. (2001). Theatre for the next generation: The Living Stage Theatre Company's program for teen mothers. In S. Haedicke and T. Nellhaus (Eds.), *Performing democracy: International perspectives on urban community-based performance* (pp. 269-280). Ann Arbor: University of Michigan Press.

Hagood, T. (2000). *A history of dance in American higher education: Dance and the American university.* Lewiston, NY: Edwin Mellen Press.

Hall, E. T. (1976). *Beyond culture.* Garden City, N.Y.: Anchor Press.

Hayden, D. (1997). *The power of place: Urban landscapes as public history.* Cambridge, Megan: MIT Press.

Hayes, D., and Wynyard, R. (Eds.) (2002). *The McDonaldization of higher education.* Westport, CT, and London: Bergin and Garvey.

Heathcote, D., and Bolton, G. (1995). *Drama for learning: Dorothy Heathcote's mantle of the expert approach to education.* (Dimensions of Drama) London: Heinemann.

Heiberger, L., Maurer, C., Amtage, F., Mendez-Balbuena, I., Schulte-Monting, J., Hepp Reymond, M., and Kristeva, R. (2011). Impact of a weekly dance class on the functional mobility and on the quality of life of individuals with Parkinson's Disease. *Frontiers in Aging Neu- roscience, 3*(14), 1-15.

Higher Education Arts Data Services [HEADS]. (2013). Dance and theatre data summaries 2012-2013. Reston, VA: Author.

Higher Education Funding Council for England (HEFCE). (2012). Widening participation policy. Retrieved September 1, 2013, from http://www.hefce. ac.uk/whatwedo/wp/policy/

Holloway, J. (2010). *Crack capitalism.* London and New York: Pluto Press.

Houston, S. (2005). Participation in community dance: A road to empow- erment and transformation? *New Theatre Quarterly, 21*(2), 166-177.

Houston, S. (2009). The touch 'taboo' and the art of contact: An exploration of contact improvisation for prisoners. *Research in Dance Education, 10*(2), 97-113.

Houston, S., and McGill, A. (2011). *English National Ballet dance for*

Parkinson's: An investigative study [Report 1]. London: University of Roehampton.

Houston, S., and McGill, A. (2013). A mixed-methods study into ballet for people living with Parkinson's. *Arts and Health: An International Journal for Research, Policy and Practice,* 5(2), 103-119.

Hughes, C., Jackson, A., and Kidd, J. (2007). The role of theater in museums and historic sites: Visitors, audiences and learners. In L. Bresler(Ed.), *International handbook of research in arts education* (pp. 679—695). Dordrecht, The Netherlands: Springer.

Hughes, J., Kidd, J., and McNamara, C. (2011). The usefulness of mess: Artistry, improvisation and decomposition in the practice of research in applied theatre. In B. Kershaw and H. Nicholson (Eds.), *Research methods in theatre and performance* (pp. 186-209). Edinburgh: Edinburgh University Press.

Hyde, L. (1998). *Trickster makes this world.* New York, NY: North Point Press.

Jackson, A. (1993). *Learning through theatre: New perspectives on Theatre in Education* (2nd ed.). London: Routledge.

Jackson, A. (2007). *Theatre, education and the making of meanings: Art or instrument?* Manchester: Manchester University Press.

Jackson, N., and Shapiro-Phim, T. (2008). *Dance, human rights, and social justice: Dignity in Motion.* Lanham, MD: Scarecrow Press.

Jacobson, M., and Ruddy, M. (2004). *Open to outcome.* Oklahoma City, OK: Wood 'N' Barnes.

Johnson, R., Onwuegbuzie, A., and Turner, L. (2007). Toward a definition of mixed methods research. *Journal of Mixed Methods Research, 1(2),* 112-133.

Johnstone, K. (1999). *Impro for storytellers.* London: Faber and Faber.

Joyce, B., and Showers, B, (2002). *Student achievement through staff development* (3rd Edition). Alexandria, VA: Association for Supervision and Curricular Development.

Karp, D. (2013). Choreographer in the classroom: At the intersection of dance and academic curriculum. *In Dance,* (May), 14. Retrieved September 1, 2013, from http://dancersgroup.org/2013/05/choreographer-in-the-classroom-

at-the-intersection-of-dance-and-academic-curriculum/

Kay, S. (2012). Artworks: Learning from the research: Learning paper 1. London: Paul Hamlyn Foundation. Retrieved January 5, 2013, from http://alturl.com/go42f

Kay, S.I., and Subotnik, R. F. (1994). Talent beyond words: Unveiling spatial, expressive, kinesthetic and musical talent in young children. *Gifted Child Quarterly, 38(2)*, 70-74.

Kemmis, S., and McTaggart, R. (2005). Participatory action research: Communicative action and the public sphere. In N. Denzin and Y. Lincoln (Eds.) *The Sage handbook of qualitative research* (3rd ed) (pp. 567-606). Thousand Oaks, CA: Sage.

Kerr, D. (2009). 'You just made the blueprint to suit yourselves': A theatre-based health research project in Lungwena, Malawi. In In T. Prentki and S. Preston (Eds.), *The applied theatre reader (pp.* 100-107). London and New York: Routledge.

Kershaw, B. (1992). *The politics of performance: Radical theatre as cultural intervention.* London: Routledge.

Kester, G. (2004). *Conversation Pieces: Community and communication in modern art.* Berkeley: University of California Press.

Klein, N. (2007). *The shock doctrine.* London and New York: Penguin Books.

Knight, P. (2001). Complexity and curriculum: A process approach to curriculum-making. *Teaching in Higher Education,* 6(3), 369-381.

Kolb, D. (1984). *Experiential learning as the science of learning and development.* Englewood Cliffs, NJ: Prentice Hall.

Kolb, D. A. (1984). *Experiential Learning.* NJ: Prentice Hall.

Kuftinec, S. (2001). Educating the creative theatre artist. *Theatre Topics, 11(1),* 43-53.

Kvale, S., and Brinkmann, S. (2008). Interviews: Learning the craft of qualitative research interviewing. Thousand Oaks, CA: Sage Publications.

Kwon, M. (2007). *One place after another: Site-specific performance and locational identity.* Cambridge: MIT Press.

Lave, J., and Wenger, E. (1991). *Situated learning: Legitimate peripheral*

participation, Cambridge: Cambridge University Press.

Lea, M. (2004). Academic literacies: A pedagogy for course design. *Studies in Higher Education,* 29(6), 739-756.

Lichtenstein, A. (2009). Learning to love this more: Mentorship for the new teaching artist. *Teaching Artist Journal,* 7(3), 155-64.

Lincoln, Y., and Guba,, E. (1985). Establishing trustworthiness. In Y. Lincoln and E. Guba (Eds.), *Naturalistic inquiry* (pp. 289-331). Beverly Hills, CA: Sage.

Lincoln, Y., and Guba, E. (2004). But is it rigorous? Trustworthiness and authenticity in naturalistic evaluation. *Naturalistic Evaluation,* 30, 73-84.

Lowe, T. (2011). Audit of practice: "Artists in participatory settings. Paul Hamlyn Foundation. Retrieved January 5, 2013, from http://alturl.com/679yc

Luwisch, F. E. (2001). Understanding what goes on in the heart and in the mind: Learning about diversity and co-existence through storytelling. *Teaching and Teacher Education,* 17(2), 133-146.

Luxon, T., and Peelo, M. (2009). Internationalisation: Its implications for curriculum design and course development in UK higher education. *Innovations in Education and Teaching International,* 46(1), 51-60.

Marchant, D., Sylvester, J. L., and Earhart, G. M. (2010). Effects of a short duration, high dose contact improvisation dance workshop on Parkinson Disease: A pilot study. *Complementary Therapies in Medicine, 18,* 184-190.

Martin-Smith, A. (2005). Setting the stage for a dialogue: Aesthetics in drama and theatre education. *Journal of Aesthetic Education,* 39(4), 3-11.

Maslow, A. (1954). *Motivation and personality.* New York: Harper.

Matarasso, F. (1997). *Use or ornament? The social impact of participation in the arts.* Leicester: Comedia.

McCammon, L. (2007). Research on drama and theater for social change. In L. Bresler (Ed.), *International handbook of research in arts education* (pp. 945-964). Dordrecht, The Netherlands: Springer.

McCarthy, K., and Jinnett, K. (2001). *A new framework for building participation in the arts.* Santa Monica, CA: RAND.

McLellan, D. (1980). *The thought of Karl Marx.* Basingstoke, U.K.: Macmillan.

Mda, Z. (1993). *When people play people*. London and Johannesburg: Zed Books.

Merriam-Webster (2014). Hybrid. Retrieved January 15, 2014, from http://www.merriam-webster.com/dictionary/hybrid

Miles, A. (2008). *The Academy: A report on outcomes for participants*, June2006-June 2008. Manchester: University of Manchester.

Montessori, M. (1912). *The Montessori method* (2nd ed.). Trans. A. George. New York: Frederick A. Stokes Company.

Montgomery, S., and M. Robinson. (2003). What becomes of undergraduate dance majors? *Journal of Cultural Economics, 27*, 57-71.

Moon, J. (2004). *A handbook of reflective and experiential learning: Theory and practice*. London: RoutledgeFalmer.

Moore, M. (1995). Toward a new liberal learning. *Art Education, 48(6)*, 6-13.

Morgenroth, J. (2004). *Speaking of dance: Twelve contemporary choreographers on their craft*. New York: Routledge.

National Association of Schools of Dance [NASD]. (2013). *National Association of Schools of Dance Handbook 2012-2013*. Reston, VA: Author.

National Association of Schools of Theatre [NAST]. (2013). *National Association of Schools of Theatre Handbook 2012-2013*. Reston, VA: Author.

National Education Association. (2012). 2011-2012 Average starting teaching salaries by state. Retrieved August 8, 2013, from http://www.nea.org/home/201 1-2012-average-starting-teacher-salary.html

National Endowment for the Arts. (2008). *Artists in the workforce 1990-2005: Research report #48*. Washington, DC: Author. Retrieved July 1, 2011, from http://www.nea.gov/research/ArtistsInWorkforce.pdf

National Endowment for the Arts. (2009). Art-goes in their communities: patterns of civic and social engagement: Research note #98. Washington, DC: Author. Retrieved September 1, 2013, from http://arts.gov/sites/default/files/98.pdf

National Opinion Research Center (NORC). 2009 Teaching artist research project. Retrieved July 10, 2010, from http://www.norc.org/Research/Projects/Pages/Teaching-Artists-Research-Project-TARP.aspx

NEXUS Journal of Learning and Teaching Research, 1, 77–108.

Nicholson, H. (2005). *Applied drama: The gift of theatre.* Basingstoke and Hampshire: Palgrave Macmillan.

Nicholson, H. (2009). *Theatre and education.* Hampshire: Palgrave Macmillan.

Nicoll, J. (2012). *The why of observation: Learning to understand what we see.* Retrieved Sept. 12, 2013, from http://artsconnection. org/sections/resources/DELLTA/ObservationProtocol/Observation ProtocolMaterials/JNArticle.pdf.

Nonaka, I., and Takeuchi, H. (1995). *The knowledge creating company: How Japanese companies create the dynamics of innovation,* New York: Oxford University Press.

Norris, Joe. (2009). *Playbuilding as qualitative research.* Walnut Creek, CA: Left Coast Press.

Oddey, A. (1994). Devising theatre: A practical and theoretical handbook. London, New York: Routledge.

Ohio Department of Education. (2004). *Project START ID: Statewide arts talent identification and development project.* Columbus, OH: Author.

Ohio State University Dance Department (OSU). (2012). Undergraduate handbook 2010–11. Retrieved July 20, 2012, from http://dance.osu.edu/sites/dance.osu.edu/files/program-ll-12-Ugrad-Handbook.pdf

Oreck, B. A. (2004a). Assessment of potential theater arts talent in young people: The development of a new research-based assessment process. *Youth Theater Journal, 18,* 146–163.

Oreck, B. A. (2004b). The artistic and professional development of teachers: A study of teachers' attitudes toward and use of the arts in teaching. *Journal of Teacher Education,* 55(1), 55–69.

Oreck, B. A. (2005). A powerful conversation: Teachers and artists collaborate in performance-based assessment. *Teaching Artist Journal, 3,* 220–227.

Oreck, B. A. (2006). Artistic choices: A study of teachers who use the arts in the classroom. *International Journal of Education and the Arts,* 7(8), 1–25.

Oreck, B. A. (2014). Looking for artistry: Organic creativity in artistic talent development. In Piirto, J. (Ed.), *Organic creativity in the class- room: Teaching to intuition in academics and in the arts* (pp. 91–106). Waco, TX:

Prufrock Press.

Oreck, B. A., and Piirto, J. (2004). *Through the eyes of an artist: Profiles of teaching artists.* Paper presented at American Educational Research Association meeting, San Diego, CA. April 15, 2004.

Oreck, B. A., Baum, S. M., and McCartney, H. (2001). *Artistic talent development for urban youth: The promise and the challenge.* Storrs, CT: National Research Center for the Gifted and Talented.

Oreck, B. A., Baum, S.M., and Owen, S. V. (2004). Validity, reliability and equity issues in an observational talent assessment process in the per-forming arts. *Journal for the Education of the Gifted, 27(2),* 32–39.

Orsini, N. (1973). The dilemma of the artist–teacher. *Art Journal, 32(3),* 299–300.

O'Toole, J. (2002). Scenes at the Top Down Under: Drama in higher education in Australia. *Research in Drama Education: The Journal of Applied Theatre and Performance,* 7(1), 114–121.

Park, P. (2001/2006). Knowledge and participatory research. In P. Reason and H. Bradbury (Eds.), *Handbook of action research: Participatory in-quiry and practice* (pp. 81–90). London: Sage.

Parker, J. (2003). Reconceptualising the curriculum: From commodification to transformation. *Teaching in Higher Education,* S(4), 529–543.

Parrish, M. (2009). David Dorfman's "Here": A community–building approach to dance education. *Journal of Dance Education, (9)3,* 74–80.

Parsons, R., and Brown, K. (2002). *Teacher as reflective practitioner and action researcher.* Belmont, CA: Wadsworth.

Pedersen, S.W., Oberg, B., Larsson, L.E., and Lindvall, B. (1997). Gait analysis, isokinetic muscle strength measurement in patients with Parkinson's Disease [Abstract]. *Scandinavian Journal of Rehabilitation Medicine, 29,* 67–74. Retrieved September 1, 2013, from http://ukpmc.ac.uk/abstract/MED/9198255

Pfeiffer, J. W. and Jones, J. (1975). *A handbook of structured experiences for human relations training.* La Jolla, California: University Associates.

Polanyi, M. (1958/1998). *Personal knowledge. Towards a post critical*

philosophy. London: Routledge.

Polanyi, M. (1967). *The tacit dimension*. New York: Doubleday.

Posey, E. (2002). Dance education in dance schools: Meeting the demands of the marketplace. *Journal of Dance Education, 2(2)*, 43-49.

Prentki, T. (2012). *The fool in European theatre*. Basingstoke and New York: Palgrave Macmillan.

Prentki, T., and Preston, S. (2009). Applied theatre: An introduction. In T. Prentki and S. Preston (Eds.), *The applied theatre reader* (pp. 9-15). New York: Routledge.

Prentki, T., and Preston, S. (Eds.) (2009). *The applied theatre reader*. London: Routledge.

Prior. R. (2010). Using forum theatre as university widening participation (WP) for social well-being agendas. *Journal of Applied Arts and Health, 1(2)*, 179-192.

Purves, T. (2005). *What we want is free: Generosity and exchange in recent art*. Albany, NY: State University of New York Press.

QSR Nud.ist 6.0 [computer software]. (2003). Thousand Oaks, CA: Scolari/Sage Publications.

Rabkin, N. (2013). Teaching artists: A century of tradition and a commitment to change. *Work and Occupations,* 40(4), 506-513.

Rabkin, N., and Hedberg, E. (2011). Arts education in America: What the declines mean for arts participation (based on the 2008 Survey ofPublic Participation in the Arts). Washington: National Endowment for the Arts.

Rabkin, N., Reynolds, M., Hedberg, E., and Shelby, J. (2011). *A report on the teaching artist research project* (Rep.). Chicago, IL: NORC at the University of Chicago. Retrieved September 1, 2013, from http://www.norc.org/PDFs/publications/RabkinN_Teach_Artist_Research_2011.pdf

Readings, B. (1996). *The University in Ruins*. Cambridge, Megan: HarvardUniversity Press.

Reason, P., and Bradbury, H. (Eds.). (2006). *Handbook of action research: Participatory inquiry and practice*. London: Sage.

Remer, J. (2003). Artist-educators in context: A brief history of artists in K-12

American public schooling. *Teaching Artist Journal, 1(2),* 69-79.

Remer, J. (2010). From lessons learned to local action: Building your own policies for effective arts education. *Arts Education Policy Review, 111(3),* 81-96.

Risner, D. (2007a). Critical social issues in dance education research. In L. Bresler (Ed.), *International handbook of research in arts education* (pp. 965-82). New York: Springer.

Risner, D. (2007b). Dance education in social and cultural perspective. In L. Overby and B. Lepczyk (Eds.), *Dance: Current selected research: Volume 6* (pp. 153-189). Brooklyn, NY: AMS Press.

Risner, D. (2009). Survey of dance graduate programs in the US: Research priorities. Detroit, MI: Wayne State University. Retrieved May 1, 2011, from http://www.dougrisner.com/html/cordcepa research.html

Risner, D. (2010). Dance education matters: Rebuilding postsecondary dance education for 21st century relevance and resonance. *Arts Education Policy Review, 111(4):* 123-135.

Risner, D. (2012). Hybrid lives of teaching artistry: A survey of teaching artists in dance in the United States. *Research in Dance Education, 13(2),* 175-193.

Risner, D. (2013). Curriculum revision in practice: Designing a liberal arts degree in dance professions. *Journal of Dance Education,* 13(2): 56-60.

Risner, D. (2014). A case study of "empathetic teaching artistry." *Teaching Artist Journal, 12(2),* 82-88.

Risner, D., and Anderson, M. (2012). The highly satisfied teaching artist in dance: A case study. *Teaching Artist Journal, 10(2),* 94-101.

Risner, D., and Anderson, M. (2015). The credential question: Attitudes of teaching artists in dance and theatre arts. *Teaching Artist Journal,* 13(1)

Risner, D., and Stinson, S. (2010). Moving social justice: Challenges, fears and possibilities in dance education. *International Journal of Education and the Arts, 11(6):*1-26.

Rohd, M. (1998). *Theatre for community, Conflict and dialogue: The hope is vital training manual.* Portsmouth, NH: Heinemann.

Rosenthal, M. (2009). The wonders of coached mentoring from Jacob's Pillow.

Retrieved September 1, 2013, from http://jpcim.blogspot.com/2009/12

Ross, J. (2000). Art and community: Creating knowledge through service in dance. Paper presented at the American Educational Research Association, New Orleans, LA.

Ross, J. (2008). Doing time: Dance in prison. In N. Jackson and T. ShapiroPhim (Eds.), *Dance, human rights, and social justice: Dignity in motion* (pp. 270-284). MD: Scarecrow Press.

Saad, L. (2012). U.S. workers least happy with their work stress and pay. *Gallup Economy.* Retrieved August 15, 2013, from http://www.gallup.com/poll/158723/workers-least-happy-work-stress-pay.aspx

Sachs, W. (Ed.). (1995). *The development dictionary.* London and NewYork: Zed Books.

Samson, F. (2005). Drama in aesthetic education: An invitation to imagine the world as if it could be otherwise. *Journal of Aesthetic Education, 39(4),* 70-81.

Saraniero, P. (2011). I teach what I do, I do what I teach: study of the experiences and impacts of teaching artists. Association for Teaching Artists: research on teaching artists. Retrieved January 30, 2011, from http://www.teachingartists.com/researchonTA.htm

Schön, D. (1983). *The reflective practitioner: How professionals think in action.* London: Temple Smith.

Schön, D. (1983). *The reflective practitioner: How professionals think in action.* New York: Basic Books.

Schön, D. (1987). *Educating the reflective practitioner.* San Francisco: Jossey-Bass.

Schön, D. (1988). *Coaching reflective teaching.* In P. Grimmett and G. Erickson (Eds.), *Reflection in teacher education* (pp. 19-28). New York: Teachers College Press.

Schonmann, S. (2005). "Master" versus "servant": Contradictions in drama and theatre education. *The Journal of Aesthetic Education, 39*(4), 31-39.

Schutzman, M., and Cohen-Cruz, J. (Eds.) (2006). *A Boal Companion: Dialogues on Theatre and Cultural Politics.* New York: Routledge.

Seidel, S. (1998). Stand and unfold yourself: A monograph on the Shake-

speare and Company Research Study. In E. Fiske (Ed.), *Champions of change* (pp. 79-90). Washington, DC: Arts Education Partnership.

Shaw, P. (1999). *The role of the arts in combating social exclusion.* London: The Arts Council of England.

Shiva, V. (2001). *Protect or plunder?* London and New York: Zed Books.

Showers, B., and Joyce, B. (1996). Evolution of peer coaching, *Educational Leadership, 53(6),* 12-16.

Siedman, I. (1998). *Interviewing as qualitative research.* New York: Teachers College Press.

Simon, C. (2012). Certificate programs may be an alternative to a master' s degree. *The Washington Post.* Retrieved November 8, 2013, from http://articles.washingtonpost.com/2012-02-16/lifestyle/35442040_1_certificate-programs-graduate-academic-maturity

Snyder-Young, D. (2011). Rehearsals for revolution? Theatre of the Oppressed, dominant discourses, and democratic tensions. *Research in Drama Education, 16(1),* 29-45.

Snyder-Young, D. (2013). *Theatre of good intentions: Challenges and hopes for theatre and social change.* New York: Palgrave Macmillan.

Solimeo, S. (2009). *With shaking hands: Aging with Parkinson's Disease in America's heartland.* New Brunswick: Rutgers University Press.

Spolin, V. (1986) *Theater games for the classroom: A teacher's handbook.* Evanston: Northwestern University Press.

Stanfield, R. B. (1997/2000). *The art of focused conversation.* Gabriola Island, BC, Canada: New Society Publishers.

Steiner, R. (1919). *Practical advice to teachers.* Trans. J. Collis. Great Barrington, Megan: Anthroposophic Press.

Strauss, A. L., and Corbin, J. (1990). *Basics of qualitative research: Grounded theory procedures and techniques.* Newbury Park, CA: Sage Publications.

Sweeney, S. (2003). Living in a political world? A symposium hosted by the Dance UK in collaboration with Dance Umbrella, South Bank Centre, London. Retrieved June 5, 2010, from http://www.criticaldance.com/magazine/200401/articles/LivinginaPoliticalWorld2003100.html.

Taylor, P. (1996a). Doing reflective practitioner research in arts education. In P. Taylor (Ed.), *Researching drama and arts education: Paradigms and possibilities* (pp. 25-58). London: RoutledgeFalmer.

Taylor, P. (Ed.) (1996b). *Researching drama and arts education: Paradigms and possibilities.* London: RoutledgeFalmer.

Taylor, P. (2003). *Applied theatre: Creating transformative encounters in the community.* Portsmouth, NH: Heinemann Drama.

Thomas, H. (1993). *Dance, gender and culture.* Basingstoke: Palgrave Macmillan.

Thompson, J. (2005). *Digging up stories: applied theatre performance and war.* Manchester and New York: Manchester University Press.

Thompson, J. (2008). *Applied theatre: Bewilderment and beyond.* New York: Peter Lang.

Thompson, J., and Schechner, R. (2004). Why social theatre? *TDR: The Journal of Performance Studies, 48(3),* 11-16.

Todes, C. (1990). *Shadow over my brain: A battle against Parkinson's Disease.* Gloucestershire: The Windrush Press.

U.S. Department of Housing and Urban Development. (2012). *The 2012 Point-in-Time estimates of homelessness: Volume 1 of the Annual Homeless Assessment Report.* Washington: Government Printing Office.

United Nations. (2009). *Convention on the rights of the child.* Retrieved May 2, 2013, from www.unicef.org.uk/Documents/Publication-pdfs/UNCRC_PRESS200910web.pdf

University of Maryland (UMD). (2013). Extraordinary opportunities to collaborate and innovate. Retrieved January 3, 2013, from http://tdps.umd.edu/sites/default/files/files/CSPAC_TDPS_recruitment.pdf

University of Texas at Austin (UTA). (2013). MFA in in drama and theatre for youth and communities. Retrieved January 10, 2013, from http:// www.utexas.edu/finearts/tad/graduate/mfa-drama-theatre-youth-communities

Unrau, S. (2000). Motif writing in gang activity: How to get the bad boys to dance. In J. Crone-Willis and J. LaPointe-Crump (Eds.), *Dancing in the millennium* (pp. 172-179). Washington, DC: Congress on Research in Dance.

Vygotsky, L. S. (1978). *Mind in society: The development of higher psychological processes* (M. Cole, Trans.). Cambridge, Megan: Harvard University Press.

Warburton, E. (2004). Who cares? Teaching and learning care in dance. *Journal of Dance Education, 4(3):* 88-96.

Ward, W. (1930). *Creative dramatics.* New York: Appleton and Co.

Ward, W. (1939). *Theater for children.* New York: Appleton and Co.

Watson, A. (2009). Lift your mask: Geese Theatre Company in performance. In T. Prentki and S. Preston (Eds.), *The applied theatre reader* (pp. 47-54). New York: Routledge.

Wayne State University (WSU). (2014). MA in theatre and dance, teaching artistry. Retrieved April 29, 2014, from http://theatre.wayne.edu/graduate. php

Weaver, L. (2009). Doing time: A personal and practical account of making performance work in prisons. In T. Prentki and S. Preston (Eds.), *The applied theatre reader* (pp. 55-62). New York: Routledge.

Weber, B., and Heinen, H. (Eds.). (1980). *Bertolt Brecht.* Manchester: Manchester University Press.

Wenger, E., and Snyder, W. (2000). Communities of practice: The organizational frontier. *Harvard Business Review,* January-February, 139-145.

Werry, M., and Walseth, S. L. (2011). Articulate Bodies: Writing instruction in a performance-based curriculum. *Theatre Topics, 21(2),* 185-198.

Westheimer, O. (2008). Why dance for Parkinson's Disease? *Topics in Geriatric Rehabilitation, 24,* 127-140.

Westlake, E. J. (2001). The children of tomorrow: Seattle Public Theater's work with homeless youth. In S. Haedicke and T. Nellhaus (Eds.), *Performing democracy: International perspectives on urban community-based performance* (pp. 67-79). Ann Arbor: University of Michigan Press.

Williams, D. (2003). Examining psychosocial issues of adolescent male dancers. PhD diss., Marywood University, 2003. Abstract in UMI (2003): 2090242.

Witherell, C., and Noddings, N. (1991). Prologue: An invitation to our readers. In C. Witherell and N. Noddings (Eds.), *Stories lives tell: Narrative and dialogue in education* (pp. 1-12). New York: Teachers College Press.

글쓴이 및 옮긴이 소개

마이클 버터워스(Michael Butterworth)(PhD, MFA)

한평생 연극 연출가와 교육자로 활동하며 미국 워싱턴주 이사콰의 스카이라인 고등학교에서 학생들을 가르친다. 박사 과정 연구 보조로 이 책의 발간을 이끈 무용 및 연극 예술 분야의 티칭아티스트 교육에 관한 국제 연구에 참여했다. 몬타나 액터스 시어터에서 〈죽은 자의 휴대폰(Dead Man's Cell Phone)〉과 펜실베이니아 밀브룩 플레이하우스에서 〈핑클리셔스(Pinkalicious)〉 뮤지컬 제작에 참여했다.

베키 다이어(Becky Dyer)(PhD, MFA, MS)

애리조나 주립 대학 무용학과의 부교수이다. 중등교육 무용 과목 자격증을 소지했으며 라반 움직임 분석가(Laban-Bartenieff Movement Analyst, CLMA), 국제 소마틱 움직임 교육 및 치료 협회(International Somatic Movement Education and Therapy Association, ISMETA)에 등록된 소마틱 움직임 치료사이자 교육가(RSMT & RSME)이다. 그녀의 연구는 《무용 교육 연구(*Research in Dance Education*)》, 《무용 및 소마틱 실천 저널(*Journal of Dance and Somatic Practices*)》, 《미학 교육 저널(*Journal of Aesthetic Education*)》, 《소마틱 매거진-저널(*Somatics Magazine-Journal*)》, 《무용 교육과 최근 선택 연구 제7호(*Journal of Dance Education and Current*

Selected Research in Dance, Volume 7)》에 개재되었다.

사라 휴스턴(Sara Houston)(PhD, MA)

영국 로햄튼 대학 무용학과 부교수이며 커뮤니티 댄스 재단 이사회(Board of Directors and Trustees of the Foundation for Community Dance)에서 이사직을 수행 중이다. 국제 저널과 여러 책에 게재된 바 있는 그녀의 연구는 커뮤니티 댄스 실천에 초점을 맞추며 종종 사회 소외 그룹을 다룬다. 감옥에서 춤추는 재소자들을 2년간 작업한 연구도 포함된다. 파킨슨병 환자들의 무용 경험을 다룬 4년간의 연구로 2011년에 BUPA 재단의 활력 있는 삶 상을 수상하였다.

맷 제닝스(Matt Jennings)(PhD)

북아일랜드 얼스터 대학 연극과에서 강의를 하며 국제적으로 공연가, 작가, 연출가이자 조력가로 활동하고 있다. 2001년부터 북아일랜드에서 주로 활동한다. 그는 북아일랜드의 갈등 전환, 교육 드라마, 커뮤니티 기반 연극 분야에서 활동하면서 얻은 경험을 이용하여 연구, 실천 및 교육을 한다. 그 전에는 엣지힐 대학과 노섬브리아 대학 연극학과에서 부교수로 지냈다. 그의 연구는 《행동하는 음악과 예술(*Music and Arts in Action*)》, 《커뮤니티/예술/힘(*Community/Art/Power*)》, 《드라마 교육 연구(*Research in Drama Education*)》, 《공연에 대하여 9(*About Performance 9*)》, 《예술과 커뮤니티 저널(*Journal of Arts and Communities*)》에 게재되었다.

킴 테일러 나이트(Kim Taylor Knight)

보스턴 공립 학교 학구에서 활동하는 예술 전문 교사이다. 아이오아 대학에서 무용을 공부했고 이후에 전직 조프리 발레 극단의 멤버인 미코요 카토(Mikoyo Kato), 로버트 토마스(Robert Thomas)와 함께 발레를 공부했다. 과거에는 배우이자 스토리텔러로 활동했으며 1998년에는 보스턴의 그녀가 세운 '상자 속 이야기' 극단을 통해 아이들과 인터랙티브 스토리텔링 활동을 시작했다.

셀레스트 밀러(Celeste Miller)(MFA)

그린넬 칼리지의 무용 교수이다. 솔로 투어 예술가로서 그녀는 미국 전역에서 텍스트와 움직임을 기반으로 하는 작업을 했으며 미국 예술 지원 기관의 안무가 펠로십의 지원을 받는다. 그녀는 제이콥스 필로우 댄스 페스티벌에서 안무 제작 과정을 학습과 비판적 사고에 적용하는 방법을 개발하는 모션 교과 과정의 총괄자이다.

찰리 미첼(Charlie Mitchell)(PhD)

플로리다 대학 연극학과 조교수로 대학에서 심화 즉흥극과 연극 적용을 가르치며 연극과 뮤지컬을 연출한다. 체서피크 셰익스피어 극단의 멤버이며 뉴욕, 시카도, 볼티모어의 여러 극장에서 배우로 활동했다. 『셰익스피어와 공개 처형(*Shakespeare and Public Execution*)』의 저자이며 진 리 콜(Jean Lee Cole)과 공동으로 『조라 닐 허스턴: 희곡집(*Zora Neale Hurston: Collected Plays*)』과 『연극적 세계: 오픈 소스 연극 교과서(*Theatrical Worlds: An Open Source Theatre Textbook*)』를 편집했다.

배리 오렉(Barry Oreck)(PhD)

무용가이자 연구자, 작가이며 롱아일랜드 대학과 SUNY 버팔로 대학 국제대학원 과정에서 학생들을 가르친다. 그는 전 학년 심화 모델(Schoolwide Enrichment Model)의 개발을 총괄했다. 과거에 뉴욕의 아츠커텍션에서 학교에서 근무하는 예술가를 위한 프로그램을 총괄했으며 오하이오 교육부, 셰익스피어 연극 극단(Shakespeare Theatre Company), 젊은 극작가 극장(Young Playwrights Theater), 링컨 센터 극장(Lincoln Center Theater), 메트로폴리탄 오페라 길드(Metropolitan Opera Guild), 젊은 관객(Young Audiences)의 교과 과정, 평가, 프로그램 개발을 도왔다. 그의 연구는 《예술 교육 정책 리뷰(*Arts Education Policy Review*)》,《교사를 위한 교육 저널(*Journal of Teacher Education*)》,《무용 교육 저널(*Journal of Dance Education*)》과 《비고츠키와 창의성(*Vygotsky and Creativity*)》,《오가닉 창의성(*Organic Creativity*)》, 《예술 교육 연구에 대한 국제 핸드북(*International Handbook of Research in Arts Education*)》 등에 게재되었다.

리넷 영 오버비(Lynnette Young Overby)(PhD)

학부 과정 연구와 실험적 학습(Undergraduate Research and Experiential Learning)의 총괄자이며 델라웨어 대학의 연극 및 무용학과 교수이다. 저자 혹은 공동 저자로 8권의 책과 40권 이상의 출간물을 썼다. 2000년 미국 무용 협회 학자 및 예술가 어워드, 2004년 미국 무용 교육 기관의 리더십 어워드 등 수많은 수상 경력을 가지고 있다.

제인 피르토(Jane Piirto)

애쉬랜드 대학의 특훈 교수이며 상을 받은 소설가, 시인으로 『오가닉 창의성(*Organic Creativity*)』, 『창의성, 21세기의 역량(*Creativity for 21st Century Skills*)』, 『창의성 이해하기(*Understanding Creativity*)』, 『창조하는 사람 이해하기(*Understanding*

Those Who Create)』, 『재능 있는 어린이와 성인: 발달과 교육(*Talented Children and Adults: Their Development and Education)*』을 포함하여 22권의 책을 썼다. 노던 미시건 대학에서 명예 박사 학위를 받았으며 멘사교육연구재단에서 평생성취상(Mensa Education and Research Foundation Lifetime Achievement Award), 재능 있는 어린이 협회(National Association for Gifted Children)에서 저명한 학자상을 받았다.

팀 프렌츠키(Tim Prentki)

윈체스터 대학에서 개발을 위한 연극을 가르치는 교수이다. 수년간 개발로서의 연극 및 미디어 MA 과정을 이끌었다. 『정치 문화에서 인기 있는 연극(*Popular Theatre in Political Culture)*』의 공동 저자이며 『응용 연극 독자(*The Applied Theatre Reader)*』의 공동 편집자, 『유럽 연극의 광대(*The Fool in European Theatre)*』의 저자이다. 그는 응용 연극과 관련된 국제 저널에 정기적으로 기고하며, 《드라마 교육 연구(*Research in Drama Education)*》와 《응용 연극 연구(*Applied Theatre Research)*》의 이사회 멤버이다.

록산느 슈레더아르세(Roxanne Schroeder-Arce)(MFA)

오스틴의 텍사스 대학의 조교수이며 과거에는 에머슨 대학과 캘리포니아 주립 대학에서 근무했다. 또한 텍사스에서 6년간 고등학교 연극을 가르쳤으며 오스틴에 위치한 떼아뜨로 우마니다드(Teatro Humanidad)에서 수년간 예술 및 교육 디렉터로 지냈다. 2개 언어(스페인어/영어)를 사용하는 연극 세 편이 드라마틱 퍼블리싱 출판사에서 출간되었다.

대니 스나이더영(Dani Snyder-Young)

일리노이 웨슬리언 대학의 연극 예술 조교수이며 뉴욕 대학에서 교육 연극 박사 학위를 받았다. 그녀는 『선한 의도를 가진 연극: 연극과 사회 변화의 도전 과제와 희망 (*Theatre of Good Intentions: Challenges and Hopes for Theatre and Social Change)*』의 저자이며 《하울라운드(*Howlround)*》에 정기적으로 글을 싣는다. 그녀의 연구는 《드라마 교육 연구(*Research in Drama Education)*》, 《국제 연극 연구(*Theatre Research International)*》, 《청소년 연극 저널(*Youth Theatre Journal)*》, 《질적 탐구 (*Qualitative Inquiry)*》, 《국제 학습 저널(*The International Journal of Learning)*》에 게재되었다.

크리시 틸러(Chrissie Tiller)

창의적인 조력자, 연구자, 작가로 활동하며 영국의 골드 스미스 칼리지의 참여커뮤니티 예술 MA 과정의 디렉터이다. 처칠 펠로십을 수상한 후 사회, 정체, 경제 변화에서 예술과 문화의 역할을 연구하며 중앙 및 동유럽, EU, 터키, 팔레스타인, 우간다, 일본 등지에서 다양한 종류의 예술가 교육 프로그램과 참여 예술 프로그램을 이끌었다. 최근에는 여러 프로그램을 통하여 여러 세대의 여성들 간 대화를 유도하고, 영국의 예술 기관과 표현의 자유를 다루며, 핀란드 노동문화부와 함께 직장에서 가치관의 역할을 탐구하고 있다.

김나래

전문 번역가. 공주대학교 사범대학에서 영어교육을, 그리고 이화여자대학교 통번역대학원 한영번역을 전공했다. 희곡에 관심이 많아 여러 극장 및 극단과 협업하여 리사 다무르(Lisa D'amour)의 〈디트로이트(Detroit)〉, 스테프 스미스(Stef Smith)의 〈스왈로우(Swallow)〉, 셰익스피어의 작품을 현대적으로 해석한 극을 다수 번역했다.

찾아보기

티칭아티스트의 두 세계
무용과 연극 교육에 대한 비판적 고찰

1판 1쇄 찍음 | 2018년 2월 21일
1판 1쇄 펴냄 | 2018년 2월 28일

엮은이 | 메리 엘리자베스 앤더슨 · 더그 리즈너
옮긴이 | 김나래
펴낸이 | 김정호
펴낸곳 | 아카넷

출판등록 | 2000년 1월 24일(제406-2000-000012호)
주소 | 10881 경기도 파주시 회동길 445-3
전화 | 031-955-9511(편집) · 031-955-9514(주문)
팩시밀리 | 031-955-9519
www.acanet.co.kr

Printed in Seoul, Korea.

ISBN 978-89-5733-591-8 93600

이 도서의 국립중앙도서관 출판시도서목록(CIP)은
서지정보유통지원시스템 홈페이지(http://seoji.nl.go.kr)와
국가자료공공목록시스템(http://www.nl.go.kr/kolisnet)에서 이용하실 수 있습니다.
(CIP 제어번호: CIP2018008679)